第三版

休閒遊憩
產業概論

**Introduction to
Leisure and Recreation Industry**

陳宗玄、張瑞琇◎編著

國家圖書館出版品預行編目（CIP）資料

休閒遊憩產業概論 / 陳宗玄, 張瑞琇編著. --
三版. -- 新北市 : 揚智文化, 2016.04
面 ；　公分. --（休閒遊憩系列）

ISBN 978-986-298-198-6（平裝）

1.休閒活動　2.旅遊業管理

990　　　　　　　　　　　　104017650

休閒遊憩系列

休閒遊憩產業概論

編 著 者／陳宗玄、張瑞琇
出 版 者／揚智文化事業股份有限公司
發 行 人／葉忠賢
總 編 輯／閻富萍
特約執編／鄭美珠
地　　　址／新北市深坑區北深路三段 260 號 8 樓
電　　　話／(02)8662-6826
傳　　　真／(02)2664-7633
網　　　址／http://www.ycrc.com.tw
 E-mail ／service@ycrc.com.tw
 I S B N ／978-986-298-198-6
初版一刷／2008 年 4 月
二版一刷／2011 年 12 月
三版一刷／2016 年 4 月
三版二刷／2017 年 9 月
定　　　價／新台幣 550 元

序

　　一杯咖啡，一個故事；一項技藝，一份傳承。許多的傳統產業和民俗文化得以再生與保存，許多的休閒活動和創意玩法得以加乘與體驗，如原住民編織、電音三太子、藍色公路、觀光工廠、休閒農場等，休閒遊憩產業因此穿梭遍布在服務業之點線面中。筆者撰寫此書的最大動力，在於如何引導並啓發學生對休閒遊憩產業的瞭解與興趣，於畢業後能學以致用的加入產業行列，故在多年的資料蒐集和反覆彙整，與研究所學生們的課堂分析與討論之餘，終有此一概論本土的休閒遊憩產業一書誕生。

　　本書共分四篇，第一篇爲休閒遊憩產業界定與消費，包含休閒遊憩意涵與產業界定、休閒時間與活動及休閒與消費等；第二篇爲觀光旅遊業，包含餐飲業、旅館業、旅行業、國民旅遊及國際觀光等；第三篇爲戶外遊憩業，包含遊樂園、休閒農業、休閒運動業、俱樂部及購物中心等；第四篇爲非營利休閒事業，包含國家公園與博物館等。其中，第四章、第五章、第六章及第十二章的部分係由同仁張瑞琇老師負責，特此獻上感謝。

　　本書最大特色，在於使用大量的數據資料闡明國人休閒活動與消費、國際觀光與國民旅遊的狀況，故讀者能清楚快速的瞭解國內休閒遊憩產業發展的歷程與全貌。本書的完成，感謝多位熱愛旅遊的親友所分享的精美照片，以及朝陽科技大學所提供的優質環境，書中若有任何謬誤或遺漏之處，敬請讀者不吝指教，俾使日後補正。產業的發展，需有眾多人們的參與方能成就；本書的出版希望能對休閒遊憩相關產業的發展及莘莘學子有正面的助益。

<div align="right">

朝陽科技大學休閒事業管理系

陳宗玄

</div>

目　錄

第一篇

休閒遊憩產業界定與消費

Chapter 1

休閒遊憩意涵與產業界定

- 休閒與遊憩的定義
- 休閒產業的範圍
- 台灣休閒產業概況
- 國人休閒參與概況

　　1999年第12期美國《時代》雜誌，封面文章描畫的就是新世紀初的社會形態，其指出隨著知識經濟時代的來臨，將使未來社會以史無前例的速度變化著。2015年前後，發達國家將進入「休閒時代」，休閒將成為人類生活的重要組成部分。據美國威權人士預測，休閒、娛樂活動、旅遊業將成為下一個經濟大潮，並席捲世界各地。專門提供休閒的產業在2015年將會主導勞務市場，在美國的國民生產總值中將占有一半的份額，新技術和其他一些趨勢可以讓人把生命中的50%的時間用於休閒（馬惠娣，2001）。

第一節　休閒與遊憩的定義

一、休閒的定義

　　休閒（leisure）這個字源自於拉丁文licere，是指「被允許」（to be permitted）或「自由」（to be free）之意。從licere引申出法文字loisir，意指「自由時間」（free time）以及英文字license和liberty（Kraus, 1998）。Godbey（1999）認為休閒是生活在免於文化和物質環境之外在迫力的一種相對自由的狀態，且個體能夠在內心之愛的驅動下，以自己所喜愛、且直覺上感到值得的方式行動，並能提供信仰的基礎（葉怡矜等譯，2005）。

　　休閒的意義和型態會隨著文化和社會背景有所不同，它還是具有可歸納的標準。Stokowski（1994）提出休閒三種基本定義（吳英偉、陳慧玲譯，1996）（**表1-1**）：

(一)休閒是態度

　　休閒的古典意義——自由和釋放的態度或感覺——顯示其著重於

表1-1 休閒的定義彙整

休閒類型	定義
休閒是態度	・休閒是一種主觀情緒上和心理上的產物（Kerr, 1962；Neulinger, 1981）。 ・休閒為「一種心理和精神上的狀態……就像是沉思默想，它是一種較高層次的狀態」（Piper, 1952）。 ・休閒可以被定義為「一種意念、一種存在的狀態（state of being），及作為一個人的條件，且這些是很少人想要而更少人能達到的」（De Grazia, 1962）。 ・人類心靈的寶藏是人休閒的成果……休閒本身即包含了所有生活樂趣（Huizinga, 1947）。 ・休閒是一種「生活化的經歷」，而不只是一種心靈狀態（Harper, 1981）。 ・休閒是生活的重心，一種「愛遊玩的態度……靈活地參與世界」（Wilson, 1981）。
休閒是活動	・Dumazdier（1967）、Kaplan（1975）將休閒定義為「活動」。 ・休閒是「為了自己的緣故而選擇的活動」（Kelly, 1982）。 ・休閒活動被視為一種維持社會秩序的工具，因為它可以移轉人們對社會不平等的注意，並「建立享樂或遠離痛苦的自由」（van Ghent & Brown, 1968）。
休閒是時間	・休閒是時間的定義，意指除了必須的工作、家庭和維持個人生計的時間外，所剩下的非義務性或可自由支配的時間（Brightbill, 1960; Clawson & Knetsch, 1966; Brockman & Merriam, 1973; Kraus, 1984）。

資料來源：吳英偉、陳慧玲譯（1996），Stokowski, Patricia A.著。《休閒社會學》（*Leisure in Society*）。台北：五南。

內在和個人的真實性，因此休閒被描述為一種主觀情緒上和心理上的產物（Kerr, 1962; Neulinger, 1981）。

在早期的希臘，休閒被視為是一種意念集中的存有狀態，在這狀態下，親切、與上帝的良好連結和沉思精神的發展是極端重要的。在當今世界上，視休閒為一種態度或感覺的觀念無法涵蓋公共責任的區分，而僅強調休閒是一種主觀和內在高尚經歷、自由、滿足和情緒上的感覺。Harper（1981）主張休閒是一種「生活化的經歷」而不只是一種心靈狀態。

Harper 認為，休閒是一種「生活化的經歷」而不只是一種心靈狀態
（圖為佛羅里達環球影城）

(二)休閒是活動

依照這種觀點，休閒被描述成「為了自己的緣故而選擇的活動」
（Kelly, 1982）。休閒活動是可以自由選擇的，與視休閒為一種態度或
感覺的觀點相反的是，這種認為休閒活動是活動的主張有一重要的優
點：客觀。休閒活動可被計算、可量化、且可做比較。

休閒是活動的定義把休閒是感覺的內在真實性轉移成為受外在所
賦予的真實。休閒是活動的描述使參與者免於個人須達成休閒理想的
責任，且重新分派由其他人來供應並準備休閒服務。

(三)休閒是時間

休閒是時間的定義，意指除了必須的工作、家庭和維持個人生計
的時間外，所剩下的非義務性或可自由支配的時間（Brightbill, 1960;
Clawson & Knetsch, 1966; Brockman & Merriam, 1973; Kraus, 1984）。

這個定義認定時間是可自由分配的,至於其支配程度則根據個人選擇休閒活動的自由。

把休閒視爲特定的時段有一個最重要的優點:時間是可量化而客觀的;也就是說時間是可以測量出來的並可與生活中所限定的時間相區分。這種觀點也暗示了工作的概念,因爲若是沒有工作時間,就沒有必要去區分休閒時間了。

二、遊憩的定義

遊憩(recreation)這個字源自於拉丁文recreatio,意指恢復(refreshes)或復原(restores)之意。就歷史的發展來看,遊憩經常被視爲愉悅和悠閒的一段時光,屬自願性的選擇,能夠讓個人在繁忙工作之後,恢復體力,重新返回工作崗位(Kraus, 1998)。

當休閒定義爲自由時間之意時,則遊憩可說是在這段時間內所進行的活動(Kelly, 1996)。遊憩可視爲爲了達成個人與社會利益而組織的休閒活動。

MieczKswki(1981)以圖形展示休閒、遊憩和觀光之間的關係,如圖1-1所示。圖中顯示三者有交集與聯集之關係,休閒範圍最廣,觀光的80%與遊憩交集,遊憩的主題爲休閒,介於觀光與休閒之間(引自周文賢,1991)。

第二節 休閒產業的範圍

休閒產業是工業化社會高度發達的產物,它發端於歐美,19世紀中葉初露端倪,20世紀80年代進入快速發展的時期。籠統地講,休閒產業是指與人的休閒生活、休閒行爲、休閒需求(物質的、精神的)密切相關的領域。特別是以旅遊業、娛樂業、服務業和文化產業爲龍

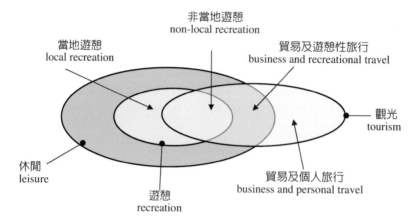

圖1-1 休閒、遊憩與觀光概念

資料來源：周文賢（1991）。〈觀光、旅遊與遊憩等相關名詞之界定〉。《民國八十年觀光事業發展學術研討會論文集》，頁1-9。台北：交通部觀光局。

頭形成的經濟形態和產業系統，一般包括國家公園、博物館、體育（運動場館、運動項目、設備、設施維修）、影視、交通、旅行社、餐飲業、社區服務以及由此連帶的產業群（馬惠娣，2001）。

要對休閒產業提出清楚的範圍界定，並不是件容易的事。根據亞里斯多德提出休閒的分類模式，休閒可分成三個等級：娛樂、遊憩及沉思（李晶審譯，2000）。休閒涵蓋遊憩，休閒的核心是時間，因此經由時間的分配使用，描繪出休閒遊憩產業的輪廓，應是一可行的方式。就時間的分配使用情形，人們可以將日常的時間分配於工作、休閒與其他，如通勤、睡眠。在休閒的時間中，人們可選擇從事室內遊憩活動，如閱讀、聽音樂、看電視等，亦可到戶外從事遊憩活動，如釣魚、衝浪、觀賞娛樂活動、運動等，也可以選擇更遠的地方從事旅遊、觀光之活動（**圖1-2**）。

一般所謂產業，係指「由許多生產具有相關產品或服務的一群廠商所組成的群體」。有了以上對於休閒與產業定義上的認知，我們可以將休閒產業定義成：「生產或提供人們從事休閒活動所需之相關產

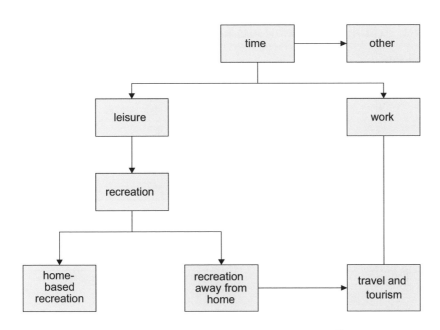

圖1-2 時間、休閒、遊憩與旅遊之概念架構

資料來源：John Tribe (1999). *The Economics of Leisure and Tourism*, p.3, Oxford: Butterworth-Heinemann.

品或服務之企業與群體」。根據Tribe（1999）提出的時間、休閒、遊憩與旅遊之概念架構，可將休閒產業分成：室內休閒業、戶外遊憩業與觀光旅遊業等三大事業。休閒產業的生產者或經營主體可以是營利的民間廠商，亦可以是非營利的政府機關或團體。

一、營利性的休閒產業

就營利的民間廠商，依行政院主計處行業標準分類（民國100年3月，第九次修訂，如**附表1-1**至**附表1-6**）找出與室內休閒、戶外遊憩與觀光旅遊三大產業有關之相關行業（**表1-2**）。

表1-2　我國現行行業分類與休閒產業相關行業分類

事業類別	相關行業		
	大類	中類	細類
室內休閒	資訊及通訊傳播業	出版業	新聞出版業
			雜誌（期刊）出版業
			書籍出版業
			其他出版業
			軟體出版業
		影片服務、聲音錄製及音樂出版業	影片放映業
			聲音錄製及音樂出版業
		傳播及節目播送業	廣播業
			電視傳播業
			有線及其他付費節目播送業
	支援服務業	租賃業	錄影帶及碟片租賃業
戶外遊憩	藝術、娛樂及休閒服務業	創作及藝術表演業	創作業
			藝術表演業
			藝術表演場所經營業
			其他藝術表演輔助服務業
		圖書館、檔案保存、博物館及類似機構	圖書館及檔案保存業
			植物園、動物園及自然生態保護機構
			博物館、歷史遺址及其他類似機構
		博弈業	博弈業
		運動、娛樂及休閒服務業	職業運動業
			運動場館業
			其他運動服務業
			遊樂園及主題樂園
			視聽及視唱業
			特殊娛樂業
			遊戲場業
			其他娛樂及休閒服務業
	支援服務業	租賃業	運動及娛樂用品租賃業

（續）表1-2　我國現行行業分類與休閒產業相關行業分類

事業類別	相關行業		
	大類	中類	細類
觀光旅遊	住宿及餐飲業	住宿服務業	短期住宿服務業
			其他住宿服務業
		餐飲業	餐館業
			非酒精飲料店業
			酒精飲料店業
			餐食攤販業
			調理飲料攤販業
			其他餐飲業
	支援服務業	旅行及相關代訂服務業	旅行及相關代訂服務業

資料來源：整理自「行業標準分類」，民國100年3月，第九次修訂，行政院主計處。

(一)室內休閒產業

係指提供居家休閒使用的相關產品或服務之事業，例如：

1. 出版業：新聞出版業、雜誌（期刊）出版業、書籍出版業、其他出版業、軟體出版業。
2. 影片服務、聲音錄製及音樂出版業：影片放映業、聲音錄製及音樂出版業。
3. 傳播及節目播送業：廣播業、電視傳播業、有線及其他付費節目播送業。
4. 錄影帶及碟片租賃業。

(二)戶外遊憩業

係指提供從事戶外遊憩之相關產品或服務之事業，例如：

1. 創作及藝術表演業：創作業、藝術表演業、藝術表演場所經營業、其他藝術表演輔助服務業。

2.圖書館、檔案保存、博物館及類似機構：圖書館及檔案保存業、植物園、動物園及自然生態保護機構、博物館、歷史遺址及其他類似機構。

3.博弈業。

4.運動、娛樂及休閒服務業：職業運動業、運動場館業、其他運動服務業、遊樂園及主題樂園、視聽及視唱業、特殊娛樂業、遊戲場業、其他娛樂及休閒服務業。

5.運動及娛樂用品租賃業

(三)觀光旅遊業

提供觀光旅遊相關產品或服務之事業，例如：

1.住宿服務業：短期住宿服務業、其他住宿服務業。

2.餐飲業：餐館業、非酒精飲料店業、酒精飲料店業、餐食攤販業、調理飲料攤販業、其他餐飲業。

3.旅行及相關代訂服務業（旅行業）。

二、非營利組織休閒產業

非營利組織，係指不以營利為目的之組織，主要包括政府和民間的非營利機構。休閒遊憩產品或服務的主要提供者是政府部門，其相關事業有：國家公園、國家級風景特定區、縣級風景特定區、森林遊樂區、公營觀光區、海水浴場、文化古蹟等。因此，完整的休閒產業應包含公部門和民間私部門兩部分，詳細的休閒產業架構圖詳見**圖1-3**。

第三節　台灣休閒產業概況

台灣營利性的休閒產業中，觀光旅遊業是最主要的事業。民國100年營利性休閒產業企業家數有138,054家，其中觀光旅遊業有114,375

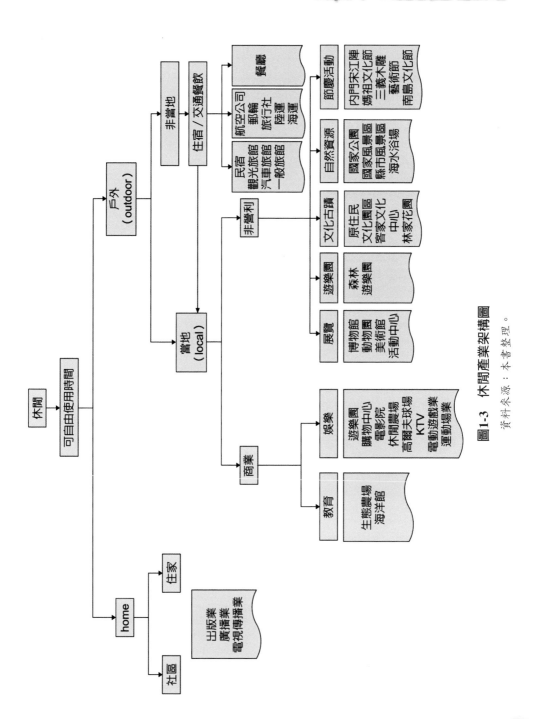

圖1-3 休閒產業架構圖

資料來源：本書整理。

家，占全部休閒產業的八成三。觀光旅遊業中餐飲業有105,943家（**表1-3**），住宿服務業有6,080家，旅行業2,352家。戶外遊憩業經營的企業家數有17,593家，占全部休閒產業家數之12.74%，其中以娛樂及休閒服務業8,555家為最多。室內休閒企業家數有6,086家，占全部休閒產業之4.40%。在員工人數方面，民國100年整體營利性休閒產業的員工

表1-3 歷年台灣休閒產業企業家數

行業類別		60年	70年	80年	90年	95年	100年
室內休閒	出版業	--	1,177	1,185	2,065	2,904	2,843
	影片服務、聲音錄製及音樂出版業	271	1,201	1,413	2,048	2,018	2,340
	傳播及節目播送業					335	384
	錄影帶及碟片租賃業				1,268	942	519
	小計	271	2,378	2,598	5,381	6,199	6,086
戶外遊憩	創作及藝術表演業	--	56	88	396	933	1,587
	運動服務業	--	--	--	1,942	1,392	1,137
	娛樂及休閒服務業		2,139	5,243	8,688	11,661	8,555
	博物館及類似機構						101
	博弈業	--	--	--	--	3,933	5,721
	運動及娛樂用品租賃業				284	253	492
	小計	0	2,195	5,331	11,310	18,172	17,593
觀光旅遊	住宿服務業	2,838	3,171	3,651	3,559	4,582	6,080
	餐飲業	8,668	15,969	35,629	58,513	84,157	105,943
	旅行業	--	--	--	1,702	2,133	2,352
	小計	11,506	19,140	39,280	63,774	90,872	114,375
總計		11,777	23,713	47,209	80,465	115,243	138,054

資料來源：整理自「民國85年、90年、95年和100年工商及服務業普查報告」，行政院主計處。

人數是586,825人，觀光旅遊業的員工人數有440,441人（**表1-4**），約占全數休閒產業員工人數75.05%，其中以餐飲業的員工人數為最多（346,702人）。室內休閒業出版業員工數35,998人為最多，戶外遊憩業則是娛樂及休閒服務業41,002人最多。

表1-4　歷年台灣休閒產業員工人數

行業類別		60年	70年	80年	90年	95年	100年
室內休閒	出版業	--	23,793	26,807	29,266	33,857	35,998
	影片服務、聲音錄製及音樂出版業	2,240	10,617	18,854	36,612	15,988	16,731
	傳播及節目播送業	--				21,701	21,559
	錄影帶及碟片租賃業	--	--	--	3,653	2,866	--
	小計	2,240	34,410	45,661	69,531	74,412	74,288
戶外遊憩	創作及藝術表演	--	752	832	1,492	4,474	8,030
	運動服務業	--	--	--	12,728	12,697	11,831
	娛樂及休閒服務業	--	15,893	36,201	45,050	47,328	41,002
	博物館及類似機構	--	--	--	--	--	3,224
	博弈業	--	--	--	--	4,114	8,009
	運動及娛樂用品租賃業	--	--	--	383	442	--
	小計	0	16,645	37,033	59,653	69,055	72,096
觀光旅遊	住宿服務業	21,000	35,301	43,734	48,059	53,698	67,869
	餐飲業	35,985	70,950	165,349	203,965	269,994	346,702
	旅行業	--	--	--	20,773	23,282	25,870
	小計	56,985	106,251	209,083	272,797	346,974	440,441
總計		59,225	157,306	291,777	401,981	490,441	586,825

資料來源：整理自「民國85年、90年、95年和100年工商及服務業普查報告」，行政院主計處。

　　就產值而言，民國100年營利性休閒產業的營業總金額是9,629.7億（**表1-5**），餐飲業營業金額是4,443.2億元，出版業全年營業總值是1,050.6億元，住宿服務業與娛樂及休閒服務的營業總值則分別爲1,120.9億元與555.9億元。就獲利能力的表現而言，95年運動及娛樂用品租賃業和錄影帶及碟片租賃業利潤率分別爲18.65、16.02%（**表1-6**）表現最佳，其次是博弈業的14.13%，運動服務業利潤率僅有0.35%，是休閒產業中獲利能力表現較差的事業。

表1-5　歷年台灣休閒產業營業收入總額　　　　　　單位：百萬

行業類別		60年	70年	80年	90年	95年	100年
室內休閒	出版業	--	10,907	39,717	74,822	84,544	105,062
	影片服務、聲音錄製及音樂出版業	437	5,554	31,748	130,240	51,866	55,552
	傳播及節目播送業					97,724	100,158
	錄影帶及碟片租賃業				4,865	4,331	4,375
	小計	437	16,461	71,465	209,927	238,465	265,147
戶外遊憩	創作及藝術表演	--	172	344	1,925	6,412	12,191
	運動服務業	--	--	--	18,672	17,907	15,951
	娛樂及休閒服務業	--	3,728	23,206	52,936	57,999	55,592
	博物館及類似機構						6,726
	博弈業	--	--	--	--	7,411	9,353
	運動及娛樂用品租賃業				267	572	668
	小計	0	3,900	23,550	73,800	90,301	100,481
觀光旅遊	住宿服務業	1,417	12,165	33,634	69,229	86,838	112,093
	餐飲業	2,741	22,946	118,117	258,917	340,518	444,323
	旅行業	--	--	--	24,081	33,417	40,928
	小計	4,158	35,111	151,751	352,227	460,773	597,344
總計		4,595	55,472	246,766	635,954	789,539	962,972

資料來源：整理自「民國85年、90年、95年和100年工商及服務業普查報告」，行政院主計處。

表1-6　歷年台灣休閒產業利潤率　　　　　　　　　　　　　單位：%

行業類別		60年	70年	80年	85年	90年	95年
室內休閒	出版業	--	3.21	6.13	4.68	5.1	7.19
	影片服務、聲音錄製及音樂出版業	-1.14	7.35	10.75	5.77	1.78	6.17
	傳播及節目播送業	--	--	--	--	--	6.95
	錄影帶及碟片租賃業	--	--	--	--	1.71	16.02
戶外遊憩	創作及藝術表演	--	-8.72	9.81	3.67	8.45	10.68
	運動服務業	--	--	--	--	4.37	0.35
	休閒服務業	--	6.04	16.09	12.03	11.91	11.55
	博物館及類似機構	--	--	--	--	--	--
	博弈業	--	--	--	--	--	14.13
	運動及娛樂用品租賃業	--	--	--	--	13.45	18.65
觀光旅遊	住宿服務業	7.41	2.01	10.55	7.17	5.15	10.99
	餐飲業	4.74	7.37	10.66	9.76	7.64	11.25
	旅行業	--	--	--	--	3.73	8.35
平均		--	--	--	--	6.32	10.52

資料來源：整理自「民國85年、90年和95年工商及服務業普查報告」，行政院主計處。

第四節　國人休閒參與概況

一、文化設施及其利用

　　根據行政院主計處「社會指標統計年報」有關文化休閒之統計資料顯示，近年來，台灣地區文化設施及其使用型態有快速成長之趨

勢。從**表1-7**資料顯示，在民國75年公共圖書館有201家，每十萬人圖書館就有1.0家，藏書有598.2萬冊，閱覽人次為1,303.6萬人次，古蹟有225處。民國101年公共圖書館有521家，每十萬人圖書館就有2.2家，藏書有3,538.5萬冊，圖書借閱人次為1,788.8萬人次，古蹟有769處。

二、大眾傳播事業

大眾傳播事業的快速成長，成為國人主要的休閒活動之一。民國76年報紙開禁與84年廣播公司的解禁，使得國內大眾傳播事業發展更為蓬勃。83年新聞出版業有104家（**表1-8**），雜誌出版業有841家，廣

表 1-7　文化設施與利用情況

年度	公立公共圖書館				古蹟
	家數	每10萬人圖書館數	藏書冊數	圖書借閱人數[1]	
	家		千冊	千人次	處
75	201	1	5,982	13,036	225
80	310	1.5	9,899	15,526	267
85	414	1.9	15,576	20,680	287
90	506	2.3	21,224	10,439	486
91	512	2.3	20,720	11,156	507
92	506	2.2	21,519	10,144	555
93	510	2.2	24,155	10,605	592
94	516	2.3	23,862	10,862	616
95	528	2.3	26,796	10,800	648
96	538	2.3	26,959	11,776	670
97	543	2.4	28,247	11,946	690
98	536	2.3	29,692	14,854	712
99	549	2.4	31,160	15,001	735
100	519	2.2	33,232	15,964	752
101	521	2.2	35,385	17,888	769

註1：民國88年以前，圖書館借閱人數之定義為閱覽人數。
資料來源：「中華民國台灣地區社會指標統計」，行政院主計處。

表1-8　大眾傳播事業　　　　　　　　　　　　　　　　　　　　　單位：家

年度	出版業						廣播電台	有線電視系統	電影院[1]	電影片核准發照數（部）
	總計	新聞出版業	雜誌（含期刊）出版業	書籍出版業	其他出版業	軟體出版業				
55	－	－	－	－	－	－	－	－	693	－
60	－	－	－	－	－	－	31	－	700	－
65	－	－	－	－	－	－	31	－	475	409
70	－	－	－	－	－	－	32	－	602	578
75	－	－	－	－	－	－	33	－	577	464
80	－	－	－	－	－	－	33	－	343	507
81	－	－	－	－	－	－	33	－	282	536
82	－	－	－	－	－	－	33	－	247	444
83	2,110	104	841	837	328	－	33	－	255	379
84	2,263	113	838	963	349	－	39	－	216	427
85	2,326	121	817	1,039	349	－	41	－	214	363
86	2,387	117	758	1,137	375	－	65	－	198	390
87	2,484	119	757	1,242	366	－	89	－	197	444
88	2,639	164	803	1,289	383	－	143	35	179	472
89	2,775	184	822	1,363	406	－	176	61	167	443
90	2,853	190	820	1,409	434	－	175	63	164	344
91	2,993	195	835	1,503	460	－	173	64	166	312
92	3,133	195	852	1,587	499	－	174	51	182	284
93	3,286	200	890	1,665	531	－	172	63	177	319
94	3,443	192	944	1,739	568	－	177	64	164	407
95	3,453	173	939	1,763	578	－	176	63	151	372
96	3,512	190	959	1,772	591	－	178	62	147	413
97	3,086	198	982	1,748	81	77	177	61	104	418
98	3,187	189	1,018	1,770	101	109	172	60	101	431
99	3,326	193	1,078	1,789	118	148	171	59	99	480
100	3,418	207	1,121	1,757	167	166	171	59	97	493
101	3,562	209	1,183	1,722	213	185	171	59	95	509

註1：民國84年以前資料來源為新聞局，84年（含）以後資料來源為財政部。
資料來源：「中華民國台灣地區社會指標統計」，行政院主計處。

播電台只有33家，電影院有255家。民國101年新聞出版業增加為209家，雜誌出版業是1,183家，廣播電台大幅成長為171家，電影院家數則下降為95家，有線電視系統業者59家。

三、藝文展演文化活動個數

近年來由於政府和民間文化藝術表演機構的推動，以及社會對文化藝術表演活動逐漸的重視，我國藝文表演活動呈現逐年成長。從**表1-9**資料顯示，藝文表演文化活動個數，民國78年是6,051個，民國101年增至64,534個，舉辦活動規模成長9.6倍。視覺藝術與音樂活動是藝

表1-9　藝文展演文化活動個數　　　　　　　　　　單位：個

年度	總計		視覺藝術	音樂活動	戲劇活動	舞蹈活動	民俗活動
	文化活動	出席人次（千人次）					
78	6,051	18,707	2,078	1,066	456	201	273
79	6,912	29,982	3,193	1,323	577	292	175
80	7,163	34,841	3,120	1,344	685	302	179
85	19,844	76,009	4,421	2,975	1,107	570	1,008
90	18,375	79,624	4,447	3,990	1,635	865	1,038
91	21,489	76,543	4,809	4,702	1,766	850	1,461
92	20,651	82,445	4,137	4,032	1,508	721	1,283
93	24,702	95,819	4,318	4,980	1,971	943	1,543
94	35,784	106,674	4,623	6,334	2,197	1495	2,992
95	42,312	115,426	4,787	7,230	2,581	1515	3,331
96	46,412	120,794	5,151	7,561	2,756	1558	3,538
97	50,705	137,351	5,513	8,204	3,537	1548	3,821
98	55,267	162,909	6,082	8,159	3,706	1606	3,982
99	57,289	172,832	6,016	8,074	3,760	1,751	4,217
100	59,300	200,634	5,766	8,431	3,820	1,902	4,052
101	64,534	228,303	5,935	8,541	4,066	2,014	4,324

資料來源：「中華民國台灣地區社會指標統計」，行政院主計處。

文展演文化活動中舉辦次數較多的兩項活動。民國78年視覺藝術與音樂活動舉辦的個數分別為2,078次、1,066次，民國101年兩項活動舉辦的個數增加為5,935次與8,541次。戲劇活動在民國78年舉辦456次，民國101年增加為4,066次。

四、文化休閒活動

　　由於政府對於文化休閒活動規劃的逐漸重視，民眾文化素質的提升，對於文化休閒需求有增加之趨勢。社會開放以及家庭經濟水準之提升，對於國人國內外旅遊之次數提升具有正面的影響。尤以民國90年全面週休二日的實施，對於國人休閒生活的影響會日益深遠。

　　根據行政院主計處「社會指標統計」資料顯示，國人擁有公園、綠地、兒童遊樂場、體育場所及廣場面積，民國90年是4,056公頃，民國101年增加為7,836公頃；每萬人面積數亦從2.3公頃，增為4.6公頃。平均每人休閒娛樂支出占其最終消費支出比率，民國70年為4.5%，民國101年是5.3%。

　　平均每千人出國次數，在民國70年為31.9次，而至民國101年則增至440.0次，三十一年來增加12.7倍。在國內旅遊人次方面，民國80年平均每人旅次是1.8次，民國101年增加為11.8次。每百戶報紙份數，民國70年是64.8份，民國101年降至18.6份，報禁開放後，每百戶訂閱的報紙份數不增反而下降。每百戶雜誌份數民國70年是12.6份，民國90年增加為19.1份，民國101年減為7.9份（**表1-10**）。

表1-10 文化休閒概況

年度	圖書出版數	公園、綠地、兒童遊樂場、體育場所及廣場面積		平均每人休閒娛樂支出占最終消費支出比率	平均每人國內主要觀光遊憩區旅遊次數	每千人出國次數	每百戶報紙份數	每百戶雜誌份數	平均每人出席藝文活動次數
		總面積	每萬人面積數						
	種	公頃		百分比	次	次	份	份	次
55	2,199	45,600	35.1	—	—	—	15.4	5.7	—
60	8,504	41,895	27.9	—	—	—	29.6	8.5	—
65	9,109	44,351	26.9	2.5	—	—	42.3	8.4	—
70	8,865	49,896	27.5	4.5	—	31.9	64.8	12.6	—
75	10,255	46,358	23.8	5.4	—	41.9	75.5	17.6	—
80	12,418	50,576	24.6	7.7	1.8	164.2	68.6	17.1	1.7
85	24,876	58,748	27.3	7.2	2.4	266.5	56.5	15.8	3.5
90	36,353	4,056	2.3	6.6	4.5	320.2	41.4	19.1	3.6
91	38,746	4,130	2.3	6.5	4.6	325.8	40.4	18.3	3.4
92	39,003	4,439	2.5	6.1	5.2	262.5	37.9	16.3	3.7
93	39,754	4,705	2.7	6.3	6.0	343.6	35.4	15.6	4.2
94	41,682	4,785	2.7	6.2	6.0	361.1	33.7	14.7	4.7
95	42,060	4,996	2.8	6.1	6.6	379.9	29.5	14.4	5.1
96	41,570	5,534	3.0	6.1	6.5	391.1	27.9	13.1	5.3
97	41,033	5,689	3.1	5.8	6.4	368.1	24.5	12.2	6.0
98	40,406	6,003	3.2	5.0	7.4	352.8	22.5	11.6	7.1
99	43,087	6,374	3.5	5.3	7.9	406.9	22	10.5	7.5
100	42,455	7,341	3.9	5.3	9.2	413.2	20	9	8.7
101	42,241	7,836	4.6	5.3	11.8	440.0	18.6	7.9	9.8

註：自90年起「每萬人休閒空地面積」無資料，改以都市計畫區內已闢建之「每萬人公園、綠地、兒童遊樂場、體育場所及廣場面積」替代；「休閒空地面積」係指已登錄之公園、原野及堤防用地面積。

資料來源：「中華民國台灣地區社會指標統計」，行政院主計處。

附表1-1　住宿服務業定義

分類編號				行業名稱及定義
大類	中類	小類	細類	
I				**住宿及餐飲業** 從事短期或臨時性住宿服務及餐飲服務之行業。
	55			**住宿服務業** 從事短期或臨時性住宿服務之行業，有些場所僅提供住宿服務，有些場所則提供結合住宿、餐飲及休閒設施之複合式服務。 不包括： ・以月或年為基礎，不提供住宿服務之住宅出租歸入6811細類「不動產租售業」。
		551	5510	**短期住宿服務業** 從事以日或週為基礎，提供客房服務或渡假住宿服務等行業，如旅館、旅社、民宿等。本場所可附帶提供餐飲、洗衣、會議室、休閒設施、停車場等服務。 不包括： ・僅對特定對象提供臨時性住宿服務之招待所歸入5590細類「其他住宿服務業」。
		559	5590	**其他住宿服務業** 從事551小類以外住宿服務之行業，如露營區、休旅車營地及僅對特定對象提供臨時性住宿服務之招待所。 不包括： ・民宿服務應歸入5510細類「短期住宿服務業」。

資料來源：「行業標準分類」，民國100年3月，第九次修訂，行政院主計處。

附表1-2　餐飲業定義

分類編號				行業名稱及定義
大類	中類	小類	細類	
	56			**餐飲業** 從事調理餐食提供現場立即食用之餐館。餐飲外帶外送、餐飲承包等服務亦歸入本類。 不包括： ・非供立即消費之食品及飲料製造應歸入C大類「製造業」之適當類別。 ・包裝食品或飲料之零售應歸入47-48中類「零售業」之適當類別。

（續）附表1-2　餐飲業定義

分類編號				行業名稱及定義
大類	中類	小類	細類	
		561	5610	**餐館業** 從事調理餐食提供現場立即食用之餐館。便當、披薩、漢堡等餐食外帶外送店亦歸入本類。 不包括： ・固定或流動之餐食攤販應歸入5631細類「餐食攤販業」。
		562		**飲料店業** 從事調理飲料提供現場立即飲用之非酒精及酒精飲料供應店。 不包括： ・固定或流動之調理飲料攤販應歸入5632細類「調理飲料攤販業」。
			5621	**非酒精飲料店業** 從事供現場立即飲用之非酒精飲料供應店。冰果店亦歸入本類。
			5622	**酒精飲料店業** 從事提供現場立即飲用之酒精飲料供應店。本類可附帶無提供侍者之餘興節目。 不包括： ・提供侍者之飲酒店應歸入9323細類「特殊娛樂業」。
		563		**餐飲攤販業** 從事調理餐食或飲料提供現場立即消費之固定或流動攤販。
			5631	**餐食攤販業** 從事調理餐食提供現場立即食用之固定或流動攤販。 不包括： ・供立即食用之餐食供應店應歸入5610細類「餐館業」。
			5632	**調理飲料攤販業** 從事調理飲料提供現場立即飲用之固定或流動攤販。 不包括： ・供立即飲用之飲料供應店應歸入562小類「飲料店業」之適當細類。
		569	5690	**其他餐飲業** 從事561至563小類以外餐飲服務之行業，如餐飲承包服務（含宴席承辦、團膳供應等）及基於合約僅對特定對象供應餐食之學生餐廳或員工餐廳。交通運輸工具上之餐飲承包服務亦歸入本類。

資料來源：「行業標準分類」，民國100年3月，第九次修訂，行政院主計處。

附表1-3 出版業、影片服務業與廣播業定義

分類編號				行業名稱及定義
大類	中類	小類	細類	
J				**資訊及通訊傳播業** 從事資訊及通訊傳播之行業，如出版、影片服務、聲音錄製及音樂出版、傳播及節目播送、電信、電腦系統設計、資料處理及資訊供應服務等。
	58			**出版業** 從事新聞、雜誌（期刊）、書籍及其他出版品、軟體等具有著作權商品發行之行業。 不包括： ・電影片、錄影帶及DVD影片或類似媒體之出版，唱片或聲音母片之製作應歸入59中類「影片服務、聲音錄製及音樂出版業」之適當類別。
		581		**新聞、雜誌（期刊）、書籍及其他出版業** 從事新聞、雜誌（期刊）、書籍及其他出版品出版之行業。
			5811	**新聞出版業** 從事新聞出版，以印刷或電子形式（含網路）發行之行業。
			5812	**雜誌（期刊）出版業** 從事雜誌（期刊）出版，以印刷或電子形式（含網路）發行之行業。廣播及電視節目表之出版亦歸入本類。
			5813	**書籍出版業** 從事書籍出版，以印刷、有聲書或網路等形式發行之行業。 不包括： ・從事書籍印刷而不涉及出版歸入1611細類「印刷業」。 ・地球儀製造歸入3399細類「其他未分類製造業」。 ・音樂書籍及樂譜之出版歸入5920細類「聲音錄製及音樂出版業」。 ・個人作家及漫畫家歸入9010細類「創作業」。
			5819	**其他出版業** 從事5811至5813細類以外出版品出版之行業，如目錄、照片、明信片、賀卡、美術複製品、廣告印刷品、電話簿、工商名錄及郵寄名冊等出版。 不包括： ・參考書、字典、百科全書、地圖及技術手冊之出版歸入5813細類「書籍出版業」。

（續）附表1-3　出版業、影片服務業與廣播業定義

分類編號				行業名稱及定義
大類	中類	小類	細類	
		582	5820	**軟體出版業** 從事軟體出版（非訂製）之行業，如作業系統軟體、應用軟體、套裝軟體、遊戲軟體等出版。線上遊戲網站經營，或同時從事軟體設計、複製及發行亦歸入本類。 不包括： ・軟體複製歸入1620細類「資料儲存媒體複製業」。 ・軟體設計服務歸入6201細類「電腦軟體設計業」。
	59			**影片服務、聲音錄製及音樂出版業** 從事影片之製作、後製服務、發行、放映，以及聲音錄製及音樂出版之行業。
		591		**影片服務業** 從事影片之製作、後製服務、發行、放映之行業。
			5911	**影片製作業** 從事電影、電視節目、電視廣告及其他影片製作之行業。 不包括： ・影片複製（供電影院放映之電影片複製除外）及自母片複製內容到錄影（音）帶、CD 或DVD歸入1620細類「資料儲存媒體複製業」。 ・供電影院放映之電影片複製歸入5912細類「影片後製服務業」。 ・從事電視廣告企劃、設計、製作及安排宣導媒體等一系列服務歸入7310細類「廣告業」。
			5912	**影片後製服務業** 從事電影、電視節目、電視廣告及其他影片之剪輯、轉錄、標題、字幕、電影沖印、電腦動畫及特殊效果及其他後製服務之行業。 不包括： ・電影片以外之膠捲沖印服務，以及婚禮及會議錄影服務歸入7601細類「攝影業」。 ・提供會議現場電視轉播之同步字幕服務歸入8209細類「其他業務及辦公室支援服務業」。 ・獨立作業之個人演員、導演、漫畫家、舞台設計師及舞台技術專家歸入90中類「創作及藝術表演業」之適當類別。
			5913	**影片發行業** 從事電影、電視節目及其他影片之發行權取得，並發行電影片、錄影帶、DVD片及類似產品之行業。取得影片版權並授權他人發行，或從事影片版權買賣亦歸入本類。

（續）附表1-3　出版業、影片服務業與廣播業定義

分類編號				行業名稱及定義
大類	中類	小類	細類	
			5914	**影片放映業** 從事在電影院、戶外或其他場所放映影片之行業。
		592	5920	**聲音錄製及音樂出版業** 凡從事聲音錄製及音樂出版之行業均屬之，如原創有聲母片（如磁帶、CD）之製作、擁有版權並向批發商、零售商或直接對大眾發行有聲產品。同時從事有聲產品製作及發行或僅從事其中一項活動，以及在錄音室或其他地方從事聲音錄製服務，包括廣播節目預錄帶（非現場播出）之製作及廣播節目發行，亦歸入本類。 不包括： ・從事有聲書出版歸入5813細類「書籍出版業」。 ・同時從事廣播廣告企劃、設計、及安排宣傳媒體等一系列服務歸入7310細類「廣告業」。
	60			**傳播及節目播送業** 從事廣播及電視節目傳播之行業。
		601	6010	**廣播業** 從事以無線電、有線電或衛星傳播聲音，供公眾直接收聽之行業。網路廣播（網路廣播電台）或結合廣播之資訊傳播亦歸入本類。
		602		**電視傳播及付費節目播送業** 從事電視節目傳播之行業。結合電視傳播之資訊傳播亦歸入本類。
			6021	**電視傳播業** 從事將完整電視頻道節目透過公共電波或衛星傳播影像及聲音，供公眾直接收視之行業。完整電視頻道節目可能自外購買（如電影片、記錄片）或自製（如地方新聞、現場報導）或兩者皆有。取得完整電視頻道節目並授權他人播送亦歸入本類。 不包括： ・未提供播送，僅從事電視節目及電視廣告之製作歸入5911細類「影片製作業」。 ・對收視戶提供付費節目之播送服務歸入6022細類「有線及其他付費節目播送業」。
			6022	**有線及其他付費節目播送業** 從事將電視頻道節目以自有傳輸設施或經由第三者（電信業者），在收視戶付費基礎上傳播影像及聲音，供收視戶收視之行業。

資料來源：「行業標準分類」，民國100年3月，第九次修訂，行政院主計處。

附表1-4　藝術、娛樂及休閒服務業定義

分類編號				行業名稱及定義
大類	中類	小類	細類	
R				**藝術、娛樂及休閒服務業** 從事藝術、娛樂及休閒服務之行業，如現場表演、經營博物館、博弈、運動、娛樂及休閒服務活動。
	90			**創作及藝術表演業** 從事創作、藝術表演及相關輔助服務之行業。 不包括： ・電影、影片之製作、發行及放映應歸入591小類「影片服務業」之適當細類。 ・運動、娛樂及休閒活動歸入93中類「運動、娛樂及休閒服務業」之適當類別。
		901	9010	**創作業** 從事小說、漫畫、戲劇、詩歌、散文、繪畫、雕刻、塑造等創作之行業。獨立作業記者及提供藝術作品、博物館典藏文物之修復服務亦歸入本類。 不包括： ・非藝術原件之石雕像製造歸入2340細類「石材製品製造業」。 ・個人表演服務歸入9020細類「藝術表演業」。 ・家具修復服務歸入9599細類「未分類其他個人及家庭用品維修業」。
		902	9020	**藝術表演業** 凡從事各種戲劇、音樂、舞蹈、雜技及其他表演之行業均屬之。
		903		**藝術表演輔助服務業** 從事經營藝術表演場所及支援藝術表演所需之輔助服務之行業。
			9031	**藝術表演場所經營業** 從事經營音樂廳、戲劇院及其他藝術表演場所之行業。
			9039	**其他藝術表演輔助服務業** 從事9031細類以外藝術表演輔助服務之行業均屬之，如籌辦藝術表演活動、舞台設計及搭建、燈光及服裝指導、藝術表演監製等輔助服務。 不包括： ・代理演員、藝術家及模特兒等簽訂合約或規劃事業發展之經紀服務歸入7603細類「藝人及模特兒等經紀業」。 ・演員選角活動應歸入7801細類「人力仲介業」。

（續）附表1-4 藝術、娛樂及休閒服務業定義

分類編號				行業名稱及定義
大類	中類	小類	細類	
	91	910		**圖書館、檔案保存、博物館及類似機構** 從事經營管理圖書館、檔案保存、動植物園、自然生態保護機構、博物館、歷史遺址及其他類似機構。
			9101	**圖書館及檔案保存業** 從事收藏及維護各種資料（如書籍、期刊、報紙及音樂），以供查詢、借閱之圖書館及檔案保存服務之行業。
			9102	**植物園、動物園及自然生態保護機構** 從事經營管理植物園、動物園及自然生態保護機構（含國家公園）等行業。
			9103	**博物館、歷史遺址及其他類似機構** 從事保存、維護、陳列、展示（覽）具歷史、文化、藝術或教育價值之文物、古蹟、歷史建築、考古遺址或自然文化景觀之行業。 不包括： ・歷史遺址及建築物之翻新及復原歸入F大類「營造業」之適當類別。 ・藝術作品及博物館收藏品之修復服務歸入9010細類「創作業」。
	92	920	9200	**博弈業** 從事彩券銷售、經營博弈場、投幣式博弈機具、博弈網站及其他博弈服務之行業。
	93			**運動、娛樂及休閒服務業** 從事提供運動、娛樂及休閒服務之行業。 不包括： ・戲劇藝術、音樂及其他藝術表演活動，如現場戲劇表演之製作、音樂會、歌劇、舞蹈或其他舞台演出歸入90中類「創作及藝術表演業」之適當類別。 ・博物館、歷史遺址、植物園、動物園、自然生態保護機構應歸入910小類「圖書館、檔案保存、博物館及類似機構」之適當細類。 ・博弈活動歸入9200細類「博弈業」。
		931		**運動服務業** 從事職業運動、運動場館經營管理及其他運動服務之行業。

（續）附表1-4 藝術、娛樂及休閒服務業定義

分類編號				行業名稱及定義
大類	中類	小類	細類	
			9311	**職業運動業** 從事職業運動競賽或表演之行業均屬之，如職業棒球隊伍或聯盟、職業籃球隊伍及其他職業運動隊伍、個人職業高爾夫球、撞球或網球等運動員。
			9312	**運動場館業** 從事室內（外）運動場館經營管理之行業，如球類運動場館、室內（外）游泳池、拳擊館、田徑場、高爾夫球場、高爾夫球練習場、保齡球館、健身中心及賽車場等經營管理。以自有運動場所從事籌辦職業或業餘運動競賽之組織亦歸入本類。 不包括： ・未擁有運動場所且未籌辦運動活動之組織歸入9499細類「未分類其他組織」。
			9319	**其他運動服務業** 從事9311及9312細類以外運動服務之行業，如籌辦運動活動、運動裁判、運動防護及其他運動相關輔助服務。 不包括： ・休閒及運動設備之出租服務歸入7731細類「運動及娛樂用品租賃業」。 ・非競賽目的之運動指導服務歸入8573細類「運動及休閒教育服務業」。
		932		**娛樂及休閒服務業** 從事遊樂園及主題樂園、視聽及視唱場所、特殊娛樂場所、遊樂場等經營及其他娛樂及休閒服務之行業。 不包括： ・從事戲劇藝術、音樂及其他藝術表演與相關活動應歸入90中類「創作及藝術表演業」之適當類別。 ・從事運動活動歸入931小類「運動服務業」之適當細類。
			9321	**遊樂園及主題樂園** 從事經營各種機械式、水上等遊樂設施及表演秀、主題展覽等綜合活動之遊樂園及主題樂園。
			9322	**視聽及視唱業** 從事提供視聽、視唱場所及設備之行業。

（續）附表1-4　藝術、娛樂及休閒服務業定義

分類編號				行業名稱及定義
大類	中類	小類	細類	
			9323	**特殊娛樂業** 從事歌廳、舞場及有侍者陪伴之夜總會、舞廳、酒家等經營之行業。 不包括： ‧從事伴遊及娼妓服務歸入9690細類「其他個人服務業」。
			9324	**遊戲場業** 從事以自有場所經營非博弈性質遊戲設備、投幣式騎乘設施之遊戲商場及店鋪。 不包括： ‧經營博弈性質遊樂設備之場所歸入9200細類「博弈業」。 ‧經特許寄放在他人場所，提供遊樂設施之業者歸入屬9329細類「其他娛樂及休閒服務業」。
			9329	**其他娛樂及休閒服務業** 從事9321至9324細類以外娛樂及休閒服務之行業，如海水浴場、上網專門店、摩天樓展望台等。休閒及娛樂場所附帶提供設備及用品出租服務亦歸入本類。 不包括： ‧同時從事農、林、牧生產及經營休閒場所，應按主要經濟活動歸入適當類別。 ‧經營海上賞鯨豚運輸服務歸入5010細類「海洋水運業」。 ‧彩券銷售或經營博弈場所歸入9200細類「博弈業」。 ‧表演及競賽性質之動物訓練服務分別歸入9039細類「其他藝術表演輔助服務業」及9319細類「其他運動服務業」。 ‧寵物（含導盲犬）訓練服務歸入9690細類「其他個人服務業」。

資料來源：「行業標準分類」，民國100年3月，第九次修訂，行政院主計處。

附表1-5　旅行業定義

分類編號				行業名稱及定義
大類	中類	小類	細類	
N				**支援服務業** 從事支援一般企業運作之各種活動（少部分亦支援家庭）之行業均屬之，如租賃、人力仲介及供應、旅行及相關代訂服務、保全及私家偵探、建築物及綠化服務，業務及辦公室支援服務等。
	79	790	7900	**旅行及相關代訂服務業** 凡從事旅行及相關代訂服務之行業，如安排及販售旅遊行程（食宿、交通、參觀活動等）、提供旅遊諮詢服務及旅遊相關之代訂服務等。提供導遊及領隊服務亦歸入本類。

資料來源：「行業標準分類」，民國100年3月，第九次修訂，行政院主計處。

附表1-6　錄影帶及碟片與運動及娛樂用品租賃業定義

分類編號				行業名稱及定義
大類	中類	小類	細類	
N				**支援服務業** 從事支援一般企業運作之各種活動（少部分亦支援家庭）之行業均屬之，如租賃、人力仲介及供應、旅行及相關代訂服務、保全及私家偵探、建築物及綠化服務，業務及辦公室支援服務等。
	77	773	7731	**運動及娛樂用品租賃業** 從事運動及娛樂用品租賃而收取租金之行業，如自行車、露營用品、海灘椅（傘）等租賃。
			7732	**錄影帶及碟片租賃業** 從事錄影帶、錄音帶、CD及DVD出租而收取租金之行業。

資料來源：「行業標準分類」，民國100年3月，第九次修訂，行政院主計處。

Chapter 2

休閒時間與活動

- 國人時間運用概況
- 休閒活動的分類與功能
- 休閒活動參與的影響因素
- 休閒時間從事的活動
- 國人休閒生活滿意度

　　就休閒是時間的定義而言，休閒意指除了必須的工作、家庭和維持個人生計的時間外所剩下的非義務性或可自由分配的時間（Brightbill, 1960; Clawson and Knetsch, 1966）。這個定義認定時間是可自由分配的，至於其支配的程度則依個人選擇休閒活動的自由而定。世界休閒旅遊協會（WLRA）於1970年提出休閒憲章（Charter of Leisure），明文宣示每人皆享有休閒時間之權利（第一條）。個人有享受完全自由的休閒時間的絕對權利（第二條）。由此可以理解休閒時間的擁有以及絕對權利是實踐「享有休閒遊憩之機會是一種基本人權」之必要條件。

　　Parker（1976）定義休閒是剩餘時間。剩餘時間是指減去生存所需時間與生活所需時間。**圖2-1**是三種時間之間的關聯，由圖可看出彼此是有所重疊，因此休閒也包含這三大時間之中。Peter Drucker（1989）和許多學者認為，在非共產國家中，企業經營是成功的，由於企業經營是如此的良好，以至於人們可以思考滿足生活之非經濟商品的需求。經由工作時間的減少，並得以維持薪資所得穩定的增加，有過半的財富生產（wealth-producing）擴張能力是被用於創造休閒的時間（Godbey, 1999: 61）。

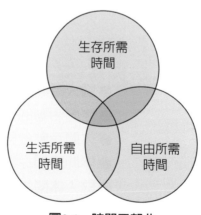

圖2-1　時間三部曲

資料來源：李晶審譯（2000）。《休閒遊憩事業概論》，頁5。台北：桂魯。

 第一節　國人時間運用概況

　　從事休閒活動的項目與頻率端視個人可自由支配時間多寡而定。民國89年4月、5月台灣地區15歲以上民間人口每日生理的必要時間是十小時五十四分，較民國83年增加十分鐘。個人約束時間是七小時一分（**表2-1**），較民國83年和民國76年分別減少二十七分鐘和三十五分鐘。在可支配的自由時間方面，民國89年是六小時五分，較民國83年和民國76年分別增加十七分鐘和十五分鐘。由此顯示週休二日政策施行之後，國人可自由支配的時間增加了。

　　和鄰國日本15歲以上國民比較，其必要時間較國人短少二十二分鐘，約束及自由時間較國人多十七分鐘及四分鐘（**表2-2**），主要係日本國民睡眠時間較國人短少近一小時，而家事時間則較我國國民長二十二分鐘所致。至於澳洲及加拿大國民之約束時間亦較我國國民多十四分鐘及二十三分鐘，然此兩國家全週平均工作時間均較國人短少一小時左右，而家事購物時間則分別高出一小時四十八分及一小時二十五分。

　　在自由時間中，國人平均每日花費二小時十九分鐘用於觀看電視，約占自由時間的五分之二（**表2-3**）。觀看電視時間與年齡呈現正向的關係，即隨著年齡的增長，觀看電視的時間隨之增加，15～24歲者每日觀看電視時間是一小時五十七分，25～34歲和35～44歲人口，每日平均觀看電視時間是二小時七分，45～54歲的族群觀看電視時間是二小時二十五分，55～64歲者每日平均觀看電視的時間是二小時四十九分，至於65歲以上者每日觀看電視的時間超過三小時。

　　Bammel與Burrus-Bammel（1992）指出，在時間飢荒的文化中，很多活動已失去隨興隨機的樂興，因為許多活動都受制於時鐘。過去長長的冬日入夜後，人們常欣賞室內音樂或閱讀新的小說。而今不到40%的美國人讀書，看電視成為最主要的活動，占去美國人將近40%的

表2-1　15歲以上民間人口歷年生活時間分配　　　　　　　　單位：時、分

	總人口（千人）	必要時間[1]	約束時間[2]	自由時間[3]
民國76年				
全週平均	13,409	10.33	7.36	5.50
平日	13,409	10.30	8.04	5.25
週六	13,409	10.30	7.36	5.53
週日	13,409	10.49	5.16	7.54
民國83年				
全週平均	15,316	10.44	7.28	5.48
平日	15,316	10.39	8.04	5.17
週六	15,316	10.39	7.19	6.02
週日	15,316	11.16	4.35	8.10
民國89年				
全週平均	16,918	10.54	7.01	6.05
平日	16,918	10.43	7.53	5.24
週六	16,918	11.04	5.58	6.58
非週休	16,918	10.55	6.37	6.28
週休	16,918	11.14	5.18	7.28
週日	16,918	11.39	3.46	8.35
非週休	16,918	11.39	3.56	8.25
週休	16,918	11.39	3.36	8.45

註1：生理上之必要時間包含睡眠、用膳、盥洗、沐浴、著裝及化妝等時間。
註2：約束時間包含工作、上學、通勤、家務及購物等時間。
註3：依民國89年調查歸類方式將76年及83年之「購物時間」歸類為「約束時間」。
資料來源：行政院主計處（2000）。《社會發展趨勢調查報告——休閒生活與時間
　　　　運用》。台北：行政院主計處。

表2-2　各國15歲以上人口群一週平均生活時間上的分配　　　單位：時、分

	必要時間	睡眠	約束時間		自由時間	
			工作	家事及購物		
中華民國（2000年）	10.54	8.42	7.01	4.09	1.47	6.05
日本（1996年）	10.32	7.44	7.18	4.10	2.09	6.09
澳洲（1997年）	10.58	8.36	7.15	2.53	3.35	5.47
加拿大（1998年）	10.24	8.06	7.24	3.18	3.12	6.12

資料來源：行政院主計處（2000）。《社會發展趨勢調查報告——休閒生活與時間
　　　　運用》。台北：行政院主計處。

表2-3　15歲以上民間人口看電視之時間分配

中華民國89年4、5月　　　　　　　　單位：時、分

	週平均	平日	週六		週日	
			非週休	週休	非週休	週休
總計	2.19	2.11	2.31	2.37	2.47	2.41
按年齡組分						
15～24歲	1.57	1.40	2.25	2.37	2.54	2.46
25～34歲	2.07	1.57	2.19	2.28	2.42	2.37
35～44歲	2.07	2.01	2.12	2.22	2.32	2.25
45～54歲	2.25	2.19	2.30	2.34	2.45	2.42
55～64歲	2.49	2.48	2.52	2.56	2.46	2.48
65歲及以上	3.16	3.16	3.28	3.14	3.15	3.06
按勞動力狀況分						
有工作者	1.58	1.47	2.10	2.20	2.38	2.36
求學者	1.36	1.12	2.22	2.34	2.44	2.26
其他無工作者	3.22	3.26	3.23	3.17	3.07	2.59

資料來源：行政院主計處（2000）。《社會發展趨勢調查報告——休閒生活與時間運用》。台北：行政院主計處。

休閒時間。家用電視十分普遍可得，愛看多久多看就久，一點也不需要技巧（涂淑芳譯，1996）。

第二節　休閒活動的分類與功能

一、休閒活動的分類

休閒活動的內容非常廣泛，一般休閒活動分類的方法大致有三種，一為研究者的主觀分類法，其次為因素分析法，另外為多元尺度評定法。主觀分類法，是依研究者個人的主觀判斷，直接區分出某種類型。因素分析法係依受試者所參與的每個活動的頻率加以分類，

其假設頻率相當之活動是相似的，可歸納同一類（林秋芸、凌德麟，1998）。

謝政諭（1990）以活動的項目、內容、場所、負責機構、時間、對象、性質等加以區分休閒活動，茲分述如下：

(一)從活動的項目、內容來分

美國學者Nixon與Cozens兩人主張分為文化活動、社交活動、體育活動、藝術活動四種。宗亮東、張慶凱將休閒活動分為：學術性的、藝術性的、康樂性的、閒逸性的四種。黃振球將之分為：智識性的、體育性的、藝術性的、作業性的、服務性的等五種休閒活動。

(二)從活動實施的場所來分

1.家庭的休閒活動。
2.社區的休閒活動。
3.學校的休閒活動。
4.醫院的休閒活動。
5.工廠的休閒活動。
6.宗教場所的休閒活動。
7.山野、水域的休閒活動。
8.商業場所的休閒活動。

(三)從活動負責機構來分

1.私人免費的休閒活動。
2.公共提供的休閒活動。
3.商業性的休閒活動。

(四)從活動的時間來分

分為晨間、中午、夜間。

(五)從活動的對象來分

分為兒童、青少年、老年人、正常人、殘障者、婦女等。

凌德麟（1998）依《現代休閒育樂百科》（*Guide to Leisure Recreation*, 1992）分類方式，將休閒活動分成戶外活動類、水上活動類、運動類、音樂類、舞蹈類、美術類、戲劇類、工藝類、嗜好類、益智類、視聽類、休閒類、飲食類、民俗活動類與社交活動類等十五項（**表2-4**）。這樣的分類方法包含層面較廣，分類方式尚完整合理。

表2-4　休閒活動類型與項目

活動類別	活動項目	
戶外活動類	野外活動項	滑輪項
	雪（冰）上活動	車輛休閒項
	遙控項	空中遊戲項
	童玩項	
水上活動類	釣魚項	戲水項
	舟艇項	空中活動項
運動類	室內球賽項	室外球賽項
	健身運動項	美姿運動項
	技擊項	射擊項
	田徑項	
音樂類	中西歌謠	中國樂器項
	西洋樂器項	舞蹈項
舞蹈類	熱門舞蹈項	交際舞項
	地方舞蹈項	表演舞蹈項
美術類	攝影項	中國書畫項
	西洋繪畫項	現代創意畫作項
	畫作欣賞項	
戲劇類	中國傳統戲劇項	舞台劇項
	戲偶像	

（續）表2-4　休閒活動類型與項目

活動類別	活動項目	
工藝類	手工藝項	雕刻項
	塑型項	設計項
嗜好類	閱讀項	收藏項
	寵物項	園藝項
	文化活動項	
益智類	棋弈項	動腦遊戲項
	命相項	博戲項
視聽類	家庭式視聽項	消費性視聽項
休閒類	美容塑身項	休閒中心項
	夜間娛樂項	逛街購物項
飲食類	台灣料理項	中國美食項
	世界名菜項	速食項
	點心項	飲料項
	烹飪項	
民俗活動類	節慶廟會項	民間陣頭項
	傳統技藝項	
社交活動類	世界禮儀項	聚會活動項
	社團及公益活動項	團體活動項

資料來源：凌德麟（1998）。〈三十年來美國華僑休閒方式演變之探討〉。《休閒理論與遊憩行為》，頁1-14。台北：中華民國造園學會、台灣大學園藝系。

二、休閒活動的功能

　　休閒活動涵蓋的範圍相當廣泛，無論靜態與動態的活動均包括在內。不同的休閒活動類型會產生不一樣的功能。劉泳倫（2003）彙整過去專家學者對於休閒活動功能的看法，歸納出休閒活動有四種主要的功能：

(一)在個人方面

1. 促進心理健康。
2. 促進生理健康。
3. 擴展生活經驗、增廣見聞。
4. 啓發智慧、發揮創造力。
5. 增進人際關係。
6. 疾病治療的功能。
7. 促進自我實踐。
8. 放鬆心情、減輕壓力。

(二)在家庭方面

1. 促進家人感情交流。
2. 促進家庭和諧快樂。
3. 提高生活品質。

休閒活動在家庭的功能方面有促進家庭和諧快樂等作用（圖爲佛羅里達環球影城）

(三)在社會方面

1.預防犯罪的功能。
2.促進人群的融合。
3.促進社會安和樂利、增進社會福祉。

(四)在國家、經濟方面

1.提升工作效率、帶動經濟發展。
2.促進勞資和諧、減少勞資糾紛。
3.提升文化素養、促進藝術與文化交流。

第三節　休閒活動參與的影響因素

　　有關休閒活動參與的影響因素，過去許多學者曾提出不同的看法與歸因。Rodgers（1977）曾指出年齡、性別、社會階層、教養和收入是決定休閒遊憩活動的主要因素，然而這些因素改變甚緩，而使其是否決定參與則受制於活動的費用、需要的時間與裝備、交通工具及家庭的責任等因素；但這些因素又受到休閒遊憩動機、社會接觸和活動的社會階層含意所左右（陳思倫、歐聖榮、林連聰，1997）。Torkildsen（2005）則將影響人們休閒活動參與的因素分成個人、社會與環境和機會等三大類因素（**表2-5**）：

1.個人因素：屬於個人特定的屬性，包括個人的年齡、生命週期階段、婚姻狀況、休閒觀念、文化養成、教養等。
2.社會與環境因素：是指與個人有關的社會與環境因素，如職業、收入、朋友與同儕團體、空閒的時間等。
3.機會因素：包括可用資源、可及性與位置、交通、計畫方案與政府政策等。

表2-5　休閒活動參與的影響因素

個人因素	社會與環境因素	機會因素
年齡	職業	可用資源
生命週期階段	收入	設施：型態與品質
性別	可支配所得	認知
婚姻狀況	財富	機會的認知
家屬和年齡	擁有汽車與機動性	遊憩服務
意志力和生活目標	可用的時間	設施分布
個人的責任	職責	可及性與區位
機智	家庭和社會環境	活動選擇性
休閒認知	朋友與同儕團體	交通
態度與動機	社會角色	費用
興趣與偏見	環境因素	管理：政策與供應
技巧與能力（身體、社會與智能）	大眾休閒因素	行銷
個性與自信	教育與技能	規劃
文化養成	人口因素	組織與領導
教養與背景	文化因素	社會接受度
		政府政策

資料來源：Torkildsen, G. (2005). *Leisure and Recreation Management* (5th ed.), p.114.
London: Routledge.

 第四節　休閒時間從事的活動

　　近幾十年來由於教育的普及，進入勞動市場的時間延後、晚婚、生育率降低導致少子化、提早退休，以及醫療技術進步平均壽命提高等因素，造成可使用的自由時間大量的增加。隨著休閒時間的增加，休閒活動參與的機會也會大幅的提升。

　　休閒活動的類型相當多，以下就視聽休閒活動、視覺藝術活動、表演藝術活動、文藝民俗活動、生活藝術活動、運動和戶外遊憩活動等介紹國人休閒活動情形。

一、視聽休閒活動

視聽休閒活動包含電影、電視、廣播、報紙、雜誌／期刊、書籍、視聽產品與網際網路。根據行政院文化部「文化參與暨消費專案調查」資料顯示，收看電視是國人最普遍的休閒活動，民國100年15歲以上人口有97.0%曾經接觸電視，居各項視聽媒體之冠（**表2-6**），其次是網際網路70.3%，有67.7%的民眾曾利用休閒時間閱讀報紙居第三，視聽產品接觸人數比例38.4%為最少。

在接觸頻率方面，民國100年國人平均每人觀看電影2.7次，較民國99年增加0.4次（**圖2-2**），視聽產品每月平均使用時間5.8小時，電視平均每週接觸16.4小時，網際網路13.8小時，兩者合計30.2小時，顯示收看電視與上網已成為國人平日休閒的主要活動。每週閱讀報紙、雜誌和書籍的時間分為3.2小時、1.6小時和4.6小時。

二、視覺藝術活動

視覺藝術活動包含傳統形式、現代形式、攝影類、雕塑類、骨董文物類、設計類和工藝類等七種活動。民國100年15歲以上民眾有47.8%曾

表2-6　民眾曾接觸過的大眾傳播媒體　　　　　　　　　　單位：%

年度	電影	電視	廣播	報紙	雜誌／期刊	書籍	視聽產品	網際網路	從未參加／接觸
96	28.2	86.8	45.1	57.3	42.5	43.7	42.3	52.2	8.0
97	39.3	93.1	53.3	71.0	51.0	54.2	47.6	-	3.7
98	42.8	93.6	51.4	70.1	53.2	54.5	44.0	-	2.8
99	39.6	94.6	55.6	72.0	55.5	58.7	47.0	68.7	1.9
100	41.9	97.0	52.5	67.7	49.0	57.9	38.4	70.3	0.5

資料來源：行政院文化部（2013）。歷年文化統計資料查詢，http://cscp.tier.org.tw/CSDB4000i1.aspx?RID=CS3。檢索日期：2013年8月20日。

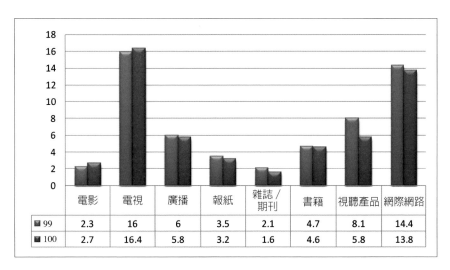

	電影	電視	廣播	報紙	雜誌／期刊	書籍	視聽產品	網際網路
99	2.3	16	6	3.5	2.1	4.7	8.1	14.4
100	2.7	16.4	5.8	3.2	1.6	4.6	5.8	13.8

圖2-2　15歲以上民眾視聽休閒活動參與頻率

經參與或欣賞視覺藝術活動，較民國99年增加2.4%。就參與或欣賞的活動內容而言，以傳統形式視覺藝術的參與率21.0%為最高，其次分別為現代形式視覺藝術（18.7%）、工藝類（17.9%）、設計類（17.6%）、攝影類（16.7%）和雕塑類（15.3%），古董文物類參與率14.1%為最低（表2-7）。

表2-7　15歲以上民眾參與或欣賞的視覺藝術活動比率

年度	傳統形式	現代形式	攝影類	雕塑類	古董文物類	設計類	工藝類	以上從未參加／接觸
97	18.6	4.9	10.5	10.2	10.6	8.7	11.9	62.4
98	19	17.7	15.8	16.1	13.1	15.9	16.7	54.6
99	23.2	19.4	17.3	14.5	11.8	15.9	16.7	54.6
100	21	18.7	16.7	15.3	14.1	17.6	17.9	52.2

資料來源：行政院文化部（2013）。歷年文化統計資料查詢，http://cscp.tier.org.tw/CSDB4000i1.aspx?RID=CS3。檢索日期：2013年8月20日。

在視覺藝術活動參與或欣賞頻率，以傳統形式視覺藝術參與頻率為最高，平均每年參與次數1.1次，其次是現代形式視覺藝術（0.6次）和雕塑類活動（0.6次），古董文物類活動參與最少，平均每年0.3次（**圖2-3**）。

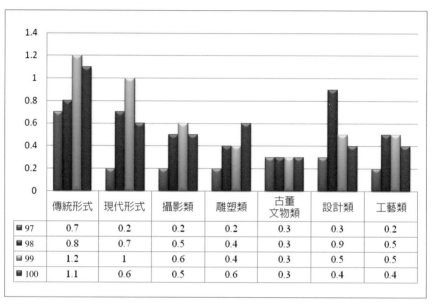

	傳統形式	現代形式	攝影類	雕塑類	古董文物類	設計類	工藝類
97	0.7	0.2	0.2	0.2	0.3	0.3	0.2
98	0.8	0.7	0.5	0.4	0.3	0.9	0.5
99	1.2	1	0.6	0.4	0.3	0.5	0.5
100	1.1	0.6	0.5	0.6	0.3	0.4	0.4

圖2-3　民國97～100年民眾參與或欣賞視覺藝術活動之平均頻率

三、表演藝術活動

表演藝術活動包含現代戲劇類、傳統戲曲類、舞蹈類和音樂類等四種活動。民國100年有47.6%民眾曾參與或欣賞表演藝術活動，較民國99年增加1.7%。就表演藝術活動內容觀察，音樂類活動參與率27.9%為最高，其次是傳統戲曲類（18.5%）和現代戲劇類（18.3%），舞蹈類參與率14.7%為最低（**表2-8**）。

表2-8　民國98～100年民眾參與或欣賞表演藝術活動比率

年度	現代戲劇類	傳統戲曲類	舞蹈類	音樂類	以上從未參加／接觸
98	18.2	17.7	13.3	24.4	55.9
99	17.6	18.8	15.2	27	54.1
100	18.3	18.5	14.7	27.9	52.4

資料來源：行政院文化部（2013）。歷年文化統計資料查詢，http://cscp.tier.org.tw/
　　　　　CSDB4000i1.aspx?RID=CS3。檢索日期：2013年8月20日。

　　在表演藝術活動參加或接觸頻率，以音樂類活動參與頻率為最高，平均每年參與0.8次，較民國99年減少0.3次，其次是現代戲劇類（0.6次）和傳統戲曲類（0.6次），舞蹈類活動平均每年參與0.4次為最低（**圖2-4**）。

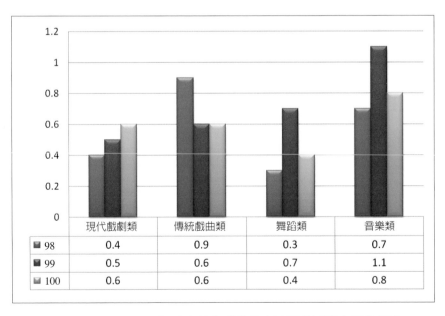

圖2-4　民國98～100年民眾參與或欣賞表演藝術活動之平均頻率

四、文藝民俗活動

文藝民俗活動包含國家慶典、傳統與民俗慶典、原住民祭典、各縣市地方文化節、新興節慶活動、客家祭典與節慶和其他等七種活動。民國100年有40.9%的民眾曾參與文藝民俗活動，較民國99年增加2.5%。就各項文藝民俗活動參與率觀察，以傳統與民俗慶典參與率26.1%為最多，其次是各縣市地方文化節（16.7%），客家祭典與節慶參與率6.5%居第三（**表2-9**）。在民眾參觀或參與文藝民俗活動頻率方面，民國100年民眾平均參與文藝民俗活動1.2次，與民國99年參與次數相同。

五、生活藝術活動

生活藝術活動包含蒐集趣物、園藝花藝、養殖、烹飪廚藝、讀小說、觀星、賞鳥等生態活動、生態活動、品酒調酒、下棋、唱歌舞蹈、樂器彈奏、釣魚、運動技藝、彩妝造型、趣味手藝、茶藝品茗、繪畫以及其他等十九項活動。民國100年有63.9%民眾曾從事生活藝術活動，較民國99年減少1.7%。觀察各項生活藝術活動從事比率，以運動技藝（23.3%）、讀小說（22.2%）為最多，園藝花藝（12.3%）、歌唱舞蹈（11.9%）和茶藝品茗（11.0%）居次，彩妝造型（2.2%）為最少（**表2-10**）。

表2-9　民國97～100年民眾參觀或參與文藝民俗活動比率

年度	國家慶典	傳統與民俗慶典	原住民祭典	各縣市地方文化節	新興節慶活動	客家祭典與節慶	其他	以上從未參加／接觸過
97	6.4	23.6	5.6	20.6	11.2	-	-	58.3
98	5.5	25.5	5.2	21.1	11.3	-	-	58.3
99	5.7	26	4.5	17.4		6	-	61.6
100	4.9	26.1	4.7	16.7		6.5	0.4	59.1

資料來源：行政院文化部（2013）。歷年文化統計資料查詢，http://cscp.tier.org.tw/CSDB4000i1.aspx?RID=CS3。檢索日期：2013年8月20日。

在民眾從事生活藝術活動頻率方面，民國100年民眾平均從事生活藝術活動4.9次，較民國99年增加0.2次（**圖2-5**）。

表2-10 民國97～100年民眾從事生活藝術活動比率

年度	97	98	99	100
蒐集趣物	11	15.2	5.8	5.7
園藝花藝	21.8	20.9	12.7	12.3
養殖	16	22.5	8.4	7.1
烹飪廚藝	17.1	19.1	10.7	7.5
讀小說	27	28.7	24.5	22.2
觀星	6.8	11.6	5	3.1
賞鳥等生態活動	9.6	10.6	5.3	4.5
生態活動	14.7	19.4	10.7	7.2
品酒調酒	8.9	8.8	5	3.2
下棋	9.2	12.5	7.1	5
歌唱舞蹈	23.1	22.8	15	11.9
樂器彈奏	9.5	10.2	7.5	5.1
釣魚	7.3	8.8	5	4.1
運動技藝	29.5	37.1	23.2	23.3
彩妝造型	5.6	5.8	3.7	2.2
趣味手藝	7.2	8.7	5.2	3
茶藝品茗	21	22.2	13.3	11
繪畫	-	-	6	4.5
其他	0.3	0.3	2.2	3.8
從未參加／接觸	26.7	22.3	34.4	36.1

資料來源：行政院文化部（2013）。歷年文化統計資料查詢，http://cscp.tier.org.tw/CSDB4000i1.aspx?RID=CS3。檢索日期：2013年8月20日。

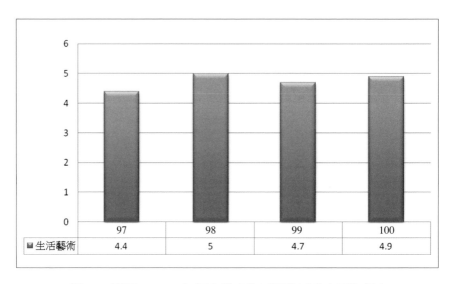

圖2-5　民國97～100年民眾從事生活藝術活動之平均頻率

六、運動概況

　　健康的國民是國家最大資產，國民體能是國家競爭力的基石，更是個人、家庭幸福的保證（體育署，2011）。根據行政院體育署歷年「運動城市調查」資料顯示，國人平常有運動習慣的比例呈現逐年上揚的趨勢，民國95年平常有運動的人口比例是76.9%，民國100年增加為80.8%，顯示國人對於運動重視的程度逐漸提升。就每次平均運動時間而言，民國95年有62.6%的國人超過三十分鐘以上，民國100年比例提高為73.0%。在運動強度方面以會流汗會喘為最多，會流汗不會喘次之。在規律運動人口方面，以偶爾運動的人為最多，民國100年比例是36.1%，規律運動次之（27.8%），有近兩成的國人從不從事運動（**表2-11**、**圖2-6**）。

　　民國101年國人最常從事的運動方面，前五項運動分別是散步（43.0%）、慢跑（23.1%）、籃球（17.0%）、騎腳踏車（16.5%）和爬山（13.8%）（**表2-12**）。

表2-11　民國96～100年國民運動時間、強度與規律運動人口比例

運動項目		95年	96年	97年	98年	99年	100年
運動比例	沒運動	23.1	22.4	19.7	19.5	19.4	19.2
	有運動	76.9	77.6	80.3	80.5	80.6	80.8
每次平均運動時間	不到30分鐘	36.0	32.2	28.4	30.3	29.0	26.6
	30分鐘以上	62.6	66.6	70.5	67.9	69.7	73.0
運動強度	沒有運動	23.1	22.4	19.7	19.5	19.4	19.2
	會流汗會喘	40.4	39.6	41.5	41	44.4	43.7
	會流汗不會喘	26.2	26.9	29.1	28.6	28.8	30.3
	不會流汗會喘	2.6	3.1	2.8	2.3	1.3	1.7
	不喘不流汗	7.6	7.8	6.7	8.1	5.8	5.1
規律運動人口比例	從不運動	23.1	22.4	19.7	19.5	19.4	19.2
	極少運動	3.7	4.3	2.5	4.1	2.6	1.8
	低度運動	19.3	17.3	17.0	18.0	17.1	15.1
	偶爾運動	35.1	35.7	36.6	34.0	34.8	36.1
	規律運動	18.8	20.2	24.2	24.4	26.1	27.8

資料來源：歷年「運動城市調查」，行政院體育委員會。

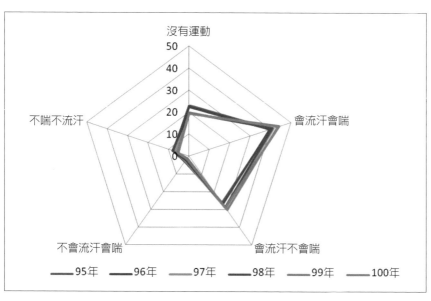

圖2-6　民國95～100年國人規律運動人口比例

表2-12 民國101年民眾最常從事的運動項目

排名	項目	比例%	排名	項目	比例%
1	散步／走路	43.0%	22	體操／啦啦隊	0.9%
2	慢跑	23.1%	23	壘球	0.9%
3	籃球	17.0%	24	伏地挺身	0.8%
4	騎腳踏車	16.5%	25	跳繩	0.6%
5	爬山	13.8%	26	韻律舞	0.6%
6	游泳	10.3%	27	種菜種花種樹／園藝	0.6%
7	羽球	6.7%	28	土風舞	0.5%
8	健走	5.0%	29	元極舞	0.5%
9	伸展操	3.3%	30	保齡球	0.4%
10	瑜伽	2.7%	31	國標舞	0.4%
11	桌球	2.0%	32	撞球	0.4%
12	有氧舞蹈	1.9%	33	搖呼拉圈	0.4%
13	上健身房使用器材	1.7%	34	街舞	0.3%
14	棒球	1.7%	35	內外丹功	0.3%
15	排球	1.7%	36	足球／美式足球	0.3%
16	氣功	1.5%	37	拉單槓	0.3%
17	仰臥起坐	1.3%	38	釣魚	0.3%
18	太極拳	1.3%	39	躲避球	0.2%
19	在家使用健身器材	1.3%	40	田徑	0.2%
20	網球	1.2%	41	爬樓梯	0.2%
21	高爾夫球	1.1%	42	公園／社區運動器材	0.2%

資料來源：民國101年城市運動調查，行政院體育委員會，民國101年11月。

七、戶外遊憩活動

戶外遊憩活動的項目相當多，舉凡登山、衝浪、露營、泡溫泉、體驗農村生活、觀賞日出、逛街與購物等等。交通部觀光局每年進行的「國人旅遊狀況調查報告」中，將國人所從事的戶外遊憩活動分成自然賞景活動、文化體驗活動、運動型活動、遊樂園活動、美食活動、其他休閒活動與純粹探訪親友等七大項。根據歷年調查數據顯

示，國人最喜歡的遊憩活動是自然賞景活動。民國101年有56.7%外出
旅遊民眾從事此項活動（**圖2-7**）。

　　文化體驗活動是國人出外踏青時喜歡的活動，民國101年有三成的
民眾喜歡的遊憩活動是文化體驗。運動型的活動較不受國人青睞，喜
歡從事的人數比例偏低（5.0%）。在國人喜歡的遊憩活動中，美食活
動也是國人較喜歡的活動，民國90年喜歡美食活動的比例只有11.7%，
民國101年大幅提升至43.6%，顯示品嚐美食已成為國人從事戶外遊憩
中重要的活動之一。

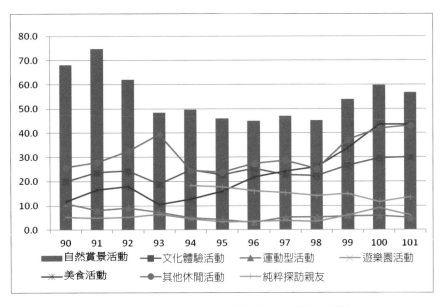

圖2-7　民國90～101年國人喜歡的戶外遊憩活動變化

第五節　國人休閒生活滿意度

根據內政部近年進行的「國民生活狀況調查報告」資料顯示，國民對目前自己的休閒生活感到滿意者比例逐年向上提升，感到不滿意者則呈逐漸下滑的趨勢。民國90年國人對於當前休閒生活感到滿意者有60.5%（**表2-14**），民國101年大幅增加為79.6%；另一方面，民國90年國人對於休閒生活感到不滿意者有33.1%，民國101年不滿休閒生活的比例下降為18.0%。

表2-14　國民對目前自己的休閒生活滿意情形　　　　　　　單位：%

項目別	滿意					不滿意				
	90年	92年	93年	95年	101年	90年	92年	93年	95年	101年
總計	60.5	65.2	74.9	78.4	79.6	33.1	32.1	21.5	19.5	18.0
性別										
男	60.2	65.1	74.0	79.3	81.4	32.7	31.8	22.8	18.5	16.8
女	60.8	65.3	75.9	77.5	77.9	33.5	32.4	20.0	20.4	19.2
年齡										
20～29歲	71.9	76.3	82.2	83.3	85.3	26.7	23.0	17.5	16.3	13.9
30～39歲	55.0	62.7	69.7	76.7	77.4	39.7	35.7	28.4	22.5	21.8
40～49歲	54.9	61.3	72.6	72.2	74.2	38.5	35.3	24.3	26.1	23.8
50～64歲	58.5	60.8	74.4	78.4	78.9	31.5	35.8	19.2	18.6	17.8
65歲以上	62.3	62.1	75.5	83.2	85.1	24.6	31.7	15.1	10.4	9.7
婚姻狀況										
未婚	71.0	75.0	79.4	81.3	84.9	26.1	23.8	19.5	17.9	14.0
有配偶或同居	57.4	62.5	73.9	78.1	77.9	35.5	34.6	22.1	19.7	19.6
離婚或分居	49.0	56.1	64.1	65.7	69.4	43.9	41.5	28.1	29.1	28.2
喪偶	61.1	56.1	71.8	74.1	83.7	25.2	37.8	18.6	18.0	10.3
有無父母										
有父母	60.7	66.7	75.3	77.9	78.4	34.4	31.2	22.4	20.8	19.9
沒有父母	60.0	60.7	73.9	79.7	82.7	29.3	34.7	18.8	16.0	13.3

（續）表2-14　國民對目前自己的休閒生活滿意情形　　單位：%

項目別	滿意					不滿意				
	90年	92年	93年	95年	101年	90年	92年	93年	95年	101年
教育程度										
小學及以下	53.4	55.9	70.6	76.0	81.3	31.7	44.2	18.8	18.0	12.0
國（初）中	56.5	62.6	72.4	77.6	80.7	32.5	37.4	22.7	18.8	16.5
高中（職）	60.5	68.0	74.3	79.3	76.6	35.0	31.9	23.7	18.8	22.0
專科	63.5	64.6	75.3	75.1	79.5	33.6	35.4	23.3	24.3	18.8
大學	68.6	73.3	82.6	80.1	81.9	30.0	26.7	16.7	19.2	17.2
研究所以上	64.4	61.1	73.5	86.1	80.1	35.5	38.9	26.4	13.6	19.8
個人每月平均收入										
無收入	59.8	61.5	73.9	78.9	75.1	33.0	38.6	21.1	19.1	19.5
未滿2萬元	53.7	61.7	67.7	77.2	77.6	34.7	38.3	24.3	18.1	18.7
2萬至未滿3萬元	60.6	69.7	77.9	78.1	81.6	33.1	30.3	20.0	20.3	16.9
3萬至未滿4萬元	65.4	68.5	77.2	78.7	81.7	30.0	31.6	21.1	20.0	17.3
4萬至未滿5萬元	62.0	69.1	77.7	78.2	80.8	35.5	30.9	20.9	20.7	18.8
5萬至未滿6萬元	63.3	66.0	74.6	75.7	82.6	34.7	33.9	25.4	22.6	16.4
6萬至未滿7萬元	59.6	62.4	78.4	86.2	79.2	35.4	37.5	20.1	13.1	20.8
7萬至未滿10萬元	60.9	65.5	82.2	79.0	73.6	33.0	34.5	15.6	19.2	25.1
10萬元以上	66.7	86.8	74.7	73.9	83.4	31.2	13.2	25.3	24.5	14.9
拒答	68.6	63.3	75.2	85.6	87.9	26.9	36.7	19.3	12.5	9.5

資料來源：整理自「國民生活狀況調查報告」，內政部。

1. 在年齡分布方面以20～29歲的國民休閒滿意比例為最高。

2. 在婚姻狀況方面，未婚者休閒滿意比例較已婚者高。

3. 在教育程度方面，以大學的休閒滿意比例為最高。

4. 從所得分配方面觀察，個人平均每月收入與休閒生活滿意比例沒有明顯正向關係，民國101年平均所得在10萬元以上的國民休閒生活滿意的比例83.4%為最高，無收入休閒生活滿意的比例75.1%為最低。

5. 就性別而言，民國101年男性國民休閒生活滿意度較女性為高。

附表2-1　民國100年民眾每週從事視聽休閒活動平均時間　　　　單位：小時／次

年度	指標項目	總計	電影	電視	廣播	報紙	雜誌／期刊	書籍	視聽產品	網際網路
100	總計	2,009	2.7	16.4	5.8	3.2	1.6	4.6	5.8	13.8
性別	男	1,000	3.1	15.7	6.1	3.5	1.6	4.5	5.8	13.6
	女	1,009	2.3	17.2	5.6	3	1.6	4.8	5.7	14
年齡	15～19歲	164	4.1	12.8	2.7	1.9	1.3	8.2	5.8	14.1
	20～29歲	345	6.1	15	6.1	2.8	1.8	6.2	8.5	23.9
	30～39歲	395	3.3	16	7.9	2.9	1.8	4.9	6.4	21
	40～49歲	381	1.4	16.2	7.8	3.6	1.7	4.2	5.9	13.3
	50～59歲	347	1.6	17.7	5.2	4	1.7	4.1	5	7.5
	60～64歲	155	1	19.4	4.7	3.7	1.3	3	4.4	6.3
	65歲以上	220	0.2	18.5	2.3	3.5	1	1.7	2.3	1.3
行業	農林漁牧業	68	0.3	14.9	5.9	2.3	0.6	1.2	4.4	3.3
	礦業及土石採取業	2	0	15	0.4	0.7	0.4	0	4.3	0
	製造業	285	3.2	16.3	9.4	3.1	1.3	3.8	4.6	15.8
	電力及燃氣供應業與用水供應及汙染整治業	5	0.9	19	3.1	6	2.3	0.7	2.6	4.6
	營造業	51	2.5	16.4	7.3	2.9	2	3	5.4	14.6
	服務業	741	3.2	15.3	6.2	3.8	2	5.3	7.6	17.7
	家管	264	0.8	21	4.4	2.5	1.2	3.6	3.9	6.8
	學生	237	5.1	13.3	2.6	1.9	1.5	8	6.1	17.7
	無業／待業中	77	2.5	14.8	5.9	2.4	1.3	3.6	3.2	16.4
	已退休	213	0.8	20.2	3.3	4.4	1.6	3.1	4.2	3.8
	其他	54	3.1	14.4	10.6	4.3	1.9	5.2	7.7	17.4
	不知道／拒答	11	1.5	15.5	7.5	1.6	0.5	1.5	5.3	11
教育程度	小學以下	181	0.2	16.8	4.9	1.4	0.3	0.9	0.6	0.7
	國（初）中	204	0.7	20.6	5.6	2.4	0.8	2.4	2.5	5.8
	高中（職）	622	1.9	17.3	7.1	3.4	1.2	4.1	5.1	10.1
	專科／大學	849	4.2	15.3	5.3	3.6	2.2	5.6	7.8	19.5
	研究所以上	148	3.7	13.1	4.8	3.8	2.2	8.9	7.7	24.4
	不知道／拒答	5	0	17.3	0	6.6	0.6	1.1	2.1	1
所得	沒有收入	70	1.5	20.4	5.9	2.7	1.4	5.2	7.4	10.6
	10,000元以下	56	3.4	13	4.4	1.8	1.2	6.4	4.3	13.1
	10,001～20,000元	127	2.8	18.5	6.3	2.5	1.2	5	5.1	13.9
	20,001～30,000元	275	3.5	15.9	8.5	3.1	1.3	4.1	7.1	16.1
	30,001～40,000元	275	3.3	15.8	6.8	4	1.8	4.7	6.8	18.2
	40,001～50,000元	140	3.6	12.9	5.8	3.5	2.2	5.6	8.1	19.4

（續）附表2-1 民國100年民眾每週從事視聽休閒活動平均時間　　單位：小時／次

年度	指標項目	總計	電影	電視	廣播	報紙	雜誌／期刊	書籍	視聽產品	網際網路
所得	50,001～60,000元	95	2.5	12.7	5.8	4.2	1.7	3.7	5.8	13.4
	60,001～70,000元	33	3.5	15.6	3.7	3.1	2.9	7.4	3.5	13.6
	70,001～80,000元	18	2.3	12.8	7.7	5.9	4.5	8.4	14.8	23.2
	80,001元以上	52	2.8	19.9	5.9	4.3	3.4	4.9	5.9	15.4
	不知道／拒答	55	2.3	16.4	5	3.3	1.2	3.3	3.6	13.4
居住地區	北部地區	941	2.9	16.7	5.3	3.3	1.7	4.9	6.3	16.1
	中部地區	446	3.3	15.5	6.8	3.1	1.6	4.7	6.2	11.5
	南部地區	562	2	16.8	5.9	3.3	1.5	4.2	4.8	12.3
	東部地區／其他地區	59	1.1	16	5.5	2.7	1.2	4.2	2.4	9.2

資料來源：行政院文化部（2013）。歷年文化統計資料查詢，http://cscp.tier.org.tw/CSDB4000i1.aspx?RID=CS3。檢索日期：2013年8月20日。

附表2-2 民國100年民眾每週從事視覺藝術活動比率　　單位：%

年度	指標項目	總計	傳統形式視覺藝術類	現代形式視覺藝術類	攝影類	雕塑類	古董文物類	設計類	工藝類	以上從未參加／接觸過視覺藝術類活動
100	總計	2,009	21	18.7	16.7	15.3	14.1	17.6	17.9	52.2
性別	男	1,000	17.5	16.5	14	14.4	13.7	15.1	17.4	57.2
	女	1,009	24.4	20.9	19.4	16.3	14.5	20	18.3	47.2
年齡	15～19歲	164	19.5	25.9	21.3	10.8	13.2	21.3	12.4	46.6
	20～29歲	345	22.2	31.3	20.5	13.4	15.8	31	16.6	42.3
	30～39歲	395	18.1	22.6	14.2	14.6	11.1	20.5	17.1	51.2
	40～49歲	381	25.7	20	19.2	17.5	14.8	17.2	24.2	48.3
	50～59歲	347	23.5	12.6	17.1	18.4	16.1	12	21.4	54.7
	60～64歲	155	18.2	6.6	14.4	15.3	14	9.6	15.2	61
	65歲以上	220	15	2.7	8.4	14.4	13.4	3.9	10.5	70.1
行業	農林漁牧業	68	7.8	2.8	6	13.3	14.9	5.8	13.8	73.4
	礦業及土石採取業	2	0	0	0	0	0	28.5	0	71.5
	製造業	285	14.2	18.1	14.2	15.4	12	13.4	17.6	57.4
	電力及燃氣供應業與用水供應及汙染整治業	5	47.8	32.5	56	21.6	29.5	56	3.3	25.4

（續）附表2-2　民國100年民眾每週從事視覺藝術活動比率　　　　單位：%

年度	指標項目	總計	傳統形式視覺藝術類	現代形式視覺藝術類	攝影類	雕塑類	古董文物類	設計類	工藝類	以上從未參加／接觸過視覺藝術類活動
行業	營造業	51	21	11	8	12.5	7.3	9.9	11.7	64.5
	服務業	741	24.9	23.5	20.7	16.2	16.1	22.9	22	44.4
	家管	264	18.8	11.1	11.1	13.7	11.1	11.6	15.2	58.2
	學生	237	24.6	30.1	19.7	12.4	14	29.6	15.6	42.2
	無業／待業中	77	13.1	11.1	10.6	8.9	12.4	7.7	9.6	72.3
	已退休	213	20.6	8.3	16.4	20.5	15.4	7.7	15.9	61.3
	其他	54	29.9	26.6	17.1	20.9	12.5	16.8	21.9	42
	不知道／拒答	11	0	0	19.5	1.3	22.4	10.2	0	66.1
教育程度	小學以下	181	4.9	0.2	4.1	4.9	4.6	1.9	5.6	82.6
	國（初）中	204	11.1	5.1	7.8	11.8	8.1	6.3	10.5	69.3
	高中（職）	622	16.3	12	12	12.4	13.1	12.9	15.1	59.2
	專科／大學	849	27.5	27.1	23.3	19	17.4	24.7	23.1	41.4
	研究所以上	148	37.5	40.5	26.6	23.2	19.2	31.6	24	23.8
	不知道／拒答	5	0	14.3	14	38.1	14.3	0	38.1	61.9
所得	沒有收入	70	22.3	15.9	16.8	15.3	15	20.2	17.9	48
	10,000元以下	56	16.6	20.8	8.5	16.3	9.6	14.5	11.3	69.5
	10,001～20,000元	127	17.5	13	16.1	10.6	8.6	15.5	14.9	59.1
	20,001～30,000元	275	18.4	22	17.7	13.1	9	20.2	13.4	51.4
	30,001～40,000元	275	20.7	17.5	12.9	15.3	14.7	14.5	20.2	54
	40,001～50,000元	140	24.1	24.1	26.3	20.3	19.4	26.9	25.5	36.1
	50,001～60,000元	95	26.3	24.5	24.7	21.4	16.6	29	31.1	39.6
	60,001～70,000元	33	39.9	39.2	24.9	32.1	27.9	33	35.6	28.7
	70,001～80,000元	18	34.8	30.3	5.7	17.1	14.5	17.6	21.4	45.4
	80,001元以上	52	26.8	35.4	21.6	15.4	25.5	18.1	27.6	36.2
	不知道／拒答	55	19.1	19.2	15.6	10.5	12.7	19.8	19.7	55.6
居住地區	北部地區	941	20.3	19.7	16.5	14.5	15.7	19.8	19	50.5
	中部地區	446	24.1	15.9	20.1	15.8	10.6	15.5	17.4	51.4
	南部地區	562	19.7	19.7	14.1	15.4	14.8	15.8	16.4	54.9
	東部地區／其他地區	59	21	16.2	18.2	23.8	9.4	15.7	15.9	58.5

資料來源：行政院文化部（2013）。歷年文化統計資料查詢，http://cscp.tier.org.tw/CSDB4000i1. aspx?RID=CS3。檢索日期：2013年8月20日。

附表2-3　民國100年民眾每週從事表演藝術活動比率　　　　　單位：%

年度	指標項目	總計	現代戲劇類	傳統戲曲類	舞蹈類	音樂類	以上從未參加／接觸過表演藝術類活動
100	總計	2,009	18.3	18.5	14.7	27.9	52.4
性別	男	1,000	14.7	18.3	13.6	25.8	56.7
	女	1,009	21.8	18.7	15.8	30	48
年齡	15～19歲	164	27.3	20	19.9	32.7	44.2
	20～29歲	345	19.1	13.1	13.5	32.3	47.6
	30～39歲	395	23.8	19.5	11.9	32.1	48.6
	40～49歲	381	17.8	19.7	18.7	26	51.4
	50～59歲	347	16.8	23.8	16.2	26.8	52.8
	60～64歲	155	10.5	15.6	11.7	23	62.7
	65歲以上	220	9.2	15.9	10.9	18.7	66.6
行業	農林漁牧業	68	1.9	22.9	9.5	10.6	70.4
	礦業及土石採取業	2	0	28.5	0	0	71.5
	製造業	285	15.1	22.6	15.3	26.2	51.4
	電力及燃氣供應業與用水供應及汙染整治業	5	3.7	22	32.5	56.3	25.4
	營造業	51	21.2	14.5	19.2	11.3	58.5
	服務業	741	21	18.1	15.9	34.1	48.2
	家管	264	16.5	16.7	13.3	19.6	56.9
	學生	237	29.4	18.5	16.6	37.4	39.4
	無業／待業中	77	12.1	12.5	9.5	9.9	70.6
	已退休	213	11.2	17.8	13.3	23.6	63.4
	其他	54	16.5	21.2	11.4	33.2	45
	不知道／拒答	11	13.1	14.3	0	13.1	85.7
教育程度	小學以下	181	4.3	12.7	4.2	5.8	80.5
	國（初）中	204	9.1	19.7	10.5	14.1	63
	高中（職）	622	14.1	20.3	15.6	22.6	55.7
	專科／大學	849	24.9	18.5	16.5	35.6	45
	研究所以上	148	27.5	16	19.4	53.6	31.5
	不知道／拒答	5	38.1	38.1	24.1	0	61.9
所得	沒有收入	70	24.5	16.5	14.7	23.4	58
	10,000元以下	56	13.3	18.6	8.6	25.7	53.4
	10,001～20,000元	127	12.7	26.7	18.8	23.8	52
	20,001～30,000元	275	16.8	18.1	13.6	23.1	58
	30,001～40,000元	275	17	16.2	16.3	31.8	47.6

（續）附表2-3　民國100年民眾每週從事表演藝術率動比率　　　單位：％

年度	指標項目	總計	現代戲劇類	傳統戲曲類	舞蹈類	音樂類	以上從未參加／接觸過表演藝術類活動
所得	40,001～50,000元	140	19.4	29.3	17.7	40.7	34.6
	50,001～60,000元	95	24.1	18	20	37.5	48.4
	60,001～70,000元	33	42.9	26.8	16.7	51.7	38.1
	70,001～80,000元	18	30.8	0	18.3	42.1	52.4
	80,001元以上	52	27.2	16.5	17.7	40.9	42.7
	不知道／拒答	55	10	6.7	11.6	23.9	62.6
居住地區	北部地區	941	17.7	16.3	12	29.1	52.8
	中部地區	446	19.1	19.4	16.5	26.7	53.2
	南部地區	562	19	21	16.7	26.3	51.3
	東部地區／其他地區	59	14.3	23.1	26	33.5	48.7

資料來源：行政院文化部（2013）。歷年文化統計資料查詢，http://cscp.tier.org.tw/CSDB4000i1.aspx?RID=CS3。檢索日期：2013年8月20日。

附表2-4　民國100年民眾每週從事文藝民俗活動比率　　　單位：％

年度	指標項目	總計	國家慶典	傳統與民俗慶典	原住民祭典	各縣市地方文化節	客家祭典與節慶	其他	以上從未參加／接觸過
100	總計	2,009	4.9	26.1	4.7	16.7	6.5	0.4	59.1
性別	男	1,000	5.6	27	4.6	16.4	6.4	0.5	59.5
	女	1,009	4.3	25.3	4.8	16.9	6.6	0.3	58.8
年齡	15～19歲	164	4.4	16.4	5	17.5	4.4	0.6	63.8
	20～29歲	345	8.7	22.9	5	20.7	5.2	0.5	57.6
	30～39歲	395	4.8	31.1	5.3	17.4	5.5	0.3	52.9
	40～49歲	381	5.7	36	4.5	21.4	10.4	0.3	48.9
	50～59歲	347	3.7	25.5	4.9	14.7	7.4	0.3	61.7
	60～64歲	155	2	21.7	5.4	10.2	3.6	0	68
	65歲以上	220	2	16.6	2.5	7.8	5.7	0.9	76.5
行業	農林漁牧業	68	1.8	35.7	4.6	13.1	5.7	0	59
	礦業及土石採取業	2	0	0	0	0	28.5	0	71.5
	製造業	285	6.6	28.9	4.6	17.7	8	0	56.5
	電力及燃氣供應業與用水供應及汙染整治業	5	0	0.4	0	0	0	0	99.6

（續）附表2-4　民國100年民眾每週從事文藝民俗活動比率

單位：%

年度	指標項目	總計	國家慶典	傳統與民俗慶典	原住民祭典	各縣市地方文化節	客家祭典與節慶	其他	以上從未參加／接觸過
行業	營造業	51	2.6	36.4	2.8	17.3	4.9	0	55.9
	服務業	741	6.4	28.2	6	20	7.7	0.5	54.4
	家管	264	3	27.4	2.1	12.4	5.1	0	62.9
	學生	237	4.9	18.6	6.2	18.7	3	1.1	61.1
	無業／待業中	77	2	21.6	1.3	8.2	1.2	1.2	69.4
	已退休	213	3.2	20.8	4.8	11.6	6.7	0.5	68.4
	其他	54	3.6	19.7	3	17	12.5	0	55.2
	不知道／拒答	11	0	22.4	0	13.1	9.3	0	68.3
教育程度	小學以下	181	0.7	12.5	2	3.4	0.8	1.1	82.5
	國（初）中	204	1.9	23.9	1.6	9.1	5.9	0	67.8
	高中（職）	622	3.8	29.3	4.2	16.6	6.9	0.4	57.7
	專科／大學	849	6.8	27.1	6.7	20.6	7.3	0.3	53.9
	研究所以上	148	8.7	26.9	3.6	21.8	8.2	0.8	53.7
	不知道／拒答	5	0	28.4	0	0	0	0	71.6
所得	沒有收入	70	6.3	25.5	1.1	11.3	5.7	2.5	68.1
	10,000元以下	56	3.7	25.7	5.2	19.8	5	0	62.3
	10,001～20,000元	127	1.1	22.6	5.7	8.7	7	0	69.3
	20,001～30,000元	275	5.2	25.3	2.4	20.3	6.7	0.5	57.4
	30,001～40,000元	275	9.6	34	5.6	16.9	7.4	0	50
	40,001～50,000元	140	6.2	38.5	10.1	23.8	11	0	44.2
	50,001～60,000元	95	3.5	30.4	6	22.8	11.4	1.2	51.1
	60,001～70,000元	33	7.1	37.3	12.9	16.9	21.7	0	44.3
	70,001～80,000元	18	0	14.9	1.8	25.8	0	0	65.1
	80,001元以上	52	4.8	23	6.7	23.3	6.5	0	57.1
	不知道／拒答	55	6.9	14.2	4.7	8	3.8	0	70.6
居住地區	北部地區	941	6.3	21.1	4.2	14.6	7.9	0	63.1
	中部地區	446	3.9	27.5	4.1	18.9	5.2	1.1	55.4
	南部地區	562	3.8	32.4	4.1	18.3	5	0.6	56.6
	東部地區／其他地區	59	1.9	35.2	23.2	16.5	8	0	46.6

資料來源：行政院文化部（2013）。歷年文化統計資料查詢，http://cscp.tier.org.tw/CSDB4000i1.aspx?RID=CS3。檢索日期：2013年8月20日。

附表2-5 民國100年民眾每週從事生活藝術活動比率　　　　　單位：%

年度	指標項目	總計	蒐集趣物	園藝花藝	養殖	烹飪廚藝	讀小說	觀星	賞鳥等生態活動	生態活動	品酒調酒	下棋
100	總計	2,009	5.7	12.3	7.1	7.5	22.2	3.1	4.5	7.2	3.2	5
性別	男	1,000	6	11.4	6.9	4	20	2.5	4.8	7.3	4.8	6.9
	女	1,009	5.4	13.2	7.4	10.9	24.5	3.7	4.3	7.1	1.5	3.1
年齡	15～19歲	164	6.3	2.6	3.3	9.8	36.2	2.9	2.6	5.9	1.1	8.2
	20～29歲	345	4.2	3.9	6.5	10	33	2.5	2.7	7	1.7	3.7
	30～39歲	395	5.9	10.2	7.8	6.3	23.8	3.3	4	7.1	4.5	5.7
	40～49歲	381	7.7	12.9	9.6	8.3	22.4	4.5	6.9	10.2	3.4	4.3
	50～59歲	347	4.5	20	8.8	6.4	16.1	2	5.9	8	4.8	5.5
	60～64歲	155	6.6	19.6	6	8.3	14.9	3.5	5	5.8	2	2.4
	65歲以上	220	4.8	18.3	3.9	3.7	6.8	2.6	3.1	3	2.5	5.3
行業	農林漁牧業	68	11.2	23.4	13.8	3.3	7	1.1	10.5	6.9	6.3	9.3
	礦業及土石採取業	2	0	35.7	0	0	0	0	0	0	35.7	0
	製造業	285	4.6	7.6	9.9	7.3	21.1	2	4.2	6.9	1.9	2.5
	電力及燃氣供應業與用水供應及汙染整治業	5	0	0	0	0	0.4	0	23.8	24.9	0	0
	營造業	51	11.5	7.5	12.8	2.9	12.9	2.6	5.8	4	0	10.8
	服務業	741	6.2	11.9	7.8	6.8	24.8	4	4.6	8.3	5.1	5.8
	家管	264	5.2	18.3	7.8	9.3	19.8	2	5	5.3	2.1	3.6
	學生	237	6.3	3.5	4.1	10.5	36.2	3.4	2.4	7.6	0.7	5.7
	無業／待業中	77	1.9	10.1	4.6	8.7	25.7	4.3	1.2	7	1.2	3.7
	已退休	213	4.2	20.8	3	7	8.9	2.4	5	5	2.9	4.5
	其他	54	2.7	13.6	2.4	8.6	26.7	3.9	6.6	11.1	2.4	4.6
	不知道／拒答	11	9.3	9.3	0	0	0	0	0	12	0	0
教育程度	小學以下	181	1.5	11.4	2.6	3.6	3.1	1.5	0.8	1.8	1.3	3.2
	國（初）中	204	5.6	15.3	8.2	4.5	11.8	4.1	7.9	3.7	4.9	7.5
	高中（職）	622	5.8	14.4	8	8.5	20	2.7	3.2	6.1	1.5	4.3
	專科／大學	849	6.6	10.6	7	8.8	28	3.8	5.4	9.7	4.2	4.5
	研究所以上	148	5.4	9.4	8.5	4.7	37.1	1.3	4.4	8.3	4.8	8.9
	不知道／拒答	5	0	35	0	0	0	0	14	19.7	0	0
所得	沒有收入	70	6.4	21	13.2	13.1	24.2	3	3.3	7.5	6.3	7.8
	10,000元以下	56	5.1	9.3	3.8	12	20.6	3.8	6.3	6.6	1.4	4.3
	10,001～20,000元	127	3.9	11.6	7.3	8.1	17.6	0.9	5.4	5	3.3	3.7

（續）附表2-5　民國100年民眾每週從事生活藝術活動比率　　　　單位：%

年度	指標項目	總計	蒐集趣物	園藝花藝	養殖	烹飪廚藝	讀小說	觀星	賞鳥等生態活動	生態活動	品酒調酒	下棋
所得	20,001～30,000元	275	4.5	10.3	7.3	11.3	23.7	3.3	3.3	8.8	2.6	2.5
	30,001～40,000元	275	4.3	10.2	6.8	5.3	20.3	2	4.7	7.2	4.2	5.8
	40,001～50,000元	140	13.1	13.3	12.7	8.6	27.8	3.3	4.8	8.8	4.2	3.4
	50,001～60,000元	95	4.1	12.4	8.9	4.7	19.7	3.9	9.8	14.3	4.2	8.9
	60,001～70,000元	33	15.7	6.2	12	0	40.3	1.9	12.8	25.7	10.8	5.8
	70,001～80,000元	18	1.8	21.1	14.9	0	19.8	1.2	8.1	6.5	15.1	8.1
	80,001元以上	52	17.5	14.1	13.8	7.4	21.9	0	0	10	12.1	6.1
	不知道／拒答	55	6	8.4	3.6	7	10.1	3.9	2.2	8.4	2.4	8.6
居住地區	北部地區	941	5.1	12.2	7.3	7.8	22.8	2.4	3.3	6.9	3.8	4.9
	中部地區	446	5	10.7	8.8	9.2	21.8	3.8	4.9	8	2.6	5.8
	南部地區	562	7.2	14	5.6	5.4	22	3.6	6.5	7.2	2.4	4.2
	東部地區／其他地區	59	5.6	10.5	7.6	8.8	19.7	3	3.2	6.2	5.5	6.7

資料來源：行政院文化部（2013）。歷年文化統計資料查詢，http://cscp.tier.org.tw/CSDB4000i1.aspx?RID=CS3。檢索日期：2013年8月20日。

附表2-6　民國100年民眾每週從事生活藝術活動比率　　　　單位：%

年度	指標項目	總計	歌唱舞蹈	樂器彈奏	釣魚	運動技藝	彩妝造型	趣味手藝	茶藝品茗	繪畫	其他	以上從未參加／接觸過生活藝術活動
100	總計	2,009	11.9	5.1	4.1	23.3	2.2	3	11	4.5	3.8	36.1
性別	男	1,000	11.2	4.7	7.2	27.8	0.4	1.6	15.5	3.1	3	34.9
	女	1,009	12.6	5.4	1	18.8	4.1	4.4	6.5	5.8	4.5	37.2
年齡	15～19歲	164	11.8	17.9	5.5	22.9	2.9	2.4	0.3	14.1	1.3	28.4
	20～29歲	345	14.8	5.5	3.9	30.9	5.4	3.2	4.4	6.4	5.7	28.4
	30～39歲	395	9.1	3.9	4.6	20.2	2.2	4.6	7.6	2.4	4	37.9
	40～49歲	381	10.1	4.2	4	18.6	1.8	4.1	14.4	4.5	2.7	39.5
	50～59歲	347	13.6	3.6	6.3	19.1	1.3	1.6	16.8	2.4	4.4	36.6
	60～64歲	155	11.1	3	0.9	25.8	1	1.8	16.8	2.8	2.3	36.2
	65歲以上	220	13.5	2.3	1.6	30.2	0	1.8	16.2	2.5	4.2	43.9
行業	農林漁牧業	68	11.8	1.6	3.1	20.1	0	1.5	29.4	1.2	3.1	40.3
	礦業及土石採取業	2	0	0	28.5	0	0	0	0	0	0	35.7
	製造業	285	8.6	2.9	5.4	21.4	2.6	1.8	9.7	1.7	3	41.7

（續）附表2-6　民國100年民眾每週從事生活藝術活動比率　　　　單位：%

年度	指標項目	總計	歌唱舞蹈	樂器彈奏	釣魚	運動技藝	彩妝造型	趣味手藝	茶藝品茗	繪畫	其他	以上從未參加／接觸過生活藝術活動
行業	電力及燃氣供應業與用水供應及汙染整治業	5	0	0	0.3	18.3	0	0	0.4	0	0	33.1
	營造業	51	15.6	5.2	11.1	27.2	0	2.8	18.2	0.6	10	24.2
	服務業	741	12.5	4.9	4.2	23	2.9	3.2	11.9	4.8	5.2	35.1
	家管	264	12.2	3	1.8	18.3	1.8	4.2	9.9	4.1	2.5	40.5
	學生	237	15.4	15.7	5.2	25	4.8	3.4	0.6	13.4	2.1	25.8
	無業／待業中	77	7.7	1.6	3.2	24	0	5.3	6.3	4	3.2	37.9
	已退休	213	13.6	2.2	1.7	31.9	0.1	1.5	16.5	1.2	3.5	36.6
	其他	54	6	4.4	6.8	25.7	0	4.8	13.6	0	0.3	36
	不知道／拒答	11	0	0	0	0	0	0	9.3	0	0	78.7
教育程度	小學以下	181	7.6	0.4	0.1	23.2	0	0.4	12.5	0.3	2.2	60
	國（初）中	204	13.1	2.4	4.8	18.7	1.3	3.2	16.7	2.3	1.7	41.8
	高中（職）	622	9.9	5.5	5.6	19.2	1.3	2.8	11.4	5.5	2.7	38.2
	專科／大學	849	13.8	6.4	3.9	26.9	3.1	3.8	9.6	5.5	5.5	30.2
	研究所以上	148	13.9	4.7	3	26.2	5.3	2.4	7.9	2.5	3.4	24.2
	不知道／拒答	5	0	0	0	24.1	9.7	0	14.3	0	0	21.3
所得	沒有收入	70	17.9	6.9	3	25.1	1.1	3.7	14.4	7.1	4.6	33
	10,000元以下	56	17.5	11.7	7	20.1	7.7	6.9	15.8	12.1	1.2	35.7
	10,001～20,000元	127	9	7	2	16.9	1.8	2	6.3	2.2	5.6	46.6
	20,001～30,000元	275	10	5	2.7	22.3	4.6	4.2	9.4	2.5	4.3	35.5
	30,001～40,000元	275	12.5	3.2	3.9	26.6	1.4	2.3	9.5	2	5.6	38.2
	40,001～50,000元	140	14.8	3.5	9.3	34.9	6.4	3.8	14.9	4.6	3.4	26.4
	50,001～60,000元	95	10.1	1.7	0	26.8	0.4	5	15.5	2.9	4.9	21.6
	60,001～70,000元	33	15.9	7.9	0	19.6	0	0	17.2	11.5	0.5	28.2
	70,001～80,000元	18	24.4	8.5	7.3	28.2	0	0	10.8	0	13	14.8
	80,001元以上	52	13.1	7.6	4.4	11.3	0	2.5	28	0	2.4	32.2
	不知道／拒答	55	3.9	0	4.6	18.1	0	0	10.5	1.1	4.5	49.4
居住地區	北部地區	941	11.6	4.3	4.4	22.7	1.8	3.4	9	5.1	4	35.3
	中部地區	446	13.1	5.8	4	22.1	3.7	3.3	12	4.4	3.4	37.9
	南部地區	562	11.3	5.9	3.5	22.1	1.8	2.2	13.1	3.4	3.7	36.3
	東部地區／其他地區	59	12.9	4.8	5.3	25.8	1.4	2.9	15.4	4.3	2.9	32.9

資料來源：行政院文化部（2013）。歷年文化統計資料查詢，http://cscp.tier.org.tw/CSDB4000i1.aspx?RID=CS3。檢索日期：2013年8月20日。

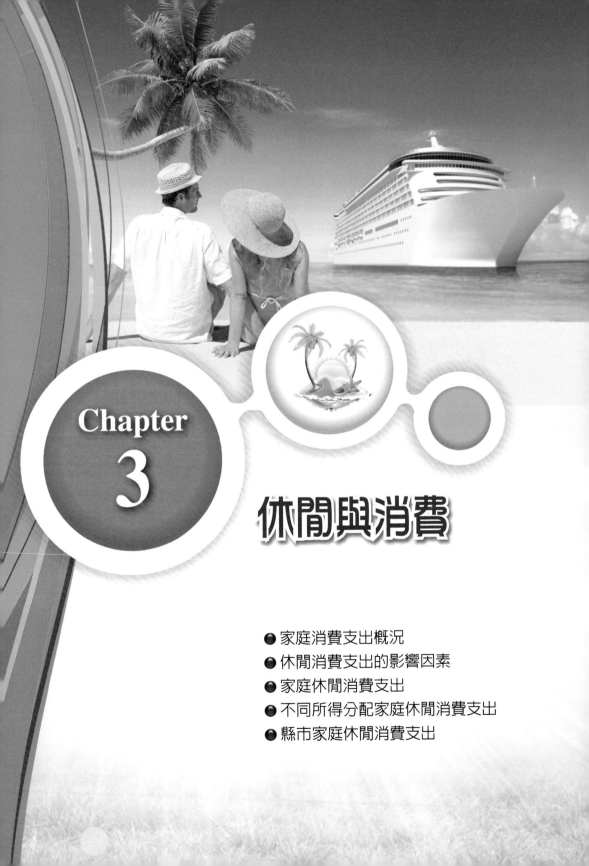

Chapter 3

休閒與消費

- 家庭消費支出概況
- 休閒消費支出的影響因素
- 家庭休閒消費支出
- 不同所得分配家庭休閒消費支出
- 縣市家庭休閒消費支出

　　在當代社會中，休閒的出現要歸功於商業化的企業。Rybczynski（1991）認為企業對於休閒的重要影響是休閒的拓展，而不是休閒的商業化。從18世紀的雜誌、咖啡屋與音樂廳（music rooms），直到19世紀的職業運動（professional sport）和假日旅遊（holiday travel），個人休閒現代化的觀念，幾乎是與休閒事業（business of leisure）同時產生（Godbey, 1999）。早在1920年代，休閒已被界定為一種消費行為，有遊樂園、旅行團、職業運動、電影、旅遊展，在外吃喝的活動習慣，及各種各樣的造型和時髦玩意。中產階級開始懂得花錢與節省，及休閒與工作的價值。雜誌、排行榜、錄音帶提供一種以消費而非以家庭物質和運輸為基礎的新生活和休閒體驗，消費型態反映出階級、品味及個人的滿足（王昭正譯，2001）。

　　在日常經濟生活中，消費已成為現代人生活重要的一部分。傳統農業社會，家庭過著自給自足的生活方式，家庭內個人生活基本的需求，如飲食、服飾、住宅與娛樂，大都能由家庭自行生產、消費而獲得滿足。在資本主義盛行的當代，家庭部分的生產功能已逐漸為市場經濟所取代，可從市場中取得生活中所需的產品，經由消費得到個人在生活中多方面的滿足。Bocock（1996）在《消費》一書中便認為，消費被視為邁入後現代的縮影，它意謂著人們的生活、認同感以及自我概念不再以生產性的工作為核心。各種家庭型態、休閒活動與一般消費當中的角色，對人越來越重要，並已取代了工作（張君玫、黃鵬仁譯，1995）。

第一節　家庭消費支出概況

　　休閒可謂是一「有錢」、「有閒」的活動，「有錢」是其必要條件，「有閒」則是充分條件。根據恩格爾法則（Engle Law），隨著所得的提高，人民用於民生必需品的消費支出比例會逐漸減少，如食品、農產品等；對於非民生必需品，如醫療、汽車、房屋、珠寶、

休閒等財貨的消費支出比例會隨之增加。民國90年週休二日全面實行，國人可自由分配的時間增加以及國民所得達12,800元美元以上之水準，此提供了國人休閒生活「質與量」提升之基本元素。根據交通部「國人旅遊狀況調查」資料顯示，民國86年國人國內旅遊的人次有7,187.9萬人，平均每年每人旅遊次數為4.01次；101年國人國內旅遊次數增為14,206.9萬人次，平均每年每人旅遊次數增為6.87次，由此可見「休閒」在國人日常生活中扮演的角色日顯重要。

　　台灣的經濟發展從民國60年代「十大建設」後開始起飛，國民所得快速的增加，國人的生活水準逐年提升。根據行政院主計處統計資料，民國66年國人平均每戶家庭可支配所得是130,830元（**表3-1**），民

表3-1　民國66～101年家庭平均可支配所得與消費支出　　單位：元、%

年度	可支配所得	消費支出	百分比	年度	可支配所得	消費支出	百分比
66	130,830	104,640	79.98	84	811,388	591,035	72.84
67	155,737	122,207	78.47	85	826,378	614,435	74.35
68	188,407	147,459	78.27	86	863,427	634,477	73.48
69	233,112	179,687	77.08	87	873,175	646,343	74.02
70	266,433	199,523	74.89	88	889,053	655,282	73.71
71	275,250	210,906	76.62	89	891,445	662,722	74.34
72	295,887	226,234	76.46	90	868,651	657,872	75.73
73	314,245	243,784	77.58	91	875,919	672,619	76.79
74	320,495	246,277	76.84	92	881,662	666,372	75.58
75	341,728	258,437	75.63	93	891,249	692,648	77.72
76	366,487	275,105	75.07	94	894,574	701,076	78.37
77	410,483	302,206	73.62	95	913,092	713,024	78.08
78	464,994	336,874	72.45	96	923,874	716,094	77.51
79	520,147	370,322	71.20	97	913,687	705,413	77.21
80	587,242	411,760	70.12	98	887,605	705,680	79.50
81	639,696	445,220	69.60	99	889,353	702,292	78.97
82	727,879	504,133	69.26	100	907,988	729,010	80.29
83	769,775	545,987	70.93	101	923,584	727,693	78.79

資料來源：「中華民國台灣地區家庭收支調查報告」，行政院主計處。

國101年時平均每戶家庭可支配所得是923,584元，三十五年來每戶家庭平均可支配所得成長6.05倍。同時期每戶家庭平均消費支出由民國66年的104,640元增加到民國101年的727,693元，每戶消費支出共成長5.95倍，家庭平均每戶的可支配所得與消費支出成長力道相差無幾。民國83年以後消費支出占可支配所得的比例逐漸提升，民國101年時提高為78.79%，顯示家庭花費更多的所得在商品的消費支出。

行政院主計處依消費型態將家庭的消費支出分成：(1)食品、飲料及菸草（簡稱食品）；(2)衣著、鞋襪類（衣著）；(3)住宅服務、水電瓦斯及燃料（居住）；(4)家具設備及家務服務（家庭設備）；(5)醫療保健；(6)運輸交通及通訊（交通及通訊）；(7)休閒、文化及教育消費（休閒及教育）；(8)餐廳及旅館；(9)什項消費等九大項。

1. 食品消費支出：民國66年時家庭食品每戶平均消費支出45,152元（**表3-2**），占總消費支出的比例43.15%（**表3-3**）；民國101年家庭每戶食品的消費支出提升為120,360元，消費支出的比例大幅下降為16.54%。

2. 衣著消費支出：民國66年家庭平均每戶衣著支出是7,063元，占全部消費支出的比例只有6.75%；民國101年時家庭用於衣著的消費支出增為22,049元，占全部消費支出的比例僅有3.03%。

3. 居住消費支出：民國66年家庭平均消費支出是23,743元，消費金額僅次於食品消費，占全部消費支出之22.69%；民國101年消費金額是177,266元，占全部消費支出之24.36%。

4. 家庭設備消費支出：民國66年是3,641元，占全部消費金額之3.48%；民國101年平均每戶消費支出為18,192元，占家庭全部消費支出金額之2.50%。

5. 醫療保健支出：民國66年時平均每戶是4,458年，占全部消費支出之4.26%；民國101年平均每戶用於醫療的金額是105,879元，占全部消費支出之14.55%。

表3-2　台灣地區家庭不同消費型態支出金額　　　　　　　　　　　　　　　單位：元

年度	食品、飲料及菸草	衣著、鞋襪類	住宅服務、水電瓦斯及其他燃料	家具設備及家務服務	醫療保健	運輸交通及通訊	休閒、文化及教育消費	餐廳及旅館	什項消費	每戶平均消費支出
66	45,152	7,063	23,743	3,641	4,458	5,933	7,011	2,438	5,180	104,640
70	76,956	13,647	48,384	7,741	8,979	14,286	14,924	4,988	9,617	199,523
75	85,658	15,198	60,535	9,202	14,009	22,022	23,702	14,888	13,234	258,474
80	104,587	24,706	106,111	13,217	22,070	38,788	46,652	31,170	24,459	411,760
85	121,167	27,711	157,418	20,092	60,153	65,437	70,721	51,797	40,000	614,435
90	113,746	24,078	164,994	17,039	75,195	79,734	79,208	59,077	44,867	657,872
95	115,011	24,029	168,773	17,184	98,041	91,196	82,212	66,383	50,126	713,024
96	118,012	23,416	171,218	17,759	101,041	92,376	80,417	69,246	42,608	716,094
97	115,688	22,432	170,922	17,424	101,227	87,330	79,641	71,106	39,644	705,413
98	117,707	22,511	171,480	17,854	101,971	89,833	77,907	66,122	40,294	705,680
99	116,861	22,684	172,553	17,417	101,060	87,927	77,322	68,193	38,275	702,292
100	118,245	22,599	177,806	18,152	106,581	94,771	75,744	74,067	41,043	729,010
101	120,360	22,049	177,266	18,192	105,879	94,746	72,842	76,990	39,368	727,693

資料來源：整理自歷年「中華民國台灣地區家庭收支調查報告」，行政院主計處。

表3-3　台灣地區家庭不同消費型態支出比例　　　　　　　　　　　　　　　單位：%

年度	食品、飲料及菸草	衣著、鞋襪類	住宅服務、水電瓦斯及其他燃料	家具設備及家務服務	醫療保健	運輸交通及通訊	休閒、文化及教育消費	餐廳及旅館	什項消費	合計
66	43.15	6.75	22.69	3.48	4.26	5.67	6.70	2.33	4.95	100
70	38.57	6.84	24.25	3.88	4.50	7.16	7.48	2.50	4.82	100
75	33.14	5.88	23.42	3.56	5.42	8.52	9.17	5.76	5.12	100
80	25.40	6.00	25.77	3.21	5.36	9.42	11.33	7.57	5.94	100
85	19.72	4.51	25.62	3.27	9.79	10.65	11.51	8.43	6.51	100
90	17.29	3.66	25.08	2.59	11.43	12.12	12.04	8.98	6.82	100
95	16.13	3.37	23.67	2.41	13.75	12.79	11.53	9.31	7.03	100
96	16.48	3.27	23.91	2.48	14.11	12.90	11.23	9.67	5.95	100
97	16.40	3.18	24.23	2.47	14.35	12.38	11.29	10.08	5.62	100
98	16.68	3.19	24.30	2.53	14.45	12.73	11.04	9.37	5.71	100
99	16.64	3.23	24.57	2.48	14.39	12.52	11.01	9.71	5.45	100
100	16.22	3.10	24.39	2.49	14.62	13.00	10.39	10.16	5.63	100
101	16.54	3.03	24.36	2.50	14.55	13.02	10.01	10.58	5.41	100

資料來源：「中華民國台灣地區家庭收支調查報告」，行政院主計處。

6. 交通及通訊費用：民國66年平均每戶支出是5,933元，占全部消費支出之5.67%，近年來由於行動電話、網路等電子設備日益普及，電話及網路相關通訊費用激增，帶動家庭交通及通訊費用逐年提升；民國101年時家庭平均每戶交通及通訊消費支出是94,746元，占全部消費支出之13.02%，三十五年家庭每戶交通年支出成長8.35%，成長幅度僅次於醫療保健支出（10.29%）。

7. 休閒及教育支出：民國66年家庭每戶平均用於休閒與教育的支出金額是7,011元，占全部消費支出之6.70%；民國101年平均每戶用於休閒與教育的支出金額是72,842元，占全部的消費支出之10.01%。

8. 餐廳及旅館支出：民國66年家庭每戶平均餐廳及旅館支出是2,438元，占全部消費支出的比例僅有2.33%；民國101年每戶平均餐廳及旅館消費支出金額增為76,990元，占總消費支出的比例增為10.58%。

9. 什項消費支出：民國66年家庭每戶平均什項消費支出是5,180元，占全部消費支出的比例僅有4.95%；民國101年每戶平均支出金額增為39,368元，占總消費支出的比例增為5.41%。

家庭在不同消費型態支出以餐廳及旅館支出成長最多，三十五年來支出共成長30.58倍；其次是醫療保健支出成長22.75倍；運輸交通及通訊支出成長14.97倍第三；至於休閒及教育支出成長也達9.39倍之多。家庭過去消費支出成長最為緩慢的則屬食品和衣著類支出，兩者消費支出成長僅有1.67倍與2.12倍（**圖3-1**）。

第二節　休閒消費支出的影響因素

隨著生產技術與科技的進步，多樣化的休閒產品提供選擇消費，人民用於休閒相關產品與服務的消費支出隨之增加，帶動休閒遊憩產

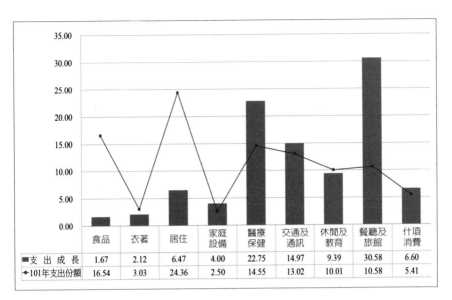

	食品	衣著	居住	家庭設備	醫療保健	交通及通訊	休閒及教育	餐廳及旅館	什項消費
■支 出 成 長	1.67	2.12	6.47	4.00	22.75	14.97	9.39	30.58	6.60
◆101年支出份額	16.54	3.03	24.36	2.50	14.55	13.02	10.01	10.58	5.41

圖3-1　台灣家庭民國66～101年不同消費型態支出成長與支出份額

業的發展。影響休閒消費支出的因素有很多，主要影響因素有：

一、所得

　　所得是休閒消費支出主要的影響因素。當所得增加時，個人或家庭用於休閒相關產品與服務的支出會增加；反之，當所得減少時，個人或家庭用於休閒相關產品與服務的支出會隨之減少。

二、休閒時間

　　休閒時間的多寡與休閒活動的參與是有所關聯的。隨著休閒時間的增加，休閒活動參與的機會與次數可能會隨之提高，進而提高休閒相關產品與服務的消費支出。

人們於世界最大的人工湖密德湖從事休閒活動一景

三、人口

人口數與休閒消費支出具有正向的關係。即人口數增加,休閒相關產品與服務的支出會隨之增加;反之,人口數減少休閒消費支出的金額也會隨之減少。

四、休閒產品價格

價格具有指導消費與資源分配的功能。根據需求法則,產品的價格上漲,其消費數量會減少;產品價格下跌,則消費數量會增加。因此休閒產品的價格變動,對於休閒相關產品與服務支出會有所影響。

五、教育程度

教育程度的差異，對於休閒生活的「質與量」要求也會有所不同。教育程度越高，對於休閒生活質與量的要求通常會較高，因此用於休閒相關產品與服務的支出也會較多。

六、職業

Burdge（1969）發現，較高職業階層（occupational prestige）的人們，在許多主要類型的休閒活動，其參與更為活躍。職業階層與所得高低會有所關聯，因此休閒消費支出的多寡與職業會應有明顯的關係。

第三節　家庭休閒消費支出

家庭休閒消費支出依行政院主計處「台灣地區家庭收支調查報告」中「休閒與文化」支出項目可分成四個部分：旅遊費用（套裝旅遊）、娛樂消遣及文化服務、書報雜誌文具與教育消遣康樂器材及其附屬品等四大項。隨著所得的增加，家庭用於休閒娛樂的支出也大幅的提升。民國80年台灣地區家庭用於休閒支出的總費用是1,633.75億元（**表3-4**），其中用於旅遊的費用802.5億元為最多；民國90年週休二日的施行，家庭用於休閒消費支出的金額增加為3,074.3億元；民國90年之後受到經濟不景氣與SARS事件的衝擊，92年家庭用於休閒消費支出的金額減為2,811.39億元，爾後家庭在休閒消費支出逐漸回升；98年全球金融風暴家庭用於休閒消費支出的總金額減為2,720.7億元；101年家庭休閒消費支出總金額是3,104.9億元，其中用於旅遊支出是1,255.9億元，娛樂消遣及文化服務支出是805.1億元，書報雜誌文具支出434.0億元，教育消遣康樂器材及其附屬品支出609.6億元。

表3-4　台灣地區家庭休閒消費支出總金額　　　　　　　　單位：百萬

年度	旅遊費用[1]	娛樂消遣及文化服務	書報雜誌[2]文具	教育消遣康樂器材及其附屬品	總計
80	80,254.70	24,702.10	25,848.80	32,569.90	163,375.50
81	96,598.00	25,744.80	25,998.50	34,972.50	183,313.80
82	110,791.00	30,297.80	25,450.20	35,985.90	202,524.90
83	127,180.80	39,506.20	28,811.40	41,838.70	237,337.20
84	137,781.70	44,426.70	29,368.60	44,237.00	255,814.00
85	135,427.60	46,517.50	34,099.80	47,017.60	263,062.60
86	138,982.20	53,754.70	37,102.50	51,712.70	281,552.20
87	129,779.70	57,512.80	36,319.80	51,092.70	274,705.00
88	137,869.70	58,160.10	36,259.70	52,691.40	284,980.90
89	155,291.80	62,518.50	35,718.20	53,901.80	307,430.30
90	137,688.20	62,813.20	34,628.70	56,015.30	291,145.50
91	146,694.70	64,653.10	34,647.50	54,488.10	300,483.40
92	125,712.20	63,857.90	32,405.30	59,163.60	281,139.00
93	145,531.60	67,651.60	32,720.80	62,804.00	308,708.10
94	150,990.20	67,981.00	31,844.40	61,151.30	311,967.10
95	166,851.25	62,925.81	30,577.29	58,577.70	318,932.06
96	164,218.15	62,074.20	28,702.69	67,060.17	322,055.22
97	154,430.17	61,955.97	26,430.92	63,588.75	306,405.83
98	92,956.78	67,036.79	50,815.24	61,261.23	272,070.06
99	108,891.40	76,798.07	47,745.85	58,612.43	292,047.76
100	117,422.44	82,225.99	45,290.32	61,542.25	306,481.01
101	125,598.43	80,516.69	43,407.13	60,969.42	310,491.68

註1：民國97年以前家庭旅遊費用包含國內旅遊和國外旅遊支出，98年之後調查項目
　　　改為套裝旅遊支出。
註2：民國98年新增全年購買教科書、參考書、講義及其他學習用書支出。
資料來源：「中華民國台灣地區家庭收支調查報告」，行政院主計處。

一、旅遊費用

旅遊費用是指套裝旅遊所產生的費用，不包含自助旅遊，支出項目包含：國外遊學、冬（夏）令營、畢業旅行、校外教學以及其他套裝旅遊之各項費用。

民國66年家庭每年平均旅遊的費用是1,503元（**表3-5**），占全部休閒娛樂支出之40.73%；78年家庭旅遊支出突破10,000元；82年平均旅遊費用是20,445元，首次超過20,000元，消費支出占休閒消費支出比例高達54.71%，是歷年來的高峰。民國84年是家庭旅遊支出最多的一年，平均每戶用於旅遊的費用是24,041元，此後旅遊消費支出呈現減少的跡象；90年受到全球不景氣以及92年SARS事件影響，家庭用於旅遊的費用大幅減少，92年家庭用於旅遊的費用平均每戶是18,058元，和81年消費水準相當，占全休閒消費支出比例減為44.71%；97年旅遊費用微幅增加為20,469元；101年旅遊消費支出是15,550元。

二、娛樂消遣及文化服務（簡稱娛樂消遣）

家庭的娛樂消遣及文化服務支出項目包含：(1)運動相關費用：各種競賽之門票，支付各種球類運動、騎馬、海水浴場等費用；(2)其他娛樂消遣及文化支出：平均每月看電影、各種音樂會、跳舞之門票，各種展覽會、電動玩具遊樂費、影碟租金、有線電視和多媒體隨選視訊等月租費及隨選費用，照相費、沖洗費（不含婚紗照）、溫泉SPA以及才藝班費。

娛樂消遣的費用占休閒支出的比例，大致呈現上升的趨勢。民國67年平均每戶娛樂消遣支出是739元，占全部休閒消費支出之14.47%；92年娛樂消遣支出金額增加為9,173元，占全部休閒消費支出之22.71%；101年消費金額增為9,968元。

表3-5　民國66～101年家庭休閒消費支出與比例　　　　　　　　單位：元、%

年度	旅遊費用		娛樂消遣及文化服務		書報雜誌文具		教育消遣康樂器材及其附屬品		總計	
	元	%	元	%	元	%	元	%	元	%
66	1,503	40.73	671	18.18	838	22.71	678	18.37	3,690	100
67	2,355	46.1	739	14.47	993	19.44	1,021	19.99	5,108	100
68	2,576	42.19	886	14.51	1,254	20.54	1,389	22.75	6,105	100
69	3,471	42.76	1,196	14.73	1,655	20.39	1,796	22.12	8,118	100
70	3,936	43.45	1,336	14.75	1,949	21.51	1,838	20.29	9,059	100
71	4,181	42.98	1,426	14.66	2,044	21.01	2,077	21.35	9,728	100
72	4,359	41.26	1,471	13.92	2,182	20.65	2,553	24.16	10,565	100
73	4,789	38.72	1,643	13.28	2,243	18.13	3,694	29.86	12,369	100
74	5,188	39.98	1,879	14.48	2,329	17.95	3,582	27.6	12,978	100
75	5,645	40.55	2,045	14.69	2,453	17.62	3,779	27.14	13,922	100
76	6,470	39.55	2,583	15.79	3,074	18.79	4,234	25.88	16,361	100
77	9,287	43.7	3,159	14.86	3,969	18.68	4,838	22.76	21,253	100
78	11,003	45.22	3,729	15.33	4,255	17.49	5,343	21.96	24,330	100
79	15,178	49.63	4,743	15.51	4,886	15.98	5,775	18.88	30,582	100
80	15,553	49.12	4,787	15.12	5,009	15.82	6,312	19.94	31,661	100
81	18,270	52.7	4,869	14.04	4,917	14.18	6,614	19.08	34,670	100
82	20,445	54.71	5,591	14.96	4,696	12.57	6,641	17.77	37,373	100
83	22,844	53.59	7,096	16.65	5,175	12.14	7,515	17.63	42,630	100
84	24,041	53.86	7,752	17.37	5,124	11.48	7,719	17.29	44,636	100
85	22,922	51.48	7,873	17.68	5,772	12.96	7,958	17.87	44,525	100
86	22,768	49.36	8,806	19.09	6,078	13.18	8,472	18.37	46,124	100
87	20,688	47.24	9,168	20.94	5,790	13.22	8,145	18.6	43,791	100
88	21,438	48.38	9,044	20.41	5,638	12.72	8,193	18.49	44,313	100
89	23,570	50.51	9,489	20.34	5,421	11.62	8,181	17.53	46,661	100
90	20,456	47.29	9,332	21.57	5,145	11.89	8,322	19.24	43,255	100
91	21,449	48.82	9,453	21.52	5,066	11.53	7,967	18.13	43,935	100
92	18,058	44.71	9,173	22.71	4,655	11.53	8,499	21.04	40,385	100
93	20,545	47.14	9,551	21.92	4,619	10.6	8,866	20.34	43,581	100
94	20,951	48.4	9,433	21.79	4,419	10.21	8,485	19.6	43,287	100
95	22,831	52.32	8,611	19.73	4,184	9.59	8,016	18.37	43,642	100
96	22,149	50.99	8,372	19.27	3,871	8.91	9,045	20.82	43,437	100
97	20,469	50.4	8,212	20.22	3,503	8.63	8,428	20.75	40,612	100
98	12,091	34.17	8,720	24.64	6,610	18.68	7,968	22.52	35,389	100
99	13,888	37.29	9,795	26.3	6,089	16.35	7,475	20.07	37,247	100
100	14,752	38.31	10,330	26.83	5,690	14.78	7,732	20.08	38,503	100
101	15,550	40.45	9,968	25.93	5,374	13.98	7,548	19.64	38,440	100

資料來源：「中華民國台灣地區家庭收支調查報告」，行政院主計處。

各種運動競賽門票等相關費用也是家庭娛樂消遣及文化服務支出的項目之一（圖為美國職棒底特律館場）

三、書報雜誌文具

書報雜誌文具支出項目包含：(1)全年購買教科書、參考書、講義及其他學習用書；(2)全年購買各項筆墨、水彩、書包、帳簿、相簿、筆記本、聖誕卡、祝賀卡、信封、信紙、文具（含學生用文具）及各種紙張、兒童讀物、零買書刊、報紙及期刊雜誌。

民國66年家庭每戶平均書報雜誌文具支出是838元，占全部休閒消費支出比例是22.71%；98年家庭每戶平均書報雜誌文具支出金額是6,610元，是歷年支出的高峰，占全部休閒消費支出比例18.68%；101年支出減少為5,374元，支出占比減為13.98%。

四、教育消遣康樂器材及其附屬品（簡稱消遣康樂器材）

教育消遣康樂器材及其附屬品項目包含：全年購買收錄音機、照相機、底片、集郵費、小提琴、樂器、花卉與種植園圃之費用、飼養禽畜之費用、遊艇及小艇、狩獵、釣魚用具、運動用具之購置、玩具、CD、錄音帶、影碟、iPod、MP3等購置與維修費、電腦軟體購（租）費用及空白磁片、光碟片等耗材、教學用錄影音及軟體光碟。一般彩色電視機、液晶、電漿電視、數位影音光碟機、攝影機、音響、鋼琴（含電子琴）、數位相機、多媒體隨選視訊、有線電視頻道、家用電腦和電腦周邊設備等年內購租費與修理保養費。

早期家庭消遣康樂器材消費支出占休閒消費之比例最高曾達29.86%（民國73年），此後消費支出比例逐漸減少，民國101年消遣康樂器材消費支出占休閒支出的比例是19.64%。就消費金額觀察，73年家計平均每戶消遣康樂器材的消費支出是3,694元，101年增加為7,548元。

從歷年家庭休閒消費支出結構變化可以發現，旅遊消費一直是家庭休閒消費支出中最多的地方，娛樂消遣與消遣康樂器材次之，書報雜誌的支出則是家庭近十年來支出最少的項目。

第四節　不同所得分配家庭休閒消費支出

所得分配向為政府部門關心的焦點。一般在衡量家庭所得分配差距時，會將家庭可支配所得分成五等分位：第一分位組是指所得收入最低之20%的家庭；第二分位組是所得收入排序中20～40%的家庭；第三分位組是所得收入排序中40～60%的家庭；第四分位組是所得收入排序中60～80%的家庭；第五分位組則是所得收入最高之20%的家庭。

近來國內所得分配的差距有逐漸擴大的跡象，家庭用於休閒消費是否會因此而擴大是值得關心重視。茲就不同分位組所得家庭休閒消費支出說明如下：

一、第一分位組

民國80～101年第一分位組家庭休閒消費支出平均是12,794元（**表3-6**），89年休閒消費支出15,635元，是近年支出最多的一年。第一分位組家庭中花費在旅遊項目支出最多，二十二年平均年支出5,104元（**表3-7**）；娛樂消遣費用支出居次，平均有4,013元；消遣康樂器材支出有2,118元；花費最少的書報雜誌文具費用支出，二十二年平均年支出是1,559元。

二、第二分位組

第二分位組家庭二十二年來休閒消費年平均支出為23,830元，民國86年休閒消費支出27,513元，是近年支出最高的一年。第二分位組家庭花費在旅遊費用最多，平均每戶是9,028元；支出第二多的是娛樂消遣支出，年平均是6,556元；消遣康樂器材支出年平均是4,653元；花費最少的是書報雜誌文具費用支出，年平均消費支出是3,593元。

三、第三分位組

民國80～101年第三分位組家庭用於休閒消費支出平均是33,600元，民國89年休閒消費支出37,915元，是近年支出的高點。其中花費在旅遊費用最多，每戶平均是13,958元；而第二多的是娛樂消遣支出，平均8,074元；消遣康樂器材支出每戶平均是6,864元；花費最少的是書報雜誌文具費用支出，平均是5,064元。

表3-6　民國80～101年不同所得分配家庭休閒消費支出　　單位：元

年度	第一分位組 (1)	第二分位組 (2)	第三分位組 (3)	第四分位組 (4)	第五分位組 (5)	(5)/(1)
80	10,262	19,346	25,978	36,466	66,259	6.46
81	11,474	20,980	28,098	39,656	73,143	6.37
82	11,720	21,361	31,039	45,573	77,171	6.58
83	12,515	23,554	33,245	47,615	96,256	7.69
84	13,735	25,429	34,959	50,406	98,649	7.18
85	13,290	25,272	35,442	51,815	96,804	7.28
86	15,134	27,513	37,204	53,808	96,960	6.41
87	13,712	26,460	36,980	50,885	90,920	6.63
88	14,680	26,608	36,050	51,077	93,152	6.35
89	15,635	26,938	37,915	52,421	100,394	6.42
90	12,577	24,841	35,015	50,827	93,017	7.40
91	14,068	25,237	35,506	50,546	94,314	6.70
92	12,797	23,681	33,622	47,498	84,323	6.59
93	13,542	26,015	36,336	51,459	90,557	6.69
94	13,459	25,506	35,691	50,997	90,783	6.74
95	13,223	25,078	36,538	50,767	92,602	7.00
96	12,897	24,681	35,671	50,632	93,304	7.23
97	11,789	22,851	32,808	47,385	88,230	7.48
98	11,354	20,799	28,538	40,743	75,511	6.65
99	10,793	20,665	30,864	42,445	81,466	7.55
100	11,146	20,486	30,200	45,021	85,664	7.69
101	11,656	20,967	31,493	44,648	83,435	7.16
平均	12,794	23,830	33,600	47,850	88,314	7.00

資料來源：「中華民國台灣地區家庭收支調查報告」，行政院主計處。

表3-7 民國80～101年不同所得分配家庭平均旅遊費用、娛樂消遣服務、書報雜誌文具與娛樂器材支出　　單位：元

所得分位組 年度	第一分位組				第二分位組				第三分位組				第四分位組				第五分位組			
	旅遊費用	娛樂消遣	書報雜誌文具	消遣康樂器材	旅遊費用	娛樂消遣	書報雜誌文具	消遣康樂器材	旅遊費用	娛樂消遣	書報雜誌文具	消遣康樂器材	旅遊費用	娛樂消遣	書報雜誌文具	消遣康樂器材	旅遊費用	娛樂消遣	書報雜誌文具	消遣康樂器材
80	4,482	1,738	2,085	1,958	7,663	3,449	3,923	4,311	10,814	4,481	4,892	5,791	17,075	5,836	6,007	7,549	37,733	8,434	8,141	11,952
81	5,702	1,718	1,980	2,075	8,735	3,730	3,894	4,622	12,144	4,805	4,999	6,151	20,109	5,834	5,886	7,829	44,661	8,260	7,827	12,396
82	5,880	1,951	1,816	2,073	8,730	4,280	3,885	4,467	14,978	5,321	4,707	6,033	24,339	6,882	5,605	8,748	48,298	9,521	7,470	11,883
83	5,825	2,709	1,946	2,036	9,352	5,326	4,048	4,828	14,695	6,738	5,163	6,650	24,672	7,995	5,995	8,954	59,709	12,714	8,724	15,110
84	6,233	3,309	1,892	2,302	10,682	5,946	3,930	4,871	15,562	7,568	5,041	6,788	25,408	9,070	6,249	9,679	62,319	12,867	8,511	14,954
85	5,712	3,276	2,024	2,279	10,222	6,217	4,215	4,619	15,231	7,692	5,660	6,860	25,591	9,245	6,992	9,988	57,854	12,937	9,969	16,045
86	6,442	4,073	2,065	2,554	10,704	6,904	4,442	5,464	15,661	8,412	5,822	7,309	25,462	10,428	7,259	10,659	55,572	14,213	10,804	16,371
87	5,752	3,879	1,781	2,302	10,003	7,019	4,216	5,223	14,809	8,801	5,730	7,641	23,195	10,652	7,173	9,865	49,685	15,491	10,050	15,694
88	6,440	4,030	1,765	2,446	10,667	7,045	3,996	4,901	14,831	8,562	5,439	7,219	23,404	10,515	6,879	10,280	51,850	15,067	10,113	16,123
89	7,203	4,447	1,642	2,343	10,575	7,423	3,734	5,206	16,371	8,912	5,156	7,476	24,719	11,090	6,705	9,907	58,981	15,572	9,869	15,972
90	5,044	4,204	1,406	1,923	9,563	7,162	3,273	4,843	14,341	8,833	4,797	7,044	23,313	10,890	6,398	10,226	50,020	15,572	9,850	17,575
91	5,885	4,554	1,484	2,145	9,932	7,451	3,438	4,416	14,949	9,041	4,746	6,770	23,982	10,965	6,107	9,492	52,495	15,254	9,554	17,011
92	4,799	4,586	1,347	2,065	8,463	7,383	3,116	4,719	13,311	8,820	4,573	6,918	20,798	10,788	5,835	10,077	42,919	14,287	8,403	18,714
93	5,239	4,880	1,223	2,201	10,380	7,515	3,098	5,022	14,991	9,357	4,427	7,561	23,216	11,141	5,747	11,354	48,901	14,861	8,602	18,194
94	5,411	4,866	1,122	2,060	10,363	7,510	2,900	4,733	15,214	9,138	4,230	7,108	23,978	11,001	5,419	10,599	49,789	14,648	8,422	17,925
95	5,445	4,901	1,032	1,845	11,011	7,180	2,649	4,238	16,800	8,466	4,148	7,124	26,374	9,637	5,357	9,399	54,527	12,868	7,735	17,472
96	5,170	4,776	974	1,977	10,627	6,924	2,462	4,668	15,698	8,282	3,663	8,028	24,626	9,559	4,996	11,451	54,623	12,320	7,262	19,099
97	4,321	4,657	912	1,899	9,397	6,868	2,043	4,543	14,671	8,028	3,304	6,805	22,914	9,358	4,383	10,730	51,042	12,149	6,875	18,164
98	2,793	4,880	1,611	2,070	4,677	7,134	4,556	4,431	6,940	8,378	6,859	6,361	12,642	9,876	8,556	9,669	33,404	13,331	11,466	17,311
99	2,603	5,024	1,395	1,771	5,752	7,175	3,909	3,828	8,761	9,271	6,591	6,242	14,603	10,729	8,029	9,085	37,719	16,774	10,523	16,451
100	2,812	4,923	1,420	1,991	5,308	7,274	3,804	4,100	8,378	9,444	5,927	6,451	15,843	11,749	7,567	9,861	41,418	18,260	9,731	16,254
101	3,088	4,908	1,382	2,278	5,819	7,309	3,523	4,316	10,000	9,283	5,535	6,676	16,608	11,647	7,108	9,285	42,232	16,694	9,322	15,186
平均	5,104	4,013	1,559	2,118	9,028	6,556	3,593	4,653	13,598	8,074	5,064	6,864	21,949	9,768	6,375	9,758	49,352	13,732	9,056	16,175

資料來源：「中華民國台灣地區家庭收支調查報告」，行政院主計處。

四、第四分位組

第四分位組家庭民國80～101年休閒消費年平均支出是47,850元，民國86年休閒消費支出53,808元，是近年支出最多的一年。第四分位組家庭休閒消費支出中花費在旅遊費用最多，平均每年有21,949元；支出第二多的是娛樂消遣，每年平均是9,768元；消遣康樂器材支出每年平均是9,758元；花費最少的是書報雜誌文具費用，每年平均消費支出是6,375元。

五、第五分位組

民國80～101年第五分位組家庭平均用於休閒消費支出是88,314元，是第一分位組家庭休閒消費支出的7倍。民國80年休閒消費支出平均每戶是66,259元；89年平均支出100,394元，是歷年支出最高的一年；101年休閒消費支出減為83,435元。第五分位組家庭休閒消費支出花費在旅遊費用為最多，每戶平均是49,352元；第二多的是消遣康樂器材，平均每戶支出16,175元；娛樂消遣平均每戶是13,732元；花費最少的是書報雜誌文具費用支出，平均每戶是9,056元。

從整體觀察不同所得分配家庭可發現，旅遊費用支出是不同分位組家庭休閒消費支出消費最多的一個部分，書報雜誌則是支出最少的部分。就消費成長力道來看，不同所得家庭用於娛樂消遣的支出成長的幅度最大，而在書報雜誌的消費則是成長最少，甚至有減少的跡象產生。觀察民國89年之後不同所得分配家庭休閒消費支出情形，可清楚看出近年來台灣經濟的不景氣確實衝擊到每個家庭消費支出的表現。

 ## 第五節　縣市家庭休閒消費支出

　　在台灣由於各縣市經濟發展的腳步並不一致，導致縣市家庭收入明顯不均，因此家庭用於休閒消費支出的金額也會呈現很大的差異。台北市向為台灣首善之區，工商業發達，民國101年台北市家庭平均每戶用於休閒的消費支出是69,412元；其次是新竹市平均每戶家庭支出57,670元；新竹縣每戶家庭平均休閒消費支出是44,867元排名第三。雲林縣和嘉義縣的家庭休閒消費支出則分屬全國各縣市中支出較少的地區，雲林縣每戶家庭平均用於休閒消費支出的金額是19,287元，嘉義縣則是21,781元（**表3-8**）。

　　民國84年台北市家庭每戶平均用於休閒消費的金額是98,722元，是歷年來的高峰（**圖3-2**）。89年週休二日的施行，台北市的家庭休閒消費支出平均每戶是90,465元，新竹市的家庭59,633元居次，桃園縣每戶家庭平均休閒消費支出49,738元第三。同時期全國各縣市中家庭用於休閒消費支出較少的縣市是雲林縣和嘉義縣，89年每戶家庭平均休閒消費金額分別是21,702元和22,141元（**圖3-3**）。95年新竹市家庭平均休閒消費支出首次超越台北市家庭，平均消費支出83,945元；97年台北市家庭平均休閒消費支出73,005元，較新竹市家庭68,967元多出4,038元。

表3-8　民國101年各縣市家庭平均休閒消費支出與支出份額　　　　單位：元、%

縣市	套裝旅遊		娛樂消遣及文化服務		書報雜誌文具		教育消遣康樂器材及其附屬品		總計	
	元	%	元	%	元	%	元	%	元	%
總平均	15,550	40.45	9,968	25.93	5,374	13.98	7,548	19.64	38,440	100
新北市	13,976	36.34	10,759	27.97	5,783	15.04	7,945	20.66	38,463	100
台北市	36,406	52.45	14,496	20.88	6,940	10.00	11,570	16.67	69,412	100
台中市	15,283	39.73	10,894	28.32	6,003	15.61	6,288	16.34	38,468	100
台南市	9,393	35.72	7,113	27.05	4,843	18.42	4,950	18.82	26,300	100
高雄市	10,815	35.58	8,753	28.80	4,677	15.39	6,149	20.23	30,394	100
宜蘭縣	10,245	34.84	7,836	26.65	5,606	19.06	5,721	19.45	29,408	100
桃園縣	17,052	38.45	11,693	26.37	5,576	12.57	10,023	22.60	44,345	100
新竹縣	18,537	41.32	11,502	25.64	6,074	13.54	8,753	19.51	44,867	100
苗栗縣	12,661	41.92	8,259	27.35	4,020	13.31	5,261	17.42	30,201	100
彰化縣	7,762	32.41	5,688	23.75	4,787	19.99	5,711	23.85	23,947	100
南投縣	9,625	33.40	7,911	27.45	4,586	15.91	6,697	23.24	28,819	100
雲林縣	5,589	28.98	5,690	29.50	3,910	20.27	4,098	21.25	19,287	100
嘉義縣	6,386	29.32	6,742	30.95	4,006	18.39	4,648	21.34	21,781	100
屏東縣	11,318	35.96	8,025	25.49	4,594	14.60	7,542	23.96	31,479	100
台東縣	8,466	37.84	5,729	25.60	3,553	15.88	4,628	20.68	22,375	100
花蓮縣	9,335	36.07	7,673	29.65	3,556	13.74	5,314	20.53	25,877	100
澎湖縣	8,346	37.26	7,488	33.43	3,268	14.59	3,297	14.72	22,398	100
基隆市	11,662	31.34	10,158	27.30	5,314	14.28	10,072	27.07	37,206	100
新竹市	25,479	44.18	13,575	23.54	4,916	8.52	13,700	23.76	57,670	100
嘉義市	15,321	41.09	10,002	26.83	5,098	13.67	6,863	18.41	37,284	100

資料來源：整理自「中華民國台灣地區家庭收支調查報告」，行政院主計處。

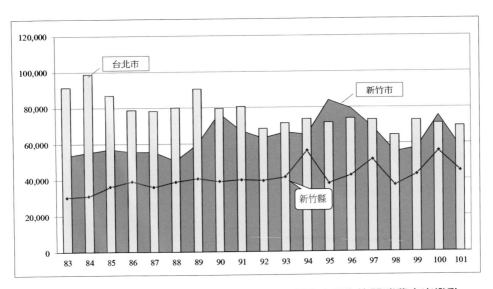

圖3-2 民國83～101年台北市、新竹市與新竹縣家庭平均休閒消費支出變動

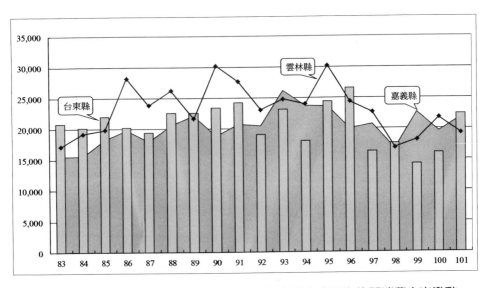

圖3-3 民國83～101年雲林縣、嘉義縣與台東縣家庭平均休閒消費支出變動

NOTE

第二篇

觀光旅遊業

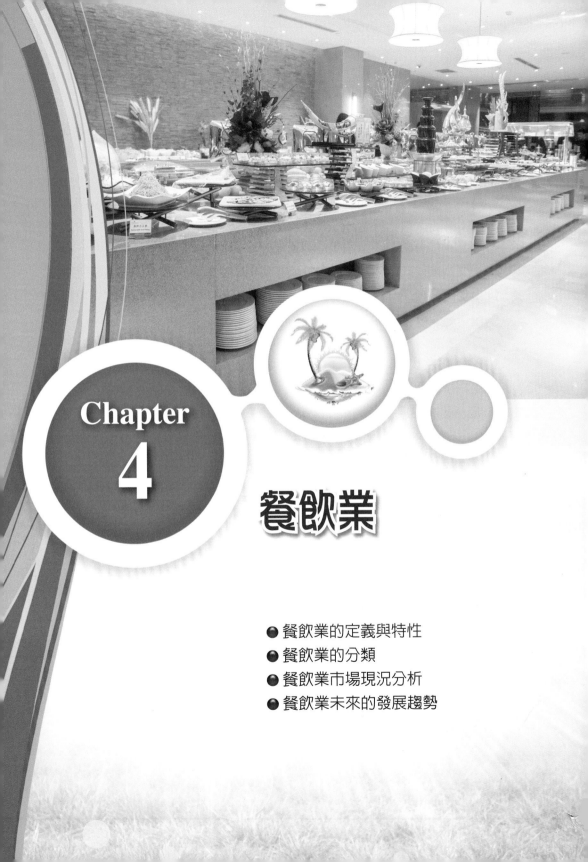

Chapter
4

餐飲業

- 餐飲業的定義與特性
- 餐飲業的分類
- 餐飲業市場現況分析
- 餐飲業未來的發展趨勢

　　民以食為天，國人向來熱衷美食，故為服務不同層次的客源，餐飲業者始終必須求新求變，以滿足顧客不斷改變的需求與期望。近年來由於國民所得提高，生活型態改變，民眾追求生活品質的欲望愈益升高，加上政府大力推廣兩岸經貿及諸項有利觀光事業措施的推動，都可望能替餐飲業帶來無窮的商機與廣闊的發展空間。

　　餐飲業是內需型產業，其景氣好壞與國內經濟變化息息相關。但是受到國內經濟結構改變、外出謀生與婦女就業人口增加及國民所得增加的趨勢使然，直接帶動了餐飲業的發展，近年來餐飲業的家數與銷售額皆維持著逐年穩定成長的態勢。

　　根據《遠見》雜誌於2007年的調查，國人的外食比例超過七成，人口數高達300萬人以上，其中約有170萬人為「餐餐外食族」。根據行政院主計處「家庭收支報告」，民國97年每戶家庭外食支出為56,288元，占食品支出的34.76%（**表4-1**），且年年成長，可見外食的市場正在持續不斷擴展中，民國97年國內家庭外食消費總支出突破4,000億元，顯見餐飲業的市場規模不容小覷。

表4-1　民國90～97年平均每戶家庭可支配所得、消費與外食消費支出

單位：元、%、百萬元

年度	家庭可支配所得（元）	消費支出（元）	食品費（元）	外食消費支出（元）	外食占食品支出比例（%）	外食總支出（百萬元）
90	868,651	657,872	149,253	44,179	29.60	297,362
91	875,919	672,619	149,335	44,430	29.75	303,874
92	881,662	666,372	147,727	45,757	30.97	318,538
93	891,249	692,648	151,516	48,466	31.99	343,306
94	894,574	701,076	153,072	50,156	32.77	361,468
95	913,092	713,024	154,514	50,774	32.86	371,056
96	923,874	716,094	160,563	53,410	33.26	395,993
97	913,687	705,413	161,927	56,288	34.76	424,672

資料來源：行政院主計處「家庭收支報告」。

第一節　餐飲業的定義與特性

一、餐廳的定義

我們把吃的地方稱為**餐廳**，這個來源是來自法國，其名稱為 restaurer，依據《法國大百科辭典》的解釋為：提供營養食物，使人恢復體力的意思。

在西方，古羅馬時期即設有餐飲店，為從事商旅活動的人們提供餐飲服務，惟真正具有規模的餐廳則是在西元1765年，由一位法國人 Boulanger 開了一間以羊腳湯為名稱的 Restaurant Soup 餐館，其後逐漸被人所使用，而流傳到現在被大家所廣泛稱之。

由此可以得知，餐廳的意義為：設席待客，提供餐飲與飲料的設備與服務之一種接待企業。從法規上的定義觀點是：凡從事中西各式餐食供應，領有執照之餐廳、飯館、食堂等之行業均屬之。而歐美傳統上的定義：從事中西各式餐飲的供應，並且在正常的用餐時間，提供餐桌服務來接待客人的外食場所。這種「歐美傳統」上的定義，可視為餐廳的「狹義」定義。在一般日常用語上的定義：從事生產或分配食物與飲料，並且備有座位供消費者坐下來食用的外食場所。這種「日常用語上」的定義，可視為餐廳的「廣義」定義。一般而言我們會有三種意義：

1. 就字面上的意義而言：係指為恢復元氣，給予營養食物與休息之場所。
2. 就實質的意義而言：餐廳係為設席待客，提供餐飲、設備、服務、氣氛，以賺取合理利潤的一種服務性企業。

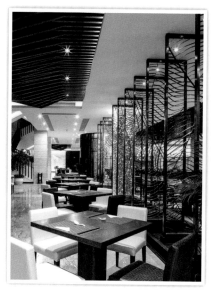

就實質意義而言，餐廳環境也是餐飲業商品的一部分

　　3.就餐廳應具備的條件而言：
　　　(1)餐廳必須以營利為目的。
　　　(2)提供餐飲與服務等商品，並包含人力與機械等的服務。
　　　(3)具備固定的營業場所。（薛明敏，2002）

二、餐飲業的特性

　　餐飲業界不乏成功案例，使得許多人在初入社會或轉換職業跑道時將餐飲業視為第一選擇，也因為對於餐飲業的產業特性認識不深，往往在投入寶貴的時間與資金後鎩羽而歸，最後只能草草結束營業，淪為將店面、設備等轉讓的結果。餐飲業的經營需要專業的技術及知識的累積，並非一蹴可幾，開業前的市場調查、菜單設計、員工訓練等，都是影響餐飲業經營成功與否的關鍵。餐飲業提供的服務有別於其他的服務業，對於餐飲業的特性，一定要充分掌握。高秋英、林玥

秀（2004）認為餐飲業具有以下特性：

(一)地區性

　　餐飲業的位置與營業好壞關係重大，如位於集客力良好的地區，在營運上勢必占盡優勢。集客力的良好與否，取決於交通是否便利、人口是否集中、人口流動是否龐大。如果交通便利，尤其是停車便利，可使消費者不費時、不費力地光臨。人口集中或流量大，則可吸引大量的消費者，如再加上其他特定因素，如辦公室密集的工商業繁榮地區、與外界較為隔離的地區、工廠或機關學校附近，都能增加餐飲業的營業量。故營業地點的選擇是經營餐廳是否成功的關鍵因素。

(二)公共性

　　餐飲業提供人們餐飲需求的滿足，餐飲設施是屬於社會大眾的公器，業者在經營獲取利潤時必須同時兼顧大眾的便利與安全。

(三)綜合性

　　現代餐飲業除了基本的餐飲服務外，也應重視其他附加的服務，如書報閱讀、外送服務、無線上網等項目，提供大眾更便利、更舒適的環境與服務來滿足顧客的需求。

(四)需求異質性

　　餐飲業的服務對象是所有社會大眾，每位客戶的期望並不相同，且餐飲的商品不應如製造業一般完全標準化，而必須隨時視顧客的需求做出適當的調整。

(五)服務即時性

　　餐飲的服務既講究服務品質，也追求快速的服務，兩者同時兼顧，才能讓顧客留下滿意的印象，使顧客願意再次光臨。

國際性知名連鎖品牌星巴克咖啡，不但提供高品質餐飲服務，也提供舒適寬敞的空間，供消費者閱讀、上網

(六)不可觸知性

顧客在未進入餐廳用餐之前，很難從menu或其他方面來真正判斷餐廳商品品質的優劣。只有在用餐時，才能真正的體會，故業者在提供服務的同時，應該設法加強各方面服務品質，塑造正面形象。

(七)不可儲存性

製造業商品可以預先規劃、生產製造、儲存成品，而餐飲產品考量到產地、季節、細菌、食物新鮮度等的因素，食品原料無法儲存太久，也無法預估顧客數量，難以估算精確的產量，業者必須制定適合自己企業規模的管理控制系統才能有效運用資源，避免浪費。

(八)難以標準化

餐飲產品生產的過程中需要大量的人力，產品的差異性很難完全

克服，只有隨時加強員工的在職訓練，才能確保服務的品質，降低顧客抱怨的機率。

(九)工作時間長

　　為服務大眾，餐飲業的營業時間較一般行業工時長，大部分採取輪班制，一般人休假的日子往往是餐廳最忙碌的時間，員工常常必須在假日加班工作，故餐飲業從業人員必須有此體認，並學習有效規劃被工作所切割的剩餘時間。

(十)勞力密集性

　　不論廚房或前場，均需要仰賴大量人力的投入運作，即使少部分業者以中央廚房自動化製造設備來取代人力，但對絕大部分業者而言，廚房仍是勞力密集之所在。前場部分，即使是顧客參與程度甚高的速食業或自助式餐廳，也比其他服務業使用的人力多。由此可見，如何調配人力資源，是餐飲業經營的重要課題。

(十一)市場變化性

　　餐飲業的顧客來自社會各階層，服務的對象每天不盡相同，可能發生各種突發狀況，從事餐飲服務的員工應具備高度的應變能力，才能應付各種狀況的發生。而業者也應具備高度市場敏感性，才能順應瞬息萬變的市場。

(十二)其他

　　除了上述特性之外，餐飲業尚有以下三項特點：

1. 具小本經營特性：除了國際知名的大型連鎖速食餐廳，如西式速食、咖啡連鎖以及飯店附屬之大型餐廳外，一般餐館、小吃店等多屬小本經營型態，且多為股東自營方式，因此不易企業化，資金的取得也有限，在擴充產能、設備及發展連鎖經營方

面，較不易在短期內完成。

2.進入或退出的障礙低：餐飲業的資本額，多在100～500萬元之間，屬中小企業型，投資設備不大，技術層次不高，使進入或退出餐飲業的障礙相對較低；經營成功的餐廳往往可以在短期內有極大獲利，成為大眾最想投資的行業。

3.員工流動率高：由於餐飲業進入門檻低、年齡上沒有太大限制，往往成為學生打工最多的場所，造成餐飲業員工高流動率。過去，餐飲界的從業人員以年輕族群為主，但近年逐漸有二度就業的婦女加入餐飲業服務，其穩定性、社會歷練、敬業精神、職業道德與倫理等表現均佳，甚至較年輕人更有過之而無不及。

第二節　餐飲業的分類

一、歐美分類法

歐美常採用的餐飲分類是將餐飲業劃分為商業型及非商業型兩類（**圖4-1**）（高秋英，1994）：

(一)商業型餐飲

商業型餐飲（commercial）以營利為目的，又可分為一般市場和特定市場兩種。「特定市場」指所服務的客源限定在某一階層或僅在某一特定區域裡活動，所以運輸業附設的餐飲組織及私人俱樂部皆屬於此型。「一般市場」餐飲業的客源特性較無明顯差異，只要有能力在此消費，就提供餐飲服務，一般外食者是此類型的最多消費群。

以下針對商業型餐飲的種類分別加以說明和比較：

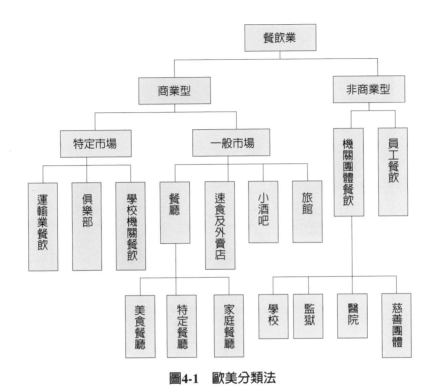

圖4-1 歐美分類法

資料來源：高秋英（1994）。《餐飲管理理論與實務》（第一版）。台北：揚智文化。

◆運輸業餐飲（transport catering）

設立於交通樞紐區或轉運站內的餐飲，主要包括公路、鐵路、航空和海運等運輸業。運輸業餐飲設立的目的是在某一特定時間內為旅客提供餐飲服務，提供旅客在候車、轉機時可加以利用。

◆俱樂部（club）

主要是為特定族群提供餐飲服務。俱樂部的會員因為共同的嗜好、政黨參與、運動或其他社會活動而組成社團；大部分俱樂部必須具有會員資格才能進入，並設有嚴格的規定，例如服裝整齊等；一般而言，俱樂部的餐飲服務都具有一定的水準及品質。

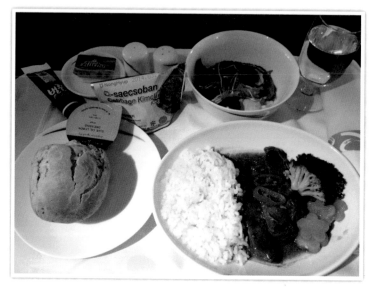

中華航空為商務艙旅客所提供的精緻餐點

霧峰高爾夫球場來青閣餐廳,為球場會員提供媲美星級旅館的高品質
餐飲服務設施

◆**一般餐廳**（restaurant and snack bar）

　　為最普遍的餐廳經營型態，包括自助式服務或全套的餐廳服務，從獨資的小餐館到合夥經營的豪華飯店，其數量及營業額占了餐廳市場的絕大部分。依照餐飲產品的提供及服務的等級，一般餐廳可細分為美食及家庭餐廳兩種：

1. 美食餐廳（gourmet restaurant or fine dining room）：英文中所用的dining room是指較正式的餐廳。以供應傳統的菜餚為主，菜色種類不多，但精緻而有特色，且注重食物的品質。

2. 家庭餐廳（family restaurant）：這類餐廳的用餐氣氛及服務人員會讓顧客有在家用餐的溫馨感覺。其菜色為一般之家常菜，菜單經常推陳出新，屬於經濟實惠型的大眾化餐廳。

◆**速食及外賣店**（fast food & take-out service）

　　是忙碌及講求效率的現代社會的典型產物，茲分別說明如下：

1. 速食餐廳（fast food service）：源於1920年代的美國。美國地廣

國際知名速食店外送服務

人稀，出門皆以車代步，隨著小汽車的普及，擁有廣大停車場的電影院和餐廳（又稱為drive-in）順勢快速成長。演變至1960年代，強調迅速及熱騰騰的速食餐廳便充斥於整個美國，而漢堡和三明治成了速食業的代表性產品。

2.外賣餐飲：源於用餐空間之不足及消費時間的限制，而必須將食品包裝好，帶至其他地方享用，如受上班族及學生歡迎的三明治、甜甜圈，及可以節省家庭主婦時間的披薩等。外賣餐飲業的特色是場地及開銷費用不大，資金低，相對投資風險也較低，故在寸土寸金的都會區裡，是一種理想的餐飲經營方式。

◆酒吧（public house or bar，簡稱pub）

為時下最流行、最輕鬆的一種餐飲場所。其特色是具備一套調酒和飲料的吧台設施，配合著主要客源喜歡的音樂，或搖滾，或藍調，不刻意營造任何氣氛，使顧客感覺無拘無束、輕鬆自在。

◆旅館（hotel）

在提供住宿的同時，也供應投宿者餐飲服務。為因應各式各樣旅客的不同需求，餐飲服務也呈現多樣化。除了含括上述餐廳種類外，稍具規模的大飯店，通常都提供宴會與客房兩種特殊的服務，而形成獨特的旅館餐飲文化。

1.宴會服務（banquet service）：宴會廳在飯店中扮演很重要的角色，宴會廳本身並沒有一定形式，所做的服務並不只限於餐飲方面，也提供場地出租給工商界及社會人士做展覽、展示討論會、結婚等用途，所以宴會廳場地結構必須易於變換，如用活動屏風分隔等，而在餐飲方面，中、西餐及飲料都並重。

2.客房服務（room service）：客房服務是指在旅館的房間內，提供顧客餐飲的服務，這種隱密性高、個人化的服務是旅館餐飲的一大特色。為了配合晚班機進來或趕搭早班機的住宿客人，

客房服務的時間也特別冗長，從清晨至深夜，甚至是24小時全天候的服務。

(二)非商業型餐飲

非商業型餐飲係指附屬在某一特定單位的餐飲，其營業目的具有福利或慈善的意義，其主要資金通常來自於贊助、捐款、政府或機關的預算。基本上，非商業型餐飲因地點之不同可分為：

1.機關團體膳食，包括學校、軍隊、監獄、醫院或慈善等機構。
2.工廠及企業所附設的員工餐廳。

這類餐廳供應大量的特定顧客及其特別需求，必須經常使用不同的菜單，服務意義大於營利目標，通常又稱「團體膳食」。

二、台灣餐飲業分類

在實務上，台灣的餐飲業可分為觀光旅館餐飲服務、一般餐廳、自助餐與便當業、冷飲及攤販業等五大類，茲分別說明如下：

(一)觀光旅館餐飲服務

觀光旅館除了提供住宿的設備外，因為其高雅的格調、完善的設備場地、精緻的菜餚及專業的人員服務等因素，往往吸引了本國的客源。近年來，各大旅館的餐飲收入已超越了房租收入，成為旅館經營最重要的收入。所以各觀光旅館也愈來愈重視開拓餐飲相關服務的市場，如公司會議、婚禮喜宴、家庭聚會、商業展覽等。觀光旅館內提供的餐飲服務如下：

◆咖啡廳

咖啡廳主要為顧客提供方便而快速的餐飲服務，以符合商務客人

的需求。簡便的商業套餐、飲料、下午茶、簡便的食物等是主要供應的商品。這類旅館的餐廳環境舒適宜人，價格合理，菜餚精美，很容易被消費者接受。

◆酒吧

大多數大飯店至少有一個或數個為客人提供酒類服務的酒吧或休息廳，搭配現場的演唱或舞池，是觀光旅館提供外籍住客夜生活的最佳休閒場所。

◆異國風味料理

國際觀光旅館為符合各國旅客的需求，設有不同的異國料理，使顧客在獨特的環境中享受珍饈美酒，如日本料理、法式料理或義式餐廳等。此種餐廳通常屬於高價位，往往也可以吸引除了住客以外的高收入消費者前往。

◆美食餐廳

旅館的餐廳較一般餐廳更重視食材的豐富與新鮮，也較有能力以較高成本請來知名的國際知名廚師掌廚，強調精緻烹飪手法，食材作料講究，為旅館吸引追求高品質餐飲服務的顧客。

◆客房餐飲服務

在觀光旅館中，客房餐飲服務是十分重要的業務。全天候為客房內的住客提供快速而高品質的餐飲服務。

◆宴會服務

許多人選擇在豪華氣派的旅館舉辦公司會議、婚禮喜宴、家庭聚會、商業展覽等。而旅館對於宴會市場也愈來愈重視，不斷推出促銷方案爭取顧客。

◆其他餐飲服務

旅館的其他餐飲業務範圍很廣，從飲料出售機至商店街的速食

美食餐廳強調精緻烹飪手法、食材作料也相當講究，呈現高品質的餐飲服務

店，及飯店附屬私人俱樂部所提供的餐飲服務、外燴服務等。大部分旅館設有員工餐廳提供快餐或便餐。

(二)一般餐廳

在台灣的餐飲市場中，依照菜色內容大致可分為中餐、西餐及日本料理三大主題。

◆中餐

中國幅員遼闊，各地迥異的文化風俗形成各地不同的飲食文化特色，菜色可說是變化多端，如四川「川菜」、湖南「湘菜」、廣東的「粵菜」等，加上台灣本地的小吃，形成餐飲市場百家爭鳴的現象。

◆西餐

台灣的西餐源自於上海。民國38年西餐廚師隨國民軍隊來到台灣，開設以供應歐式或美式餐飲為主的西餐廳，在當時只有士紳名流

可以進入。現今的西餐廳已爲一般大衆所接受,主要供應西式套餐、沙拉吧及咖啡等餐飲。

◆日本料理

受到日治時期影響,大大小小的日本料理在台灣街頭隨處可見。包含平價及高價的日本料理,以壽司、拉麵、日式咖哩飯、日式碳烤等爲主要的餐飲服務項目。

(三)自助餐、便當業

自助餐與便當業者以快速、低廉的價格同時供應大衆爲主要訴求。配合都市人的生活型態,外食族的大量增加,菜色多樣化,方便快速的自助餐、便當業是上班族、勞工、學生族群最依賴的餐飲服務型態之一。由於經營業者衆多,品質也較難以受到管控,消費者必須要時常提高警覺,注意營業場所的衛生條件,避免因細菌汙染而引發

日式料理一向都被認爲是精緻的美食,除了要能善用新鮮食材之外,也要注重食器及擺盤的美觀,代表了日本獨有的價值觀、生活樣式和社會傳統

食物中毒。

(四)冷飲業

目前在台灣的冷飲業包括咖啡專賣店、啤酒屋、泡沫紅茶店、冰品專賣店、複合式飲品店、酒吧等，在炎炎夏日中，占據餐飲市場相當可觀的銷售額。

(五)攤販

攤販小吃是台灣民俗文化的一部分，也是飲食上的一大特色，攤販集中的朝市、黃昏市場及夜市除了是民眾生活中不可或缺的市集外，也是觀光客必到的旅遊景點。對於衛生安全的顧慮中，難以合法化、垃圾問題及食物品質是目前在攤販管理上的最大問題（高秋英、林玥秀，2004）。

三、經營方式分類法

餐飲經營追求的最終目標都是利潤，而利潤的大小往往與餐飲經營的方式有絕大的關係。若以經營方式來區分，兩種最基本的商業型餐廳經營方式分別是獨立經營和連鎖經營，茲將其特色分述如下：

(一)獨立經營

獨立經營（independent operation）餐廳係由一人或數人合夥所擁有的餐廳，其經營特色是菜單製作、採購流程、操作手續都獨立進行，經營不受限於他人。因此賺得的利潤全歸自己所有，但如果投資者缺乏洞察市場和提高產品附加價值的能力，大多數獨立經營的餐廳會在五年內退出市場。

(二)連鎖經營

挾著龐大資金、標準作業化的生產系統、科學化的管理制度及強勢的行銷策略,連鎖集團公司已成功攻占餐飲市場,使得傳統經營的小型餐飲業備受威脅。連鎖經營(chained operation)不但活躍於自由經濟體制的國度,它亦能在共產經濟的國度裡生存,例如星巴克咖啡(Starbucks Coffee)近年來便成功地登陸中國上海。

四、行業標準分類法

根據行政院主計處「中華民國行業標準分類」第九次修訂,餐飲業是指「凡從事中西各式餐食供應,領有執照之餐廳、飯館、食堂等行業均屬之。旅館所附屬之餐廳領有執照而獨立經營者亦歸入本細類」(**圖4-2**)。餐飲業又可分為:

(一)餐館業

凡從事調理餐食提供現場立即食用之餐館均屬之,如小吃店、日本料理店、牛排館、自助火鍋店、快餐店、披薩外帶店、便當外送店、

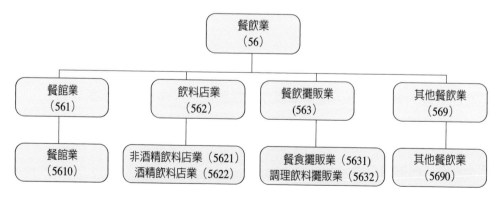

圖4-2 「行業標準分類」之餐飲業架構

資料來源:行政院主計處(2011年),「中華民國行業標準分類」第九次修訂。

南投日月老茶廠蔬食茶餐，以無汙染的蔬菜加上茶葉料理，是近年來
風行的新式素食餐飲

食堂、速食店、飯館、韓國烤肉店、鐵板燒店及麵店等均列入本類。

(二)飲料店業

凡從事調理飲料提供現場立即飲用之非酒精及酒精飲料供應店均
屬之，又可分為下列兩大類：

1. 非酒精飲料店業：從事提供現場立即飲用之非酒精飲料供應
店，如冰果店、冷飲店、豆花店、咖啡館、茶藝館。
2. 酒精飲料店業：從事提供現場立即飲用之酒精飲料供應店均屬
之；但不包括提供陪酒員之飲酒店，如啤酒屋、飲酒店等。

(三)餐飲攤販業

凡從事調理餐食或飲料提供現場立即消費之固定或流動攤販均屬
之，又可分為兩大類：

1. 餐食攤販業：指從事調理餐食提供現場立即食用之固定或流動攤販，如小吃攤、快餐車、麵攤等。
2. 調理飲料攤販業：指從事調理飲料提供現場立即飲用之固定或流動攤販，如行動咖啡車、冷飲攤等。

(四)其他餐飲業

凡從事上述類別之外的其他飲食供應之行業均屬之，如餐飲承包服務（含宴席承辦、團膳供應等）、基於合約僅對特定對象供應餐食之學生餐廳或員工餐廳，以及交通運輸工具上之餐飲承包服務等，如飛機、火車、客輪上的餐飲服務。

頭等艙的餐飲服務

第三節　餐飲業市場現況分析

一、餐飲業市場現況

近年來國人飲食習慣受西方國家影響，打破長久以來的飲食文化中以飯、麵為主的餐食。而隨著時代的進步、國民所得的提高，台灣的飲食文化也有多元化的發展，而且婦女就業率的提升，導致外食人口增加、帶動了速食業的快速發展；近年來外國品牌陸續加入國內餐飲市場，餐飲業的競爭更趨激烈，使得原本體質不健全或經營不善的餐飲業加速倒閉，但也使更有競爭能力的餐飲業得以順勢而起，生意

蒸蒸日上。

(一)營業額

經濟條件的改善和生活型態的轉變是餐飲市場興起的主要原因，根據經濟部歷年來的統計，各類型餐飲業的銷售額皆比前一年成長。民國95年時，餐飲業營業額已達到3,000億元以上，並逐年成長中（**表4-2**）。

(二)家數

根據財政統計月報的最新資料顯示，截至民國99年12月的餐飲業營業家數共計有102,129家（**表4-3**），較上年成長3.23%。在結構方面以「餐館業」所占比例最高，共計75,077家，占餐飲業比例的73.5%，成長4.2%；飲料店業的家數成長有1.6%，餐飲攤販業家數則呈現1.9%的負成長；其他餐飲業的家數成長了13.2%。行政院主計處於民國92年公布的「近年我國餐飲業營運概況」專題分析即指出，隨著經濟成長

表4-2　餐飲業營業額（按行業分）　　　　　　　　　　單位：億元

年度	餐飲業合計 （56）	餐館業 （561）	飲料店業 （562）	其他餐飲業 （569）
92	2,634	2,196	317	122
93	2,713	2,263	316	134
94	2,894	2,446	319	130
95	3,027	2,554	334	139
96	3,174	2,683	351	140
97	3,247	2,738	363	146
98	3,263	2,754	361	147
99	3,512	2,970	384	158
100	3,809	3,240	404	165
101	3,945	3,360	416	169
102	4,007	3,384	450	174
103	4,129	3,492	459	179

資料來源：經濟部統計處「商業營業額統計」。民國104年1月。

表4-3　台灣地區餐飲業登記營利事業家數──按稅務小行業別分　單位：家

年度	餐飲業合計(56)	餐館業(561)	飲料店業(562)	餐飲攤販業(563)	其他餐飲業(569)
97	94,708	68,462	13,406	11,839	1,001
98	98,932	72,050	13,864	11,661	1,357
99	102,129	75,077	14,087	11,429	1,536
100	106,287	79,193	14,282	11,084	1,728
101	109,816	82,201	14,985	10,802	1,828
102	113,413	85,135	15,886	10,361	2,031
103	117,307	88,579	16,836	9,727	2,165

資料來源：財政部財政統計資料庫「營利事業家數及銷售額」。

與所得提高、社會結構與家庭結構變遷，以及女性勞動參與率上升與小家庭增加，致外食人口續增，加上週休二日制度實施，均有利餐飲業的發展。由於餐飲業所需的資本及技術較具彈性，進出業界的門檻也相對較低，所以歷年營業家數不斷上升，從民國94年餐飲業營業家數八萬多家，至民國99年底止，餐飲業家數已突破10萬家，在五年中成長了17.9%，並呈現持續成長的趨勢。

(三)人力結構

由於餐飲業進入障礙較低，已成為國內多數轉、創業族的優先選擇，加上許多外國知名餐飲集團亦看好我國外食市場，持續來台增設據點，致使我國餐飲業家數及僱用人數都呈現逐年增加的趨勢。

◆從業人數

在從業人數方面，民國103年平均受僱員工人數已突破30萬人（表4-4），為歷年來最高且呈現逐年成長的趨勢，其中男性員工有131,878人，占全體員工人數的42.6%，女性員工有177,407人，占全體員工人數的57.4%。觀察近十年來餐飲業受僱員工人數，女性員工實為餐飲業市場中不可或缺的主力，而從民國100年後男性從事餐飲業的比例有逐漸成長的現象。

表4-4　餐飲業從業人員性別比率年平均

年度	合計	餐飲業受僱人數（人）			
		男		女	
90	106,682	40,027	37.5%	66,655	62.5%
91	108,842	40,503	37.2%	68,339	62.8%
92	120,384	46,333	38.5%	74,051	61.5%
93	146,785	58,370	39.8%	88,415	60.2%
94	168,493	66,590	39.5%	101,903	60.5%
95	191,776	76,483	39.9%	115,293	60.1%
96	203,376	81,470	40.1%	121,906	59.9%
97	214,718	85,169	39.7%	129,549	60.3%
98	214,928	84,282	39.2%	130,646	60.8%
99	220,812	89,794	40.7%	131,018	59.3%
100	264,022	110,130	41.7%	153,892	58.3%
101	283,770	117,936	41.6%	165,834	58.4%
102	295,126	124,072	42.0%	171,054	58.0%
103	309,285	131,878	42.6%	177,407	57.4%

註：98年1月起受僱員工薪資與生產力統計參照中華民國行業標準分類第八次修訂，
　　餐飲業受僱人數包括餐館業及其他餐飲業之員工受僱人數。
資料來源：行政院主計處「薪資與生產力統計年報」。

◆員工平均薪資

　　觀察民國103年餐飲業受僱員工平均薪資，餐館業男性每月薪資為30,847元，女性為27,995元（**表4-5**），相較前一年薪資只略為成長；其他餐飲業男性平均薪資為40,097元，女性為34,933元。自近十年以來，男性從業人員的薪資都超過女性人員的薪資，但整體而言餐飲業的薪資仍比起其他行業低。

◆員工工作時數

　　民國103年餐飲業受僱員工每月工作時數在餐館業為平均167.6小時，在其他餐飲業為平均171.3小時（**表4-6**），較前年相差不大。其中，男性員工的平均工作時數普遍較女性員工平均工作時數稍長，但差異不大。

表4-5　近年來餐飲業受僱員工平均每月薪資

年度	行業名稱	平均薪資（元）		非經常性薪資（元）	
		男	女	男	女
90	餐飲業	26,223	22,558	3,478	2,173
91	餐飲業	25,810	22,678	2,366	2,152
92	餐飲業	25,082	21,951	1,859	1,493
93	餐飲業	25,058	21,818	1,565	1,590
94	餐飲業	25,546	21,871	1,457	1,373
95	餐飲業	25,330	22,000	1,447	1,352
96	餐飲業	26,298	22,627	1,676	1,649
97	餐飲業	27,365	24,193	2,291	2,130
98	餐館業	25,201	22,941	1,857	1,582
	其他餐飲業	43,244	32,352	8,847	5,402
99	餐館業	26,358	23,353	2,142	1,630
	其他餐飲業	44,652	33,841	10,694	7,263
100	餐館業	27,857	25,397	3,247	3,090
	其他餐飲業	44,652	35,957	10,549	7,875
101	餐館業	29,249	26,154	3,286	3,119
	其他餐飲業	41,185	33,579	6,431	4,389
102	餐館業	30,194	26,340	3,098	2,618
	其他餐飲業	40,218	33,603	4,821	3,042
103	餐館業	30,847	27,995	2,786	2,775
	其他餐飲業	40,097	34,933	3,685	3,590

註：98年1月起受僱員工薪資與生產力統計參照中華民國行業標準分類第八次修訂，
　　餐飲業員工薪資包括餐館業員工薪資及其他餐飲業之員工薪資。
資料來源：行政院主計處「薪資與生產力統計年報」。

表4-6　餐飲業受僱員工平均每月工作時數　　　　　　　　　　單位：小時

年度	行業名稱	平均工時（小時）			正常工時（小時）	
		合計	男	女	男	女
92	餐飲業	175	174.5	175.4	173.3	174.4
93	餐飲業	165.8	164.9	166.4	164.2	165.7
94	餐飲業	171.1	168.7	172.5	167.4	171.3
95	餐飲業	170.8	170.2	171.2	168.6	170.1

（續）表4-6　餐飲業受僱員工平均每月工作時數　　　　　單位：小時

年度	行業名稱	平均工時（小時）			正常工時（小時）	
		合計	男	女	男	女
96	餐飲業	170.9	171.5	170.5	169.9	168.9
97	餐飲業	169.7	169.7	169.7	167.5	167.8
98	餐館業	163.3	164.6	162.5	163.3	161.1
	其他餐飲業	183.5	184.7	183	168.1	170.8
99	餐館業	167.6	169.2	166.4	167.4	164.4
	其他餐飲業	180.2	181.7	179.2	170.3	170.4
100	餐館業	165.0	164.1	165.6	162.0	163.4
	其他餐飲業	175.0	178.4	173.0	168.0	163.7
101	餐館業	169.3	167.6	170.6	166.1	169.0
	其他餐飲業	171.1	171.4	171.0	162.9	164.9
102	餐館業	168.8	167.3	170.0	165.0	167.4
	其他餐飲業	169.4	170.4	168.8	166.2	165.0
103	餐館業	167.6	168.2	167.1	164.8	163.8
	其他餐飲業	171.3	174.3	169.6	167.0	169.3

註：98年1月起受僱員工薪資與生產力統計參照中華民國行業標準分類第八次修訂，
　　餐飲業員工平均工時包括餐館業員工平均工時及其他餐飲業之員工平均工時2
　　項。
資料來源：行政院主計處「薪資與生產力統計年報」。

◆員工進退率（流動率）

　　餐飲業受僱員工的流動率一向比其他服務業高出許多。根據**表4-7**，民國103年受僱員工之流動率，在餐館業分別為進入率5.23%，退出率4.93%，顯示進入餐飲業的員工和退出餐飲業就業市場的從業人員數目相差不多，這受到餐飲業長期以來就業門檻較低，不需特殊技術的觀念所影響。餐飲業的經營有賴大量專業人力的投入，從業人員專業形象亟待全體餐飲業共同提升，經營管理者應該儘早為全體員工謀求更好的福利，留住優良的員工，才是餐飲業永續經營的不二途徑。

表4-7　餐飲業受僱員工進退率

年度	行業 餐飲業			批發及零售業		金融及保險業	
		進入率（%）	退出率（%）	進入率（%）	退出率（%）	進入率（%）	退出率（%）
95	餐飲業	4.53	3.71	3.05	2.98	1.75	1.9
96	餐飲業	4.36	4.04	1.75	1.90	1.88	1.68
97	餐飲業	4.80	4.40	2.47	2.64	1.51	1.7
98	餐館業	4.43	4.16	2.31	2.36	1.22	1.47
	其他餐飲業	2.58	2.25				
99	餐館業	5.58	5.07	2.78	2.53	1.48	1.48
	其他餐飲業	3.93	3.28				
100	餐館業	5.20	4.68	2.45	2.19	1.62	1.47
	其他餐飲業	4.67	3.25				
101	餐館業	3.44	3.15	2.29	2.15	1.31	1.31
	其他餐飲業	4.13	3.09				
102	餐館業	4.18	3.86	2.30	2.19	1.35	1.32
	其他餐飲業	3.41	3.03				
103	餐館業	5.23	4.93	2.52	2.40	1.36	1.23
	其他餐飲業	4.15	3.45				

註：進入／退出率（%）＝當月進入／退出之受僱員工人數估計數÷上月受僱員工人數

資料來源：行政院主計處「薪資與生產力統計年報」。

二、觀光旅館營運餐飲分析

歷年來，不論是國際觀光旅館或一般觀光旅館，餐飲的收入占總營收之比重都呈現成長情況，尤其對於國際觀光旅館來說，餐飲收入更是超越房租收入，由**表4-8**很明顯可以看出近年餐飲收入皆大於客房收入。民國103年國際觀光旅館的總營業收入為500.3億元，其中餐飲收入為218億元、客房收入有215億元，分別占總營業收入的43.6%及43.0%，餐飲收入已儼然成為國際觀光旅館業最主要的收入來源之一。由此可知，觀光旅館若能規劃更多元化的餐飲服務及商品，有效運用

表4-8　國際觀光旅館營運分析　　　　　　　　　　　　　　單位：百萬元

年度	房租收入	%	餐飲收入	%	其他收入	%	總營業收入
93	13,026	40.5	14,060	43.7	5,065	15.8	32,152
94	14,742	41.3	15,763	44.2	5,172	14.5	35,677
95	15,090	42.4	15,390	43.3	5,080	14.3	35,561
96	14,946	42.2	15,393	43.5	5,044	14.3	35,382
97	14,434	41.3	15,717	44.9	4,815	13.8	34,967
98	13,437	41.4	14,713	45.3	4,336	13.3	32,486
99	15,807	41.4	17,422	45.6	4,993	13.1	38,222
100	17,854	40.6	20,448	46.5	5,626	12.8	43,928
101	19,140	42.0	20,142	44.2	6,320	13.9	45,602
102	20,065	42.2	20,960	44.1	6,487	13.7	47,512
103	21,507	43.0	21,805	43.6	6,724	13.4	50,036

資料來源：交通部觀光局行政資訊系統「台灣區觀光旅館營運統計月報」。

本身既有的軟硬體設施，必能為觀光旅館創造更大的獲利空間。餐飲業不但在觀光產業中扮演著極為重要的角色，對於觀光事業的推動也有重要貢獻。

三、速食餐飲業營運分析

就國內連鎖餐飲業而言，根據林群盛（1996）依實務上分成四類：

1. 餐廳連鎖：包括西餐廳、家庭式餐廳、休閒式餐廳、中式餐廳等。
2. 西式速食：包括以漢堡為主要經營項目的麥當勞、漢堡王，以及以炸雞為主要經營項目的肯德基、德州炸雞等，以及以披薩為主要經營項目的必勝客、達美樂等。
3. 中式速食：包括八方雲集、三商巧福、排骨王、中一排骨、鬍鬚張等。

　　4.專賣店連鎖：包括咖啡連鎖店、泡沫紅茶店、快餐車等連鎖
　　　店。

　　外食的形成與我們現在的生活型態有關，現代人因為上班繁忙，
不想再耗費時間烹調食物，所以人們選擇又快、又方便的西式速食
店，其中又以麥當勞在台灣的經營最為成功。

(一)西式連鎖速食餐飲業

　　現代人講求快速、有效率，所以西式連鎖速食餐飲業在台灣可
謂是所向披靡。一向在台灣無往不利，稱霸的西式連鎖速食店的龍頭
麥當勞，在民國96年的分店數達348間；肯德基全省也有超過130家分
店；而摩斯漢堡（日本品牌的速食連鎖店），在台灣也有128家分店；
由此可知，麥當勞已經拉大了與其他速食業者間的差距。不過整體而
言，速食產業已不再像過去一樣地快速成長，而呈現飽和的狀態。

　　在市場競爭方面，為了鞏固既有客源與開發新顧客，所有的速食

Dunkin' Donuts 以主推甜甜圈與美式咖啡的完美結合而在國內興起

業者無所不用其極，為留住顧客的心，不惜降價以刺激銷售，更推出紀念商品、利用明星偶像為其產品代言、強打促銷廣告的方式來爭取市場。

(二)中式連鎖速食餐飲業

在中式連鎖速食餐飲業方面，八方雲集目前全台共有連鎖加盟分店七百餘家，最廣為消費者認識。其他如南台灣魷�魚羹全台有200間分店；三商巧福在全台則有150間分店，五花馬水餃館共有46間分店；其他各品牌林林總總加起來也有五十種以上的不同的中式連鎖速食餐飲業；但中式速食餐飲業近年來成長遲緩，連鎖品牌起起落落，有的也已經在市場上消失。

由於進入中式速食餐飲業的門檻較低，如中式連鎖速食餐飲業所要求的經營樓層坪數，往往坪數至多也只有100坪，且大都是30坪左右就可經營創業，比起西式連鎖速食餐飲業動輒就要150坪數來說，較易找到好的營業據點。在經濟不景氣的年代裡，很多人往往選擇自行創業，導致原本的市場被瓜分，而不利於原本的業者。

第四節　餐飲業未來的發展趨勢

一、連鎖化經營

對餐飲業而言，連鎖經營模式仍將持續擴大。未來餐飲業將憑著降低採購成本、增加談判籌碼、建立知名度、共同塑造品牌形象等連鎖化的經營優勢，來達到規模經濟的效益。

二、資訊化設備的運用

以往的餐廳大都是中小型的企業，業主多半不願投入大筆資金購買電腦化的經營管理系統。近年來科技日新月異，適合各種大小規模的電腦管理作業系統愈來愈普及，再加上連鎖餐廳的推廣，電腦的普遍運用將可協助餐飲業者節省人力，有效控制成本，提高經營績效。

三、證照帶動品質提升

目前政府正積極推動餐飲業轉型為精緻、高品質的業別，因此大力推廣並以法規落實證照制度。對消費者來說，證照制度的落實不但象徵品質向上提升，同時也代表安心消費的衛生安全保障，而專業技職證照更成為求職者的優勢之一，年輕一輩的師傅與餐飲科系學生更以取得證照為增加職場競爭力的第一步。

近年來政府及坊間提倡各式各樣的餐飲業專業證照考試，有助於帶動餐飲業服務品質之提升

四、講究精緻服務

餐飲業不論規模大小，都同樣要致力於追求優異的服務品質與顧客滿意度。餐廳必須擁有自我風格與特色，才能掌握固定的客源，在激烈的市場競爭中占得一席之地。近年來，強調特色與品味的「主題餐廳」如雨後春筍在全台各地開業，這類型餐廳大多裝潢華麗、強調異國風情，使用餐更富樂趣。

五、國際化的經營

隨著消費者生活水準的提高與國際化腳步的快速及普及，未來餐飲業者除了必須注重餐飲品質及價格，也需要朝著符合國際化標準的餐飲來努力提升，引進先進國家的經營管理觀念，帶動國內餐飲業的

餐飲業不論規模大小，都同樣要致力於追求顧客滿意的體驗，才能使客源源源不絕

新觀點與新面貌。目前台灣已有部分餐飲品牌,如鼎泰豐、貢茶、85度C、古典玫瑰園等成功打入國際市場。

業界實例

鼎泰豐小吃店　米其林一星肯定的美食

創立於1958年的鼎泰豐,由原來的食用油行轉型經營小籠包與麵點生意,開始賣小籠包,致力於食材、品質與服務的提升,來自四面八方的佳評如潮,並在各家美食報章雜誌的介紹下,至今不僅是一般民眾的最愛,更是許多政商名流、國際級影星讚不絕口的頂級美食,也是台灣最具代表性的國際化餐飲品牌之一。

1993年鼎泰豐獲《紐約時報》評選為全球十大特色餐廳之一。

2010-2014年香港鼎泰豐五度獲得米其林一顆星的評鑑殊榮。

鼎泰豐近年來於美國、日本、韓國、香港、大陸等地陸續展店,堪稱為台灣最成功的餐飲品牌之一。
圖片來源:鼎泰豐官網,www.dintaifung.com.tw

Chapter 5

旅館業

- 旅館的定義與特性
- 旅館的分類
- 台灣地區觀光旅館發展過程
- 台灣觀光旅館業發展現況
- 觀光旅館營運分析
- 台灣觀光旅館業未來趨勢
- 民宿

　　根據「國際觀光組織」（UNWTO, 2000）資料顯示，觀光已成為許多國家賺取外匯的首要來源。在全球各國外匯收入中，約有8%來自於觀光收益，超越其他國家貿易收益位居第一，全球的觀光人數從1960年的0.69億人次，至1999年的6.44億人次，成長了9.6倍，而全球觀光收益亦從1960年的69億美元，至1999年的4,546億美元，成長了66倍，預估在2020年，國際觀光客將高達16億人次，全球觀光收益將達到2兆美元，對全球經濟將產生重大影響（交通部觀光局，2002）。觀光事業為多目標之綜合性事業，係自然資源、文化資產、交通運輸、旅館、餐飲、購物中心、商店、休閒設施、遊樂場所、觀光宣傳推廣及其他工商企業等的整合性事業。其中，提供旅客住宿、餐飲、社交、會議場所、健康、娛樂、購物等多方面功能之觀光旅館業更是觀光事業中最關鍵性的一環，其服務品質、營運管理績效等，被視為社會經濟發展之縮影，對於整體觀光休閒產業發展，具有指標性功能（交通部觀光局，2006）。

　　西元2001年是交通部觀光局「觀光行動年」，「發展觀光條例」業經立法院修正通過，觀光局成立以來第一部「觀光政策白皮書」研擬完成，並配合聯合國國際生態年發布「生態旅遊年」，台灣十二大節慶的推展，公務機關員工「國民旅遊卡」實施，推動開放大陸人士來台觀光，協調持續開放友善國家人士來台觀光免簽證，推出「Taiwan will Touch Your Heart」國際新形象廣告宣傳，與觀光業界合作，赴日本、新加坡、香港等目標市場強力行銷宣傳，推動觀光客倍增計畫，盼西元2008年國際觀光客達200萬人次，休閒觀光產業的發展，已成為台灣整體經濟發展中不可或缺的一環。

　　台灣地區觀光旅館起於1934年，其發展過程中經歷過兩次石油危機，近年更歷經921集集大地震、美國911恐怖攻擊事件、國際金融風暴、股市低迷等影響，但在全球經濟漸次復甦中，依據交通部觀光局統計資料顯示，西元2014年來台旅客已達991萬204人次，「觀光」目的的國際觀光旅客為719萬2,095人次，成長31.26%，觀光目的來台市

場占比達72.57%，首度突破七成，以「商務」旅行爲目的之商務旅客則達84萬6,116人次。國內旅遊市場自從民國90年全面週休二日的實施後，國民旅遊風氣持續熱絡，民國102年國內國民旅遊已達1億4,262萬人次，國人每年國內旅遊已達每人6.85旅次，相對引發另一波住宿需求，國民旅遊儼然已成爲最重要之休閒活動，促使觀光旅館營業政策轉向兼顧國際旅客及國民旅遊市場。

 ## 第一節　旅館的定義與特性

一、旅館的定義

hotel的語源來自法語，是18世紀末貴族在鄉下招待貴賓的別墅。以「貴族旅館」開始發展的hotel實爲重商主義者之產品，而成爲貴族與特權階級之旅館與交際所。因此產生了多采多姿的餐飲服務方式以及日新月異的建築式樣，終於建立了今日旅館的設備與旅館的基礎。

而法語的hotel又溯自拉丁語之hospitale。在中古世紀的封鎖經濟社會中旅行活動並不頻繁，當時宗教對社會的影響力，較爲深刻，人們前往寺廟巡禮之風盛極一時，故有所謂的hospice（供旅客住宿的教堂或養育院）供參拜者住宿，由此語發展出來的hostel（招待所），亦即hotel的語源（詹益政，2001）。

依據文獻，各國對於旅館的定義大致整理如下：

(一)國外部分

1.美國1915年5月在俄亥俄州召開旅館業大會，通過「旅館」的定義：「凡是一所大廈或其他建築物，曾公開宣傳並爲衆所周知，專供旅客居住和飲食而收取費用，在人口不到1,000人的城

旅館是爲公眾提供住宿、餐食及其他有關服務的建築物或設備
（圖爲美國Las Vegas威尼斯人酒店）

鎮有5間以上的客房，不到10,000人的城鎮有15間以上的客房，超過10,000人的城市有25間以上的客房。且在同一場所或其附近設有1間或1間以上的餐廳或會客室，以供旅客飲食者，即認定爲旅館。」

2. 美國巴蒙德州（吳勉勤，2006）的判例中指出：「所謂旅館是公然的、明白的，向公眾表示是爲接待與收容旅行者及其他受服務的人而收取報酬之家。」

3. 美國旅館大王Ellsworth M. Statler的定義：「旅館業是出售服務的企業。」

4. 英國人Webster於1973年對旅館之定義：「一座爲公眾提供住宿、餐食及其他有關服務的建築物或設備。」

(二)國內部分

1. 「發展觀光條例」之規定：

(1)第二條第七項：觀光旅館業是指經營國際觀光旅館或一般觀光旅館，對旅客提供住宿及相關服務之營利事業。

(2)第二十一條：經營觀光旅館業者，應先向中央主管機關申請核准，並依法辦妥公司登記後，領取觀光旅館業執照，始得營業。

(3)第二十二條：觀光旅館業業務範圍如下：「一、客房出租；二、附設餐飲、會議場所、休閒場所及商店之經營；三、其他經中央主管機關核准與觀光旅館有關之業務。」

2.羅惠斌（1990）認為旅館應具備下列條件：

(1)一座設備完善且大眾周知，並經政府核准之建築物。

(2)必須提供旅客住宿及餐飲。

(3)為旅客提供娛樂的設施。

(4)提供住宿餐飲娛樂上之理想服務。

(5)是營利事業並求取合理利潤。

3.唐明月（1990）認為旅館的基本功能為「提供餐食及住宿的設備、具有家庭性的設備」。

4.詹益政（2001）則認為「旅館是以供應餐宿、提供服務為目的，而得到合理利潤的一種公共設施」。

綜合上述專家學者之論述，「旅館」是提供旅客住宿的設施、餐飲及其他相關服務、具有家庭性的設備、以營利為目的之公共設施。

換言之，今日的旅館事業，被稱為「旅遊工業」（Hotel and Travel Industry）亦稱為Hospitality Industry。它提供給旅客日常生活所需的住宿、餐飲及休閒設備，使旅客可以得到專業的、有效率的服務，讓旅客得到「賓至如歸」的感覺。

中國自漢代以降，官方為傳送公文書件或緊急文書，差派專人快馬專程運送，至人困馬乏之際，再由另一組人員轉移運送，原運送人員則進招待處所住宿歇息，此招待所古稱「驛站」，亦兼供在朝高

官出差歇息之處所；民間人士商賈旅遊住宿歇息場所稱爲「客棧」、「酒店」。日本人統治台灣時代，碼頭岸邊苦力住宿休息處所，稱「販仔間」，市區商賈休閒人士休息處所稱爲「客棧」、「酒店」。台灣光復後國家設立「招待所」以接待外賓；迄經濟起飛，各種型式大小旅館興起，名稱各異，有「旅館」、「飯店」、「賓館」、「別館」、「國民旅舍」、「旅舍」、「旅店」、「山莊」、「招待所」、「活動中心」、「香客大樓」、「酒店」、「民宿」、「渡假中心」、「俱樂部」、「學苑」、「會館」、「休閒中心」等。

現代化旅館扮演提供住宿、餐飲、社交、會議場所、健康、娛樂、購物等多方面功能，因此觀光旅館應可以定義爲──「建築設備完善，以優質環境與服務品質提供各階層人士住宿、餐飲的場所，並應具備娛樂、健康、購物、社交等功能並負擔部分社會公益的企業」。

二、旅館業的特性

旅館業是一綜合性、多元化經營的事業，所提供的商品與服務，無法事先儲存與大量生產，特性異於其他產業，且廣泛牽涉人們經濟生活各層面，故其經營型態之不同的特性探討如下：

(一)經營特性

余聲海（1987）認爲旅館的特性爲：

1. 服務性：旅館內出售的商品爲服務，包含有形的服務（餐飲、設備、環境等）及無形的服務（品牌形象、員工態度、服務技術、專業知識等）。
2. 綜合性：旅館的功能是綜合性的，提供顧客食、衣、住、行、育、樂一切生活上所需要的服務，是旅客的「家外之家」（home away from home）。

3.豪華性：旅館的建築與內部陳設大都豪華氣派，也可以呈現出地區的文化特色，顧客可以享受到比一般場所更精緻、高檔的服務。

4.公共性：旅館對所有人提供住宿、餐飲服務與會議等公共空間。

5.無歇性：旅館的服務是全天候，365天全年無休的，在任何時間為顧客提供所需要的服務。

6.地區性：旅館的建築物是固定性的、無法移動的，所以旅館的銷售受其地理位置影響大。

7.季節性：旅館的銷售受到經濟景氣、氣候變化、慶典節日、政策措施等影響，有明顯淡旺季，經營者需具備應變能力、專業知識，在淡、旺季運用彈性的經營策略。

(二)經濟特性

楊上輝（1996）認為旅館具有以下之經濟特性：

1.產品不可儲存性：旅館的客房以日計價，每日未出租的房間，即成為當天的損失，不能儲存。

2.短期供給無彈性：旅館的客房有一定的數目，面積、空間是固定的，僅可供一定數量的旅客住宿，一旦客滿，就無法再容納更多旅客，房租也無法增加。

3.需求波動性大：旅館受到所在地區的國情、經濟發展、季節變化的影響很大，需求的波動性也深受所在地的影響。

4.社會地位性：觀光旅館是重要正式的社交場合，投資者之社會聲望往往較一般產業為高，才能有利於塑造旅館品牌形象、吸引顧客。

5.資本密集性：旅館的土地、建築物、設備、裝潢、人事、行銷等，都需要預先投入龐大的資金。

旅館客房一旦未予售出即成為當天的損失
（圖為澳門威尼斯人酒店雙人房Macau Venetian Hotel）

6.固定成本高：旅館每日的開支龐大，因旅館無法準確預估每日
的顧客人數，無論是客滿與否，都要提供各種服務，其固定的
費用不會改變。

(三)產業特性

1.資本密集：旅館的開設資本動輒數億至十幾億元，產業進入門
檻高，每日需要龐大資金應付開銷，而且不能在短期內回收，
是屬於長期的投資。

2.勞力密集：旅館業是仰賴人提供服務的行業，包含前場營業單
位與後場的支援單位，一個旅館往往需要數百位員工，可以提
供所在當地居民更多工作機會。

 ## 第二節　旅館的分類

旅館的分類，可依區位、立地條件、規模、旅客停留時間、計價方式、特殊目的等分為不同類型的旅館，本文僅就台灣地區國際觀光旅館之經營現況、經營模式及政策方向等分析未來趨勢發展。旅館主要是提供觀光客（特定或不特定人士）短期居住的地方，亦可稱為旅行者的家外之家。分類方式有許多種，有些依其功能區分，有些依其客源區分，亦有以其計價方式來加以分類，國際上慣用之分類如下：

一、依住宿設施類型區分

1. 商務旅館（commercial hotel）：大都位於都市區，除了客房外，主要的設備為商務中心、游泳池、健身房、三溫暖等，以服務商務旅客為主。
2. 會議中心旅館（convention hotel）：旅館除了客房外另附設大型的會議場地與設備，並提供完整相關服務（如餐飲、宴會等）及休閒設施供參加會議人士使用。
3. 渡假旅館（resort hotel）：位於著名的渡假風景區的旅館，依所在地的特色提供不同的設備，如溫泉SPA、高爾夫球場等，通常較都市旅館占地廣大，也較注重休閒娛樂設施。
4. 經濟式旅館（economy hotel）：位於市郊或公路旁，主要服務對象為預算有限的旅客，如旅遊團體、家庭渡假、自助旅行者等。提供的設備不若商務旅館或渡假旅館豪華，服務內容也較簡單。
5. 套房式旅館（suite hotel）：大部分位於都市，內部設備齊全，包含客廳、臥室、廚房等，可提供商務客人或尋找房子的人一個暫時住處。

美國拉斯維加斯的米高梅賭場旅館（MGM Grand Hotel & Casino）擁有5,005間客房，曾經是全世界最大的觀光旅館

6.長期住宿旅館（residential hotel）：內部設備齊全，包含客廳、臥室、廚房等，提供住宿超過一個月的商務客人或觀光客居住。

7.賭場旅館（casino hotel）：在旅館中設有觀光賭場，如美國Las Vegas的旅館，主要服務對象為觀光客及賭客。此類旅館講究豪華、氣派的大廳，數量龐大的客房，提供全天候的餐飲服務和娛樂性十足的歌舞表演。

8.汽車旅館（motor hotel, motel）：開設於高速公路沿線，為方便駕車旅行的人投宿，一般都有廣大的停車場、販賣機設備和簡單的早餐服務，住宿費用較市區一般旅館便宜。

9.民宿（bed and breakfast, B & B）：最早流行於英國鄉間，居民用住宅多餘的房間來招待觀光客，提供住宿及早餐的服務，收取低廉費用，現在世界各國皆廣為流行。以自助旅行者（backpacker）及學生為主要對象。

10.青年旅社（youth hotel）：位於都市或城鎮郊區，為青年學生

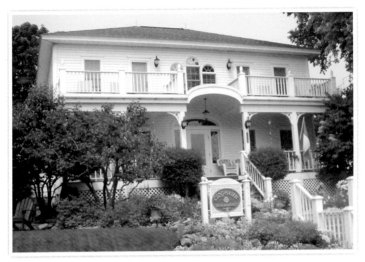

美國密西根州Mackinac Island小島上的民宿

提供簡單有限的住宿設備，大部分是提供床位，設有共用的廚房、公眾式的淋浴設備，在歐美國家十分盛行。

11.營地住宿（camp）：位於國家公園或森林遊樂區，提供觀光客

南投仁愛鄉清境地區於九二一地震後，在縣政府與居民圈結合作下，發展出臺灣平均品質最優良的高山民宿，創造嶄新的旅遊契機

露營的場地與周邊設備。

二、依計價方式區分

旅館依計價方式可區分為下列五項：

1. 歐式計價方式（European Plan）：只包含房租，不包含餐食，客人可以自由選擇在旅館的各個餐廳付費用餐。台灣的國際觀光旅館大部分採用此種計價方式。
2. 美式計價方式（American Plan）：房租包括早、午、晚三餐，菜單是固定的，酒類及飲料另加收費用，對於全日在外遊覽的觀光客來說，較不方便。
3. 修正美式計價方式（Modified American Plan）：房租包含早餐、午餐或晚餐，如此可方便外出觀光的遊客，繼續行程，不必趕回飯店使用午餐。
4. 大陸式計價方式（Continental Plan）：房租包含歐式早餐。
5. 百慕達計價方式（Bermuda Plan）：房租包括美式早餐。

三、依目標市場營運屬性區分

台灣地區觀光旅館依目標市場營運屬性可分類為：

1. 商務旅館（business hotel）：位於都市，以服務商務客人為主。
2. 休閒旅館（resort hotel）：位於鄉間渡假風景區，以服務觀光客、家庭渡假的客人為主。
3. 機場旅館（airport hotel）：位於機場附近，提供機場接送的服務，主要服務對象是商務客人，或因班機取消、更改而暫住的旅客。

位於新竹縣關西鎮的「關西六福莊生態渡假旅館」，是亞洲唯一以自然生態與草食性動物為景觀設計的渡假飯店

四、依旅館規模大小區分

按照旅館的客房數目多寡來分類,可區分為大型、中型、小型三種類型(鈕先鉞,2002):

1. 大型旅館:客房數在500間以上者,如台北君悅、喜來登、晶華、福華等。
2. 中型旅館:客房數在151～499間者,如台北國賓、圓山、凱撒、遠東、西華、六福皇宮、台中長榮桂冠、全國等。
3. 小型旅館:客房數在150間以下者,如基隆長榮桂冠、新竹福華、陽明山中國麗緻、高雄圓山等。

五、依經營模式區分

依經營模式可區分為(**表5-1**):

1. 獨立經營(independence management):業主獨資或合資經營的旅館,在市場上以自創的品牌,自主的行銷策略開發客源,沒有其他分公司。
2. 直營連鎖(company owned):由總公司直接經營的旅館,各連鎖旅館的所有權及經營權均屬於總公司所有,如福華、凱撒、中信、國賓等。
3. 管理契約(management contract):旅館所有人對於旅館經營方面,因陌生或基於特殊理由,將旅館交由專業的經營管理公司經營,經營管理公司擁有旅館的經營管理權(包含財務、人事等),業主依合約規定將營業收入的若干百分比付給旅館管理公司。
4. 特許加盟(franchise):授權連鎖的加盟方式,由獨立經營的旅館和連鎖旅館訂立合約,成為連鎖旅館的一員,連鎖旅館經授權後使用總公司的商標、服務技術及其他支援作業,在財務、

表5-1 旅館依經營模式不同之分類

經營模式	國際觀光旅館	觀光旅館
獨立經營	西華飯店、花蓮美侖、統帥、亞士都、花蓮遠雄悅來、理想大地渡假飯店、高雄漢來、霖園桃園、台南大飯店、台中通豪、台北天成等	花蓮東洋、桃園尊爵、谷關龍谷、屏東墾丁賓館、宜蘭幼獅、澎湖寶華
直營連鎖	福容、福華、長榮、中信、麗緻、國賓、圓山、晶華、金典、翰品酒店、六福莊	基隆長榮、新竹福華
管理契約	台北香格里遠東（遠東集團委託香格里拉國際旅館集團經營）、台南台糖長榮、台南大億麗緻酒店、陽明山中國麗緻大飯店、羅東久屋麗緻客棧、烏來璞石麗緻溫泉會館、日月千禧	福朋酒店（喜來登集團）
特許加盟	台北君悅、台北喜來登、威斯汀六福皇宮	兆品酒店
會員連鎖	亞都麗緻和君品酒店為Preferred Hotels and Resorts的會員、寒舍艾麗酒店為Design Hotels 國際旅館集團會員	

資料來源：本研究整理。

　　人事管理上仍然是獨立的，但為維持連鎖品牌形象，須定期接受總部的評估審核，才得以續約。

5.會員連鎖（referral chain）：國際上具公信力的單位所組成的旅館會員組織，屬於共同訂房及聯合推廣的連鎖方式。旅館需經過一連串的考核後，取得會員資格，藉由會員組織的共同行銷，使旅館成為世界知名的品牌。

六、依旅館等級區分

　　民國58年「發展觀光條例」公布，將我國旅館分為兩大類：一為觀光旅館業；一為旅館業。前者為「許可制」，後者屬「登記制」。

　　民國88年由交通部觀光局依據該條例草擬「觀光旅館業管理規則」送經行政院核准公布，觀光旅館業始具正式法令地位。依據觀光局「觀光旅館業管理規則」第二條規定，觀光旅館可分為：

墾丁凱撒大飯店位於終年熱情洋溢的恆春半島上，是台灣南部第一家五星級旅館

1. 國際觀光旅館（international tourist hotel）：國際觀光旅館須經主管機關核准，始可籌設，主管機關為交通部觀光局。
2. 一般觀光旅館（standard tourist hotel）：依地區分屬台北市交通局、高雄市政府建設局及交通部觀光局管理。

　　根據交通部觀光局2010年頒布的「觀光旅館建築及設備標準」規定，國際觀光旅館應附設餐廳、會議場所、咖啡廳、酒吧（飲酒間）、宴會廳、健身房、商店、貴重物品保管專櫃、衛星節目收視設備，並得酌設下列附屬設備：夜總會、三溫暖、游泳池、洗衣間、美容室、理髮室、射箭場、各式球場、室內遊樂設施、郵電服務設施、旅行服務設施、高爾夫球練習場等。

　　一般觀光旅館應附設餐廳、咖啡廳、會議場所、貴重物品保管專櫃、衛星節目收視設備，並得酌設下列附屬設備：商店、游泳池、宴會廳、夜總會、三溫暖、健身房、洗衣間、美容室、理髮室、射箭

場、各式球場、室內遊樂設施、郵電服務設施、旅行服務設施、高爾
夫球練習場等。

國際觀光旅館客房數應有單人房、雙人房及套房30間以上。單人
房面積13m²，雙人房面積19m²，套房面積32m²。

一般觀光旅館客房數應有單人房、雙人房及套房30間以上。單人
房面積10m²，雙人房面積15m²，套房面積25m²。

 ## 第三節　台灣地區觀光旅館發展過程

有關台灣觀光旅館業之發展過程，參考張錫聰（1993）觀光旅
館業之發展與管理制度中之區分，將過程分為四個發展階段：發韌時
期（民國45～52年）、奠定基礎時期（民國53～65年）、大型化國際
觀光旅館時期（民國66～78年）、國際性旅館連鎖經營時期（民國79
年～88年）。近年來因為全球化影響，台灣旅館業市場也出現急速變
化，另增列本土品牌旅館茁壯時期（民國89～98年）與旅館產業品質
全面提升時期（民國98年至今），茲整理說明如下（**表5-2**）：

一、發韌時期（民國45～52年）

光復後，國際觀光逐漸成為台灣重點發展產業，民國50年1月16
日，台灣觀光協會提出「無旅館即無觀光事業」，呼籲興建觀光旅
館，認定觀光旅館是觀光事業中重要的一環。民國52年9月6日，政府
為鼓勵民間投資興建觀光旅館，先後頒布「台灣省觀光旅館輔導辦
法」、「新建國際觀光旅館建築及設備要點」、「觀光旅館最低設備
標準要點」，作為民間投資興建觀光旅館的輔導及管理的依據。在台
灣地區觀光旅館管理規則中，把原來觀光旅館規定的房間數提高到40
間，並規定國際觀光旅館房間數要在80間以上。並依照獎勵投資條例

之規定，對於民間投資興建國際觀光旅館予以五年免徵營利事業所得稅的優待。

表5-2　台灣地區觀光旅館發展階段與重大紀事

時期	重大紀事	觀光旅館	備註
發軔時期（民國45～52年）	1.民國45年台灣觀光協會成立 2.民國45年「台灣省觀光事業委員會」成立 3.交通部「觀光事業小組」成立 4.民國50年「遠東觀光年」 5.民國50年1月台灣觀光協會提出「無旅館即無觀光事業」	1.圓山（民國45年） 2.華園（民國48年） 3.台北圓山招待所（民國50年） 4.陽明山中國（民國52年）	
奠定基礎時期（民國53～65年）	1.民國53年中華民國旅館事業協會成立 2.民國55年「台灣省觀光事業委員會」改組為「觀光事業管理局」 3.民國55年交通部「觀光事業小組」改組為「觀光事業委員會」 4.民國57年交通部頒布「台灣地區觀光旅館人員管理辦法」 5.民國58年「發展觀光條例」公布施行 6.民國63～65年第一次能源危機，政府頒布禁建令，造成後來的「旅館荒」	1.統一（民國53年） 2.台北國賓（民國53年） 3.台南（民國53年） 4.中泰（民國55年） 5.華園（民國56年） 6.華王（民國57年） 7.日月潭（民國58年） 8.國王（民國60年） 9.高雄圓山（民國60年） 10.華泰（民國61年） 11.圓山（新館）（民國62年） 12.希爾頓（民國62年） 13.亞士都（民國62年）	民國62年台北希爾頓加入國際連鎖組織，開啓我國觀光旅館國際性連鎖的時代
大型化國際觀光旅館時期（民國66～78年）	1.民國66年交通、內政兩部會銜發布施行「觀光旅館業管理規則」 2.民國66年頒布「興建國際觀光旅館申請貸款要點」 3.民國68年開放國人出國觀光 4.民國72年辦理觀光旅館梅花等級評定	1.統帥大飯店（民國66年） 2.美麗華（民國67年） 3.三德（民國67年） 4.康華（民國67年） 5.三普（民國67年） 6.名人（民國68年） 7.兄弟大飯店（民國68年）	民國75年屏東墾丁凱撒大飯店成立，為台灣第一家渡假休閒觀光旅館

（續）表5-2　台灣地區觀光旅館發展階段與重大紀事

時期	重大紀事	觀光旅館	備註
大型化國際觀光旅館時期（民國66～78年）	5.民國73年提供墾丁地區土地公開招標，由凱撒大飯店與歐克山莊得標，首創我國BOT案例 6.民國74年台灣省交通處觀光組編制擴大，成立交通處「旅遊事業管理局」 7.民國76年開放國人赴大陸探親 8.民國76年「第一屆台北國際旅展」舉辦 9.民國78年第一屆中華民藝華會	8.國聯（民國69年） 9.亞都（民國69年） 10.全國（民國69年） 11.來來（民國70年） 12.高雄國賓（民國70年） 13.花蓮中信（民國71年） 14.京王（民國71年） 15.環亞（民國72年） 16.富都（民國72） 17.福華（民國73） 18.老爺（民國73） 19.墾丁凱撒（民國75年） 20.力霸（民國75年） 21.龍普（民國76年） 22.豪景（民國77年） 23.通豪（民國78年）	
國際性旅館連鎖經營時期（民國79～88年）	1.民國80年成立「旅館業查報督導中心」 2.民國81年西華成為Preferred Hotel訂房系統 3.民國81年力霸加入Holiday Inn Crown Plaza 4.民國82年麗晶更名為晶華；凱撒加入威斯汀連鎖 5.民國82年麒麟飯店加盟Best Western International 6.民國82年西華飯店獲紐約企業投資人財經月刊評選為1993年世界最佳旅館之一 7.民國83年實施對美、日、英、法、荷、比、盧等12國實施120小時免簽證措施 8.民國85年行政院院會通過成立「行政院觀光發展推動小組」 9.民國87年實施隔週休二日	1.君悅（民國79年） 2.西華（民國79年） 3.麗晶（民國80年） 4.墾丁福華（民國82年） 5.台中長榮桂冠（民國82年） 6.高雄霖園（民國83年） 7.花蓮美侖大飯店（民國83年） 8.遠東大飯店（民國83年） 9.高雄漢來（民國84年） 10.高雄福華（民國85年） 11.六福皇宮（民國88年）	北市永安、一樂園、王子、桃園夏威夷、台中新天地、名立、台南成功、華光、嘉義、嘉冠、國園等申請註銷觀光旅館執照

（續）表5-2　台灣地區觀光旅館發展階段與重大紀事

時期	重大紀事	觀光旅館	備註
本土品牌旅館茁壯時期（民國89～98年）	1.民國90年起全面實施週休二日 2.民國90年2月觀光局篩選推廣每月各具代表性之「十二項大型民俗節慶活動」 3.民國91年定為「台灣生態旅遊年」 4.民國91年1月交通部頒布「觀光政策白皮書」 5.民國91年5月「國家發展重點計畫」中提出「觀光客倍增計畫」，計畫於民國96年國際來台人數達500萬人次以上，來台觀光人次提升至200萬人次以上為努力之目標 6.民國97年開放兩岸週末包機業務 7.民國98年開放兩岸平日包機業務，來台旅客突破400萬人次	1.花蓮遠來大飯店（民國91年） 2.涵碧樓大飯店（民國91年） 3.台南大億麗緻酒店（民國91年） 4.台糖長榮酒店（民國92年） 5.台中亞緻大飯店（民國95年） 6.日月潭汎麗雅酒店（民國96年）	汎麗雅酒店現更名為雲品酒店
旅館產業品質全面提升時期（民國98年至今）	1.2009年交通部觀光局推動「2009旅行台灣年」及「觀光拔尖計畫」，並開始實施「星級旅館評鑑」及「民宿認證」 2.民國99年來台旅客突破500萬人次 3.民國100年正式啟動「小三通」，開放陸客來台自由行觀光 4.民國103年來台旅客持續成長，突破990萬人，創新歷史紀錄	1.日月行館（民國99年） 2.寒舍艾美酒店（民國99年） 3.W Hotel（民國100年） 4.君品酒店（民國100年） 5.寒舍艾麗（民國103年） 6.日月千禧（民國102年） 7.文華東方（民國103年）	

資料來源：本研究整理。

二、奠定基礎時期（民國53～65年）

　　此一時期是台灣經濟處於進口替代與出口擴張時期，明顯的貿易成長成為旅館業成長原因之一。民國54年越南戰爭美軍來華渡假，使旅館附設酒吧應運而生。62年台北希爾頓大飯店成立（客房500間），為我國第一家參加國際連鎖組織經營的旅館，在我國退出聯合國（民國60年）後具有積極性意義，並開啟了我國觀光旅館國際性連鎖經營的時代。

　　60年代是台北市旅館業的黃金時代，民國65年來華觀光客突破百萬大關，因國際機場從松山搬到桃園，帶來大批的遊客，高速公路全面通車及鐵路電氣化，使國內航空運輸擁擠的現象得以解除，這些都是使觀光事業步入另一階段的重要基礎。在此階段中，大致完成組織建立、基本法規之研擬與制訂。投資者有很高的意願興建觀光旅館，

　　此時期增加了花蓮統帥等17家，但大都以國人出資經營為主，有些則借鏡日本公司之經營經驗。

　　民國63～65年，由於能源危機及政府頒布禁建令，並大幅提高電費、稅率等種種不利因素，使得新的大型旅館裹足不前，這三年間沒有增加新的觀光旅館，造成66年嚴重的「旅館荒」，地下旅館則紛紛成立。民國65年，政府有鑑於觀光旅館對於接待外國觀光旅客的地位日益重要，觀光局透過交通部與內政部、經濟部協調，在原商業團體中分業標準內另成立「觀光旅館商業」的行業。同時為加強觀光旅館業的輔導管理，研擬了「觀光旅館業管理規則草案」，並在民國66年7月由交通部與內政部頒布施行，草案中明訂觀光旅館建築設備與標準，亦將觀光旅館劃出了特定營業的管理範圍外。

三、大型化國際觀光旅館時期（民國66～78年）

　　由於旅館荒嚴重，民國66年政府頒布了「興建國際觀光旅館申請貸款要點」，除了可貸款新台幣28億元外，並有條件准許在住宅區內興建國際觀光旅館，在這些利多條件下，亞都、全國、福華、兄弟、來來、美麗華、老爺等一一興起。民國70年，旅館業精緻化由來來大飯店（客房數705間）開始，會員俱樂部為此間開風氣之先。

　　民國72年實施國際觀光旅館評鑑，評鑑項目包括經營、管理、建築、設備及服務品質等五項。用我國國花梅花作為標誌，五朵梅花代表最高榮譽，最低的一級是兩朵。每三年舉辦一次評鑑工作，再根據結果修改相關的觀光法令。民國95年起，觀光旅館86家將由觀光局負責規劃辦理，且以國際間較普及之「星級」標誌，取代過去「梅花」標誌。

　　民國75年屏東墾丁凱撒大飯店成立，凱撒大飯店係日本青木建設

全國大飯店開幕於民國69年，為台中第一家國際觀光旅館
資料來源：大東海生活網http://www.thecity.com.tw/stores/489

公司與日本亞細亞航空公司共同出資興建的觀光旅館，爲台灣第一家渡假休閒旅館。當日本挾著資本及現代管理知識進行跨國經濟擴展，成立台灣第一家全日資旅館時，全國性與地方性的財團也相繼關注此一市場。75年起，因歐洲恐怖組織活動頻繁、韓國主辦亞運及日圓大幅升值等原因，使得國際觀光客轉向亞洲開發中國家渡假，造成來華人數激增，此時期觀光旅館的客房成長率超過旅客成長率。又76年對觀光旅館房屋稅減半優待，但「獎勵投資條例」及房屋稅減半優待於79年底終止。

進入第三階段，法令漸趨完整，對於旅館之興設，建築設計及彈性空間有更大突破，旅館業走入大型化趨勢；新設立資本擴大，旅館面積加大及高度專業化。

四、國際性旅館連鎖經營時期（民國79～88年）

民國79年由於中東戰火及全球景氣衰退、新台幣升值、國內物價水準提高等因素影響，全年訪華人數呈現負成長，此年增加的觀光旅館有台北凱悅大飯店、麗晶酒店、西華大飯店等3家，凱悅、麗晶2家均承租公家土地，增加客房共計1,778間，訴求對象均爲商務旅客，由於此3家投入觀光旅館行業，造成市場供過於求，其中又以一般觀光旅館下降幅度超過國際觀光旅館。民國83年政府宣布12國來華旅客120小時免簽證後，連續兩年呈現10％以上的成長率；爾後，雖然外人來華觀光市場成長緩慢，及民國86年底受到亞洲金融風暴影響，來華旅客明顯減少，其他舉凡簽證手續繁瑣、旅館房租高昂、治安敗壞、交通混亂等均是原因。

許多頗具歷史的飯店尋求轉型蛻變，投入可觀的硬體改建成本、軟體管理顧問經營費用及龐大的廣告行銷費用，將業界導入經營管理的新觀念，同時也增加了對國際間五星級連鎖旅館的競爭力。爾後，更因高度管理技術與市場經濟之需求，走向國際化連鎖經營方式。因

爲旅館必須大型化，以取得規模經濟。民國79年成立的「台北西華飯店」是第一家由台灣人經營，成功站上國際舞台的五星級商務飯店。

五、本土品牌旅館茁壯時期（民國89～98年）

台灣地區國際觀光旅館市場已經成爲本土品牌與國際品牌競爭的重點。台灣本土自創品牌的飯店，例如福容、福華、國賓、六福皇宮、長榮、麗緻等業者，都以實際積極的動作向君悅、晶華、香格里拉等國際連鎖酒店挑戰。

交通部觀光局目前已將現行觀光旅館獎勵投資措施列入促進產業升級條例或促進交通建設發展條例中，因爲觀光事業是一種多元性、多目標的服務產業，對促進經濟發展、文化交流、國民外交等均能提供重大貢獻。

六、旅館產業品質全面提升時期（民國98年至今）

民國98年交通部觀光局推動「2009旅行台灣年」及「觀光拔尖計畫」，以「多元開放，布局全球」方向，期許打造台灣爲亞洲主要旅遊目的地。同年並開始實施「星級旅館評鑑」及「民宿認證」，促進旅宿業服務品質提升。透過築底（培養競爭力）行動方案，鼓勵國內旅館業者參與星級旅館評鑑，同時協助其提升競爭力，將補助星級旅館加入優良之國際或本土品牌連鎖旅館，並與國際接軌，計畫至民國103年可引進至少15家國際知名連鎖飯店品牌進駐台灣。知名國際觀光旅館如W酒店（W Hotels）、艾美酒店（Le Meridien）、日月千禧酒店（Millennium Hotels and Resorts）等國際旅館品牌已陸續開幕。

新竹喜來登大飯店於民國99年開幕，是新竹地區的地標，也是全台
第二家喜來登飯店

 第四節　台灣觀光旅館業發展現況

　　台灣地區觀光旅館中國際觀光旅館和一般觀光旅館呈現彼消此長
的現象，由**表5-3**可清楚看出在民國80年，國際觀光旅館與觀光旅館的
家數分別為46家及48家。至92年爆發SARS後，觀光業市場受到極大衝
擊，國際觀光旅館及一般觀光旅館的家數呈現成長停滯狀態；直至97
年受到開放陸客來台觀光的旅遊政策刺激，市場需求大增，國際觀光
旅館與一般觀光旅館家數皆顯示逐年持續增加的趨勢（**表5-3**）。

表5-3 台灣地區民國80～99年觀光旅館家數表　　　　　　單位：家

年度	國際觀光旅館	觀光旅館	合計
80	46	48	94
81	47	42	89
82	50	30	80
83	51	27	78
84	53	27	80
85	53	24	77
86	54	22	76
87	53	23	76
88	56	24	80
89	56	24	80
90	58	25	83
91	62	25	87
92	62	25	87
93	61	26	87
94	60	27	87
95	60	29	89
96	60	29	89
97	61	30	91
98	64	30	94
99	68	35	103
100	70	36	106
101	70	38	108
102	71	40	111
103	72	42	114

資料來源：交通部觀光局行政資訊系統，旅館業相關統計。

　　由交通部觀光局資料顯示，國際觀光旅館家數集中於台北、高雄、台中等大都會地區達40家（**表5-4**），顯示以往國際觀光旅館設置選址以都會區為主，其餘分布在各地區知名風景區。就國際觀光旅館客房數規模來看（**表5-5**），以201～300間客房數者為最多，共有28家旅館（**圖5-1**）；其次是301～400間客房數，共有14家國際觀光旅館；401～500間客房的國際觀光旅館共有6家；501間以上客房數的大型國際觀光旅館共有7家，都集中在台北市與高雄市，分別是君悅大飯店、福華大飯店、台北喜來登大飯店、高雄義大皇家酒店、晶華酒店、高雄君鴻國際酒店、漢來大飯店，房間數共4,469間，占全部國際觀光旅館房間數之22.46%。

表5-4　民國103年台灣地區觀光旅館家數及房間數統計表

地區	國際觀光旅館					一般觀光旅館				
	家數	單人房	雙人房	套房	小計	家數	單人房	雙人房	套房	小計
新北市	2	5	265	23	293	4	155	72	47	274
台北市	25	2,551	4,875	977	8,403	16	920	1,138	272	2,330
桃園市	4	414	597	99	1,110	4	368	324	125	817
台中市	5	561	498	76	1,135	3	280	229	29	538
台南市	5	547	544	110	1,201	1	17	21	2	40
高雄市	10	1,437	1,858	321	3,616	1	16	187	47	250
宜蘭縣	3	126	403	93	622	2	106	63	32	201
新竹縣	1	261	92	33	386	1	242	105	37	384
苗栗縣	0	0	0	0	0	1	11	174	6	191
南投縣	3	133	175	91	399	1	28	24	2	54
嘉義縣	0	0	0	0	0	3	95	113	28	236
屏東縣	3	128	636	47	811	1	24	77	4	105
台東縣	2	143	247	69	459	1	20	259	11	290
花蓮縣	6	478	950	102	1,530	0	0	0	0	0
澎湖縣	0	0	0	0	0	1	44	17	17	78
基隆市	0	0	0	0	0	1	73	64	4	141
新竹市	2	320	114	31	465	0	0	0	0	0
嘉義市	1	40	200	5	245	1	49	68	3	120
合計	72	7,144	11,454	2,077	20,675	42	2,448	2,935	666	6,049

資料來源：交通部觀光局行政資訊系統，旅館業相關統計（民國103年）。

表5-5　民國103年台灣地區國際觀光旅館規模

規模（房間數）	旅館	家數
700間以上	君悅大飯店	1
601～700間	福華大飯店、台北喜來登大飯店、高雄義大皇家酒店	3
501～600間	晶華酒店、君鴻國際酒店、漢來大飯店	3
401～500間	圓山大飯店、國賓大飯店、遠東國際大飯店、高雄國賓大飯店、墾丁福華飯店、W酒店	6
301～400間	台北凱撒大飯店、西華大飯店、華王大飯店、台中長榮桂冠酒店、桃園大飯店、美侖大飯店、遠雄悅來大飯店、大億麗緻酒店、寒軒國際大飯店、台中全國大飯店、新竹喜來登大飯店、豐邑尊榮飯店、台北諾富特華航桃園機場飯店、香格里拉台南遠東國際大飯店	14

（續）表5-5　民國103年台灣地區國際觀光旅館規模

規模（房間數）	旅館	家數
201～300間	華泰王子大飯店、豪景大飯店、康華大飯店、兄弟大飯店、三德大飯店、亞都麗緻大飯店、國聯大飯店、台北老爺大酒店、六福皇宮、美麗信花園酒店、華園大飯店、高雄福華大飯店、通豪大飯店、台中金典酒店、統帥大飯店、花蓮翰品酒店、凱撒大飯店、尊爵天際大飯店、新竹國賓大飯店、新竹老爺大酒店、日月潭雲品酒店、曾文山芙蓉渡假大酒店、娜路彎大酒店、耐斯王子大飯店、台北華國大飯店、神旺大飯店、寒舍艾麗酒店、台北君品大酒店	28
101～200間	麗尊大酒店、南方莊園、台中福華大飯店、台南大飯店、高雄圓山大飯店、知本老爺大酒店、花蓮亞士都飯店、台糖長榮酒店（台南）、礁溪老爺大酒店、太魯閣晶英酒店、蘭城晶英酒店、台北寒舍艾美酒店	12
100間以下	國王大飯店、陽明山中國麗緻、涵碧樓大飯店、日月行館、日勝生加賀屋	5
合計		72

資料來源：交通部觀光局行政資訊系統，旅館業相關統計。

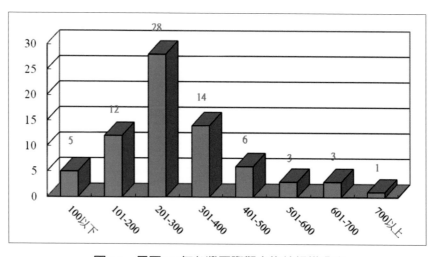

圖5-1　民國103年台灣國際觀光旅館規模分布

 第五節　觀光旅館營運分析

一、住用率與平均房價

　　民國86～95年國際觀光旅館平均住用率約在六成至七成之間（**表
5-6**）。92年受SARS事件影響，住房率下降為57.4%；93年住用率快速
回升到66.2%。一般觀光旅館的住用率低於國際觀光旅館，但由於週休
二日的效應，國民旅遊的人數持續增加，至95年，國民旅遊已突破1億
人次，同時帶動國民對於一般觀光旅館的需求；自93年起，住用率皆
維持在六成以上。

　　國際觀光旅館平均房價較一般觀光旅館為高，近年來，受到國
際油價、原物料持續上漲的影響，旅館的平均房價也呈現出上漲的趨
勢，民國103年的國際觀光旅館平均房價為3,906元，而一般觀光旅館
為2,936元。

二、住宿人數

　　國際觀光旅館一向以國際觀光客為主要客源，近年來由於國人
所得大幅提升，商業活動頻繁，國人對於國際觀光旅館的住宿需求有
逐年增加的趨勢，民國88年國人住宿國際觀光旅館的人數是1,884,498
人；89年週休二日的實施，國人住宿人數首次突破200萬人次；92年國
人住宿國際觀光旅館人數超過300萬人次；93年住宿人數是3,004,093
人。國人住宿國際觀光旅館占住宿人數的比例也呈現逐年上升的趨勢
（**表5-7**），88年國人住房比例39.3%，89年突破四成，92年因受SARS
影響，台灣地區外國來台觀光客人數遽降，所以國人住宿國際觀光旅

館人數比例相對激增，超越外籍觀光旅客數達到55.6%。近年來政府開放大陸觀光客來台政策，來台觀光旅客人數因此大幅提高，99年來台旅客人數突破500萬人次，整體觀光旅館住房人數呈現逐年上升的趨勢；103年觀光旅館住宿人數已大幅增加為950萬人，其中國人住宿占42.9%，外籍旅客為57.1%。

表5-6 民國86～103年觀光旅館客房住用率

年度	國際觀光旅館		一般觀光旅館		平均住用率
	平均房價	住用率	平均房價	住用率	
86	2,977	64.5%	1,711	61.76%	63.1%
87	3,046	62.5%	1,830	59.78%	61.2%
88	3,025	61.3%	1,903	55.96%	58.6%
89	3,070	64.9%	1,995	57.37%	61.1%
90	3,072	62.0%	2,070	58.87%	60.5%
91	3,025	61.6%	2,101	59.11%	60.4%
92	2,855	57.4%	2,075	49.99%	53.7%
93	3,044	66.2%	2,054	61.76%	64.0%
94	3,114	73.3%	2,117	64.05%	68.7%
95	3,272	70.4%	2,185	62.51%	66.5%
96	3,390	68.6%	2,226	60.08%	67.2%
97	3,387	66.0%	2,234	57.87%	64.7%
98	3,158	63.9%	2,202	55.78%	62.6%
99	3,232	68.9%	2,280	65.20%	68.2%
100	3,447	69.5%	2,496	62.20%	68.1%
101	3,628	70.9%	2,654	66.21%	70.0%
102	3,821	71.0%	2,769	62.76%	69.3%
103	3,906	73.5%	2,936	66.62%	72.0%

資料來源：交通部觀光局行政資訊系統，旅館業相關統計，台灣區觀光旅館營運統計月報。

表5-7 民國88～103年國際觀光旅館國人及外籍旅客住房人數與比率

單位：人次

年度	本國	百分比	外籍	百分比	合計
88	1,884,498	39.3%	2,905,110	60.7%	4,789,608
89	2,074,168	40.5%	3,045,243	59.5%	5,119,411
90	2,191,420	41.5%	3,090,700	58.5%	5,282,120
91	2,409,795	43.6%	3,121,722	56.4%	5,531,517
92	3,047,208	55.6%	2,437,458	44.4%	5,484,666
93	3,004,093	48.4%	3,201,793	51.6%	6,205,886
94	3,013,430	43.3%	3,943,009	56.7%	6,956,439
95	2,887,575	42.0%	3,979,808	58.0%	6,867,383
96	3,030,743	44.1%	3,846,983	55.9%	6,877,726
97	3,065,399	44.3%	3,847,425	55.7%	6,912,824
98	2,985,408	41.6%	4,188,225	58.4%	7,173,633
99	3,266,497	39.9%	4,915,150	60.1%	8,181,647
100	3,733,493	42.9%	4,959,368	57.1%	8,692,861
101	3,647,208	40.6%	5,337,951	59.4%	8,985,159
102	3,914,097	42.6%	5,263,406	57.4%	9,177,503
103	4,074,281	42.9%	5,428,565	57.1%	9,502,846

資料來源：交通部觀光局行政資訊系統，「台灣區觀光旅館營運統計月報」。

三、觀光旅館營收概況

　　觀光旅館之營運包含收入來源，可分為客房收入、餐飲收入、洗衣收入、租金收入、附屬營業部門收入、服務費收入等項，客房與餐飲是主要的收入來源。近十年來，在國際觀光旅館中，餐飲服務的收入皆大於客房的收入；由此可知，餐飲服務對於國際觀光旅館所帶來的收益顯著大於一般觀光旅館，重要性不容忽視。因此，國際觀光旅館除了注重在住宿設備品質的提升外，對於餐飲服務的市場，也必須投入更多的關注。

　　在國際觀光旅館整體營收表現方面，民國92年受到全球與國內經

濟不景氣、911恐怖事件與SARS事件影響,營收大幅衰退為約285.5億元(**表5-8**);94年受惠於「觀光客倍增計畫」的執行成果,整體營收終擺脫衰退,向上提升為356億元;103年來台旅客突破900萬人次,總營業收入也突破500億元,為近年來的高峰;而不論在國際觀光旅館或一般觀光旅館的營業收入中,住宿的營業收入比例穩定,相對地餐飲收入的比例則呈現逐漸成長的趨勢。這顯示出餐飲服務不但對於國際觀光旅館的營業收入結構有所影響,對於一般觀光旅館也同等重要,值得投入更多的關注。

四、星級觀光旅館分布概況

交通部觀光局於民國99年辦理的首次星級旅館評鑑第一波已完成24家旅館評鑑,一星級旅館計有6家、二星級旅館計有6家、三星級旅館計有3家、四星級旅館計有1家、五星級旅館計有8家。觀光局將頒給代表政府公信力的星級旅館標章,作為旅客住宿的參考指標。

未來政府所有觀光配套措施都會優先考慮星級旅館,以鼓勵參與星級旅館評鑑的業者,因此星級旅館評鑑是時勢所趨,不僅可以藉以提升台灣旅館服務品質,全面與國際接軌。至民國103年星級旅館評鑑名單如**表5-9**。

五星級旅館評鑑標章

表5-8　民國92～103年觀光旅館營收──客房收入與餐飲收入比例　　單位：百萬元

年度	國際觀光旅館					一般觀光旅館				
	房租	%	餐飲	%	總營業收入	房租	%	餐飲	%	總營業收入
92	10,714	37.5%	13,346	46.7%	28,552	1,043	42.7%	928	38.0%	2,443
93	13,026	40.5%	14,060	43.7%	32,152	1,342	46.3%	1,046	36.1%	2,900
94	14,742	41.3%	15,763	44.2%	35,677	1,461	45.1%	1,147	35.4%	3,241
95	15,090	42.4%	15,390	43.3%	35,561	1,590	46.8%	1,218	35.8%	3,397
96	14,946	42.2%	15,393	43.5%	35,383	1,682	46.6%	1,308	36.3%	3,606
97	14,434	41.3%	15,717	44.9%	34,967	1,674	46.3%	1,351	37.4%	3,613
98	13,437	41.4%	14,713	45.3%	32,482	1,612	46.3%	1,351	38.8%	3,486
99	15,807	41.4%	17,422	45.6%	38,222	2,225	46.3%	1,985	41.3%	4,809
100	17,854	40.6%	20,448	46.5%	43,928	2,762	44.7%	2,668	43.2%	6,177
101	19,140	42.0%	20,142	44.2%	45,602	3,257	47.1%	2,902	42.0%	6,918
102	20,065	42.2%	20,960	44.1%	47,512	3,423	45.2%	3,337	44.0%	7,576
103	21,507	43.0%	21,805	43.6%	50,036	4,049	46.7%	3,698	42.6%	8,672

資料來源：交通部觀光局行政資訊系統，「台灣區觀光旅館營運統計月報」。

表5-9　民國103年星級旅館評鑑名單

星級	家數	旅館名稱
1星級	27	上豪商務旅館（高雄市）、永華春休閒商務汽車旅館（台南市）、富帝大飯店（台中市）、微風商務旅館（台北市）、豪美旅店（中正店）（新竹市）、薇風精品汽車旅館（屏東縣）等
2星級	174	中科大飯店（台中市）、天廬大飯店（南投縣）、金世紀大飯店（新竹市）、皇爵大飯店（嘉義市）、高登庭園汽車旅館（彰化縣）、馥華大觀商旅（新北市）等
3星級	205	台北馥華商旅（台北市）、首都唯客樂飯店（台北市）、觀月商務休閒旅館（雲林縣）等
4星級	48	美麗信花園酒店（台北市）等
5星級	68	台北寒舍喜來登大飯店（台北市）、台糖長榮酒店（台南市）、亞都麗緻大飯店（台北市）、長榮桂冠酒店（台中市）、長榮桂冠酒店（台北市）、高雄國賓大飯店（高雄市）、凱撒大飯店（屏東縣）、遠東國際大飯店（台北市）等
合計	521	一般旅館447家，觀光旅館74家

資料來源：交通部觀光局行政資訊系統。

 第六節　台灣觀光旅館業未來趨勢

　　台灣長期在資訊科技產業的帶領之下，偏重於製造業的發展，觀光產業並未真正受到重視。近年來在全球化的快速變遷中，各國紛紛致力發展觀光產業，加上台灣傳統產業紛紛外移，及週休二日實施改變全民的休閒生活型態，帶動全民休閒風潮，台灣的觀光產業日益受到重視，觀光旅館在觀光事業發展過程中便是扮演著重要的角色。台灣擁有豐富的觀光資源、溫和的氣候、優越的地理位置，若能有效行銷，觀光業的未來發展將不可限量。歸納以上各點，未來台灣旅館業的發展，將有下列趨勢：

一、觀光旅館客房數快速成長

　　中部科學園區、台南科學園區的相繼設立，中南部地區商務旅客對於觀光旅館的需求也持續增加，加上近年來政府開放大陸觀光客來台及兩岸平日包機的利多因素，已經掀起台灣另一波的旅館興建熱潮，如高雄義大皇家酒店、台北諾富特華航桃園機場飯店、日月潭雲品酒店等，都是在近年來陸續開幕的國際級觀光旅館。目前正在興建或籌建中的觀光旅館如**表5-10**，預計在未來三年內，台灣的觀光旅館家數仍將大幅成長，每日可供應的房間數將可再增加約10,000間。

二、國際觀光飯店連鎖化經營

　　國際知名連鎖旅館陸續進入台灣市場，自1990年希爾頓集團在台北成立希爾頓飯店以來，老爺酒店、君悅飯店、遠東飯店、喜來登飯店等國際觀光飯店都陸續與國際連鎖飯店集團技術合作，台灣的國際

觀光旅館已朝向國際化的經營方式邁進。因而加強策略聯盟，創造優勢，才能在激烈競爭的旅館業中占有一席之地。

表5-10 籌設中預計完成房間數（含營業中旅館業）

預期完工年度	籌設中觀光旅館名稱	地區	投資金額（百萬）	客房數
2015年	1.有園酒店*	台北市	150	57
	2.台北萬豪酒店（原宜華國際觀光旅館）	台北市	7,972	320
	3.喜來登宜蘭渡假酒店	宜蘭縣	1,800	193
	4.台北慶城福華大飯店	台北市	300	199
	5.美福國際觀光旅館	台北市	5,000	153
	6.澎湖福朋酒店	澎湖縣	2,660	311
	7.台南大員皇冠假日酒店	台南市	2,000	193
	8.福容大飯店—福隆*	新北市	350	174
	9.桃禧航空城酒店	桃園市	1,550	187
	10.崧園陽光酒店*	嘉義縣	1,200	223
	11.浯江大飯店*	金門縣	389	120
	12.九昱建設中山設計旅館*	台北市	227	83
	13.悅川酒店*	宜蘭縣	625	100
2016年	1.礁溪兆品酒店*	宜蘭縣	630	182
	2.風林酒店*	台中市	400	80
	3.御華飯店*	屏東縣	990	242
	4.礁溪遠雄悅來大飯店*	宜蘭縣	1,120	84
	5.香格里拉渡假村	宜蘭縣	1,316	146
	6.綠舞莊園觀光飯店	宜蘭縣	1,380	105
	7.陸島酒店*	金門縣	320	64
	8.礁溪麒麟大飯店	宜蘭縣	1,400	168
	9.義大華悅酒店	高雄市	10,900	806
	10.板橋凱撒大飯店	新北市	4,480	400
	11.國裕大飯店	新北市	3,480	400
	12.森之風知本渡假村	台東縣	707	135
	13.瑞穗春天國際觀光酒店	花蓮縣	1,487	198
	14.亞昕國際大飯店*	新北市	900	165

（續）表5-10　籌設中預計完成房間數（含營業中旅館業）

預期完工年度	籌設中觀光旅館名稱	地區	投資金額（百萬）	客房數
2017年	1.台北文華東方酒店	台北市	12,600	303
	2.霧峰花園大酒店	台中市	600	110
	3.鼎鼎大飯店	高雄市	4,400	308
	4.大澎湖國際渡假村	澎湖縣	1,310	269
	5.澎湖灣海上樂園渡假旅館*	澎湖縣	310	30
	6.北海休閒大飯店A區*	新北市	2,200	480
	7.北海休閒大飯店B區*	新北市	3,900	708
	8.鹿鳴溫泉酒店	台東縣	1,278	192
	9.銀山莊渡假會館	花蓮縣	1,000	218
	10.澎湖群島國際渡假大酒店	澎湖縣	1,300	206
	11.桃禧左岸酒店	新北市	2,351	229
	12.黃家觀光旅館*	花蓮縣	377	172
	13.御盟晶英酒店*	高雄市	1,488	196
	14.台中國聯大飯店*	台中市	2,314	300
	15.日暉池上國際觀光旅館	台東縣	1,200	402
	16.棕梠湖國際觀光旅館	嘉義縣	1,380	0
	17.綠島大飯店	台東縣	4,990	0
	18.花蓮國際大飯店	花蓮縣	1,090	0
	19.台中凱悅大飯店	台中市	3,830	0
合計	國際觀光旅館28家		83,761	6,151
	一般觀光旅館18家		17,890	3,460
總計	46家		101,651	9,611

註*：係指一般觀光旅館

資料來源：交通部觀光局觀光，旅館業資訊系統──籌設中觀光旅館名錄。

三、餐飲收入成為旅館主要的營收來源

　　根據觀光局觀光統計年報，近年來觀光旅館的主要營業收入來源已從早期的客房收入轉移成餐飲收入。觀光旅館除了需提供最先進的住宿服務設備與舒適的環境，更必須要注意提高餐飲服務的品質，才

能爲旅館創造更大的收益。

四、國內旅遊市場

　　國內旅遊市場人口由於週休二日的實施而持續增加中，另外M型社會的形成促使高收入階層追求更精緻的休閒渡假體驗，使得國人在國際觀光旅館的住房比率呈現成長的趨勢，未來國際觀光旅館的經營，也必須同時重視國人的需求。

五、會展市場的興起

　　全球商務活動快速發展，「會議展覽產業」（Meeting, Incentives, Conventions and Exhibitions Industry, MICE）可以創造巨大的商業價值，已成爲最具有發展前景的產業之一。台灣加入WTO後，貿易量增加，同時政府將會議展覽產業列入挑戰2008國家重點發展計畫中的重點發展產業，國際會展設施及國際展覽館正陸續興建中，預期未來將可吸引更多的國際商務人士，擴大國際觀光旅館市場。

第七節　民宿

　　民宿依「民宿管理辦法」規定，係指利用自用住宅空閒房間，結合當地人文、自然景觀、生態、環境資源及農林漁牧生產活動，以家庭副業方式經營，提供旅客鄉野生活之住宿處所。隨著週休二日的施行，國內旅遊市場發展日益蓬勃，民宿逐漸成爲國人從事旅遊活動時，嘗鮮與體驗另類旅遊的場所。

　　台灣民宿發展的最大推手是農政單位，早期爲了提高農民所得而推展民宿，近期則因台灣加入世界貿易組織（World Trade

Organization），開放農產品進口，農業可能因而受到重創，農業部門為維持農業的永續經營，大力推展休閒農業與民宿，期能將農業轉型為服務業的農業，減緩農產品進口的衝擊，農民仍可留在農村、農場，繼續為台灣農業永續發展而努力。就社會面而言，民國88年921地震重創南投縣觀光產業，災後重建帶動清境地區民宿業的蓬勃發展，清境地區幾乎成為今日台灣民宿的代名詞。就經濟面而言，民國90年全球經濟不景氣，造成台灣經濟成長率出現四十年來首見的負成長現象，迫使政府重視內需市場的發展，同年5月行政院院會通過「國內旅遊發展方案」，民國91年5月行政院推出「觀光客倍增計畫」，期藉由來台國際觀光客人數倍增，以帶動國內整體經濟產值及活絡就業市場，這樣的經濟環境轉變給予民宿發展的機會。最後就法律面而言，民國90年12月「民宿管理辦法」的施行，確立民宿的法源地位，使得民宿推廣工作開始進入有法可依循的年代（陳宗玄，2007）。

　　台灣民宿業的發展可分成三個時期：(1)發展初期（民國70～77年）；(2)農業民宿推展時期（民國78～89年）；(3)成長時期（民國90年迄今）。茲就各時期發展情形說明如下（陳宗玄，2007）：

一、發展初期（民國70～77年）

　　民宿的發展起源於民國70年（旅遊局，1999）。台灣早期觀光旅遊熱門景點如墾丁地區、阿里山地區與溪頭森林遊樂區等（**表5-11**），每逢旅遊旺季，風景區便湧入大量遊客，由於當地旅館所能提供住宿的房間數有限，無法滿足大量遊客住宿需求，使得當地居民將家中多餘的房間稍加整修後提供給遊客住宿，以賺取額外收益。此時期的民宿發展是屬於「需求創造供給」時期。

表 5-11　台灣早期風景地區民宿概況

地區	分布地點	發展時間	客房類型	客房數	戶數	地方特色
墾丁地區	凡是聚落發展區皆有提供住宿之服務	民國71年左右	套房	2～15間客房	100多戶	1.水上活動 2.森林遊樂區 3.史蹟之保存 4.地質之欣賞 5.賞鳥、觀日、觀星 6.海底奇觀 7.健行、登山
阿里山森林遊樂區	鄉林村 中正村 中山村	民國71年左右	套房	6間客房以下	59戶左右	1.森林浴 2.森林鐵路 3.日出 4.林木欣賞 5.高山植物欣賞 6.古老火車頭及車廂展示
溪頭森林遊樂區	內湖村	民國70年	套房	不一定	不一定	森林浴、林木欣賞

資料來源：「觀光旅遊改革論報告」，台灣省政府交通處旅遊局，民國88年6月。

　　風景遊樂地區發展民宿的主要原因是基於解決遊客住宿問題，此時期的民宿具有下列共同的特質（旅遊局，1999）：

　　1.假日時遊客眾多，而非假日則遊客稀少。
　　2.不提供餐飲服務。
　　3.皆未接受民宿經營管理之相關訓練。
　　4.缺乏整體之規劃。

二、農業民宿推展時期（民國78～89年）

　　此時期民宿的發展和農業部門的發展有密切的關係。農業對於台灣早期的經濟成長扮演重要角色，扶植台灣工業的發展，提供充分的糧食供給。惟自民國50年代中期以後，由於工業的快速發展，農業工資顯著上揚，農業部門與非農業部門所得差距日益擴大，大量農業人

口外移，農業對於台灣經濟的貢獻日顯式微。

隨著經濟成長，工商業與就業機會集中於都市，使得農村青年人口大量外移，農業人口老化，農業所得偏低，農場內的收入無法維持農家生活之所需，農民被迫需到農場外工作，以追求更高收入來源，兼業農家比例因而快速上升，農業經營面臨困境。

爲了提升農業所得，留住農業人才，突破農業發展瓶頸，提高農民所得及繁榮農村社會。有識之士便醞釀利用農業資源吸引遊客前來遊憩消費，享受田園之樂，並促銷農特產品，於是農業與觀光結合的構想便應運而生（陳昭郎，2005）。休閒農業與農業民宿就是在此環境下而產生的事業。民國78年4月28～29日，行政院農業委員會委託台灣大學農業推廣系舉辦「發展休閒農業研討會」，會中確立休閒農業名稱，開啓台灣休閒農業發展的新紀元，也給予農業民宿發展帶來機會。民國80年6月農委會提出「農業綜合調整方案」，揭示政策三大目標之一即爲：確保農業資源永續利用，調和農業環境關係，維護農業生態環境，豐富綠色資源，發揮農業休閒旅遊功能。至此，農業民宿成爲農業政策積極推展的事業，期能達到提高農民所得之目的。

根據台灣省交通處「觀光旅遊改革論報告」（1999）資料顯示，農業民宿最早出現的地方是在苗栗縣南庄鄉，時間是民國78年（**表5-12**）。80年代起，隨著政府開始輔導推動休閒農業計畫，以及當時台灣省山胞行政局開始推動山村輔導設置民宿計畫，從此，許多農村或原住民部落陸續出現民宿（鄭健雄、吳乾正，2004）。此時期的民宿發展也可稱之爲「供給創造需求」時期。

三、成長時期（民國90年迄今）

農業民宿經過多年的推廣與輔導，其成果有限。主要的原因在於民宿設施基準與經營規模沒有明確的法令加以規範，使得農業民宿發展受到限制。民國83年農委會委託中興大學鄭詩華教授研擬民宿輔導

表 5-12　台灣早期休閒農業地區民宿概況

地區	分布地點	發展時間	客房類型	客房數	戶數	地方特色
南投縣鹿谷鄉	鳳凰地區	民國80年	套房 通舖	5 10	3 2	・產茶 ・發展製茶、飲茶相關活動 ・看星星 ・欣賞田園景觀
	凍頂地區		套房 雅房 通舖	3 7	3 3	
	永隆地區		套房 雅房 通舖	5 12	4 3	
苗栗縣南庄鄉 （八卦力休閒民宿村莊）	東河	民國78年	雅房 套房	1 2	3 5	・桂竹 ・高冷蔬菜 ・桂竹之旅 ・體驗賽夏族文化
	三角湖		雅房 套房			
嘉義縣阿里山鄉	來吉村	民國81年	套房 通舖	2 3 5 6 8 12	4 2 3 1 1 2	・體驗曹族文化
屏東縣霧台鄉	好茶村	民國81年	通舖為主	1 2 3	2 10 1	・體驗魯凱族之文化
南投縣仁愛鄉	新生村	民國81年	通舖為主	1 2 3	4 6 1	・體驗泰雅族之文化 ・種植李為主
台東縣海端鄉	利稻村	民國81年	通舖為主	1～9間	9	
高雄市三民區	民權村 民生一村 民生二村	民國79年	套房 通舖	1 2 3 4 5	5 8 4 4 2	・體驗布農族的文化 ・種植玉米、生薑、芋、豆類
新北市烏來區	福山村	民國79年	通舖	1 2	4 1	
桃園縣復興鄉	義盛村	民國79年	套房為主	1 2 3	4 1 1	

（續）表 5-12　台灣早期休閒農業地區民宿概況

地區	分布地點	發展時間	客房類型	客房數	戶數	地方特色
新竹縣五峰鄉	桃山村	民國79年	套房 通舖	1 2 3	3 2 1	
花蓮縣瑞穗鄉	奇美村	民國79年	通舖	1 2	2 2	

資料來源：「觀光旅遊改革論報告」，台灣省政府交通處，民國88年6月。

管理辦法草案，經過幾年的周折，於87年在以經建會為主的部會協調中，決定將前項管理辦法移由交通部觀光局主政，觀光局並重擬前項草案（林梓聯，2001）。由於民宿輔導管理辦法沒有法源依據，交通部必須先修正「觀光發展條例」，將「民宿」納入該條例中（林梓聯，2001）。90年台灣經濟受到全球經濟不景氣的衝擊，導致國內經濟出現少見的負成長，使得政府部門開始強調內需市場的重要性，民宿發展出現契機。90年5月2日行政院院會通過「國內旅遊發展方案」，其目的在於擴展旅遊市場，發展觀光旅遊產業，吸引國人在國內旅遊消費，促進國家經濟發展及發展傳統產業，帶動地區經濟發展。同年12月12日，交通部頒布實施「民宿管理辦法」，確定民宿的法源地位，為台灣民宿業發展奠定基礎。

依「民宿管理辦法」，民宿之經營規模，以客房數5間以下，且客房總樓地板面積150平方公尺以下為原則。但位於原住民保留地、經農業主管機關核發經營許可登記證之休閒農場、經農業主管機關劃定之休閒農業區、

合法民宿專用標識

觀光地區、偏遠地區及離島地區之特色民宿，得以客房數15間以下，且客房總樓地板面積200平方公尺以下之規模經營。

自「民宿管理辦法」發布施行至今，民宿業的發展速度甚為驚人。根據交通部觀光局觀光網站資料顯示，民國92年2月時，全國申請通過合法的民宿家數只有65家、280房間數；92年底合法家數增為309家、1,342房間數。103年12月全國合法民宿已達5,222家，房間數高達21,011間，十年之間民宿市場規模快速成長。由**表5-13**可以清楚看到苗栗縣、南投縣、宜蘭縣、花蓮縣、台東縣與澎湖縣市為近年民宿業發展較快速的地方。

表5-13　台灣歷年合法民宿家數房間數統計表

單位：家、間

年度 縣市別	103 家數	103 房間數	102 家數	102 房間數	101 家數	101 房間數	100 家數	100 房間數	99 家數	99 房間數	95 家數	95 房間數	92 家數	92 房間數
新北市	174	625	153	552	141	515	133	501	122	457	25	95	3	11
桃園市	22	97	62	218	61	217	59	208	54	187	-	-	-	-
台中市	72	259	73	293	63	265	60	254	57	246	-	-	-	-
台南市	78	316	55	226	55	227	50	208	51	212	-	-	-	-
高雄市	60	244	22	97	22	97	22	97	23	102	13	61	1	1
宜蘭縣	1,036	4,049	833	3,208	673	2,562	584	2,222	514	1,972	240	909	61	242
新竹縣	57	218	56	211	54	208	45	186	42	172	26	112	6	23
苗栗縣	231	799	222	772	208	741	192	683	188	680	111	388	30	118
彰化縣	21	83	20	79	21	79	20	75	20	76	14	57	-	-
台中縣	-	-	-	-	-	-	-	-	-	-	27	95	5	19
南投縣	527	2,480	520	2,441	490	2,325	475	2,265	471	2,254	347	1,673	72	358
雲林縣	62	269	60	261	57	246	53	229	49	211	35	149	14	66
嘉義縣	117	409	112	383	103	354	100	343	97	332	52	185	9	33
台南縣	-	-	-	-	-	-	-	-	-	-	27	112	13	54
高雄縣	-	-	-	-	-	-	-	-	-	-	28	115	9	36
屏東縣	274	1,193	165	734	129	573	109	493	91	409	38	155	7	28
台東縣	725	2,994	563	2,302	451	1,840	383	1,539	354	1,420	152	607	28	131
花蓮縣	1,246	4,616	1,016	3,698	835	2,975	803	2,857	771	2,721	439	1,549	41	167
澎湖縣	308	1,454	244	1,102	206	914	177	779	162	694	89	381	6	34
基隆市	1	5	1	5	1	5	1	5	-	-	-	-	-	-
金門縣	140	608	126	551	94	412	81	357	72	321	37	177	2	10
連江縣	71	293	52	226	24	109	20	88	20	88	4	16	2	11
總計	5,222	21,011	4,355	17,359	3,688	14,664	3,367	13,389	3,158	12,554	1,704	6,836	309	1,342

資料來源：「臺灣旅宿網」，統計至當年12月底。

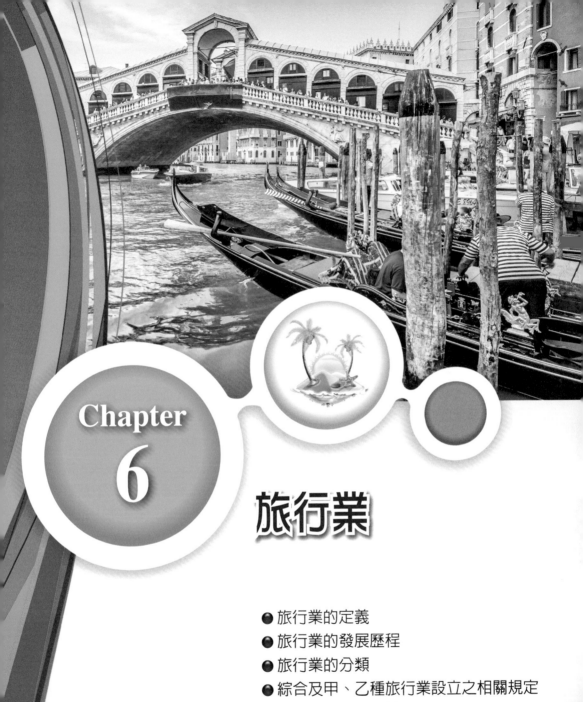

Chapter 6

旅行業

第一節 旅行業的定義

旅行業又稱旅行代理店或旅行社，英文稱Travel Agent或Travel Service。為旅遊代理機構式旅遊服務公司，是一種提供旅遊相關服務，協助民眾從事旅遊活動的行業。美國旅行業協會（American Society of Travel Agents, ASTA）對旅行業的定義為：旅行代理商乃是指個人或公司行號，接受一個或一個以上之法人（principals）委託，從事旅行銷售業務，以及提供旅行相關服務；旅遊經營商乃是指個人或公司行號，專門從事安排、設計及組成標有訂價之個人或團體行程者。簡言之，旅行業為受到一般消費者及法人委託而提供旅遊銷售服務並收取報酬之行業。

依據民國96年3月修訂之「發展觀光條例」第二條第十項之規定：「旅行業：指經中央主管機關核准，為旅客設計安排旅程、食宿、領隊人員、導遊人員、代購代售交通客票、代辦出國簽證手續等有關服務而收取報酬之營利事業。」而「旅行業管理規則」第四條中也載明：「旅行業應專業經營，以公司組織為限；並應於公司名稱上標明旅行社字樣。」（**表6-1**）

表6-1 旅行業在國內法令規章之定義

法令規章	定義
「發展觀光條例」（2001）	第二條第十款 旅行業是指經中央主管機關核准，為旅客設計安排旅程、食宿、領隊人員、導遊人員、代購代售交通客票、代辦出國簽證手續等有關服務而收取報酬之營利事業。
旅行業管理規則（2003）	第四條 旅行業應專業經營，以公司組織為限；並應於公司名稱之上標明旅行社字樣。

資料來源：交通部觀光局。

在國際間也有旅行契約國際公約對旅行業的闡釋定義：「任何人經常或定期承擔履行依約，以其個人名義，承擔提供他人一項一次計酬之綜合性服務，或依約以其個人名義，以適當之報酬承擔對他人提供一有組織之旅行契約或提供一項或數項個別之服務，俾使對方得以完成任何旅行或短期停留者。」（**表6-2**）

日本則依據日本「旅行業法」、韓國依據韓國「觀光事業法」所稱旅行業，均指：「利用他人經營之運輸、住宿及其他旅行附屬設施，向旅客提供諮詢服務或代理契約之簽訂之媒介，並為旅客代辦護照、簽證等手續。」

旅行業之定義依營業之功能以及營業之性質與目的而有不同的解釋，交通部觀光局定義：「旅行業為顧客與觀光業者間的媒介，在觀光事業體中占有極重要的位置。」

表6-2　旅行業在行政法規上的定義

行政法規	定義
旅行契約國際公約（1970）	指任何人經常或定期承擔履行依約，以其個人名義，承擔提供他人一項一次計酬之綜合性服務，包括交通、食宿（不在接送時間內之住宿）或任何其他有關服務；或依約以其個人名義，以適當之報酬承擔對他人提供一有組織之旅行契約或提供一項或數項個別之服務，俾使對方得以完成任何旅行或短期停留者，不論此種活動是否為其主要業務，亦不論此種活動是否為其職業。
美國旅行業協會（ASTA）	乃個人或公司行號，接受一個或一個以上法人（principals，即民法內所稱被代理的本人，例如航空公司、旅館業、巴士公司、鐵路局等而言）之委託，從事旅行銷售業務，以及提供旅行有關服務。
日本「旅行業法」第二條	為旅行者，因運輸或住宿服務之需求，利用他人經營之運輸機關或住宿設施提供服務，居間從事代理訂定契約、媒介或中間人之行為，並給予旅行者方便而提供導遊、護照之申請代辦之服務行為。
中華人民共和國「旅行社條例」第二條（2009）	旅行社，是指從事招徠、組織、接待旅遊者等活動，為旅遊者提供相關旅遊服務，開展國內旅遊業務、入境旅遊業務或者出境旅遊業務的企業法人。

資料來源：本研究整理。

綜合各國觀光相關機構、法令規章及專家學者之看法可以得到一致性的結論，即旅行業是爲旅遊產業的所有介面提供旅遊服務，按件收取酬勞的行業。它是旅遊產業中最重要的一環，將旅遊服務提供者與旅遊購買者拉在一起，提供有關旅遊專業服務與便利。

 ## 第二節　旅行業的發展歷程

一、英國旅行業的發展

工業革命後，改變了原有社會的就業環境、社會階級結構、生活空間和休閒活動之時間。在交通不斷進步、噴射客機正式啓用、國際政治關係改善之下，進入大眾旅遊的時代。而旅行業就在這觀光旅遊的長期發展過程中逐漸孕育脫穎而出。由於中外觀光旅遊活動發展時序不一，因此歐美旅行業之發展較我國起步早。

西元19世紀，英國傳教士湯瑪士・柯克（Thomas Cook）爲了推行教會工作，經常幫教會會員安排野餐、郊野活動。1841年適逢曼徹斯特至利物浦的鐵路通車。湯瑪士・柯克爲了提倡禁酒運動而舉辦了旅遊活動。行程從萊斯特（Leicester）出發至拉夫堡（Loughborough），全程22英里，有570人參加，包括來回火車票及兩日食宿，是世界上第一次的包辦旅遊行程（inclusive tour）。由於活動成功，反應熱烈，深獲各界好評，爲了滿足需求，湯瑪士・柯克於1845年成立英國通濟隆公司（Thomas Cook and Sons Co.），是世界上最早的旅行社。1851年，湯瑪士又安排國人參加倫敦的世界博覽會，參加人數高達15萬人次，而且對於交通、食宿及接待等，都安排得井然有序，於是聲名大噪。1845年，又帶團前往巴黎世界博覽會，並陸續前往歐洲其他國家。1865年其子約翰・柯克首次將旅遊團帶進美洲大陸；1871年成立

紐約分公司，與美國各大鐵路公司簽約，在美洲大陸的業務基礎從此奠定；1872年完成了環遊世界兩百天之壯舉。隨著大英帝國的擴張與交通的進步，旅行社產業在英國、歐洲各國、美國等地逐漸興起發展。

二、美國旅行業的發展

美國運通公司（American Express Company）成立於1850年，最早是從事美國國內貨運業務。1891年開始辦理旅遊服務並發行旅行支票（traveler's cheque），由於業務迅速擴張，至今已在海外設立超過150個分公司據點，營運項目包括旅行業、銀行、貨運、保險、報關及信用卡等。美國運通旅行社是目前全球最大的民營旅行社。

三、我國旅行業的發展

我國旅行業發展較歐美晚，民國16年，由陳光甫先生在上海所創的「中國旅行社」是最早的旅行業，之後一直到民國59年我國旅行業才開始全面興起。

國內旅行業的發展沿革可以分為下列三個時期：(1)大陸時期的旅行業；(2)台灣光復前的旅行業；(3)台灣光復後的旅行業。茲分述如下（林燈燦，1992）：

(一)大陸時期的旅行業

民國12年8月，上海商業儲蓄銀行首先成立旅行部，開啟我國旅行業之先河。設立旅行部的初衷，僅為行內員工前往國內各地處理有關銀行業務時所需之交通、食宿和接待之安排。日久之後，對旅遊工作之安排頗有心得，並應銀行客戶之請求而逐漸對外提供服務，先後於鐵路沿線及主要港口設立11處辦事機構，並於民國16年正式成立中國旅行社。民國32年於台灣成立分社，並命名為「台灣中國旅行社」，

初期以代理台灣與上海、香港間之船運為主，為我國旅行業奠定一良好模式。

(二)台灣光復前的旅行業

日據時代日本的旅行業由「日本旅行協會」主持，而台灣的業務由台灣鐵路局旅客部代辦。後來由於業務發展迅速，於民國24年在「台灣百貨公司」成立服務台，之後又陸續在各地的百貨公司設立第二、第三服務台。後來，「日本旅行協會」改名為東亞交通公社，故正式成立「東亞交通公社台灣支社」，其為台灣地區第一家專業旅行業。以經營有關票務訂位、購買和旅遊安排，並經營鐵路餐廳、飯店、餐車等業務。

(三)台灣光復後的旅行業

近十餘年來台灣旅行業得以持續發展，成長迅速，與台灣旺盛的經濟力、政府的開放政策以及業者的努力有密不可分的關係。依台灣地區光復之發展特質，可大致區分為五個時期：

◆萌芽開創階段（民國34～45年）

台灣光復後，「東亞交通公社台灣支社」由台灣省鐵路局接收，並改組為「台灣旅行社」，其經營範圍也從原來的鐵路附屬事業擴展至全省其他有關之旅遊設施、國際相關旅運業務和國民旅遊之推廣等方面，為台灣旅行業之萌芽階段。民國36年改隸於台灣省政府交通處，成為公營旅行業機構。台灣旅行社與當時的中國旅行社以及陸續成立的歐亞旅行社、遠東旅行社等4家旅行社，是此一階段台灣最早的旅行社。民國43年台灣省政府成立「台灣觀光事業委員會」，即後來交通部觀光局的前身。

◆成長階段（民國45～59年）

民國45年為我國現代觀光發展上之重要年代，政府和民間之觀光

相關單位相繼成立，並積極推動觀光旅遊事業。民國49年，台灣旅行社核准開放民營，民間投資觀光事業意願加強，而民國53年，日本開放國民海外旅遊，基於地緣關係及經濟活動密切等因素，為台灣觀光事業帶來了快速繁榮，旅行社紛紛成立，以接待日本人為主的來台觀光客，旅行社家數於民國59年時已成長至126家。

◆擴張階段（民國60～67年）

民國60年，全省旅行業已成長至160家，來台觀光旅客也超過50萬人，政府為了有效管理相關旅遊事業，將台灣省觀光事業委員會改組為「觀光局」，隸屬於交通部，直接管轄業者。台灣旅行業家數在民國65年已增至353家，五年內成長2.2倍，十分可觀。由於過度膨脹導致旅行業產生惡性競爭，影響旅遊品質。民國67年，政府宣布暫停旅行社申請設立。

◆競爭調整階段（民國68～77年）

民國68年政府開放國人出國觀光，同時旅行業的業務不再侷限於經辦各類繁雜手續及購買機票而已，並推出多樣式的旅遊包裝（travel package），以滿足不同消費者的需求。到民國76年我國出國觀光人數已突破百萬人。隨著民國76年底的開放大陸探親政策及重新開放旅行業執照之申請，並將旅行業區分為綜合、甲種和乙種三類。經過開放後的自由競爭，市場結構改變而產生調整的步調。

◆統合管理階段（民國78年迄今）

由於大陸探親政策持續進行及國民所得超過1萬美元，使得國人出國旅遊機會大增，每年均保持相當的成長率。而民國86年，政府完全開放外資在台經營旅行業，使得國內已競爭激烈的旅行社又多了一道難題。在此一多變的事業中，要如何運用管理科技經營公司及策略聯盟、共同整合、互蒙其利等概念，成為日後旅遊業發展主要思潮。

旅行業歷經長期的發展，到目前旅行業成了旅客們的最佳代理

商,由**表6-3**可看出影響台灣旅行業的重要紀事及經由一連串變遷後演
變成現今高度競爭的旅行業。

表6-3　台灣旅行業大事紀

年度	旅行業重要紀事
26	日人正式成立「東亞交通公社台灣支社」,為台灣地區第一家專業旅行業。
32	中國旅行社於台灣成立分社,命名為「台灣中國旅行社」。
34	台灣光復後,由台灣省鐵路局接收日人經營之「東亞交通公社台灣支社」,並改組為「台灣旅行社」。
36	改組為「台灣旅行社股份有限公司」,為一公營之旅行機構。
49	核准開放旅行社民營。
53	日本開放國民海外旅遊,來華人數大增。
58	公布施行「發展觀光條例」,使得旅行業有了法源依據。
60	旅行社由改組的交通部觀光局直接管轄。
67	暫停甲種旅行社申請設立之辦法。
68	開放國人以觀光名義出國觀光。
76	開放大陸探親政策,開啟兩岸民間交流。
77	重新開放旅行業執照之申請。
	將旅行業區分為綜合、甲種和乙種三類。
78	廢止「國民申請出國觀光規則」,開始辦理大陸以外地區之共產國家旅遊業務。
83	政府對日、美、英等12國實施免簽證措施。
86	政府完全開放外資在台經營旅行社。
87	隔週週休二日(至89年全面實施週休二日)國人有更多休閒時間,擴大了國內旅遊市場。
88	受921地震影響,來華旅客大幅減少,業者將旅遊路線轉向外,並降價促銷及設計多元化遊程以爭取商機。
90	陸續開放金馬小三通,並研擬開放大陸居民來台觀光。
	全面週休二日實施。
	美國911恐怖攻擊事件,全球觀光市場均受波及。
91	正式入會世界貿易組織(WTO)。
	觀光局提出觀光客倍增計畫。
92	SARS疫情爆發,國內旅行業受到重創。
93	觀光局推動「2004台灣觀光年」系列活動。

（續）表6-3　台灣旅行業大事紀

年度	旅行業重要紀事
94	開放第三類大陸人士來台不需團進團出。首度迎接第100萬名旅客及300萬名國際旅客抵台。
97	7月開放實施兩岸週末包機直航，正式開放大陸團體旅客來台觀光，每天數額3,000人；同年12月開放實施平日包機直航。來台大陸旅客人數大幅成長。
98	8月起實施兩岸客運及貨運定期航班。
	來台大陸旅客人數持續成長，首次超過日本，成為來台旅遊最大客源國。
100	來台旅客突破600萬人，達608萬7,484人次。
	1月11日起，持有台灣護照不需簽證即可進入歐盟進行不超過90天以上的短期停留。
	1月陸客來台每天數額由3,000人提高為4,000人。
	7月29日正式啟動「小三通」自由行，開放陸客來台觀光，首批試點城市為北京、上海與廈門，每天開放500名自由行陸客名額。
101	來台旅客突破700萬人，達731萬1,470人次。
	美國於10月2日宣布台灣加入免簽證計畫（VWP），持台灣護照事先申請旅行授權電子系統（ESTA）授權許可，即可赴美從事觀光或商務達90天，無需簽證。
102	來台旅客持續成長，突破700萬人，達801萬6,280人次。
	5月陸客來台每天數額提高為5,000人。
103	來台旅客持續成長，突破990萬人，達991萬204人次，創新歷史紀錄。
	4月起陸客來台自由行數額由每日3,000人調整為4,000人；至103年12月底止，自由行來台者已達193萬人次。

資料來源：本研究整理。

　　近年來由於知識水準的提升、國民所得的提高、每週工時的縮減、假期增加，人們開始追求生活品質、重視休閒生活，加上媒體的推廣，刺激人們旅遊的慾望。使得旅遊成為生活的調劑，至於要如何安排一趟舒適便捷的旅程，對於交通工具的選擇、食宿規劃及遊程設計等，這一連串完善而周到的專業服務，在供需自然發展的需求下，遂促成了旅遊人數大幅增加、旅行業家數快速成長。

 ## 第三節　旅行業的分類

一、依法規上的分類

根據「觀光發展條例」第二十七條，旅行業業務範圍如下：

「一、接受委託代售海、陸、空運輸事業之客票或代旅客購買客
　　票。

二、接受旅客委託代辦出、入國境及簽證手續。

三、招攬或接待觀光旅客，並安排旅遊、食宿及交通。

四、設計旅程、安排導遊人員或領隊人員。

五、提供旅遊諮詢服務。

六、其他經中央主管機關核定與國內外觀光旅客旅遊有關之事
　　項。

前項業務範圍，中央主管機關得按其性質，區分為綜合、甲
種、乙種旅行業核定之。

非旅行業者不得經營旅行業業務。但代售日常生活所需國內
海、陸、空運輸事業之客票，不在此限。」

交通部觀光局進一步訂定「旅行業管理規則」，明確規範綜合旅
行業、甲種旅行業及乙種旅行業之經營業務，內容分述如下（旅行業
管理規則，2014）：

(一)綜合旅行業

1.接受委託代售國內外海、陸、空運輸事業之客票或代旅客購買
　國內外客票、託運行李。

2.接受旅客委託代辦出、入國境及簽證手續。

3.招攬或接待國內外觀光旅客並安排旅遊、食宿及交通。

4.以包辦旅遊方式或自行組團，安排旅客國內外觀光旅遊、食宿、交通及提供有關服務。

5.委託甲種旅行業代為招攬前款業務。

6.委託乙種旅行業代為招攬第四款國內團體旅遊業務。

7.代理外國旅行業辦理聯絡、推廣、報價等業務。

8.設計國內外旅程、安排導遊人員或領隊人員。

9.提供國內外旅遊諮詢服務。

10.其他經中央主管機關核定與國內外旅遊有關之事項。

(二)甲種旅行業

1.接受委託代售國內外海、陸、空運輸事業之客票或代旅客購買國內外客票、託運行李。

2.接受旅客委託代辦出、入國境及簽證手續。

3.招攬或接待國內外觀光旅客並安排旅遊、食宿及交通。

4.自行組團安排旅客出國觀光旅遊、食宿、交通及提供有關服務。

5.代理綜合旅行業招攬前項第五款之業務。

6.代理外國旅行業辦理聯絡、推廣、報價等業務。

7.設計國內外旅程、安排導遊人員或領隊人員。

8.提供國內外旅遊諮詢服務。

9.其他經中央主管機關核定與國內外旅遊有關之事項。

(三)乙種旅行業

1.接受委託代售國內海、陸、空運輸事業之客票或代旅客購買國內客票、託運行李。

2.招攬或接待本國觀光旅客國內旅遊、食宿、交通及提供有關服

務。

3.代理綜合旅行業招攬第二項第六款國內團體旅遊業務。

4.設計國內旅程。

5.提供國內旅遊諮詢服務。

6.其他經中央主管機關核定與國內旅遊有關之事項。

前三項業務，非經依法領取旅行業執照者，不得經營。但代售日常生活所需國內海、陸、空運輸事業之客票，不在此限。

二、依旅行社的營運型態區分

我國旅行業係以其經營能力、資本額及其經營的業務範圍作為分類的依據，由於綜合、甲種和乙種旅行業分類的不同，其經營法定範圍也有所別。然而旅行業者為了滿足旅遊市場消費者之需求以及配合本身經營能力之專長、服務經驗和各類關係之差異而拓展出不同的經營型態。因此旅行業在實務經營上，又可以區分為以下各種型態：

(一)航空公司總代理

以代理航空公司業務為旅行社之主要業務，稱之為General Sale Agent（GSA）。旅行業與航空公司合作，由航空公司授權旅行社進行在台機票業務之行銷推廣、訂位及管理，以離線（off-line）的外籍航空公司為主。由航空公司提供機位，GSA旅行社負責銷售。航空公司不需另設營業據點，也可以降低經營成本。例如：法航和荷航的機票，統一由永盛、良友、雄獅、鳳凰、山富和東南等旅行社代理，而世達旅行社為德國漢莎航空公司及聯合航空公司客運總代理。

(二)出國團體躉售旅行社（Tour Wholesaler）

躉售業務（wholesale）為綜合旅行業之主要業務之一，經過市場研究調查，規劃製作而生產的套裝旅遊產品（ready-made package

韓國首爾的仁川國際機場於2006～2014年連續九年榮獲世界最佳服務
機場大獎

tour），透過其相關之行銷管道出售給廣大的消費者。此類蔓售業務目
前有兩種不同之形態（有些則是兩者兼備）：

◆旅程之蔓售

即以出售各類旅遊行程為主，可分為長程線、短程線，長程線包
括歐洲、美洲、紐澳、非洲等飛行時間超過四小時以上的旅遊行程；
短程線則包含東南亞、東北亞及大陸等線。

◆機票之蔓售

以承銷各航空公司之機票為主，又稱為票務中心（ticket
center），同時接受同業與一般消費者的訂票或訂房業務。蔓售旅行
社的特性為組織規模大，員工數較多，其標準商品是「包辦遊程」
（package tour）。因具有雄厚資金及豐富的市場經驗，建立自有的品
牌，針對市場趨勢設計出迎合旅客需求的行程，並以定期或包機的方

業界實例：雄獅旅遊與可樂旅遊為業界知名的躉售旅行社

資料來源：雄獅旅遊，http://www.liontravel.com/

資料來源：可樂旅遊，http://www.colatour.com.tw/

式，降低成本，吸收同業旅客。經營良好、具有信用的薑售旅行社可獲得航空公司、旅館、餐廳遊憩機構等的預先訂位與優惠的價格，對於產品市場行銷也較具彈性。

(三)直客旅行社（Tour Operator/ Direct Sales）

直客銷售業務（direct sales）為一般甲種旅行業經營之業務，旅行社可自行籌組出國團體，為旅客代辦出國手續，並接受旅客委託購買機票和辦理簽證之業務，亦銷售薑售旅行社的產品。同時，也接受旅客要求規劃安排訂製行程（tailor-made tour），例如近年來常見的海外遊學團、參展團或學術交流團等。

(四)零售旅行社（Retail Travel Agencies）

零售旅行社不自行出團，主要服務對象是商務旅客或一般旅客，主要業務包含航空公司、客輪公司、鐵路公司、旅館等旅行供應者的代售業務，同時也可代銷薑售旅行社的產品。把代理的產品直接推銷給消費者並提供服務賺取佣金或利潤。由於不需要自行組團，部門人事較精簡，公司組織規模較小及員工人數少。

(五)入境業務旅行社（Inbound Tour Business）

入境旅遊業務在兩岸開放直航通行之長期利多政策之下，來台旅客人數快速成長，榮景可期，值得重視。入境旅遊業務主要內容包含接受國外旅行業委託，負責接待業務，包括旅遊、食宿、交通和導遊等各項業務。目前國內經營此項業務者，大致可分為：

1.接待日本、韓國觀光客之業者。
2.經營歐、美觀光客之業者。
3.接待海外華僑觀光客，及來自港澳、新、馬地區觀光客。
4.接待大陸觀光客之業者。民國97年開放大陸居民來台觀光後，大陸旅客已成為來台旅遊市場最主要之客源。

(六)國民旅遊業務（Domestic Tour Business）

　　國民旅遊為乙種旅行社主要的業務，為本國的旅客在台、澎、金、馬地區辦理旅遊和食宿觀光，作完整的安排。近年來，由於週休二日的實施，帶動國民旅遊渡假的風氣，國內公司行號獎勵旅遊日增，國內休閒渡假日盛，近年來呈現出成長的趨勢，至民國103年，乙種旅行業家數已超過200家。此種類型公司組織規模較小，有時隸屬於大型旅行社內成立的獨立部門。

第四節　綜合及甲、乙種旅行業設立之相關規定

　　旅行社之申請設立應依據「旅行業管理規則」之規定。茲將台灣各類旅行業設立申請籌設所需資本額、保證金及旅行業經理人及其他之相關規定整理如下（**表6-4**）：

表6-4　台灣地區旅行業設立規定　　　　　　　　　　　　　　　　　單位：萬元

項目 ＼ 類別	綜合旅行業	分公司	甲種旅行業	分公司	乙種旅行業	分公司
總資本額	3,000	150	600	100	300	75
保證金*	1,000	30	150	30	60	15
經理人	1	1	1	1	1	1
履約保險	6,000	400	2,000	400	800	200
註冊費	註冊費按資本總額千分之一繳納。					

註*：經營同種類旅行業，最近兩年未受停業處分，且保證金未被強制執行，並取得
　　經中央主管機關認可足以保障旅客權益之觀光公益法人會員資格者，得按金額
　　十分之一繳納。
資料來源：作者整理。

第四條　旅行業應專業經營，以公司組織為限；並應於公司名稱
　　　　上標明旅行社字樣。

第五條　經營旅行業，應備具下列文件，向交通部觀光局申請籌
　　　　設：

　　　　一、籌設申請書。

　　　　二、全體籌設人名冊。

　　　　三、經理人名冊及經理人結業證書影本。

　　　　四、經營計畫書。

　　　　五、營業處所之使用權證明文件。

第六條　旅行業經核准籌設後，應於二個月內依法辦妥公司設立
　　　　登記，備具下列文件，並繳納旅行業保證金、註冊費向
　　　　交通部觀光局申請註冊……。

第十一條　旅行業實收之資本總額，規定如下：

　　　　　一、綜合旅行業不得少於新台幣三千萬元。

　　　　　二、甲種旅行業不得少於新台幣六百萬元。

　　　　　三、乙種旅行業不得少於新台幣三百萬元。

第十二條　旅行業應依照下列規定，繳納註冊費、保證金：

　　　　　一、註冊費：

　　　　　　　(一)按資本總額千分之一繳納。

　　　　　　　(二)分公司按增資額千分之一繳納。

　　　　　二、保證金：

　　　　　　　(一)綜合旅行業新台幣一千萬元。

　　　　　　　(二)甲種旅行業新台幣一百五十萬元。

　　　　　　　(三)乙種旅行業新台幣六十萬元。

第十三條　旅行業及其分公司應各置經理人一人以上負責監督管
　　　　　理業務。

　　　　　前項旅行業經理人應為專任，不得兼任其他旅行業之
　　　　　經理人，並不得自營或為他人兼營旅行業。

第十六條　旅行業應設有固定之營業處所，同一處所內不得為二家營利事業共同使用。但符合公司法所稱關係企業者，得共同使用同一處所。

 ## 第五節　旅行業及其產品特性

「一項服務是某一方可以提供他方的任何行動或績效，且此項行動或績效本質上是無形與無法產生對任何事物的所有權，此項行動或績效的生產可能與一項實體產品有關或無關。」這是Philip Kolter對服務的定義。而旅行業除了具有服務業的四大特性：無形性（intangibility）、異質性（variability）、易逝性（perishability）、不可分割性（inseparability）以外，更具備了一些其他服務業所沒有的特性。旅行業所銷售的商品為其所提供的「勞務」，不能與服務主體的「人」分離。其特質分述如下：

一、交通部秘書處（1981）所列之旅行業特性

1. 旅行業的商品乃是勞務的提供，淡季（low season）與旺季（high season）人員之調配彈性甚少。
2. 旅行業銷售的是「無形產品」，無法事先看貨嘗試。
3. 塑造「產品」的良好印象（image）是服務業之要件，而推廣（promotion）與人員銷售（personal selling）更重要。
4. 旅行業之交易行為的達成主要乃建立在「信用」上，人際關係（human relation）更為爭取客源的一大法寶。
5. 旅行業乃是以「人」為中心的事業，人不僅是其服務的對象，也是其事業的「資產」。
6. 無需龐大資本，競爭激烈。

二、專家學者們所列之旅行業特性

(一)專業性

旅行業所提供的旅遊服務所涉及人員眾多,其中每一項均需透過專業人員之手,諸如旅客出國手續之辦理、行程的安排等,過程上均極為繁瑣,不能有誤,正確的專業知識是保障旅遊消費者的安全要素之一(容繼業,1996)。因此,旅行社是存在於觀光事業體與旅客之間,為其提供一整套的專業性知識與技能之服務,這種專業性的特性,就成為旅行社的立足點(陳文河,1987)。

(二)季節性

季節性對旅遊事業有其特殊的影響,可分為自然季節及人文季節。前者指氣候變化對旅遊所產生的高低潮(即所謂的淡旺季);後者指各地由於風俗習慣不同所形成的旅遊淡旺季(容繼業,1996)。韓傑(1996)也認為,自然氣候與節慶、連續休假等因素會影響旅遊的淡旺季。而陳文河(1987)指出,季節變化為觀光事業特徵,因此業者更應提供優異服務與有效行銷策略,以因應旅遊需求變動。以國人出國旅遊為例,每年7、8、9月與12、1、2月分別為兩個波段的旅遊旺季。

(三)整體性

旅行業本是一種關係最為複雜的綜合事業,經由旅行業的運作,觀光事業之重要性方得以顯現出來,故旅行業在國家經濟及非經濟上的影響占有舉足輕重的地位(陳文河,1987)。因此,旅行業應為出國者安排最適合的遊程、最適宜的消費、提供各種優惠及舒適自在的樂趣,進而建立國際友誼,促進國際貿易及文化交流等。旅行社舉辦

組團出國觀光旅遊之意義,就在於對出國者個人、國家和社會創造出有形與無形的價值(韓傑,1996)。

(四)競爭性

在旅行業結構中的競爭性主要來自兩方面:一為上游供應事業體的相互競爭;二為業者間本身的競爭。像是各觀光地點均設有推廣單位在台灣,而航空公司也會推出各式特殊票價來吸引遊客。而旅行業為一仲介服務業,業者最主要的能力是有經驗能力的從業人員,所以業者之間競爭的不只是客源,還包括有經驗的人員(容繼業,1996)。

(五)動態性

旅行業的供需容易受到外在環境立即的影響,如果觀光目的地的政治情勢不穩或社會動亂,則對遊客的吸引力立即迅速降低,也因此影響了旅行業的營運。例如2011年3月發生在日本宮城縣的大地震,重創日本東北部著名的觀光景點,台灣前往日本觀光的旅客數量也銳

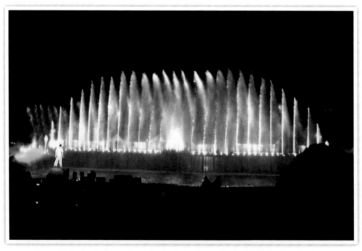

新加坡聖淘沙島上的水舞秀是東南亞最著名的旅遊景點之一

減，對旅行社業績造成重大的影響。由此可知，旅客之觀光需求彈性大，不論觀光設備如何豪華或產品價格如何低廉，一旦社會政治狀況及經濟狀況情勢產生變化，對觀光客的吸引力就會驟減。

(六)合作性

旅行團的成本結構會因為團體人數多寡而受到影響，有時候旅行社之間就必須聯合其他數家旅行社共同組團。業者不但可降低成本，也可避免因人數不足而與旅客終止契約，造成旅客對公司產生不良印象，此種現象在國內非常普遍。因此業者間共同合作以創造利潤也成為旅行社的特性之一。

(七)擴展性

雖然近年來世界常發生動亂情事，但觀光需求仍繼續成長，旅行業也跟隨著擴展未來，規劃工作，此種擴展趨勢乃由於下列因素所造成：

1.所得增加使人們有錢從事觀光旅遊活動。
2.大眾媒體激起旅行興趣。
3.大都市內的居民想逃避單調工作及刻板生活方式而至他處旅行。
4.交通工具不斷進步，使世界距離愈來愈小。
5.科技進步使工作時間大幅縮短，自由時間增加。

三、與相關產業互動所產生之特性

(一)供應商的彈性小

旅行業上游相關事業體如旅館、機場、火車和公路等設施之建築與開發，必須經過長時期的計畫且相當耗時，所以很難因應對旅遊需

求的突然增加而及時回應。

(二)供應商之間的競爭激烈

各旅遊供應商為了爭取客源，經常會採取各式競爭手法，這種情形對於旅遊產品的品質有很大的影響。

旅行業除了具有上述特性外，旅行業的商品（例如遊程）很容易被模仿，因為其無特定不變的模式及規格，所以也無法防止被仿造。旅行業既為服務業的一種，而服務來自於人，服務品質乃視提供者的素質與熱忱而定，因此旅行業經營成功與否，完全取決於人的服務。因此，旅行業必須具有企業「永續經營」理念，才能追求組織最大利益。當然，旅行業也是瞬息萬變的事業，須隨時留意消費者的喜好變化，調整產品結構，順應趨勢發展。

第六節　台灣地區旅行業市場現況分析

一、旅行業家數統計

隨著台灣地區經濟成長，教育普及，生活水準提高，外出旅遊不再被視為奢侈品，加上民國68年政府開放國人出國觀光後，國人海外觀光旅遊風氣大盛，出國人口急遽成長，開放首年雖有32萬出國人次，但在81年則已超過400萬人次之歷史新高。76年底開放國人赴大陸探親，隨著急增的出國人口，加上77年重新開放旅行業執照申請，新的旅行社如雨後春筍般成立，至93年觀光局之統計報告資料（**表6-5**）顯示，旅行業家數已超過2,000家，連同分公司則多達2,560家。但其中綜合旅行業所占比例不及整體旅行社的5%，顯見旅行業整體的資本額薄弱，自然商品開發能力不足。過多業者造成旅行業的激烈競爭，紛

紛降價來吸引客源，對於服務品質反而不是那麼重視。

根據表6-5可以看出民國86～103年間旅行業家數的歷年變化。綜合旅行業是三類旅行業中家數最少者，雖然營運範圍最廣，但因其所需資本額龐大，設立限制也較多。綜合旅行業至90年代間家數並無大變化；至101年出現逐漸成長，已超過100家；至103年底，已增加至124家。

甲種旅行業則為三類旅行業中家數最多者，因其資本額不需要像綜合旅行業那樣龐大，進入門檻低而營運範圍也比乙種旅行業廣。民國86～103年間，由1,428家增加至2,322家，成長達62.6%。

表6-5　民國86～103年度旅行業家數統計

年度	綜合		甲種		乙種		合計	
	總公司	分公司	總公司	分公司	總公司	分公司	總公司	分公司
86	75	155	1,428	462	84	11	1,587	628
87	78	160	1,442	468	107	17	1,627	645
88	82	156	1,553	456	107	20	1,742	632
89	86	169	1,619	453	109	13	1,814	635
90	85	173	1,648	458	107	13	1,840	644
91	84	163	1,698	439	103	4	1,885	606
92	79	147	1,737	413	107	3	1,923	563
93	82	148	1,803	407	115	5	2,000	560
94	81	153	1,842	412	129	4	2,052	569
95	89	181	1,896	382	141	11	2,126	574
96	88	211	1,883	374	143	11	2,114	596
97	92	308	1,989	385	149	9	2,230	702
98	89	313	1,927	338	146	10	2,162	661
99	94	307	1,978	340	169	10	2,241	657
100	97	331	2038	349	177	9	2312	689
101	101	362	2,121	360	183	11	2,405	733
102	114	383	2,203	361	195	11	2,512	755
103	124	422	2,322	375	210	4	2,656	801

資料來源：交通部觀光局。

　　民國87年因政府開始實施隔週休二日，提高國人國內旅遊的機會，乙種旅行業首度突破100家，較民國86年多了23家，成長率21%。近五年來國內旅遊人口不斷增加，根據觀光局102年國人旅遊狀況調查，國內旅遊人次已突破1億4,000萬人次，平均每人每年從事國內旅遊的次數為6.85次。國內旅遊市場因此持續擴展，至103年年底今已達210家，成長達150%。

　　旅行業總家數（不含分公司）的變化，從民國86年的1,587家，至103年年底止共有2,656家，共增加1,069家，成長率67%。由此可知，台灣旅行業發展之快速，也代表國人對旅遊日益重視的程度。但急速成長的旅行社卻面臨激烈競爭的市場，往往以削價來招攬客源，服務品質優劣不全，加上靠行充斥市場，對於整體的旅行產業而言，著實成為首要改善的問題。

　　根據觀光局最新統計資料可知，截至民國103年，台灣地區共有綜合旅行業124家，甲種旅行業2,322家及乙種旅行業210家（不含分公司），合計有2,656家之多（**表6-6**）。而以分布的地區來看，綜合旅行業及甲種旅行業因為主要市場集中在都會地區，以北部地區數量最多，其次為南部；乙種旅行業以經營國民旅遊為主，平均分布於各區域（**表6-7**）。

二、旅行業領隊、導遊人員人數統計

　　根據觀光局最新統計資料可知，截至民國103年底止，台灣地區經過甄試合格的導遊人數共有36,278人（**表6-8**）、領隊人數63,242人（**表6-9**）；而實際受僱於旅行業的導遊人數為33,942人（男性占50.73%，女性為49.27%），領隊則為52,273人（其中以男性居多數占59.1%，女性為40.9%）。

表6-6 民國103年台灣地區旅行業家數統計（依縣市別）

地區	綜合		甲種		乙種		合計	
	總公司	分公司	總公司	分公司	總公司	分公司	總公司	分公司
台北市	97	62	1149	61	9	0	1,255	123
新北市	2	38	69	13	16	0	87	51
桃園縣	0	43	137	20	19	0	156	63
基隆市	0	3	6	2	1	0	7	5
新竹市	0	21	39	13	5	0	44	34
新竹縣	0	5	19	6	0	0	19	11
苗栗縣	0	7	27	8	2	0	29	15
花蓮縣	0	6	18	5	5	0	23	11
宜蘭縣	0	7	24	6	9	0	33	13
台中市	6	77	260	76	14	1	280	154
台中縣	0	0	0	1	0	0	0	1
彰化縣	0	14	49	9	4	0	53	23
南投縣	0	3	19	6	4	0	23	9
嘉義市	0	16	33	15	7	0	40	31
嘉義縣	0	1	8	1	6	0	14	2
雲林縣	0	5	20	3	4	0	24	8
台南市	2	40	121	33	10	0	133	73
澎湖縣	0	0	29	9	49	0	78	9
高雄市	17	62	253	62	20	2	290	129
屏東縣	0	7	12	5	5	1	17	13
金門縣	0	3	19	13	0	0	19	16
連江縣	0	0	5	2	1	0	6	2
台東縣	0	2	6	3	20	0	26	5
總計	124	422	2,322	375	210	4	2,656	801

資料來源：交通部觀光局行政資訊系統（統計至103年止）。

表6-7　民國103年台灣地區旅行業家數統計（依地區別）

地區	綜合		甲種		乙種		合計	
	總公司	分公司	總公司	分公司	總公司	分公司	總公司	分公司
北部	99	179	1446	123	52	0	1597	302
中部	6	94	328	92	22	1	356	187
南部	19	131	447	119	52	3	518	256
東部	0	15	48	14	34	0	82	29
離島	0	3	53	24	50	0	103	27
總計	124	422	2,322	375	210	4	2,656	801

資料來源：交通部觀光局（至民國103年12月止）。

表6-8　甄訓合格與實際受僱旅行業導遊人員統計表（至民國103年12月止）

語言別	區分	男性	女性	合計
華語	甄訓合格	15,830	10,902	26,732
	領取執照	15,620	10,658	26,278
英語	甄訓合格	3,034	2,287	5,321
	領取執照	2,270	1,865	4,135
日語	甄訓合格	2,304	1,208	3,512
	領取執照	1,845	1,112	2,957
法語	甄訓合格	26	50	76
	領取執照	12	28	40
德語	甄訓合格	37	62	99
	領取執照	21	41	62
西班牙	甄訓合格	34	51	85
	領取執照	23	33	56
阿拉伯	甄訓合格	11	4	15
	領取執照	9	4	13
韓語	甄訓合格	149	110	259
	領取執照	130	103	233
印尼語	甄訓合格	11	5	16
	領取執照	10	5	15
馬來語	甄訓合格	4	1	5
	領取執照	4	1	5
泰語	甄訓合格	23	15	38
	領取執照	23	14	37
義大利	甄訓合格	0	5	5
	領取執照	0	2	2
俄語	甄訓合格	9	12	21
	領取執照	6	11	17

（續）表6-8　甄訓合格與實際受僱旅行業導遊人員統計表（至民國103年12月止）

語言別	區分	男性	女性	合計
越語	甄訓合格	5	6	11
	領取執照	4	6	10
其他	甄訓合格	54	29	83
	領取執照	53	29	82
總計	甄訓合格	21,531	14,747	36,278
	領取執照	20,030	13,912	33,942

資料來源：交通部觀光局。

表6-9　甄訓合格與實際受僱旅行業領隊人員統計表（至民國103年12月止）

語言別	區分	男性	女性	合計
華語	甄訓合格	12,908	9,573	22,481
	領取執照	11,997	8,628	20,625
英語	甄訓合格	14,955	19,394	34,349
	領取執照	11,997	14,671	26,668
日語	甄訓合格	3,262	2,607	5,869
	領取執照	2,334	2,182	4,516
法語	甄訓合格	42	91	133
	領取執照	34	74	108
德語	甄訓合格	34	96	130
	領取執照	27	83	110
西班牙	甄訓合格	57	85	142
	領取執照	50	72	122
阿拉伯	甄訓合格	2	1	3
	領取執照	1	0	1
韓語	甄訓合格	11	12	23
	領取執照	10	8	18
義大利	甄訓合格	1	1	2
	領取執照	0	0	0
俄語	甄訓合格	2	1	3
	領取執照	1	1	2
粵語	甄訓合格	1	0	1
	領取執照	1	0	1
其他	甄訓合格	66	40	106
	領取執照	64	38	102
總計	甄訓合格	31,341	31,901	63,242
	領取執照	26,516	25,757	52,273

資料來源：交通部觀光局。

三、台灣觀光市場概況

(一)來台外國旅客人數統計

根據交通部觀光局的統計，民國92年受亞洲地區爆發SARS疫情影響，觀光產業遭受重大衝擊，來台旅客人數遽降。觀光局以「2004台灣觀光年」為主要訴求，以打造台灣為「觀光之島」為願景，對外藉由觀光年各項作為來宣傳台灣，提升台灣觀光形象，增加國際曝光度，近年來來台旅客呈現穩定成長。97年開放陸客來台觀光後，來台旅客呈現快速成長：103年全年來台旅客累計991萬204人次（**表6-10**），與前年同期相較成長23.63%，創歷年來新高。

表6-10　民國92～103年歷年來台旅客統計

年度	總計		外籍旅客		華僑旅客*	
	人數	成長率（%）（較前一年）	人數	百分比（%）	人數	百分比（%）
92	2,248,117	-24.5	1,812,034	80.6	436,083	19.4
93	2,950,342	31.24	2,428,297	82.3	522,045	17.7
94	3,378,118	14.5	2,798,210	82.8	579,908	17.2
95	3,519,827	4.19	2,855,629	81.1	664,198	18.9
96	3,716,063	5.58	2,988,815	80.4	727,248	19.6
97	3,845,187	3.47	2,962,536	77.1	882,651	23.0
98	4,395,004	14.3	2,770,082	63.0	1,624,922	37.0
99	5,567,277	26.67	3,235,477	58.1	2,331,800	41.9
100	6,087,484	9.34	3,588,727	59.0	2,498,757	41.1
101	7,311,470	20.11	3,831,635	52.4	3,479,835	47.6
102	8,016,280	9.64	4,095,599	51.1	3,920,681	48.9
103	9,910,204	23.63	4,687,048	47.3	5,223,156	52.7

註＊：本表華僑旅客包含大陸地區、港澳居民、無戶籍國民之來台人數。
資料來源：交通部觀光局觀光統計。

從來台旅客居住地區分（**表6-11**），前三大主要客源市場及旅客人次分別為：(1)中國大陸398萬7,152人次；(2)東北亞日本、韓國216萬2,474人次；(3)東南亞138萬8,305人次，香港、澳門旅客人數則緊追於後，為137萬5,770人次。中國大陸已取代日本成為台灣最主要的旅客來源國。

民國102年全年各主要客源市場，「觀光」目的旅客為547.9萬人次，占總人次68.3%，較前一年成長17.14%；「業務」目的旅客為92.7萬人次，占總人次11.56%，較前一年成長3.75%。「觀光」目的與「業務」目的近年來皆有所成長，**表6-12**為民國100～102年來台旅遊市場相關指標值。

(二)國人出國觀光人數統計

民國92年受亞洲地區爆發SARS疫情影響，出國旅遊人數遽降。從民國93年至今，國人出國旅遊人數已明顯回升，而平均每人每次旅遊消費也呈現成長趨勢，顯示國人出國旅遊的需求仍持續增加中（**表6-13**）。

表6-11　民國103年1～12月來台旅客主要市場區分（依居住地）

居住地	人數	百分比（%）
香港、澳門	1,375,770	13.9%
大陸	3,987,152	40.2%
日本、韓國	2,162,474	21.8%
東南亞	1,388,305	14.0%
亞洲其他	56,485	0.6%
美洲	565,375	5.7%
歐洲	264,880	2.7%
大洋洲	93,119	0.9%
非洲	9,960	0.1%
其他未列明	6,684	0.1%
總計	9,910,204	100 %

資料來源：內政部移民署。

表6-12　民國100～102年來台旅遊市場相關指標值

年度		102年	101年	100年
來台旅客（人次）		802萬	731萬	609萬
觀光外匯收入（億美元）		123.22	117.69	110.65
來台旅客人均消費（美元）		1,537	1,610	1,818
來台旅客平均停留（夜）		6.86	6.87	7.05
來台旅客人每日消費（美元）		224.07	234.31	257.82
觀光目的	旅客數（人次）	548萬	468萬	363萬
	每日平均消費（美元）	235.76	256.87	280.41
業務目的	旅客數（人次）	93萬	89萬	98萬
	每日平均消費（美元）	252.02	217.48	233.22
來台旅客整體滿意度		95%	95%	93%
旅客來台重遊比率		35%	31%	35%

資料來源：交通部觀光局，中華民國102年來台旅客消費及動向調查。

表6-13　國人出國旅遊重要指標統計表

項目	102年	101年	100年	99年	98年
國人出國旅遊的比率	21.6%	20.6%	19.1%	20.1%	17.5%
國人出國數（人次）*	11,052,908	10,239,760	9,583,873	9,415,074	8,142,946
平均每人出國次數（次）	0.47	0.44	0.41	0.41	0.35
平均停留（夜）	8.72	9.06	9.33	9.29	9.7
每人每次平均消費支出（新台幣）	48,741元	48,740元	48,436元	46,434元	45,030元
出國旅遊消費總支出（新台幣）	5,387億元	4,991億元	4,642億元	4,371億元	3,667億元

註＊：含未滿12歲國民。

資料來源：交通部觀光局觀光統計（月刊）。

　　根據觀光局統計，民國102年國人從事國外旅遊以觀光為主要目的：民眾出國旅遊以「觀光旅遊」為目的者最多（占65.4%），其次為「商務」（占20.9%）（**表6-14**），而國人出國旅遊主要到訪目的地有八成以上前往亞洲地區（**表6-15**），以到訪大陸、港澳地區最多（42.5%），其次為東北亞的日本、韓國（29.5%），再其次為東南亞地區（15.6%）。近年來，台灣因為韓流席捲亞洲的效應以及日幣貶值的原因，大大提升國人前往東北亞地區旅遊意願，因此是近年來成長最多的旅遊目的地。

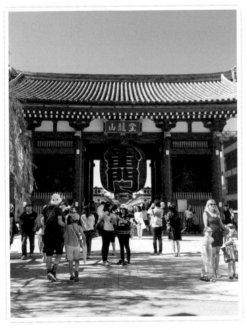

日本東京淺草觀音寺

表6-14　國人從事國外旅遊目的比較　　　　　　　　　　單位：%

出國旅遊目的	102年	101年	100年	99年	98年	97年
觀光旅遊	65.4	61.0	61.2	61.1	59.9	59.5
商務	20.9	23.0	25.4	24.0	25.5	25.5
探訪親友	13.0	15.0	12.6	13.5	14.2	13.0
短期遊學	0.3	0.6	0.6	1.2	0.3	1.6
其他	0.4	0.4	0.2	0.2	0.2	0.4

資料來源：交通部觀光局觀光統計。

表6-15　國人國外旅遊目的地比較（依地區別）　　　　　單位：%

旅遊國家		102年	101年	101年	100年	99年
亞洲	大陸港澳	42.5	45.9	45.9	53.3	51.2
	東南亞	15.6	17	17	17.5	14
	東北亞	29.5	24.1	24.1	16.2	21.4
	其他	0.5	0.9	0.9	1	1.1
美洲		5.5	5.9	5.9	4.8	6
歐洲		5.2	5.1	5.1	6.6	4.2
大洋洲		1.5	1.8	1.8	1.5	2.5
非洲		0.3	0.3	0.3	0.2	0.2

資料來源：交通部觀光局觀光統計。

(三)國人從事國內旅遊

　　自民國90年政府實施週休二日制度後，帶動國內旅遊風潮，國內旅遊人次已突破1億人次（**表6-16**）。根據觀光局統計，國人從事國內旅遊均以觀光為主要目的；民眾從事國內旅遊目的為「純觀光旅遊」者最多（占65.9%），探親訪友（占18.2%）次之（**表6-17**）。

表6-16　國人國內旅遊重要指標統計表　　　　　　　　　　貨幣單位：新台幣

項目	102年	101年	100年	99年	98年
國人國內旅遊比率	90.8%	92.2%	95.4%	93.9%	93.4%
平均每人旅遊次數	6.85次	6.87次	7.42次	6.08次	4.85次
國人國內旅遊總旅次	1億4,261萬	1億4,206萬	1億5,227萬	1億2,394萬	9,799萬
平均停留天數	1.47天	1.47天	1.50天	1.49天	1.49天
假日旅遊比率	70.5%	71.2%	69.7%	71.9%	73.2%
旅遊整體滿意度	98.2%	98.1%	98.1%	98.0%	98.1%
每人每日旅遊平均費用	1,298元	1,293元	1,359元	1,289元	1,252元
每人每次旅遊平均費用	1,908元	1,900元	2,038元	1,921元	1,866元
國人國內旅遊總費用	2,721億元	2,699億元	3,103億元	2,381億元	1,828億元

資料來源：交通部觀光局觀光統計。

表6-17　民國98～102年國內旅遊目的比較表　　　　　　　　　　單位：%

旅遊目的		102年	101年	100年	99年	98年
觀光休息渡假	純觀光旅遊	65.9	64.4	64.4	64.5	65.9
	健身運動渡假	5.0	6.2	6.2	4.7	5.4
	生態旅遊	3.6	4.5	4.5	4.3	2.6
	會議或學習性渡假	0.9	1.3	1.3	1.4	1.0
	宗教性旅遊	5.3	4.8	4.8	4.5	4.6
	小計	80.7	82.0	81.2	79.4	79.5
商（公）務兼旅行		1.0	0.9	0.9	0.9	0.9
探訪親友		18.2	17.7	17.7	19.6	19.2
其他		0.1	0.2	0.2	0.1	0.4
合計		100	100	100	100	100

資料來源：交通部觀光局觀光統計。

　　民國95年由於北宜高速公路雪山隧道通車與民國96年台灣高速鐵路的營運，台灣地區「一日生活圈」的生活型態已然成型，國人休閒旅遊活動的選擇增加，預期國內旅遊市場發展也將愈來愈熱絡。

第七節　國際觀光組織

一、世界觀光組織

世界觀光組織（World Tourism Organization, UNWTO）原為國際官方觀光組織聯合會（International United of Official Travel Organization），1947年正式成立於英國倫敦，是世界觀光組織的前身。1974年進行改組，在2003年成為聯合國的專責機構之一，目前的會員至少包括157個國家、7個地區、350個附屬會員。其宗旨是促進和發展國際觀光事業，增進社會文化繁榮，加強國際間的合作與和平，以及尊重人類基本的自由和權利。世界觀光組織的總部設在西班牙馬德里。

二、亞太旅行協會

亞太旅行協會（Pacific Asia Travel Association, PATA）是一個非營利組織，總會成立於1951年，台灣亦是創辦國之一；其宗旨是促進太平洋地區之旅遊事業。在過去五十多年，協會致力在亞太地區的旅遊業發展，扮演引領、倡導及促進的角色，保護本地區特有的觀光資源。協會會員涵蓋八十多個國家及地區的政府旅遊單位、四十多個航空及郵輪公司、數百家旅遊及旅館業，以及隸屬世界各地近四十個PATA分會之數千名旅遊專業人士。

三、國際民航組織

國際民航組織（International Civil Aviation Organization, ICAO），1944年，52國家在美國芝加哥簽署「國際民航公約」而成立的政府之間的國際組織，是聯合國專屬機構，專責管理和發展國際飛航的原則與技術，並促進國際航空運輸的規劃和發展。其設立宗旨為：

1.謀求國際民間航空之安全與秩序。
2.謀求國際航空運輸在機會均等的原則下，保持健全發展及營運。
3.鼓勵開闢航線，興建及改建機場與航空安保設施。
4.訂定航空相關標準與規範，促使會員國合作，推動國際民航業務。

由該組織所訂定之航空法、航線、機場設施、入出境手續等規範，廣為所有國際民航組織的成員國之民航管理機構所遵守。組織總部位於加拿大的蒙特婁。

四、國際航空運輸協會

國際航空運輸協會（International Air Transport Association, IATA）是一個由世界各國航空公司所組成的大型國際組織，其前身是1919年在海牙成立並在二戰時解體的國際航空業務協會。1944年12月，出席芝加哥國際民航會議的一些政府代表和顧問以及空運企業的代表聚會，商定成立一個委員會，為新的組織起草章程。隔年在哈瓦那會議上修改並通過草案章程後，國際航空運輸協會於焉成立。總部設在加拿大蒙特婁，執行機構設在日內瓦。協會的目的在建立共同標準，促進飛航安全及效率，確保航空運輸的營運正常和便捷，提升服務品

質。協會的主要任務包含如下：

1.協議及決定票價及運輸條件，以防會員惡性競爭。
2.核准代理店及釐定代理店規劃。
3.航空公司間的運費結算。
4.協商航運上的相關問題。
5.訂定航空時間表。
6.監督商業倫理。

由協會所訂定之規則包含：世界三大航空區域（Traffic Conference Area）、世界城市代碼（City Code）、國際航空公司代碼（Airline Code）、航空公司代理店條款（IATA Approved Agent）、國際航空運輸協會認可旅行社計畫（IATA Agency Program）等規範已為全球航運及旅行業所共同遵循。凡國際民航組織成員國的任何空運企業，經其政府許可都可以成為會員。從事國際飛行的空運企業為正式會員，只經營國內航班業務的為準會員。目前國際航空運輸協會共有來自140個國家的256個會員。

第八節　旅行業未來發展趨勢

一、旅行業結構規模改變

近年來由於網際網路發達，旅遊資訊快速流通，旅行業在競爭激烈下產生結構性改變，未來旅行業將朝向「極大」或「極小」兩個方向發展，業者必須作出明確的市場定位，因應市場變化：

1.極大化：透過跨產業企業合作以擴大行銷通路。

2.極小化：運用網際網路，與上游業者合作代理旅遊產品，只需
一台電腦也可以進行銷售工作，降低營運成本。

二、觀光客消費意識高漲

根據UNWTO估計，2020年全球觀光人數將可達到16億人，成為
世界最大產業。由於資訊的發達，選擇性多樣化，消費意識提升，旅
行業對於商品內容與品牌形象的塑造也應不斷提升，設計精緻、富於
變化、內容有意義和有主題的產品，才能滿足消費者的需求。

三、電子商務時代來臨

旅行業的電腦化可提升生產力、降低成本，改變原有的人力資源
結構，創造新的行銷通路，提供給消費者更完整的旅遊資訊，消費者在
家中也可以完成旅遊產品交易，電子商務對於旅行業的影響無遠弗屆。

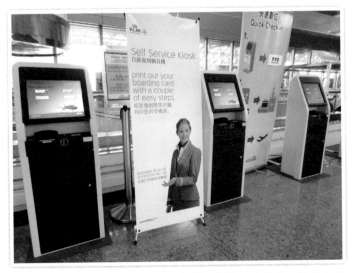

電子商務對於旅行業或消費者的影響可說是無遠弗屆，圖為自助
報到（self check-in）業務

四、市場區隔及旅遊型態改變

消費市場逐漸由以往「走馬看花」、「以量取勝」的旅遊型態，轉而由「高定價、高品質」的精緻旅遊型態取代。未來亞洲地區是全球經濟發展重心，區域間的旅行成為風氣，現今人們傾向定點的旅遊型態，前往太遠的目的地或過久的天數已不再受歡迎。業者除了提供大眾化的旅遊商品外，也應積極開發個人化及個性化的旅遊產品，滿足不同消費族群的需求。

五、低成本航空興起，旅客購票習慣改變

低成本航空（Low Cost Carrier, LCC）又稱為廉價航空，70年代，美國西南航空以低成本運營創造美國國內多項民航業紀錄。從此低成本航空迅速在全球風行。目前，全球有一百七十多家低成本航空公司，占全球運輸總量的26%。隨著亞洲國家經濟發展，中產階級迅速崛起，搭乘飛機旅客人數激增，亞洲航空業競爭日趨激烈。國際航空運輸協會指出，2016年全球33%的航空乘客將集中在亞洲。低成本航空不透過旅行社售票，旅客直接從網站購買低成本航空機票，旅客購票習慣改變，低成本航空的興起不但衝擊傳統航空業市場，也連帶衝擊旅行業代售傳統航空公司機票的業務。

2014年中華航空與新加坡最大的低成本航空公司Tigerair合資，成立「台灣虎航」（Tigerair Taiwan），為台灣第一家本土低成本航空公司。

台灣虎航成立於2014年，為台灣第一家本土的低成本航空
資料來源：http://www.tigerair.com/tw/zh/

Chapter 7

國民旅遊

● 國民旅遊的定義與特質
● 國內旅遊調查概況
● 觀光遊憩區遊客人次
● 遊客人次季節性

　　國民旅遊是一國人民體驗實現休閒生活的方式之一。國民旅遊可以讓國民在閒暇之餘，經由旅遊的方式獲取豐富的知識。欣賞美景，陶冶性情，消除身心疲勞，體驗美的感受，均是國民旅遊帶來的社會效益。就經濟而言，國民旅遊可以帶動地方文化與觀光產業的發展，創造大量的就業人口與經濟利益。甚至於農業地區可誘使大量都市人口回流農村，發展休閒農業，維持農業的永續發展。

第一節　國民旅遊的定義與特質

一、國民旅遊的定義

　　旅遊從字意上很好理解——「旅」是旅行，外出，即為了實現某一目的而空間上從甲地到乙地的行進過程；「遊」是外出遊覽、觀光、娛樂；即為達到這些目的所作的旅行。二者合起來即為旅遊（盧雲亭，1993）。「台灣地區國民旅遊狀況調查報告」（1986）中，對於旅遊定義為：指以舒暢身心和增廣見聞為目的，離開經常居住地點，在國內從事欣賞風景、名勝古蹟及人為景觀等的非例性往返活動。

　　國民旅遊與國內觀光同義，意指本國人或居住國土內之外籍人士在國內之觀光活動（唐學斌，1992）。

二、國民旅遊的特質

　　國民旅遊具有大眾性、綜合性、變化性、機動性、地理性與假期性等六種特質，茲就各特質說明如下（陳信甫、陳永賓，2001）：

國民旅遊與國內觀光同義，須具有大眾性、機動性、地理性與假期性
（圖爲台東森林公園琵琶湖，揚智文化提供）

(一)大眾性

國民旅遊爲一般大眾皆可參與之活動。經濟發展至一定水準的國家，旅遊活動更形興盛，所形成的社會潮流，不僅是普遍性的活動，更是生活中不可或缺的一部分。

(二)綜合性

國民旅遊爲綜合性的事業，涉及到的產業很多，亦帶動著相關行業的發展。其包含的科技、交通、旅行、住宿、餐飲、文化、遊樂、農業、藝術、醫療等各種服務，不僅便利旅遊者，更帶動地方經濟繁榮。

(三)變化性

國民旅遊順應社會脈動之變化，產生著不同的旅遊產品規劃，在眾多的旅遊項目中，可依自我需求以選擇符合個人旅遊動機的活動，

包括自然體驗、民俗文化、宗教、探親、渡假、冒險等項目。

(四)機動性

國民旅遊活動安排的機動性頗高，事前不需太多的行前計畫，決定後即可出發旅遊，或者可於旅遊中隨時更改行程，使得旅遊具有相當大的彈性。

(五)地理性

旅遊活動會依地理緯度、高度、季節、氣候、地形等因素，而產生不同的旅遊特性，如賞雪、賞花、泡湯、森林浴、觀海潮、觀星象、農產品採摘等。

(六)假期性

休假日之旅遊據點，往往人潮洶湧，平常日則遊客稀少，進而產生旅遊之淡旺季，因此如何鼓勵且吸引旅人平日出遊，以疏導假日人潮擁擠之現象，便是政府及業者值得研究的問題。

第二節 國內旅遊概況調查

一、旅遊率與旅遊次數

國內旅遊率是在衡量國人參與國內旅遊的比例，旅遊率高低可以反映出國人對於旅遊的重視程度。由交通部觀光局的歷年旅遊狀況調查資料顯示，國人的國內旅遊率民國90年之後均在九成以上（**表7-1**），民國101年旅遊率92.2%，較民國100年減少3.2%。從不同季節旅遊率觀察，可以發現第一季是國人出遊的旺季。

表7-1　國人國內旅遊率

年度	旅遊率（%）				
	第一季	第二季	第三季	第四季	全年
88	55.9	40.7	43.3	44.4	82.4
90	60.5	55.6	53	55	86.1
92	68.2	51.7	61.6	60.1	90.1
94	68.9	73.6	57.8	56.8	91.3
96	69.4	63.4	62.6	63.5	90.7
97	71.7	64.8	64.5	64	92.5
98	70.8	66.7	65	65.9	93.4
99	72.9	66.8	65.2	67.3	93.9
100	74.9	68.1	69.2	68.8	95.4
101	72.6	66.4	64.8	65.8	92.2

註：民國92年第二季由於SARS影響，旅遊率較低。
資料來源：整理自歷年「國人旅遊狀況調查報告」，交通部觀光局。

　　民國100年國人國內旅遊達15,226.8萬旅次（**表7-2**），爲歷年旅遊人數的高峰，平均每人國內旅遊次數爲7.42次，如含12歲以下隨行兒童，則全年總旅遊次數爲17,728.9萬旅次。101年國內旅遊人次減少爲14,206.9萬旅次，平均旅次是6.87次。觀察近年國內旅遊人次的變化，可以明顯看到98年金融海嘯之後國內旅遊人次呈現大幅成長，顯示國人消費力有明顯的回升。

二、旅遊日期與目的

　　國人從事國內旅遊的日期主要集中於假日，民國101年有71.2%國人利用週末、星期日從事國內旅遊，平常日旅遊的比例只有28.8%（**表7-3**）。旅遊人潮過度集中假日，對於旅遊品質與旅遊服務會有影響，因此如何均衡尖離峰的旅遊人潮是政府政策有待加強之處。

表7-2 國人國內平均旅遊次數與旅遊總人次

季別 年度	第一季	第二季	第三季	第四季	全年	旅遊人次（千人）	旅遊人次（含12歲以下）
86	0.97	0.94	0.99	1.13	4.01	71,879	-
88	1.34	0.82	0.91	0.84	4.01	72,651	-
90	1.68	1.17	1.13	1.28	5.26	97,445	122,407
92	1.51	1.15	1.34	1.39	5.39	102,399	127,417
94	1.25	1.35	0.95	1.23	4.78	92,610	113,330
96	1.43	1.41	1.42	1.31	5.57	110,250	131,500
97	1.42	1.11	1.21	1.07	4.81	96,197	113,300
98	1.42	1.10	1.21	1.12	4.85	97,990	115,390
99	1.62	1.51	1.5	1.45	6.08	123,937	144,370
100	2.07	1.87	1.73	1.75	7.42	152,268	177,289
101	1.74	1.63	1.75	1.75	6.87	142,069	164,830

資料來源：整理自歷年「國人旅遊狀況調查報告」，交通部觀光局。

表7-3 國內旅遊所利用日期　　　　　　　　　　　　　　　　　　　　單位：%

年度	合計	假日			平常日			
		國定假日	週末或星期日	小計	特意休假	寒暑假	其他平常日	小計
86	100	27.8	41.9	69.7	7.2	6.6	16.5	30.3
88	100	18.7	52.4	71.1	4.6	5.1	19.2	28.9
90	100	16.2	56.2	72.4	5	4.4	18.2	27.6
92	100	6.7	60.8	67.5	3.2	6.2	23.1	32.5
94	100	15.1	58.4	73.5	7	3.1	16.3	26.4
96	100	17.2	58.3	75.5	6.9	2.4	15.2	24.5
97	100	11.4	62.8	74.2	8.4	2.7	14.7	25.8
98	100	12	61.2	73.2	9	2.7	15.1	26.8
99	100	11.8	60.1	71.9	9.1	1.4	17.6	28.1
100	100	10.2	59.5	69.7	10.2	1.8	18.3	30.3
101	100	10.4	60.8	71.2	11.3	1.6	15.9	28.8

資料來源：整理自歷年「國人旅遊狀況調查報告」，交通部觀光局。

「觀光、休憩、渡假」是國人從事國內旅遊時主要目的（**表7-4**）。民國101年國人國內旅遊目的以「觀光、休憩、渡假」為主（82.0%），其中並以純觀光旅遊（64.4%）居多，探訪親友的比例是17.7%。

三、選擇旅遊據點因素與喜歡的遊憩活動

民眾選擇國內旅遊據點時主要考慮因素以「交通便利」最高（**表7-5**），民國101年有37.3%民眾旅遊重視交通便利與否，較100年增加4.7%，其次是「有主題活動」16.5%，「沒去過、好奇」（13.8%）和「品嚐美食」（12.8%）也是國人選擇旅遊景點時重要的考慮因素。

國人最喜歡的遊憩活動是自然賞景活動（**表7-6**）。民國101年有56.7%外出旅遊民眾從事此項活動，其中以觀賞海岸地質景觀、溼地生態的比例（40.0%）為較高。文化體驗活動也是國人出外踏青時喜歡的活動，有三成的民眾喜歡的遊憩活動是文化體驗。在文化體驗活動中有9.8%的民眾喜歡從事的宗教活動。在國人的遊憩活動中，運動型的活動似乎較得不到國人的青睞，喜歡從事的人數比例偏低（5.0%）。

表7-4 國內旅遊目的

單位：%

| 旅遊目的
年度 | 合計 | 觀光、休憩、渡假 | | | | | | 商（公）務兼旅行 | 探訪親友 | 其他 |
		小計	純觀光旅遊	宗教性旅行	健身渡假運動	生態旅遊	會議或學習型渡假			
90	100	72.6	54.1	6.4	4.4	6.2	1.5	1.8	22.6	2.9
92	100	78.1	61.4	5.3	7.5	2.9	1	1	19.3	1.7
94	100	81.5	60.3	3.4	12.1	3.9	1.8	1.4	23	4.4
96	100	78.3	60.8	6.8	7.2	2.7	0.8	1.1	19.7	0.9
97	100	78.7	63.6	4.8	7.1	2.9	0.7	1	19.9	0.4
98	100	79.5	65.9	4.6	5.4	2.6	1	0.9	19.2	0.4
99	100	79.4	64.5	4.5	4.7	4.3	1.4	0.9	19.6	0.1
100	100	82.5	66.3	4.7	5.4	4.3	1.8	1	16.4	0.1
101	100	82.0	64.4	4.8	6.2	4.5	1.3	0.9	17.7	0.2

資料來源：整理自歷年「國人旅遊狀況調查報告」，交通部觀光局。

表7-5　選擇旅遊據點時的考慮因素（重要度）　　　　單位：%

考慮因素 ＼ 年度	99	100	101
交通便利	35.6	32.6	37.3
有主題活動	19.5	18.5	16.5
沒去過、好奇	12.1	14.1	13.8
品嚐美食	11.6	13.3	12.8
配合同行兒童的喜好	7.2	6.5	6.5
參觀展覽	4.5	4.4	3.4
新景點新設施	4.4	4.2	3.2
配合長輩的喜好	3.2	2.8	2.6
民俗節慶活動	-	1.4	1.2
保健醫療	1.1	0.5	0.2
其他	0.8	1.7	2.4

註：「-」表示該年無此項目。

資料來源：整理自歷年「國人旅遊狀況調查報告」，交通部觀光局。

表7-6　歷年民眾喜歡的遊憩活動（複選）　　　　單位：%

遊憩活動 ＼ 年度	90	92	94	96	98	100	101
自然賞景活動	**68.2**	**62.2**	**49.6**	**45.1**	**45.3**	**59.8**	**56.7**
觀賞海岸地質景觀、濕地生態、田園風光、溪流瀑布等	41.6	24.9	14.4	22.9	23.6	38.8	40.0
森林步道健行、登山、露營	17.1	23	15.2	15.5	18.6	29.3	29.4
觀賞動物（如賞鯨、螢火蟲、賞鳥、貓熊等）	9.5	14.3	12.6	16.4	12.5	6.7	7.2
觀賞植物（如賞花、賞櫻、賞楓、神木等）						21	17.7
觀賞日出、雪景、星象等自然景觀	-	-	7.4	5.3	3.2	4.2	3.5
文化體驗活動	**20**	**24.3**	**24.8**	**25.3**	**22.3**	**29.7**	**30.1**
觀賞文化古蹟	4	4.1	4.4	5.6	5.0	6.2	6.8
節慶活動	3.2	5.8	4.2	6.2	3.4	1.7	2.2
表演節目欣賞						3	2.9
參觀藝文展覽	6.2	5.6	4.9	6.3	5.3	7.1	6.6
參觀活動展覽						3.6	2.5

（續）表7-6　歷年民眾喜歡的遊憩活動（複選）　　　　　　　單位：%

年度 遊憩活動	90	92	94	96	98	100	101
傳統技藝學習（如竹藝、陶藝、編織等）	1	1.3	0.8	1.1	0.7	1.2	0.9
原住民文化體驗	-	-	0.3	0.7	0.6	0.8	0.7
宗教活動	5.6	7.5	9.2	7.8	7.4	8.4	9.8
農場農村旅遊體驗	-	-	0.8	1.9	1.1	1.3	2.4
懷舊體驗	-	-	0.2	0.9	0.5	0.8	1.5
參觀有特色的建築物	-	-	-	-	1.2	4.1	3
戲劇節目熱門景點（電影、偶像劇拍攝場景等）	-	-	-	-	-	0.2	0.2
運動型活動	**11**	**9.1**	**5.1**	**3**	**5.3**	**5.8**	**5**
游泳、潛水、衝浪、滑水、水上摩托車	6.7	5.9	3.3	2.1	1.5	1.9	1.8
泛舟、划船	1.8	1.6	0.5	0.2	0.3	0.3	0.2
釣魚	1.7	1	0.7	0.3	0.4	0.6	0.5
飛行傘	0.1	0	0	0	0	0	0
球類運動	0.7	0.5	0.3	0.2	0.1	0.4	0.2
攀岩	-	0.1	0	0	0	0	0
溯溪	-	-	0.1	0.1	0.1	0.1	0.1
滑草	-	-	0.1	0.1	0	0.1	0.1
騎協力車、單車	-	-	-	-	2.8	2.8	2.5
觀賞球賽	-	-	-	0	0.1	0.1	0
遊樂園活動	**5.3**	**5.3**	**4.6**	**3.4**	**3.5**	**9**	**6**
機械遊樂活動（如碰碰車、雲霄飛車、空中纜車等）	3	3.5	2.8	2.6	1.6	4	3.3
一般遊樂活動	2.3	1.8	1.8	1	-	-	-
水上遊樂活動	-	-	-	-	0.7	1	0.7
觀賞園區表演節目	-	-	-	-	1.0	3.8	2.5
遊覽園區特殊主題	-	-	-	-	0.6	3	1.1
美食活動	**11.7**	**17.9**	**12.8**	**21.8**	**26.1**	**43.5**	**43.6**
品嚐當地特產、特色美食	11.7	17.9	12.8	21.8	24.8	41.6	36.7
夜市小吃							7.5
茗茶、喝咖啡、下午茶	-	-	-	-	1.5	5.3	5.2
健康養生料理體驗	-	-	-	-	0.2	0.4	0.2

（續）表7-6　歷年民眾喜歡的遊憩活動（複選）　　　　　單位：%

年度 遊憩活動	90	92	94	96	98	100	101
美食推廣暨教學活動	-	-	-	-	-	-	0.2
其他休閒活動	**25.7**	**32.4**	**24.5**	**27.4**	**25.2**	**41.8**	**43.1**
駕車（汽、機車）兜風	2.5	2.7	2.9	3.5	1.2	3.1	2.7
泡溫泉（冷泉）、做SPA	9.7	11.2	5.7	4.6	4.4	5.2	5.3
逛街、購物	12.4	16.4	13	16.4	17.2	32.9	34.1
看電影	-	-	-	-	-	0.9	1
觀光果（茶）園採摘品嚐	1.1	2.1	1	0.9	0.8	1.1	-
乘坐遊艇、渡輪、搭船活動	-	-	1.9	2	1.7	2.9	3.1
纜車賞景	-	-	-	-	0.1	1.7	1.5
參觀觀光工廠	-	-	-	-	-	1.2	1.8
其他	8.9	2.8	2.6	1.6	1.0	1.3	1.2
純粹探訪親友，沒有安排活動	**-**	**-**	**18.3**	**16.1**	**14.1**	**11.6**	**13.5**

註：「-」表示該年無此項目。
資料來源：整理自歷年「國人旅遊狀況調查報告」，交通部觀光局。

在國人喜歡的遊憩活動中，美食活動近年逐漸成為國人從事旅遊時喜歡的活動，民國90年有11.7%喜歡從事美食活動，101年從事比例大幅提升為43.6%。值得關注的是，近年來國內流行的泡溫泉、SPA風潮，民國92年喜歡從事此項活動的人數比例是11.2%，101年時喜歡此活動的人數比例下降為5.3%。101年34.1%的民眾旅遊時喜歡從事逛街、購物的遊憩活動。

四、旅遊天數與住宿方式

國人從事國內旅遊主要以當日來回者為最多。民國86年當天來回的比例只有50.4%；週休二日實施後，國人當天來回比例未降反升，101年當天來回比例高達71.9%（**表7-7**）。在隔夜旅遊方面，主要係以二天旅遊為最多。在住宿方面，90年住宿於旅館者有18.8%（**表7-8**），101年降至11.9%。在民宿的住宿比例則呈現逐漸上升，92年國

人住宿民宿的比例是2.4%，101年住宿民宿比例提升為6.1%。

表7-7　旅遊天數統計　　　　　　　　　　　　　　　　　　單位：%

年度	旅遊天數（百分比）					平均旅遊天數（天）
	合計	一天	二天	三天	四天及以上	
86	100	50.4	26.0	15.2	8.4	2.0
88	100	58.9	23.3	11.7	6.2	1.8
90	100	62.8	22.5	9.7	5.0	1.7
92	100	63.8	22.4	9.4	4.5	1.7
94	100	64	21.9	10.2	3.9	1.6
96	100	69.9	18.9	7.7	3.4	1.5
97	100	68.9	20.2	8.0	2.8	1.5
98	100	70.5	18.8	7.6	3.1	1.5
99	100	70.0	19.4	7.6	3.0	1.49
100	100	69.7	18.9	8.2	3.2	1.5
101	100	71.9	18.4	6.9	2.8	1.47

資料來源：整理自歷年「國人旅遊狀況調查報告」，交通部觀光局。

表7-8　住宿方式統計　　　　　　　　　　　　　　　　　　單位：%

年度＼住宿方式	當日來回	旅館（含賓館）	親友家	招待所或活動中心	露營	民宿	過夜但未住宿	其他
86	50.4	25.4	17.6	3.1	2.6	-	-	0.9
88	58.0	19.8	18.1	2.6	1.8	-	1.1	1.0
90	62.0	18.8	16.0	1.4	1.1	-	0.4	0.2
92	63.6	17.6	13.4	2.4	1.2	2.4	0.3	0.3
94	63.9	17.0	12.8	1.2	0.8	4.0	-	0.3
96	69.9	12.8	11.2	1.0	0.6	4.3	-	0.1
98	70.5	12.4	10.5	0.9	0.6	5.1	-	0.1
99	70.0	12.6	10.3	0.9	0.5	5.7	-	0.1
100	69.7	13.2	9.4	1.0	0.6	6.0	-	0.1
101	71.9	11.9	8.6	0.9	0.5	6.1	-	0.1

資料來源：整理自歷年「國人旅遊狀況調查報告」，交通部觀光局。

五、資訊來源與旅遊方式

民眾以自行規劃方式出遊者居多數（**表7-9**），而旅遊資訊透過電腦網路者逐年增加（**表7-10**）。民眾在國內的旅遊方式大多數採自行規劃行程旅遊，民國90年有88.1%的民眾選擇此方式出遊，101年比例略降為87.1%。參加旅行社套裝旅遊的比例只有0.7%。在旅遊資訊來源方面，民眾旅遊前未曾索取相關旅遊資訊，民國90年是44.5%，101年增為47.0%。而索取相關旅遊資訊的旅客中，以透過親友、同事、同學者最多，而以利用電腦網路搜尋資訊者101年是19.1%，較90年增加13.6%。

表7-9 民眾旅遊方式統計 單位：%

年度 旅遊方式	90	92	94	95	96	97	98	99	100	101
自行規劃行程旅遊	88.1	89.5	88.7	87.7	88.6	87.4	89	88.4	88.3	87.1
旅行社套裝旅遊	1.1	1.2	1	0.8	0.7	0.6	0.6	0.5	0.7	0.7
學校班級舉辦的旅遊	2.2	1.5	1.3	1.6	1.4	1.3	1.2	1.6	1.5	1.4
機關公司舉辦的旅遊	3.0	2.4	2.4	3	2.3	2.7	2.2	2.6	2.7	2.6
宗教團體舉辦的旅遊	1.2	1	1.6	1.4	1.5	1.4	1.5	1.5	1.6	2.0
村里社區或老人會舉辦的旅遊	-	-	-	-	-	-	-	2.5	2.1	2.5
民間團體舉辦的旅遊	-	-	-	-	-	-	-	2.2	2.1	2.8
其他團體舉辦的旅遊	4.1	4.1	4.6	5.5	5.5	6.5	5.4	0.7	0.9	0.9
其他	0.2	0.3	0.4	0	0.1	0	0	0	0.1	0
合計	100	100	100	100	100	100	100	100	100	100

資料來源：整理自歷年「國人旅遊狀況調查報告」，交通部觀光局。

表7-10 民眾旅遊資訊來源（複選） 單位：%

年度 資訊來源		88	90	92	94	96	97	98	99	100	101
未曾索取		47.9	44.5	48.8	52.7	49	48.7	50.7	45.7	42.1	47.0
電子 媒體	電視	6.5	7.6	8.5	7.0	8.2	6.6	5.8	7.3	10.7	6.6
	廣播	0.6	0.6	0.6							
	戶外活動 看板	0.4	0.7	0.8							
平面 媒體	旅遊叢書	5.8	4.7	4.8	6.6	6.3	5.5	4.0	4.5	6.3	3.9
	報章	8.5	7.3	7.2							
	雜誌	5.7	4.3	4.1							
電腦網路		2.2	5.5	8.4	10.6	12.9	14.2	14.9	17.9	21.1	19.1
觀光、遊憩政 府單位		3	2.1	2.1	1.6	1.5	1.5	1.1	1.3	2.3	1.7
親友、同事、 同學		32.3	32.3	27.4	23.9	27	27	26.2	27.6	30.6	28.0
旅行社		1.5	1.5	1.5	1.6	1.1	1.6	1.2	1.2	1.6	1.5
手機上網		-	-	-	-	-	-	-	-	-	0.9
旅遊展覽		0.2	0.2	0.4	0.8	0.3	0.5	0.4	0.4	0.5	0.4
其他		4.7	2.6	1.3	1.0	0.4	0.3	0.3	0.2	0.3	0.3

資料來源：整理自歷年「國人旅遊狀況調查報告」，交通部觀光局。

六、旅遊地區與據點

國人國內旅遊屬於區域內旅遊。根據觀光局國人旅遊狀況調查資料顯示，民國101年居住在北部地區的民眾，有65.4%選擇在北部地區旅遊；居住於中部地區的民眾則有60.0%會在中部地區旅遊。居住南部與東部地區的民眾，分別有63.5%和50.0%會停留在該地區旅遊（**表7-11**）。

表7-11　民國101年國人前往旅遊地區之比率（複選）　　　單位：%

旅遊地 居住地	北部地區	中部地區	南部地區	東部地區	金馬地區
全台	40.3	32	26.8	4.3	0.5
北部地區	65.4	22.9	11.6	3.3	0.5
中部地區	19.9	60.0	20.6	2.8	0.2
南部地區	11.6	24.4	63.5	4.4	0.3
東部地區	26.4	12.2	16.7	50.0	0.3
金馬地區	25.6	18.1	13.8	0.2	45.4

資料來源：整理自歷年「國人旅遊狀況調查報告」，交通部觀光局。

　　民國99年高雄愛河、旗津及西子灣遊憩區、淡水八里與日月潭是國人旅遊前三大熱門旅遊據點（**表7-12**）。民國101年國人旅遊前三大景點分為淡水八里、高雄愛河、旗津及西子灣遊憩區和日月潭。

表7-12　民國99～101年國內旅遊前十大到訪據點　　　單位：%

99年		100年		101年	
國內旅遊主要到訪據點	到訪比率	國內旅遊主要到訪據點	到訪比率	國內旅遊主要到訪據點	到訪比率
愛河、旗津及西子灣遊憩區	5.89	花博公園	6.44	淡水八里	4.94
淡水八里	4.66	淡水八里	4.78	愛河、旗津及西子灣遊憩區	3.57
日月潭	4.39	愛河、旗津及西子灣遊憩區	4.61	日月潭	3.30
花博公園	3.15	日月潭	3.42	礁溪	2.99
礁溪	2.92	礁溪	3.06	逢甲商圈	2.76
逢甲商圈	2.71	逢甲商圈	2.36	安平古堡	2.33
安平古堡	2.27	義大遊樂世界	2.24	羅東夜市	2.14
九族文化村	1.96	羅東夜市	2.22	溪頭森林遊樂區	2.04
羅東夜市	1.81	溪頭森林遊樂區	1.90	台中一中街商圈	1.96
埔里	1.74	安平古堡	1.82	鹿港天后宮	1.93

註：1.據點的到訪比率＝有去過該據點之樣本旅次／總樣本旅次。
　　2.本文據點為單一據點，特指受訪者有具體回答旅遊之據點名稱者。
資料來源：整理自歷年「國人旅遊狀況調查報告」，交通部觀光局。

　　民國101年九成八以上的民眾對國內旅遊地點的整體觀感表示滿意（表7-13）。歷年來民眾對旅遊地點之各項滿意度中以對「天然資源維護與自然景觀」、「旅遊安全性」、「工作人員的服務態度」的滿意度較高。對於「聯外大眾運輸方便性」、「停車場設施」、「門票收費」與「盥洗室清潔與便利」等方面之滿意比率較低，有待各相關管理單位及業者積極加以改善。

表7-13　歷年民眾對旅遊地點之滿意狀況統計　　　　　　　　　　　單位：%

項目 ＼ 年度	90	92	94	96	97	98	99	100	101
天然資源維護與自然景觀	89.8	91.1	89.8	91.5	93.3	95.6	95.8	96.6	96.4
環境管理與維護	84.5	87.0	87.0	88.1	89.3	91.2	91.8	92.6	92.9
工作人員服務態度	92.5	90.6	91.2	91.9	93.2	94.6	94.3	94.2	94.7
聯外大眾運輸方便性	75.4	66.0	64.3	65.9	65.3	65.8	65.1	70.1	61.2
住宿設施	88.6	79.5	84.7	86.1	90.5	88.2	91.7	92.3	93.1
餐飲設施	81.7	82.5	84.1	86.1	86.8	90.1	90.1	89.7	92.0
盥洗室清潔與便利	73.7	75.0	76.5	77.2	78.7	82.3	82.8	84.5	84.6
停車場設施	76.9	73.3	74.4	74.2	73.9	76.9	76.3	74.8	76.5
遊樂設施	86.6	79.8	82.5	83.6	82.5	85.4	84.4	84.5	86.8
門票收費	70.2	66.0	66.8	71.4	72.7	77.6	77.4	78.1	77.0
指示牌清楚性	83.2	80.5	81.0	80.9	81.7	85.4	85.8	86.7	86.0
旅遊安全性	88.9	90	88.7	91.5	93.1	94.8	95.0	96.1	95.9
交通壅塞疏導情形	67.9	69.3	69.3	74.4	-	-	-	-	-
交通順暢情形	-	-	-	-	82.8	86.1	87.0	86.8	85.1
整體滿意度	94.6	95.7	95.7	96.3	97.2	98.1	98.0	98.1	98.1

註：「滿意」包含非常滿意及還算滿意。
資料來源：整理自歷年「國人旅遊狀況調查報告」，交通部觀光局。

以旅遊地遊客人數百分比總和作為縣市觀光吸引力指標，由表**7-14**可以發現新北市、高雄市、台中市、台北市和南投縣是國人國內旅遊較具吸引力的縣市。民國101年到訪新北市主要的縣市民眾有台北市、新北市、宜蘭、桃園、新竹縣、澎湖縣、基隆市、金門縣和連江縣；到訪高雄市的居民主要是台南市、高雄市、屏東縣、澎湖縣和嘉

表7-14　民國101年各縣市居民前往旅遊地百分比　　　　　單位：%

旅遊地＼居住地	台北市	新北市	台中市	台南市	高雄市	宜蘭縣	桃園縣	新竹縣	苗栗縣	彰化縣	南投縣
台北市	15.1	27	8.6	4.5	5.2	14.4	5.8	3.4	4.3	2.6	6.2
新北市	13.5	27.8	7.1	4.2	5.1	11.4	6.7	3.8	5.3	2.9	7.9
台中市	7.1	6.3	26.3	6.0	7.4	3.4	2.8	2.4	7.9	7.1	18.5
台南市	5.0	4.5	7.3	33.5	16.2	1.8	1.4	1.1	2.7	3.1	12.2
高雄市	4.1	3.8	7.0	13.5	31.7	2.4	2.1	2.1	2.9	2.9	10.2
宜蘭縣	15.8	17.4	8.0	3.8	4.0	37.1	5.8	1.9	1.8	1.3	4.3
桃園縣	10.4	15.7	7.0	3.4	4.9	8.2	21.6	7.9	6.8	3.0	7.5
新竹縣	9.2	10.8	8.3	5.0	6.2	6.4	8.6	18.5	10.7	3.4	9.9
苗栗縣	5.5	7.7	14.7	6.6	8.1	4.9	5.8	6.2	23.8	4.4	11
彰化縣	5.8	5.8	15.9	8.5	8.3	2.6	2.2	3.2	4.9	18.3	20.3
南投縣	4.5	6.2	16.9	4.9	8.8	2.9	3.5	2.0	3.5	8.3	33.9
雲林縣	5.1	5.1	14.9	10	8.5	3.0	4.2	2.4	3.9	6.4	12.1
嘉義縣	4.3	4.3	7.9	11.9	9.6	2.4	3.5	1.6	2.5	7.2	12.3
屏東縣	5.1	4.4	7.4	10.9	27.8	2.1	2.2	2.1	1.1	3.2	10.5
台東縣	10.1	8.3	6.0	8.9	14	2.7	3.7	-	0.9	2.3	3.5
花蓮縣	11.5	9.9	5.4	5.3	4.1	4.7	6.1	2.5	1.0	1.6	5.1
澎湖縣	5.8	10.8	9.3	6.4	28.6	2.3	0.8	-	1.0	7.7	2.6
基隆市	19.7	22.8	7.5	3.0	4.5	11.6	4.3	3.2	3.5	1.6	7.6
新竹市	10.4	7.3	9.7	3.9	5.7	7.6	5.4	12.4	12.1	2.9	7.5
嘉義市	7.2	8.0	15.3	13.8	12.2	1.5	4.0	2.5	1.9	4.4	10.6
金門縣	12.7	11.3	15.4	8.4	9.9	0.8	7.1	0.9	3.5	1.1	1.5
連江縣	27.7	24.9	3.3	-	1.0	6.4	16.6	1.0	-	3.1	2.7
合計	215.6	250.1	229.2	176.4	231.8	140.6	124.2	81.1	106	98.8	217.9

（續）表7-14　民國101年各縣市居民前往旅遊地百分比　　　　單位：%

居住地＼旅遊地	雲林縣	嘉義縣	屏東縣	台東縣	花蓮縣	澎湖縣	基隆市	新竹市	嘉義市	金門縣	連江縣
台北市	1.6	1.6	2.1	1.4	2.9	0.4	2.8	1.9	0.4	0.3	0.1
新北市	2.9	2.1	2.5	1.2	2.7	0.4	2.4	2	0.3	0.3	0.1
台中市	3.4	2.8	4.8	1.9	2.1	0.5	0.8	1.2	0.7	0.3	0
台南市	2.6	5.1	8.7	3.4	2.2	0.5	0.9	0.4	1.1	0.4	-
高雄市	3.0	5.1	14.6	3.5	2.3	0.9	0.5	0.5	1	0.1	0
宜蘭縣	2.2	1.7	1.9	1.6	3.5	-	0.9	1.2	0.7	0.1	
桃園縣	3.4	2.2	3.3	1.3	2.4	0.5	1.8	2.7	0.5	0.6	0.1
新竹縣	2.5	1.8	2.8	2.1	2.5	0.7	0.5	6.5	0.1	0.6	0.2
苗栗縣	2.0	3.9	3.8	1.1	2.6	-	1.1	4.5	0.4	-	-
彰化縣	3.3	3.5	4.2	1.4	1.4	0.5	0.6	0.5	1.1	0.2	0.1
南投縣	3.6	3.4	5.9	2.7	1.1	0.7	0.7	0.9	0.3	-	
雲林縣	20.2	9.7	3.4	1.7	1.4	0.6	0.6	0.7	2.6	-	
嘉義縣	6.4	21.3	5.8	1.9	2.3	0.3	0.4	-	9.7	-	0.2
屏東縣	4.2	5.7	23.4	3.4	2.7	0.4	0.1	0.6	0.5	0.5	
台東縣	2.0	-	4.9	31.9	16.6	0.4	1.1	0.9	0.4	-	
花蓮縣	1.0	2.3	2.4	16.6	39.1	-	1.6	1.1	-	0.3	0.2
澎湖縣	-	-	4.3	-	-	37.4	3.5	0.9	1.9		
基隆市	1.0	1.6	1.3	0.7	1.7	0.8	12.3	0.8	-	1.0	
新竹市	2.6	3.4	2.1	0.9	1.4	0.3	1.4	12.1	1.1	0.3	
嘉義市	4.9	14.8	2.8	1.3	1.3	0.4	0.5	0.2	7.7	-	
金門縣	-	1.4	1.8	-	-	-	0.8	-	-	46.8	-
連江縣	-	0.7	-	-	2.5	-	-	-	-	-	32.2
合計	72.8	94.1	106.8	80	94.7	45.7	35.3	39.6	30.5	51.8	33.2

資料來源：整理自歷年「國人旅遊狀況調查報告」，交通部觀光局。

義市；到訪台中市的居民主要是台中市、苗栗縣、彰化縣、南投縣、雲林縣、嘉義市和金門縣。基隆市、新竹市、嘉義市、連江縣和澎湖縣則是國人國內旅遊觀光吸引力較低的縣市，這可能與地理位置和觀光資源太少有關。

七、旅遊消費支出

民眾國內旅遊平均每人每次消費支出金額呈現逐年下降的趨勢（**圖7-1**），民國86年平均每人每次花費總支出為3,301元；98年大幅降為1,866元，為歷年最低；99年之後平均每人每次消費金額稍有回溫；101年平均支出是1,900元。民眾在旅遊中支出的項目中，餐飲費用向來為支出最多的項目，近年國人旅遊交通的費用已超過餐飲的支出。101年國人旅遊平均每人每次用於餐飲的費用是459元（**表7-15**），交通的費用是516元。

在旅遊消費總支出方面，民國86年國人國內旅遊消費總支出是2,372億元；90年全面週休二日施行，國人國內旅遊消費總支出略增為2,417億元；100年消費總支出3,103億元，是歷年支出的高點；101年支出金額減為2,699億元。

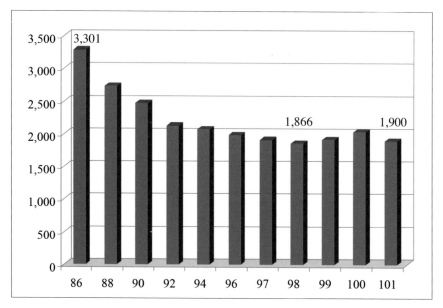

圖7-1　歷年國內旅遊每人平均消費支出金額變化趨勢

表7-15　國內旅遊平均每人每次各項花費　　　　　　　　單位：元、億元

項目 年度	交通	住宿	餐飲	娛樂	購物	其他	合計	國人國內旅遊總 花費（億元）
86	778	569	875	355	554	170	3,301	2,372
88	599	481	725	265	550	117	2,738	1,989
90	584	409	610	243	489	145	2,480	2,417
92	472	369	506	150	466	166	2,130	2,181
94	482	320	505	140	447	186	2,080	1,926
96	495	316	471	141	421	145	1,989	2,193
97	511	330	454	104	413	103	1,915	1,842
98	492	318	432	102	429	93	1,866	1,828
99	490	332	457	111	450	81	1,921	2,381
100	519	359	501	124	460	75	2,038	3,103
101	516	315	459	114	429	67	1,900	2,699

資料來源：整理自歷年「國人旅遊狀況調查報告」，交通部觀光局。

第三節　觀光遊憩區遊客人次

　　隨著國人所得的提升，可自由分配的時間增多，對於精神生活層面的追求日益明顯，因此知性、感性與多元化的定點旅遊型態逐漸盛行，個人化的旅遊行程逐漸取代以往團體式的旅遊。國民旅遊市場的成長對於國內觀光產業的發展帶來新的契機。近年來各縣市政府無不把發展縣市休閒、觀光當作施政之首要工作，如宜蘭縣的國際童玩藝術節、綠色博覽會，屏東縣的黑鮪魚文化觀光季、墾丁風鈴季、彰化縣的花卉博覽會；苗栗縣的國際假面藝術節、木雕藝術節；台中市的兩馬觀光季等等；可預期未來國內的國民旅遊將會另有一番的新風貌。從經濟的角度思維，國民旅遊對於促進國家經濟發展與活絡地方觀光產業具有正面的效益；就精神文化生活層面，提升國人生活品質，亦扮演重要的角色，可視為一國人民休閒生活的重要指標之一（陳宗玄，2005）。

交通部觀光局每年均會針對國內主要觀光遊憩區，依國家公園、國家級風景特定區、公營觀光區、縣級風景特定區、森林遊樂區、海水浴場、民營觀光區、寺廟、古蹟歷史建物與其他等十種觀光資源類型進行遊客人數的調查統計。以下就各遊憩區遊客人數變化情形說明。

一、國家公園

國家公園自1872年美國成立全世界第一座黃石國家公園後，世界各國對於其擁有的特殊景觀及稀有資源興起保育管理的概念。民國61年我國頒布「國家公園法」以作為保護我國自然生態資源之法令依據，然因資源保育觀念尚未被國人普遍接受，因此直到民國71年才成立墾丁第一處國家公園。國家公園成立的主要目的是在於保護國家特有之自然風景、野生物與史蹟，以作為世代科學、教育、遊憩、啟智的資產。目前國內共有墾丁、壽山、玉山、陽明山、太魯閣、雪霸、金門、澎湖南方四島、東沙環礁和台江等十處國家公園。

根據交通部觀光局的統計資料，民國70年國家公園旅遊人次有429.7萬人（**表7-16**），86年旅遊人次大幅增加為1,218.1萬人，101年國家公園的旅遊人次是1,846.7萬人，占全部國內觀光遊憩區遊客人數之7%（**圖7-2**）。

玉山國家公園

表7-16 民國70～101年國內觀光遊憩區旅遊人次 單位：人次

年度	國家公園	國家級風特區	公營觀光區	縣級風特區	森林遊樂區
70	4,297,600	2,657,913	7,804,380	2,761,511	2,077,286
71	4,617,804	3,656,938	7,761,802	2,867,410	2,687,083
72	4,440,834	4,399,304	7,379,641	2,910,295	2,983,991
73	4,893,032	4,116,655	8,214,925	3,160,898	2,859,815
74	4,721,823	4,589,911	7,526,338	3,474,484	2,872,565
75	4,561,919	4,736,042	7,197,502	3,439,122	2,817,315
76	4,378,456	5,435,063	14,007,327	1,022,479	2,788,077
77	4,229,146	5,506,670	11,589,653	1,041,635	3,081,438
78	4,436,963	6,121,027	12,347,100	1,066,785	3,191,851
79	4,107,858	5,438,228	12,370,642	965,931	3,098,159
80	3,123,906	5,308,662	10,697,920	924,586	3,072,785
81	2,601,993	6,307,014	17,089,713	1,921,628	3,260,497
82	2,480,652	8,316,059	17,257,187	1,987,496	3,196,322
83	2,076,996	8,390,060	16,824,489	1,953,708	3,179,094
84	2,274,406	8,579,764	18,031,709	2,100,789	3,375,773
85	2,216,280	7,376,322	17,252,368	2,145,835	2,743,343
86	12,181,503	13,451,879	17,454,589	4,050,480	4,433,114
87	12,535,072	15,000,293	18,074,424	3,910,148	4,833,509
88	11,011,434	12,826,212	24,059,720	4,016,757	3,642,804
89	10,589,159	16,937,961	26,896,564	4,401,806	2,748,983
90	15,302,202	15,091,465	32,480,310	5,097,885	3,153,265
91	13,669,126	19,380,777	30,020,518	5,906,460	3,613,135
92	13,049,797	23,833,587	39,975,486	6,284,770	4,088,059
93	12,479,927	26,576,259	44,282,432	7,357,162	3,746,657
94	13,603,556	25,120,172	41,804,796	8,944,855	3,899,336
95	16,932,064	28,329,092	46,892,980	9,425,193	4,591,609
96	14,816,987	27,010,047	49,851,349	9,693,337	4,659,952
97	15,433,832	27,017,707	46,990,394	9,885,767	4,475,908
98	17,241,144	32,453,972	55,006,552	10,043,043	5,254,980
99	15,383,916	36,042,650	59,562,242	10,958,748	4,792,332
100	15,950,694	41,450,074	69,646,125	11,263,334	5,863,654
101	18,467,087	48,963,098	93,175,966	11,995,452	5,871,698

（續）表7-16 民國70～101年國內觀光遊憩區旅遊人次 單位：人次

年度	海水浴場	民營觀光區	寺廟	古蹟	其他	總計
70	-	958,829	4,611,246	-	-	23,801,941
71	95,322	2,012,712	5,478,672	62,500	186,109	27,284,017
72	120,224	2,904,198	7,633,276	131,900	442,495	30,689,282
73	116,705	4,145,195	-	162,300	451,148	25,597,090
74	113,097	4,888,690	-	146,150	443,897	26,144,354
75	98,713	4,782,928	-	214,760	388,848	25,624,906
76	89,094	6,341,453	-	1,481,317	486,573	33,684,002
77	100,079	5,155,258	-	997,061	351,585	30,032,218
78	113,021	5,998,685	-	779,324	384,927	31,752,329
79	89,982	5,024,930	-	790,344	327,819	29,651,272
80	80,750	4,170,152	-	1,257,760	253,487	26,210,097
81	90,379	10,341,969	-	684,941	227,877	39,453,956
82	78,678	10,942,135	-	739,458	222,068	40,939,604
83	53,555	13,377,820	-	759,622	170,799	42,142,447
84	-	15,142,676	-	709,380	164,910	45,691,541
85	-	13,935,692	-	700,270	145,531	42,433,097
86	-	15,585,379	-	762,823	628,169	64,417,650
87	-	15,865,737	-	716,063	133,306	66,766,008
88	359,444	12,842,250	19,155,018	2,965,017	176,976	88,029,343
89	484,874	13,433,692	21,954,232	3,378,209	195,953	96,003,597
90	500,570	12,494,057	17,839,707	3,746,844	188,312	100,074,857
91	615,554	12,764,127	19,172,770	3,525,580	147,713	102,717,932
92	1,005,649	13,105,453	19,990,296	2,890,017	673,581	118,430,470
93	1,489,700	13,552,880	19,425,944	4,548,091	8,582,489	136,256,598
94	1,376,068	13,277,260	22,320,613	5,029,050	7,066,999	136,691,863
95	1,496,532	14,327,314	21,127,802	5,995,901	7,742,238	150,409,263
96	1,560,589	12,445,743	20,948,297	7,402,908	8,315,227	149,786,910
97	1,812,930	11,713,970	22,031,042	7,375,278	8,657,224	148,222,806
98	2,324,046	12,620,743	23,897,568	7,560,160	10,587,697	170,249,020
99	3,297,045	14,999,168	26,158,661	8,304,612	11,803,365	183,309,284
100	5,461,788	14,799,577	33,143,347	9,291,072	15,153,140	213,199,153
101	1,830,295	14,758,197	62,339,944	11,052,156	15,291,059	274,392,314

資料來源：整理自歷年來「觀光年報」。

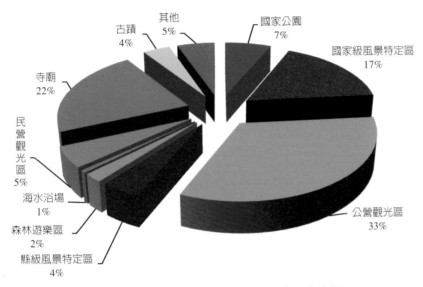

圖7-2　民國101國內觀光遊憩區旅遊人次比例

二、國家級風景特定區

　　我國自民國73年陸續成立東北角海岸、東部海岸、澎湖、大鵬灣、花東縱谷、馬祖、日月潭、參山、阿里山、茂林、北海岸及觀音山、雲嘉南濱海、西拉雅等十三座國家風景區。國家級風景特定區分布遍及台灣全省各地區與馬祖、澎湖，是國人假日旅遊的好去處。東北角海岸是最早成立的國家風景區，96年12月25日奉行政院核定通過往南延伸至宜蘭縣蘇澳鎮南方澳內埤海灘，並更名為「東北角暨宜蘭海岸國家風景區」。花東縱谷國家風景區是面積最大的國家風景區，達13萬8,386公頃；日月潭國家風景區是面積最小的國家風景區，面積只有9,000公頃（**表7-17**）。

　　民國70年國家級風景特定區的旅遊人次是265.7萬人次，民國86年遊客人數突破千萬為1,345.1萬人次，民國101年遊客人數是4,896.3萬人次，占全部國內觀光遊憩區遊客人數之17%。三十一年來國家級風景

特定區旅遊人次共成長17.42倍。

表7-17　國家風景特定區範圍與成立日期

特定區名稱	範圍	成立日期
東北角暨宜蘭海岸國家風景區	位於台灣的東北隅，海岸線全長102.5公里，陸域範圍東臨太平洋，西至山脊線，北起台北縣瑞芳鎮南雅里，於民國96年12月奉准往南延伸至宜蘭縣蘇澳鎮內埤海灘南方岬角，往西以台2線省道往南接台2戊及台9省道為界，加上民國88年12月奉准納入龜山島之範圍，計12,616公頃；海域範圍則為鼻頭角至三貂角接連線，以及烏石港至南方岬角之高潮線向海延伸200公尺範圍，計4,805公頃。	東北角管理處，民國73年6月1日 東北角暨宜蘭海岸管理處，民國96年12月25日
東部海岸國家風景區	北起花蓮溪口，南迄小野柳風景特定區，東至海平面20公尺等深線，西達台11線公路目視所及第一條山稜線為界，另外包括秀姑巒溪瑞穗以下泛舟河段及綠島，面積41,483公頃。	民國77年6月1日
澎湖國家風景區	陸域範圍為澎湖縣轄內除馬公、鎖港、通樑等三處都市計畫區外，其餘非都市土地皆屬之，面積約10,873公頃；海域範圍為澎湖縣轄20公尺等深線內之海域，面積約74,730公頃。	民國84年7月1日
花東縱谷國家風景區	北起木瓜溪南側，南至台東市都市計畫區以北，南北長達158公里，東自海岸山脈台9線目視所及第一條山稜線，西至台9線目視所及第一條山稜線，總面積達138,386公頃。	民國86年4月15日
馬祖國家風景區	包含連江縣南竿、北竿、莒光及東引四鄉，以及各島嶼周岸海濱0.5海里，水深20公尺以內之大陸棚區域。	民國88年11月26日
日月潭國家風景區	北臨南投縣魚池鄉都市計畫線，東至水社大山之山脊線，西臨水里鄉與中寮鄉之鄉界，南側以台21省道及水里鄉都市計畫線為界，區內包含原日月潭特定區之範圍：頭社、車埕、九族文化村、集集大山及水里溪等據點。	民國89年1月24日
參山國家風景區	包括獅頭山、梨山及八卦山風景區。獅頭山風景區包括新竹縣峨嵋鄉、北埔鄉、竹東鎮與苗栗縣南庄鄉、三灣鄉等五鄉鎮，面積約為24,221公頃，分為獅頭山、五指山及南庄等三個遊憩系統。梨山風景區包括台中縣東勢鎮、和平鄉與南投縣仁愛鄉等三鄉鎮，面積約為	民國90年3月16日

（續）表7-17　國家風景特定區範圍與成立日期

特定區名稱	範圍	成立日期
	31,300公頃，分為谷關、梨山、思源埡口等三個遊憩系統。八卦山風景區包括彰化縣彰化市、花壇鄉等及南投縣南投市及名間鄉等十鄉鎮市，面積約為22,000公頃，分為八卦山、百果山及松柏嶺等三個遊憩系統。	
阿里山國家風景區	位於嘉義縣東半部丘陵及中高海拔山區，東鄰南投縣玉山山脈，北接雲林縣草嶺地區，西近嘉義市區，南鄰高雄縣三民鄉，範圍包含嘉義縣梅山、竹崎、番路等三鄉之山區十七個漢人聚落，以及阿里山鄉五個漢人聚落與八個原住民部落。	民國90年7月23日
茂林國家風景區	包括高雄縣桃源、六龜及茂林三鄉及屏東縣三地門、霧台及瑪家等六個鄉鎮部分行政區域，全區為南北狹長、東高西低的縱谷地形，北部屬阿里山山麓與玉山山脈，中、南部為中央山脈。全區為荖濃溪、濁口溪及隘寮溪等水域貫穿全境，轄內原住民以排灣族、魯凱族、布農族及南鄒族等原住民族群為主。	民國90年9月21日
北海岸及觀音山國家風景區	包含北海岸區（含野柳風景特定區）及觀音山風景區，行政區域分屬台北縣萬里、金山、石門、三芝、五股及八里等六鄉鎮。北海岸風景區陸域部分自萬里都市計畫東界起，西迄三芝鄉與淡水鎮之鄉鎮界；海域部分自海岸線起至20公尺等深線，陸域面積6,085公頃，海域面積4,411公頃。觀音山風景區則均為陸域，東以龍形都市計畫範圍為界，西迄林口台地邊緣界，北以八里都市計畫為界，南臨五股都市計畫範圍，陸域面積1,856公頃。	民國91年7月22日
雲嘉南濱海國家風景區	北起雲林縣牛挑灣溪，南至台南市鹽水溪，東以台17線公路為界，向西延伸至海底等深線20公尺處。	民國92年12月24日
西拉雅國家風景區	為於台南縣嘉南平原東部高山與平原交接處，北起台南縣白河鎮及嘉義縣大埔鄉，南至台南縣新化鎮南界及左鎮鄉西南界，東至大埔鄉、楠西鄉及南化鄉東界，西至國道3號高速公路及烏山頭風景特定區計畫範圍。	民國94年11月26日

資料來源：民國97年觀光業務年報，交通部觀光局。

三、公營觀光區

民國101年台閩地區公營觀光遊憩區共有73處（**表7-18**），其中北部地區有35處、中部地區有11處、南部地區有19處、東部地區有5處、外島3處。公營觀光遊憩區中以文物、動物、美術、藝術、科學、古蹟等展覽館為較多，水庫、湖泊遊憩區也不少。

表7-18　民國101年台閩地區公營觀光遊憩區

區域	公營觀光區名稱
北部 （35處）	情人湖公園、故宮博物院、台北市立美術館、忠烈祠、國立歷史博物館、台灣科學教育館、台灣藝術教育館、台北市立動物園、台北市立兒童育樂中心圓山園區、台北市立天文科學教育館、國父紀念館、士林官邸公園、中正紀念堂、台北自來水園區、二二八紀念館、台北探索館、凱達格蘭文化館、坪林茶葉博物館、鶯歌陶瓷博物館、烏來風景特定區、碧潭風景特定區、客家文化園區、十分旅遊服務中心、淡水漁人碼頭、侯硐煤礦博物館、瑞芳風景特定區、十三行博物館、黃金博物館園區、航空科學館、石門水庫風景區、慈湖、武荖坑風景區、蘇澳冷泉、國立傳統藝術中心、蘭陽博物館
中部 （11處）	木雕博物館、國立自然科學博物館、台中公園、大坑登山步道、福壽山農場、后里馬場、鳳凰谷鳥園、清境農場、武陵農場、台灣省特有生物研究保育中心、竹山天梯風景區
南部 （19處）	嘉義市立博物館、尖山埤江南渡假村、曾文水庫、烏山頭水庫風景區、烏樹林休閒園區、台灣鹽博物館、壽山動物園、打狗英國領事館官邸、旗津風景區、蓮池潭、國立科學工藝博物館、高雄市立美術館、高雄歷史博物館、高雄市立文化中心、世運主場館、高雄休閒農場、美濃客家文物館、澄清湖、海洋生物博物館
東部 （5處）	國立台灣史前文化博物館、國立台東海洋生物展覽館、卑南文化公園、慶修院、花蓮縣石雕博物館
外島 （3處）	莒光樓、七美人塚、澎湖開拓館

資料來源：民國101年「觀光年報」，交通部觀光局。

根據**表7-16**資料顯示，民國70年公營觀光遊憩區遊客人數是780.4萬人次，76年遊客人數增為1,400.7萬人次，88年遊客人次突破2,000萬，為2,405.9萬人次，101年遊客人次是9,317.5萬人次，占全部國內觀光遊憩區遊客人數之33%。三十一年間公營觀光區遊客人數共成長10.93倍。

在公營觀光區各個景點中，民國101年國父紀念館遊客人數達1,496.9萬人次，是遊客人數最多的景點，國立中正紀念堂遊客654.2萬人次居次，旗津風景區遊客542.0萬人次，排名第三。此外，國立故宮博物院、國立台灣科學教育館、市立動物園、淡水漁人碼頭、瑞芳風景特定區、慈湖、國立自然科學博物館、台中公園、大坑登山步道、蓮池潭和國立科學工藝博物館，一年有200萬以上的遊客人次，這些都是國人假日休閒旅遊的熱門景點。

四、縣級風景特定區

風景特定區係指依規定程序劃定之風景或名勝地區，風景特定區按其地區特性及功能，劃分為國家級、直轄市級及縣（市）級。目前觀光局列入調查的縣級風特區包括冬山河親水公園、五峰旗瀑布、龍潭湖、七星潭、知本溫泉、小烏來、十七公里海岸觀光帶、內灣、鐵鉆山、霧社、東埔溫泉、蘭潭、關子嶺溫泉和虎頭埤風景區等共14處景點。民國101年內灣遊客人數262.0萬人次居冠，其次是鐵鉆山182.5萬人次，七星潭風景區（148.6萬人次）第三。

民國70年縣級風特區遊客人數是276.1萬人次，73年超過300萬人次，76年遊客人數減為102.2萬人次，101年時縣級風景特定區遊客人次是1,199.5萬人，占全部國內觀光遊憩區遊客人數之4%。

五、森林遊樂區

　　森林具有生產木材、涵養水源、保護生態環境、提供遊樂等多種功能。由於社會之需求及客觀環境因子影響，近代林業之經營已朝向多目標之方向發展；台灣土地狹小，森林占陸地總面積58.5%以上，且地形陡峻。因此，森林一向被視為國土保安之最佳保證。依據「森林遊樂區設置管理辦法」規定：森林遊樂區係指在森林區域內，為提供遊客休閒及育樂活動，經中央主管機關核定而設置之遊樂區。所稱遊樂設施係指在森林遊樂區內，經主管機關核准，為提供遊客育樂活動、食宿及服務而設置之設施。

　　森林遊樂區係依據「森林法」及「森林遊樂區設置管理辦法」劃設，主管機關為農業委員會的有奧萬大、阿里山等18處森林遊樂區（**表7-19**），其管理權責分屬教育部的是惠蓀林場和溪頭森林遊樂區，

表7-19　森林遊樂類別表

類別	設立依據	主管機關	森林遊樂區名稱	
大學實驗林	行政院農業委員會依「森林法」、「森林遊樂區設置管理辦法」劃設及教育部依「大學法」劃設	教育部	惠蓀林場森林遊樂區	溪頭森林遊樂區
國家農（林）場		退輔會	明池森林遊樂區	棲蘭森林遊樂區
國家森林遊樂區		農業委員會	內洞森林遊樂區	阿里山森林遊樂區
			滿月圓森林遊樂區	藤枝森林遊樂區
			東眼山森林遊樂區	雙流森林遊樂區
			大雪山森林遊樂區	墾丁森林遊樂區
			八仙山森林遊樂區	太平山森林遊樂區
			武陵森林遊樂區	池南森林遊樂區
			合歡山森林遊樂區	富源森林遊樂區
			奧萬大森林遊樂區	知本森林遊樂區
			觀霧森林遊樂區	向陽森林遊樂區

資料來源：民國102年「觀光年報」，民國103年9月。

國軍退除役官兵輔導委員會管轄的是明池森林遊樂區和棲蘭森林遊樂區，共計22處森林遊樂區。

　　森林遊樂區由於大都位處偏遠地區，交通、住宿均不是非常便利，因此每年到訪的遊客人數並不是很多，民國70年時森林遊樂區的遊客人數是207.7萬人次，77年突破300萬人次，86年突破400萬人次為443.3萬人次，88年和89年因受921地震的影響，遊客人次減為274.8萬人次，90年遊客人次逐漸回升，101年時森林遊樂園的遊客人數為587.1萬人次，占全部國內觀光遊憩區遊客人數之2%。

六、海水浴場

　　台灣地區四面環海，海域遊憩資源相當豐富，隨著近年海岸線解除戒嚴，海域活動已成為新興的休閒活動。民國82年1月頒布實施「台灣地區近岸海域遊憩活動管理辦法」，提供國民從事海域活動更為廣大的空間。83年以前海水浴場的旅遊人數大都在10萬人次左右，88年遊客人數增加為35.9萬人次。

　　海域遊憩活動若要能正常發展，其根本之道是要有一安全的海域活動環境，民國93年「水域遊憩活動管理辦法」頒布，希望隨著辦法的施行，國人能夠擁有更安全的海上遊憩環境，進而帶動國內海域遊憩的新風貌。101年遊客人數為183.0萬人次，占全部國內觀光遊憩區遊客人數之1%。

七、民營觀光區

　　民營觀光區主要是以遊樂園（區）為主。民國101年交通部觀光局列入調查的民營觀光區有42家觀光業者，其中涵蓋觀光遊樂業24家的遊樂園。北部地區有21家，中部地區有11家，南部有6家，東部有3家及外島1家（**表7-20**）。民國70年民營觀光區旅遊人數是95.8萬人次，

表7-20　民國101年台閩地區民營觀光遊憩區

區域	民營觀光區名稱
北部 (21)	陽明海洋文化藝術館、和平島濱海公園、美麗華摩天輪、台北101觀景台、關渡自然公園、當代藝術館、八仙海岸、野柳海洋世界、雲仙樂園、三峽鎮大板根森林溫泉渡假村、朱銘美術館、十分瀑布、小人國主題樂園、味全埔心牧場、六福村主題遊樂園、小叮噹科學遊樂園、萬瑞森林樂園、成豐夢幻世界、綠世界生態休閒農場、南園清心園林休閒農場、新竹楓育樂中心
中部 (11)	香格里拉樂園、火炎山溫泉遊樂區、西湖渡假村、飛牛牧場、月眉育樂世界、東勢林場、杉林溪森林遊樂區、九族文化村、泰雅渡假村、台灣民俗村、劍湖山世界
南部 (6)	走馬瀨農場、頑皮世界、陽明高雄海洋探索館、八大森林博覽樂園、大路觀主題樂園、小墾丁牛仔渡假村
東部 (3)	花蓮海洋公園、原生應用植物園、布農部落
外島 (1)	民俗文化村

資料來源：民國101年「觀光年報」，交通部觀光局。

76年旅遊人數快速增加為634.1萬人次，隨後幾年遊客人數呈現下滑，80年時遊客人數減為417.0萬人次。81年遊客人數倍增為1,034.1萬人次，87年創下民營觀光區遊客人數的高峰1,586.5萬人次，88年受921地震影響遊客人數銳減為1284.2萬人次，101年民營觀光區遊客人數1,475.8萬人次。

　　民營觀光區從歷史的資料觀察，可以清楚發現經歷兩次成長的時期，一是出現在民國70～76年，另一時期則是民國80～87年。民營觀光區由於受到921地震的衝擊、經濟成長趨緩、消費習慣的轉變以及人口結構改變的衝擊，面臨遊客人次衰退的窘境，如何再創新的春天來臨將是民營觀光區未來面臨的挑戰。

八、寺廟與古蹟歷史建物

　　台灣的寺廟與古蹟歷史建物資源相當豐富，但觀光局列入調查的地點並不多，北部地區只有12處，中部5處以及南部13處，共計30處（表7-21）。就遊客人數來說，由於民國73～87年之間並無寺廟相關調查資料，因此寺廟旅遊人數僅能就88年以後數據來加以說明。88年寺廟遊客人數高達1,915.5萬人次，101年遊客人數增加爲6,233.9萬人次。寺廟的遊客人數大都集中於北港朝天宮、南鯤鯓代天府、麻豆代天府和佛光山。

　　民國71年時古蹟歷史文物的參觀人數只有6.25萬人次，76年快速增加爲148.1萬人次，往後十年遊客人數大都在百萬人次以下，88年遊客增加爲296.5萬人次，101年時遊客人數爲1,105.2萬人次，占全部國內觀光遊憩區遊客人數之4%。

表7-21　民國101年台閩地區寺廟與古蹟歷史建物

區域	寺廟	古蹟歷史建物
地區（12）	清水祖師廟、法鼓山世界佛教教育園區	台北市孔廟、龍山寺、台北故事館、北投溫泉博物館、淡水紅毛城、林本源園邸、滬尾砲台、前清淡水關稅務司官邸、三峽鎮歷史文物館、北埔遊憩區
中部地區（5）	萬和宮、北港朝天宮、中臺禪寺	鹿港龍山寺、彰化孔子廟
南部地區（13）	新港奉天宮、南鯤鯓代天府、麻豆代天府、佛光山	延平郡王祠、赤嵌樓、億載金城、台南孔子廟、祀典武廟、五妃廟、大天后宮、安平古堡、安平樹屋

資料來源：民國101年「觀光年報」，交通部觀光局。

九、其他

其他地區包含基隆嶼、順益台灣原住民博物館、林安泰古厝民俗文物館、八里左岸公園、淡水金色水岸、三峽老街、鶯歌老街、大湖草莓文化館、田尾公路花園、溪州公園、台塑六輕阿媽公園、草嶺、駁二藝術特區、愛河、金針山休閒農業區和蘭嶼等16處觀光景點。民國71年遊客人數只有18.6萬人次，101年遊客人數增加為1,529.1萬人次。八里左岸公園、淡水金色水岸、三峽老街和駁二藝術特區是熱門的景點，遊客人數均超過200萬人次。

第四節　遊客人次季節性

季節性（seasonality）係指時間數列資料在每年特定時間會重複發生相似的變動型態。旅遊市場季節性型態的發生可能是來自於氣候因數、社會風俗習慣、商業活動習慣與週休假日等因素影響所致。季節性的發生對於旅遊相關業者的經營是一大挑戰，如墾丁地區秋、冬兩季的落山風對於當地的觀光產業影響就很大。本節利用乘法拆解法（multiplicative decomposition method）求算各觀光遊憩區旅遊人次的季節指數，瞭解國內旅遊市場的季節性。

表7-22是各觀光遊憩區旅遊人次的季節指數，由表中可以看出國家公園旅遊旺季是2月至4月、7月和8月。9月和12月則是國家公園旅遊人數較少的月份。國家級風景特定區旅遊的旺季發生在2月、4月、7月和8月，9月和12月則是旅遊人次較少的月份。公營觀光區旅遊旺季是2月、4月、7月和8月，旅遊人數較少的月份是6月和9月，這兩個月分別是學生準備高中、大學考試與開學的月份。縣級風景特定區旅遊的旺季是2月、7月和8月，9月是旅遊人數較少的月份。

表7-22 我國主要觀光遊憩區遊客人次季節指數

月份	國家公園	國家級風特區	公營觀光區	縣級風景特區	森林遊樂區	海水浴場	民營觀光區	寺廟	古蹟	其他	全部
1	85	92.4	94.9	89.1	84	86.3	84	103.7	114.6	128	95.5
2	130.9	139.9	160	121.9	122.3	113.7	134.2	227.6	172.2	176.4	160.8
3	144.3	94.5	92.3	84.1	111.5	48.9	80	140.7	101.4	108.1	107.7
4	101.4	108.8	101.4	95.7	113.8	60	102.5	134.3	102.1	95	107.5
5	87.3	98.6	86.5	88.8	82.1	77.1	89.2	101.8	88.2	92.8	92.3
6	83.8	91.2	75.6	82.8	77.8	92.5	77.9	67.6	76.8	87.1	79.1
7	118.7	140.7	112.7	164.7	144.8	305.4	138.8	82.3	94.4	98.6	117.4
8	107.9	112.5	113.9	146	112.8	141.3	150.9	46.7	96.1	99.8	105.6
9	80.6	79.7	76.6	78	72.9	92.5	76.9	67.4	78.9	78.2	76.5
10	91.2	86.9	96.9	88.4	90.8	72.6	93.4	91.9	93.1	79.5	91.7
11	88.3	80.4	98.3	80.3	91.1	56.4	89.4	70.6	92.7	75.3	85.2
12	80.7	74.2	90.9	80.2	96.1	53.5	82.6	65.4	89.4	81.2	80.8

註：1.資料期間為民國88年1月～101年12月。
　　2.季節指數高於100為旅遊旺季，低於100為旅遊淡季。
資料來源：本書計算求得。

　　森林遊樂區旅遊的旺季與國家公園相同，都是2月至4月、7月和8月，6月和9月則是旅遊人數較少的月份。海水浴場旅遊的旺季發生在2月、7月和8月。民營觀光區的旅遊旺季出現在2月、4月、7月和8月，3月、6月和9月則是旅遊人數較少的月份。寺廟的旅遊旺季主要集中於2月、3月和4月等三個月份。古蹟建築文物的旅遊旺季發生在1月和2月，6月和9月則是旅遊人數較少月份。其他觀光遊憩區的旅遊旺季是2月和3月，旅遊人數較少的月份是9月至11月。

　　就整體遊客人次觀察國內國人旅遊市場季節指數觀察，2月和7月觀光遊憩區旅遊人數最多的月份，這與春節假期和暑假有關，6月和9月則是國人旅遊人數較少的月份。

NOTE

Chapter 8

國際觀光

● 觀光定義與分類
● 世界主要國家觀光概況
● 國際觀光未來發展
● 來台旅客市場概況
● 國人出國市場概況

　　21世紀「觀光產業」已成為最具經濟指標的產業。根據世界觀光組織2000年版（World Tourism Organization, WTO）分析報告指出，在全球各國的外匯收入中約有超過8％來自觀光收益，「觀光」儼然已成為許多國家賺取外匯的首要來源。

　　世界觀光旅遊委員會（WTTC）統計2010年全球觀光產業從業人口有2億35,785,000人，約占總體就業人口之十二分之一，並預估至2020年止，觀光產業將再創造67,235,000人次的工作機會，使全球觀光產業就業人口數達3億3,019,000人，每10.9個工作機會就會有一個工作機會是來自旅遊業。由此可見，觀光產業對於全球，乃至於單一國家經濟的發展，未來均扮演著重要之角色。

 第一節　觀光定義與分類

一、觀光的定義

　　觀光是指一個人旅行到他平常居住環境以外的地方，時間不超過一年，旅行的主要目的並不是要在訪問地從事營利的活動（Smith, 1995）。

　　觀光有狹義及廣義兩種（唐學斌，1992）：

1.狹義的觀光：
　　(1)人們離開其日常生活居住地。
　　(2)向預定的目的地移動。
　　(3)無營利的目的。
　　(4)觀賞風土文物。
2.廣義的觀光，則加經濟、學術及文化在內。

二、觀光的分類

(一)依地理位置分類

觀光依地理位置主要可分成六種類型（**圖8-1**）：

1. 國內觀光（domestic tourism）：本國人或居住國土內之外籍人士在國內之觀光活動，又稱國民旅遊（唐學斌，1992）。
2. 入境觀光（inbound tourism）：非本國居民在一國境內旅遊。
3. 出境觀光（outbound tourism）：本國居民到他國境內旅遊。
4. 內部觀光（internal tourism）：包括國內觀光和入境觀光。
5. 國家觀光（national tourism）：包括國內觀光和出境觀光。
6. 國際觀光（international tourism）：包括入境觀光和出境觀光。

(二)依觀光目的分類

Swarbrooke與Horner（1999）依觀光的目的，將觀光分成拜訪親

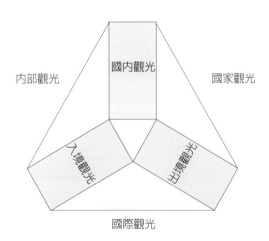

圖8-1 觀光的類型

資料來源：Smith (1995). *Tourism Analysis: A Handbook*, p. 23, England: Longman.

友、商務觀光、宗教觀光、健康觀光、社會性觀光、教育性觀光、風
景性觀光、享樂性觀光、活動性觀光、特殊嗜好觀光與文化性觀光等
十一種觀光次型態（謝智謀等譯，2001）。

◆拜訪親友（visiting friends and relatives, VFR）

婚禮與宗教節慶是最早期的VFR觀光形式。近幾世紀由於休閒
時間的增加、交通系統的改善和住宿品質的提升，刺激VFR市場的發
展。然而近幾十年來，由於全球經濟變遷，爲市場注入一股新動力。
那些因經濟因素暫時或永久遷移的個人或家庭，創造了大量VFR旅遊
市場。即使該類旅遊對於旅館的獲利有限，但對交通運輸業者及旅行
業者而言，仍是相當大的商機。

◆商務觀光（business tourism）

商務觀光其實是最古老的觀光形式之一，只是隨著時代演進，商
務觀光之型態有所不同。早期商務觀光的架構是隨著商務旅行者的需
要而形成，如食物、住宿。除了個人商務旅行以及運送貨物之外，第
三種商務觀光的主流是貿易展。意指某區域或特定行業的從業人員一
同聚集，互相銷售或交換專業資訊。

◆宗教觀光（religious tourism）

在歐洲，宗教、信仰是早期觀光的催化劑。宗教觀光涵蓋的範圍
包括參觀具有宗教信仰意味的地方，例如勝地；參加宗教活動，諸如
萬聖節慶典等。

◆健康觀光（health tourism）

健康觀光成形之初僅止於發掘自然界的醫療、保健資源，如礦物溫
泉、海水等。漸漸的這些地方成爲世界各地一種時髦的社交活動。除了
歐洲地區之外，SPA勝地在其他地區，如美國紐約州，也很早就已發展。

在歐美已行之有年的「健康農場」（health farm）幫助許多婦女和
一些男性達到減重及改善體適能的目標。此外，健康觀光最爲現代的

吳哥窟原名是Vrah Vishnulok，意思是「毗濕奴的神殿」，不僅是宗教聖地，亦是世界遺產

形式莫過於人們出國前往具有專業權威的機構接受醫療的行爲。

◆**社會性觀光**（social tourism）

　　大部分的觀光旅遊都是由消費者負擔市場旅遊價格的全額。然而，有些國家，觀光、渡假是社會福利的一部分，旅遊的費用由政府或志工機構，如非營利組織、工會等單位補助，此稱爲社會性觀光。

◆**教育性觀光**（educational tourism）

　　教育性觀光或學習旅行的發展已有一段很長的歷史。在希臘及羅馬的貴族階級，透過旅行來增加人們對世界的瞭解。幾世紀後，教育性觀光在歐洲最具代表性的即爲「歐洲旅行」。

　　近幾十年來，教育性觀光以各種不同的方式來進行，其中有兩種最值得一提：

　　1.交換學生計畫。
　　2.特殊嗜好之旅遊：參與此類旅行的主要動機是學習一些新事

物，如繪畫假期、烹調假期、園藝的主題郵輪及語言課程，這種課程特別適合提早退休及面臨空巢期的人士參加。

◆**風景性觀光**（scenic tourism）

觀賞壯麗的自然風景，是促使遊客旅遊的動機因素。自一百多年前，風景性觀光在歐洲尤其是阿爾卑斯山脈及美國地區開始蔓延開來，1972年美國成立全世界第一個國家公園。

◆**享樂性觀光**（hedonistic tourism）

係指一種以尋找感官刺激為動機的觀光形式。它在現在被稱為「4S」，就是海水（sea）、沙灘（sand）、陽光（sun）和性（sex）。

◆**活動性觀光**（activity tourism）

活動性的假期是近年來才發展出來，但卻成長迅速的一種觀光型態。此類觀光源於遊客對於追求新經驗的渴望，同時也反應出社會所關注的議題，如健康與體適能。

美國大峽谷的天空步道（Grand Canyon Skywalk）舊稱「空中玻璃走廊」

享樂性觀光現在被稱為4S活動（圖為馬來西亞渡假勝地蘭卡威）

活動性觀光所涵蓋的範圍相當廣，它包括：

1. 利用交通工具前往旅遊目的地，並且需要遊客親身參與一些項目，諸如健走、自行車、騎馬。
2. 參加路上運動，諸如高爾夫及網球。
3. 參與水上運動，諸如潛水、風浪板。

◆**特殊嗜好觀光**（special interest tourism）

特殊興趣觀光就如同活動性觀光同樣是利基市場，但不同的是它在體力上的消耗較少，而種類相當多元化，其中較為流行的包含：

1. 繪畫。
2. 烹飪：在餐廳學習烹調技術或品嚐美食。
3. 參觀戰史館或戰場。
4. 參觀花園。
5. 參加音樂嘉年華。

◆文化性觀光（cultural tourism）

文化性觀光與上述特殊嗜好旅遊有共同點，只是涵蓋的範圍較廣。文化性觀光包含的一些基本要素如下：

1.參觀古蹟及參與傳統的嘉年華會。
2.主要動機是想要嘗試國家性、地區性或地方性的食物和葡萄酒等。
3.觀賞傳統的運動賽會及參與當地的休閒活動。
4.參訪工作過程，如農場、手工藝中心或工廠。

文化性觀光是許多國家的核心觀光產品，而且也是遊客造訪這些國家的主要因素。

第二節　世界主要國家觀光概況

「觀光產業」已成為20世紀末各國最具社會經濟指標的產業，根據WTTC的預估，2020年全球觀光的規模將達全世界GDP的9.6%。全球觀光市場根據WTO的劃分方式可分成歐洲、美洲、東亞及太平洋、南亞、中東和非洲等五大地區，在過去近二十二年全球的觀光客自1990年的43,950萬人次至2012年增為103,500萬人次，人數成長達1.35倍。在五大市場當中，歐洲地區向來為世界觀光客主要集中遊覽的地區，遊客占全世界觀光客比例高達五成以上，1990年遊客有26,560萬人次，2012年遊客增為53,420萬人次，遊客人數增加26,860萬人次，是五大旅遊市場中旅遊人次增加最多的地區。全球觀光旅遊市場中，美洲地區一直是全球第二大的旅遊市場，近年來亞洲和太平洋地區觀光快速發展，觀光客自1990年的5,620萬人次至2012年的23,360萬人次，二十二年間成長3.15倍，市場份額22.57%超過美洲地區之15.75%，取代美洲觀光市場地位，成為全球第二大旅遊地區。由此可看出世界觀

光客主要集中在歐洲、亞洲和太平洋與美洲等三個地區，至於中東和非洲兩個地區的觀光客人數只占全球人數比例的10.05%（2012年），是全球觀光發展較為落後的地區（**表8-1**）。

表8-1 1950～2012年世界各地區觀光客人數　　　　　　單位：百萬

年度	世界總計	歐洲	亞洲／太平洋	美洲	非洲	中東
1950	25.3	16.8	0.2	7.5	0.5	0.2
1960	69.3	50.4	0.9	16.7	0.8	0.6
1965	112.9	83.7	2.1	23.2	1.4	2.4
1970	165.8	113.0	6.2	42.3	2.4	1.9
1975	222.3	153.9	10.2	50.0	4.7	3.5
1980	278.1	178.5	23.0	62.3	7.2	7.1
1985	320.1	204.3	32.9	65.1	9.7	8.1
1990	439.5	265.6	56.2	92.8	15.2	9.6
1991	442.5	263.9	58.0	95.3	16.3	8.9
1992	479.8	282.2	65.8	102.2	18.3	11.3
1993	495.7	290.8	72.3	102.2	18.9	11.4
1994	519.8	303.1	80.1	105.1	19.3	12.1
1995	540.6	315.0	82.4	109.0	20.4	13.7
1996	575.0	332.1	90.4	114.5	22.2	15.8
1997	598.6	352.9	89.7	116.2	23.2	16.7
1998	616.7	364.6	89.4	119.1	25.6	18.0
1999	639.6	370.5	98.7	121.9	27.0	21.5
2000	687.0	395.9	110.5	128.1	28.3	24.2
2001	686.7	395.2	115.7	122.1	29.1	24.5
2002	707.0	407.0	124.9	116.7	30.0	28.5
2003	694.6	407.1	113.3	113.1	31.6	29.5
2004	765.1	424.4	144.2	125.7	34.5	36.3
2005	803.0	438.7	155.3	133.2	37.3	38.0
2006	847.0	462.1	166.8	135.8	41.4	41.4
2007	904.0	486.8	182.0	142.9	45.3	46.6
2008	919.0	486.3	184.1	147.8	44.5	55.9
2009	882.0	461.0	181.1	140.7	46.7	52.2
2010	949.0	485.5	205.1	150.4	49.9	58.2
2011	995.0	516.4	218.2	156.0	49.4	54.9
2012	1035.0	534.2	233.6	163.1	52.4	52.0

資料來源：1950-2005, 2009, *World Tourism Barometer, Vol. 10,* January 2012. 2010-2012, Tourism Highlight 2013 Edition.

　　「地緣關係」在國際觀光的發展過程中扮演重要關鍵的角色。檢視全球觀光客造訪人數前十大國家以及亞洲主要觀光大國，可以清楚看出「地緣關係」對於一個國家觀光發展的重要性。法國向來是觀光客造訪最多的國家之一，根據世界觀光組織的統計，2003～2007年到訪法國觀光客平均每年有7,737.4萬人次，其中有88.3%是來自於歐洲大陸，只有6.3%是來自於美洲，3.4%的人士來自東亞太平洋地區（**表8-2**）。西班牙每年到訪的觀光客呈現逐年增加，2003年到訪的觀光客人數有5,085.3萬人次，2007年觀光客人數增為5,866.5萬人次，其中有93.7%的觀光客是來自歐洲地區。2003～2007年平均每年到訪美國的觀光客有4,869.4萬人次，其中64.2%的觀光客是來自美洲，其次為歐洲占有21.4%、東亞太平洋有12.7%。義大利到訪之觀光客年平均約3,957.9萬人次，歐洲來訪占88.1%以上，其次為美洲7.56%。

　　到訪英國的訪客五年之中成長32.6%，平均每年有2,958.6萬人次造訪英國，其中有71.7%是來自歐洲地區，16.1%是來自於美洲地區，7.3%來自於東亞太平洋地區。

　　就亞洲地區觀察（**表8-3**），香港堪稱亞洲地區觀光客到訪地區的佼佼者，每年的觀光客人數平均有1,421.5萬人次，其中約有八成三是來自於東亞太平洋地區，來自於歐洲的觀光客占7.1%，只有7.8%的觀光客是來自於美洲地區。中國是近年來觀光發展極為快速的國家，2003年訪客有9,166.2萬人次，2007年時訪客人數增為13,187.3萬人次，成長43.8%；就訪客來訪的地區而言，約有93.3%是來自東亞太平洋地區，4.19%是來自歐洲。

　　泰國是亞洲地區觀光資源頗富特色的地方，每年到訪的觀光客平均有1,233.4萬人次，其中有62.6%是來自於東亞太平洋地區，24.2%是來自歐洲地區，只有5.9%的觀光客是來自美洲地區。每年到訪日本的訪客平均有675.1萬人次，其中有71.8%是來自於東亞太平洋地區，14.7%是來自美洲地區，11.8%是來自於歐洲地區。

　　由上述觀察全世界主要國家觀光發展概況，不難發現觀光發展和「地緣關係」脫不了關係。

表8-2 世界主要國家觀光客與到訪區域人數

單位：人、%

	2003 人數	%	2004 人數	%	2005 人數	%	2006 人數	%	2007 人數	%	2003~2007平均 人數	%
法國[1]	75,048,000		75,121,000		75,908,000		78,853,000		81,940,200		77,374,040	
到訪區域 非洲	889,000	1.18	895,000	1.19	1,252,000	1.65	1,222,000	1.55	1,384,000	1.69	1,128,400	1.45
美洲	3,954,000	5.27	4,206,000	5.60	5,086,000	6.70	5,399,000	6.85	5,829,200	7.11	4,894,840	6.31
歐洲	68,072,000	90.70	67,711,000	90.14	66,029,000	86.99	68,592,000	86.99	71,154,600	86.84	68,311,720	88.33
東亞太平洋	1,890,000	2.52	2,058,000	2.74	3,192,000	4.21	3,116,000	3.95	3,004,100	3.67	2,652,020	3.42
中東	950,978	1.27	1,056,981	1.41	1,123,020	1.48	1,022,431	1.30	1,067,560	1.30	1,044,194	1.35
其他	2,648,265	3.53	2,607,981	3.47	2,682,821	3.53	-	-	-	-	2,646,356	3.51
西班牙[1]	50,853,816		52,429,833		55,913,776		58,004,459		58,665,505		55,173,478	
到訪區域 非洲	1,893,951	3.72	2,079,063	3.97	2,232,850	3.99	2,377,815	4.10	2,312,521	3.94	2,179,240	3.94
歐洲	47,835,339	94.06	49,238,603	93.91	52,189,868	93.34	54,312,738	93.64	54,926,634	93.63	51,700,636	93.72
東亞太平洋	237,391	0.47	150,584	0.29	181,052	0.32	255,309	0.44	346,047	0.59	234,077	0.42
其他	887,135	1.74	961,583	1.83	1,310,006	2.34	1,058,597	1.83	1,080,303	1.84	1,059,525	1.92
美國[1]	41,217,876		46,085,774		49,205,624		50,977,532		55,986,236		48,694,608	
到訪區域 非洲	236,067	0.57	240,488	0.52	251,654	0.51	251,841	0.49	276,300	0.49	251,270	0.52
美洲	26,367,961	63.97	29,195,347	63.35	31,178,504	63.36	33,128,737	64.99	36,470,970	65.14	31,268,304	64.16
歐洲	8,981,711	21.79	10,055,657	21.82	10,701,847	21.75	10,530,566	20.66	11,839,074	21.15	10,421,771	21.43
東亞太平洋	5,192,366	12.60	6,086,708	13.21	6,518,211	13.25	6,427,817	12.61	6,562,889	11.72	6,157,598	12.68
其他	83,880	0.20	26,876	0.06	29,211	0.06	36,714	0.07	13,085	0.02	37,953	0.08
義大利[1]	39,604,118		37,070,775		36,512,500		41,057,834		43,654,122		39,579,870	
到訪區域 非洲	122,472	0.31	205,617	0.55	250,705	0.69	253,863	0.62	264,662	0.61	219,464	0.56
美洲	1,680,228	4.24	2,988,244	8.06	3,250,284	8.90	3,579,393	8.72	3,440,062	7.88	2,987,642	7.56
歐洲	36,583,819	92.37	32,521,819	87.73	31,571,338	86.47	35,594,161	86.69	38,136,255	87.36	34,881,478	88.12
東亞太平洋	1,074,563	2.71	1,088,281	2.94	1,111,603	3.04	1,188,781	2.90	1,326,583	3.04	1,157,962	2.93
中東	76,035	0.19	129,760	0.35	212,716	0.58	246,956	0.60	242,048	0.55	181,503	0.46
南亞	67,001	0.17	135,290	0.36	115,193	0.32	189,745	0.46	173,235	0.40	136,093	0.34
其他	-	-	1,764	0.00	661	0.00	4,935	0.01	71,277	0.16	19,659	0.05

(續) 表8-2 世界主要國家觀光客與到訪區域人數

單位：人、%

	2003 人數	2003 %	2004 人數	2004 %	2005 人數	2005 %	2006 人數	2006 %	2007 人數	2007 %	2003~2007平均 人數	2003~2007平均 %
英國²	24,715,000		27,755,000		29,970,000		32,712,920	2.14	32,778,102		29,586,204	2.19
到訪區域 非洲	569,000	2.30	639,000	2.30	659,000	2.20	701,468	2.14	653,917	1.99	644,477	2.19
美洲	4,326,000	17.50	4,692,000	16.91	4,596,000	15.34	5,166,674	15.79	4,826,687	14.73	4,721,472	16.05
歐洲	17,370,000	70.28	19,581,000	70.55	21,706,000	72.43	23,541,245	71.96	24,020,354	73.28	21,243,720	71.70
東亞太平洋	1,809,000	7.32	2,086,000	7.52	2,231,000	7.44	2,310,449	7.06	2,315,607	7.06	2,150,411	7.28
中東	347,000	1.40	386,000	1.39	384,000	1.28	471,856	1.44	489,559	1.49	415,683	1.40
南亞	294,000	1.19	371,000	1.34	394,000	1.31	521,228	1.59	471,978	1.44	410,441	1.37
加拿大¹	17,534,329		19,144,810		18,770,552		18,265,406		17,931,061		18,329,232	0.00
到訪區域 非洲	52,437	0.30	58,210	0.30	61,842	0.33	72,388	0.40	75,525	0.42	64,080	0.35
美洲	14,588,822	83.20	15,518,243	81.06	14,867,460	79.21	14,372,551	78.69	13,942,626	77.76	14,657,940	79.98
歐洲	1,872,693	10.68	2,202,397	11.50	2,397,419	12.77	2,359,997	12.92	2,443,093	13.62	2,255,120	12.30
東亞太平洋	900,328	5.13	1,221,981	6.38	1,282,007	6.83	1,282,472	7.02	1,266,536	7.06	1,190,665	6.49
中東	40,257	0.23	47,637	0.25	52,131	0.28	59,270	0.32	67,512	0.38	53,361	0.29
南亞	79,792	0.46	96,342	0.50	109,693	0.58	118,728	0.65	135,769	0.76	108,065	0.59
墨西哥¹					21,914,917		21,352,605		21,423,545		21,563,689	
到訪區域 美洲					19,012,275	86.75	18,713,395	87.64	18,867,770	88.07	18,864,480	87.49
歐洲					1,134,228	5.18	1,295,430	6.07	1,423,432	6.64	1,284,363	5.96
東亞太平洋					92,007	0.42	99,723	0.47	109,488	0.51	100,406	0.47
其他					1,676,407	7.65	1,244,057	5.83	1,022,855	4.77	1,314,440	6.08
澳洲²	4,745,855		5,214,981		5,499,050		5,532,435		5,644,077		5,327,280	
到訪區域 非洲	69,535	1.47	67,711	1.30	70,877	1.29	77,615	1.40	85,570	1.52	74,262	1.39
美洲	537,494	11.33	561,454	10.77	584,395	10.63	611,140	11.05	628,777	11.14	584,652	10.98
歐洲	1,228,033	25.88	1,261,477	24.19	1,330,233	24.19	1,367,738	24.72	1,355,280	24.01	1,308,552	24.60
東亞太平洋	2,811,834	59.25	3,205,477	61.47	3,374,765	61.37	3,314,747	59.91	3,386,617	60.00	3,218,688	60.40
中東	34,432	0.73	43,484	0.83	49,195	0.89	52,401	0.95	62,743	1.11	48,451	0.90
南亞	63,264	1.33	75,233	1.44	89,356	1.62	108,324	1.96	124,690	2.21	92,173	1.71
其他	1,263	0.03	145	0.00	229	0.00	479	0.01	400	0.01	503	0.01

註1：統計資料為觀光客（tourists）

註2：統計資料為到訪旅客（visitors）

資料來源：WTO (2009). *Yearbook of Tourism Statistics*. Spain: World Tourism Organization.

表8-3 亞洲主要國家觀光客人數與比例

單位：人、%

		2003 人數	%	2004 人數	%	2005 人數	%	2006 人數	%	2007 人數	%	2003~2007平均 人數	%
中國²		91,662,082		109,038,218		120,292,255		124,942,096		131,873,287		115,561,588	
到訪區域	非洲	91,949	0.10	154,223	0.14	210,533	0.18	255,288	0.20	327,142	0.25	207,827	0.17
	美洲	1,132,937	1.24	1,789,500	1.64	2,145,758	1.78	2,405,829	1.93	2,721,034	2.06	2,039,012	1.73
	歐洲	2,789,888	3.04	4,096,999	3.76	5,165,588	4.29	5,769,346	4.62	6,936,600	5.26	4,951,684	4.19
	東亞太平洋	87,214,341	95.15	102,393,763	93.91	112,053,459	93.15	115,700,406	92.60	120,956,213	91.72	107,663,636	93.31
	中東	46,856	0.05	84,376	0.08	110,966	0.09	136,429	0.11	179,771	0.14	111,680	0.09
	南亞	383,121	0.42	514,163	0.47	599,435	0.50	670,505	0.54	749,103	0.57	583,265	0.50
	其他	2,990	0.00	5,194	0.00	6,516	0.01	4,293	0.00	3,424	0.00	4,483	0.00
日本²		5,211,725		6,137,905		6,727,926		7,334,077		8,346,969		6,751,720	
到訪區域	非洲	16,434	0.32	16,946	0.28	20,583	0.31	18,678	0.25	20,114	0.24	18,551	0.28
	美洲	824,345	15.82	951,074	15.50	1,032,140	15.34	1,035,300	14.12	1,054,019	12.63	979,376	14.68
	歐洲	665,187	12.76	744,142	12.12	817,092	12.14	817,670	11.15	897,944	10.76	788,407	11.79
	東亞太平洋	3,625,013	69.55	4,337,788	70.67	4,761,395	70.77	5,362,608	73.12	6,267,798	75.09	4,870,920	71.84
	中東	3,166	0.06	3,285	0.05	3,072	0.05	3,218	0.04	3,294	0.04	3,207	0.05
	南亞	76,217	1.46	83,856	1.37	92,676	1.38	95,555	1.30	102,860	1.23	90,233	1.35
馬來西亞¹		10,576,915		15,703,406		16,431,055		17,546,863		20,972,822		16,246,212	
到訪區域	非洲	133,762	1.26	136,587	0.87	128,208	0.78	157,342	0.90	307,797	1.47	172,739	1.06
	美洲	270,157	2.55	271,901	1.73	274,915	1.67	312,478	1.78	472,164	2.25	320,323	2.00
	歐洲	456,351	4.31	540,306	3.44	618,188	3.76	673,118	3.84	829,653	3.96	623,523	3.86
	東亞太平洋	9,073,882	85.79	13,983,381	89.05	14,685,975	89.38	15,478,386	88.21	17,656,571	84.19	14,175,639	87.32
	中東	78,324	0.74	124,331	0.79	145,448	0.89	173,750	0.99	225,153	1.07	149,401	0.90
	南亞	209,120	1.98	248,673	1.58	321,246	1.96	390,189	2.22	686,614	3.27	371,168	2.20
香港¹		9,676,300		13,655,100		14,773,200		15,821,400		17,153,900		14,215,980	
到訪區域	非洲	68,100	0.70	91,100	0.67	116,600	0.79	123,400	0.78	126,500	0.74	105,140	0.74
	美洲	713,400	7.37	1,091,600	7.99	1,196,700	8.10	1,229,500	7.77	1,330,100	7.75	1,112,260	7.80
	歐洲	588,000	6.08	888,700	6.51	1,083,900	7.34	1,198,700	7.58	1,368,600	7.98	1,025,580	7.10
	東亞太平洋	8,154,000	84.27	11,368,600	83.26	12,124,500	82.07	12,989,900	82.10	14,022,400	81.74	11,731,880	82.69
	中東	39,100	0.40	55,600	0.41	71,000	0.48	88,100	0.56	101,600	0.59	71,080	0.49
	南亞	113,700	1.18	159,500	1.17	180,500	1.22	191,800	1.21	204,700	1.19	170,040	1.19

(續) 表8-3 亞洲主要國家觀光客人數與比例

單位：人、%

		2003		2004		2005		2006		2007		2003~2007平均	
		人數	%	人數	%	人數	%	人數	%	人數	%	人數	%
泰國[1]		10,082,109		11,737,413		11,567,341		13,821,802		14,464,228		12,334,579	
到訪區域	非洲	67,121	0.67	82,711	0.70	72,875	0.63	96,117	0.70	104,941	0.73	84,753	0.68
	美洲	576,587	5.72	692,792	5.90	739,703	6.39	825,079	5.97	817,564	5.65	730,345	5.93
	歐洲	2,320,807	23.02	2,706,062	23.06	2,778,693	24.02	3,439,010	24.88	3,812,782	26.36	3,011,471	24.27
	東亞太平洋	6,510,375	64.57	7,500,966	63.91	7,194,866	62.20	8,568,558	61.99	8,712,488	60.23	7,697,451	62.58
	中東	118,339	1.17	172,699	1.47	178,718	1.55	239,171	1.73	330,879	2.29	207,961	1.64
	南亞	411,224	4.08	495,473	4.22	552,081	4.77	653,867	4.73	685,574	4.74	559,644	4.51
	其他[2]	77,656	0.77	86,710	0.74	50,405	0.44	-	-	-	-	71,590	0.65
新加坡[2]		6,127,291		8,328,720		8,943,029		9,751,141		10,284,545		8,686,945	
到訪區域	非洲	53,838	0.88	68,848	0.83	77,754	0.87	86,771	0.89	90,461	0.88	75,534	0.87
	美洲	355,293	5.80	470,711	5.65	525,506	5.88	568,126	5.83	589,749	5.73	501,877	5.78
	歐洲	1,026,011	16.74	1,252,241	15.04	1,324,566	14.81	1,418,531	14.55	1,488,333	14.47	1,301,936	15.12
	東亞太平洋	4,207,355	68.67	5,805,991	69.71	6,148,911	68.76	6,706,786	68.78	7,002,492	68.09	5,974,307	68.80
	中東	12,598	0.21	28,709	0.34	27,744	0.31	31,901	0.33	37,777	0.37	27,746	0.31
	南亞	470,721	7.68	700,707	8.41	831,778	9.30	930,275	9.54	1,051,839	10.23	797,064	9.03
	其他[2]	1,475	0.02	1,513	0.02	6,770	0.08	8,751	0.09	23,894	0.23	8,481	0.09

註1：統計資料局觀光客（tourists）

註2：統計資料局到訪旅客（visitors）

資料來源：WTO (2009). *Yearbook of Tourism Statistics*. Spain: World Tourism Organization.

 ## 第三節　國際觀光未來發展

　　世界觀光組織於西元2001年發表「2020年全球觀光發展前景報告書」。根據世界觀光組織的預測指出，在2020年全球的觀光客人數成長至15.61億人次，較1995年之5.65億人次（**表8-4**），成長1.76倍。全球觀光客最多的地區仍是歐洲地區，2020年時將有7.17億人次的觀光客到歐洲地區旅遊，較1995年之3.38億人次，成長1.12倍。東亞和太平洋地區則是全球觀光人數第二多的地區，2020年觀光客人數高達3.97億人次，較基期年人數成長3.9倍。美洲地區2020年觀光客人數是2.82億人次，全球排行第三大旅遊地區，較1995年之1.08億人次，成長1.61倍。

　　由全球前三大觀光旅遊地區可清楚看到，東亞和太平洋地區是未來全球觀光旅遊市場成長最為快速的地區，位於此地區國家的觀光發展將因此而受到很大的助益。

　　就全球十大旅遊目的地國家觀察，西元2020年中國躍居全球觀光客最多的國家（1.13億），法國次之（1.06億），美國排名第三（1.02億）。香港受惠於中國經濟成長帶來大量的觀光人潮，2020年時觀光客高達5,660萬人次，全球排名第五位（**表8-5**）。

　　最後觀察2020年全球前十大出境（outbound）旅遊國家，排名第一是德國，全年出國旅遊人數高達1.53億人次（**表8-6**）。第二大觀光輸出國是日本，全年出國旅遊人數是1.42億人次，美國排名第三（1.23億）。中國排行第四位，全年出國觀光旅遊人數是1.0億人次，俄羅斯全年出國旅遊人數3,100萬則排名第十位。在全球十大旅遊輸出國中，有日本、中國和俄羅斯等三個國家位居台灣的周圍，三個國家2020年時出國觀光旅遊的總人數計有2.73億人次，此龐大觀光人潮對於台灣發展國際觀光無異是新的契機。

表8-4　西元2020年全世界觀光客人數　　　　　　　　單位：百萬、%

地區	基期年	預測人數		平均年成長率	市場份額	
	1995	2010	2020	1995～2020	1995	2020
總計	565.4	1006	1561	4.1	100	100
非洲	20.2	47	77	5.5	3.6	5.5
美洲	108.9	190	282	3.9	19.3	18.1
東亞和太平洋	81.4	195	397	6.5	14.4	25.4
歐洲	338.4	527	717	3	59.8	45.9
中東	12.4	36	69	7.1	2.2	4.4
南亞	4.2	11	19	6.2	0.7	1.2
區域內旅遊（intraregional）	464.1	791	1183	3.8	82.1	75.8
跨區旅遊（long-haul）	101.3	216	378	5.4	17.9	24.2

資料來源：WTO (2001). *Tourism 2020 Vision: Global Forecasts and Profiles of Market Segments*. Spain: World Tourism Organization.

表8-5　西元2020年全世界前十大旅遊目的地國家　　　　單位：百萬、%

	國家	基期年	預測人數	年平均成長率	市場份額	
		1995	2020	1995～2020	1995	2020
1	中國	20	130	7.8	3.5	8.3
2	法國	60	106.1	2.3	10.6	6.8
3	美國	43.3	102.4	3.5	7.7	6.6
4	西班牙	38.8	73.9	2.6	6.9	4.7
5	香港	10.2	56.6	7.1	1.8	3.6
6	義大利	31.1	52.5	2.1	5.5	3.4
7	英國	23.5	53.8	3.4	4.2	3.4
8	墨西哥	20.2	48.9	3.6	3.6	3.1
9	俄羅斯	9.3	48	6.8	1.6	3.1
10	捷克	16.5	44	4	2.9	2.8
	總計	273	716.2	3.9	48.3	45.9

資料來源：WTO (2001). *Tourism 2020 Vision: Global Forecasts and Profiles of Market Segments*. Spain: World Tourism Organization.

表8-6　西元2020年全世界前十大出境國家　　　　　單位：百萬、%

國家	基期年	預測人數	年平均成長率	市場份額	
	1995	2020	1995～2020	1995	2020
1　德國	75	153	2.9	13.3	9.8
2　日本	23	142	7.5	4.1	9.1
3　美國	63	123	2.7	11.1	7.9
4　中國	5	100	12.8	0.9	6.4
5　英國	42	95	3.3	7.4	6.1
6　法國	21	55	3.9	3.7	3.5
7　荷蘭	22	46	3	3.8	2.9
8　義大利	16	35	3.1	2.9	2.3
9　加拿大	19	31	2	3.4	2
10　俄羅斯	12	31	4	2.1	2
總計	298	809	4.1	52.7	51.8

資料來源：WTO (2001). *Tourism 2020 Vision: Global Forecasts and Profiles of Market Segments*. Spain: World Tourism Organization.

第四節　來台旅客市場概況

一、旅客消費特徵

交通部觀光局為瞭解來台旅客旅遊動機、動向、消費情形、觀感及意見，以供相關單位規劃與改善國內觀光設施、研擬國際觀光宣傳與行銷策略之參考，並作為估算觀光外匯收入之依據，辦理「來台旅客消費及動向調查」，分別在台灣桃園國際機場、高雄小港機場現場訪問離境旅客。茲將民國101年調查結果摘述如下，以瞭解來台旅客的消費行為。

1.六成三旅客來台前曾看過台灣觀光宣傳廣告或旅遊報導，其中

以旅行社宣傳行程、摺頁、網際網路、親朋好友來台口碑宣傳、報章雜誌、電視電台及國際旅遊展覽等六種宣傳影響旅客決定來台觀光的程度較高。

受訪旅客來台前曾看過台灣觀光宣傳廣告或旅遊報導者占62.86%，其主要來源依序為網際網路（每百人次有56人次）、電視電台（每百人次有47人次）、報章雜誌（每百人次有37人次）等。

2.旅客來台後希望取得旅遊資訊的來源以「機場入境處」及「旅館」為最多，希望取得的旅遊資訊以「旅遊景點簡介」、「交通資訊」、「餐飲資訊」及「旅遊地圖或開車路線圖」為最多。

旅客來台後希望取得旅遊資訊的來源依序為機場入境處（每百人次有45人次）、旅館（每百人次有38人次）、電腦網際網路（每百人次有34人次）及旅行社（每百人次有25人次）。

旅客來台後希望取得的旅遊資訊依序為旅遊景點簡介（每百人次有55人次）、交通資訊（每百人次有51人次）、餐飲資訊（每百人次有49人次）及旅遊地圖或開車路線圖（每百人次有43人次）。

3.「風光景色」、「菜餚」與「台灣民情風俗和文化」為吸引旅客來台觀光主要因素。

吸引旅客來台觀光因素依序為風光景色（每百人次有60人次）、菜餚（每百人次有37人次）、台灣民情風俗和文化（每百人次有31人次）、人民友善（每百人次有25人次）、購物（每百人次有24人次）等。

4.五成八業務目的與八成九國際會議或展覽目的旅客曾利用餘暇旅遊。

業務目的與國際會議或展覽目的受訪旅客分別有58.08%及88.68%曾利用商務或會議餘暇在台旅遊；其中業務目的受訪旅客旅遊時間以「半天」及「一天」為主，國際會議或展覽目的

受訪旅客旅遊時間以「二天」、「一天」及「半天」為主；而未利用餘暇在台旅遊之主要原因皆為「時間不夠」。

5. 六成觀光目的旅客來台旅行方式為「參加旅行社規劃的行程，由旅行社包辦」。

受訪旅客來台方式以「參加旅行社規劃的行程，由旅行社包辦」者居多（占40.25%），「抵達後未曾參加本地旅行社安排的旅遊行程」（占35.83%）、「請旅行社安排住宿（及代訂機票）」（占19.98%）次之。

6. 近三年旅客平均來台1.50次，並有六成九旅客為首次訪台。

受訪旅客近三年來台次數以第一次來台比例最高，占68.53%，平均來台次數為1.50次；其中觀光目的旅客第一次來台比例為80.28%。

7. 「夜市」、「台北101」、「故宮博物院」、「中正紀念堂」及「日月潭」為旅客主要遊覽景點。

受訪旅客主要遊覽景點依序為「夜市」（每百人次有78人次）、「台北101」（每百人次有62人次）、「故宮博物院」（每百人次有53人次）、「中正紀念堂」（每百人次有39人次）及「日月潭」（每百人次有37人次）等。

8. 「九份」為旅客最喜歡的熱門景點。

受訪旅客遊覽的熱門景點中以「九份」最獲喜愛（喜歡比例為33.04%），其次依序為「太魯閣—天祥」、「日月潭」、「阿里山」及「野柳」，喜歡比例皆在18%以上。

9. 「台北市」為旅客主要遊覽景點所在縣市。

受訪旅客主要遊覽景點所在縣市依序為台北市（每百人次有83人次）、新北市（每百人次有58人次）、高雄市（每百人次有40人次）、南投縣（每百人次有39人次）、屏東縣（每百人次有29人次）、嘉義縣（每百人次有29人次）、花蓮縣（每百人次有28人次）等。

10.「購物」、「逛夜市」及「參觀古蹟」為旅客在台主要活動。

受訪旅客在我國期間參加活動以購物為最多（每百人次有87人次），其次依序為逛夜市（每百人次有78人次）、參觀古蹟（每百人次有37人次）、遊湖（每百人次有35人次）等。

由來台主要目的分析，各目的旅客在我國期間參加活動亦皆以購物及逛夜為主（**表8-7**）。

11.有九成五旅客對來台整體經驗表示滿意。

旅客來台對我國觀光便利性、觀光環境國際化及環境安全性之滿意度皆傾向滿意，其中以「台灣民眾態度友善」、「住宿設施安全」、「社會治安良好」及「遊憩據點設施安全」滿意度最高。

12.「人情味濃厚」、「逛夜市」及「美味菜餚」為旅客對台灣最深刻的印象。

受訪旅客對台灣最深刻的印象依序為人情味濃厚（每百人次有54人次）、逛夜市（每百人次有41人次）、美味菜餚（每百人次有39人次）等。

表8-7　民國101年受訪旅客在台期間參加活動排名　　單位：人次／每百人次

名次	項目	相對次數	名次	項目	相對次數
1	購物	86.70	11	騎乘自行車	2.71
2	逛夜市	77.76	12	卡拉OK或唱KTV	1.98
3	參觀古蹟	37.37	13	SPA、三溫暖	1.70
4	遊湖	35.26	14	參觀節慶活動	1.41
5	泡溫泉浴	15.58	15	冒險旅遊或生態旅遊	0.85
6	參觀展覽	13.70	16	護膚、美容、彩繪指甲	0.78
7	按摩、指壓	11.31	17	拍婚紗或個人藝術照	0.76
8	主題樂園	8.51	18	保健醫療	0.62
9	夜總會、PUB活動	5.12	19	打高爾夫球	0.48
10	參觀藝文表演活動	3.33			

註：本題「受訪旅客在台期間參加活動」為複選題。

二、來台旅客人次變化

　　我國觀光的發展奠基於民國45年「台灣省觀光事務委員會」的成立，真正快速發展是60年代之後。民國60年來台旅客人數計539,755人次，至65年首度突破百萬人次，來台旅客人數較60年增加46萬多人，78年來台旅客到達200萬人次。79年受到台幣大幅升值的影響，來台旅客減少，82年來台旅客人數1,850,214人。83年起政府開放對美、日、英等12國實施免簽證措施，另亦開放澳大利亞、比利時、加拿大、法國、德國等23國落地簽證之服務，節省來台觀光旅客的手續辦理時間，藉以改善來華接待業務，使來台旅客大幅成長。86年7月間因東南亞金融風暴，亞洲各國經濟景氣嚴重受挫，到87年來台旅客人數出現衰退3.1%，較86年減少73,526人次。90年美國發生911事件，全球觀光市場皆受波及，旅遊人口對搭乘飛機意願降低，導致來台旅客人次及比例皆受影響而下降。行政院於91年提出「觀光客倍增計畫」，計畫目標是將來台人數由260萬成長爲500萬人次；以觀光爲目的來台旅客由100萬人次提升至200萬人次。92年SARS事件導致來台旅客大幅減少，93年來台旅客人數恢復290萬人次水準，94年突破300萬人次大關。97年7月18日開放大陸觀光客來台，98年來台旅客超過400萬人次，101年來台旅客人數快速成長爲731.1萬人，較98年成長六成六（**圖8-2**）。

　　在外匯收入方面的表現，民國60年來台旅客之外匯收入是1.1億美元（**表8-8**），70年外匯收入突破10億美元；83年突破32億美元，100年時來台旅客的外匯收入首度超越百億美元大關爲110.6億美元，101年外匯收入是117.6億美元。

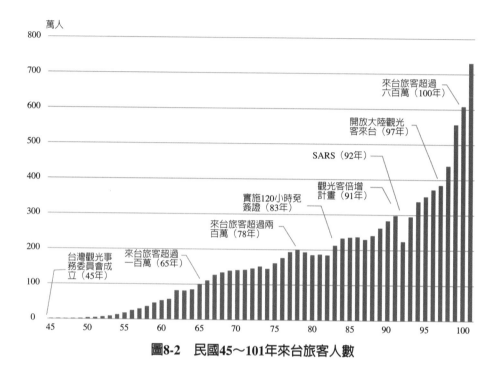

圖8-2　民國45～101年來台旅客人數

表8-8　民國60～101年歷年來台旅客人數與外匯收入

年度	總計	外匯收入 （千美元）	年度	總計	外匯收入 （千美元）
60	539,755	110,000	81	1,873,327	2,449,000
61	580,033	128,707	82	1,850,214	2,943,000
62	824,393	245,882	83	2,127,249	3,210,000
63	819,821	278,402	84	2,331,934	3,286,000
64	853,140	359,358	85	2,358,221	3,636,000
65	1,008,126	466,077	86	2,372,232	3,402,000
66	1,110,182	527,492	87	2,298,706	3,372,000
67	1,270,977	608,000	88	2,411,248	3,571,000
68	1,340,382	919,000	89	2,624,037	3,738,000
69	1,393,254	988,000	90	2,617,137	4,335,000
70	1,409,465	1,080,000	91	2,726,411	4,584,000
71	1,419,178	953,000	92	2,248,117	2,976,000
72	1,457,404	990,000	93	2,950,342	4,053,000

（續）表8-8　民國60～101年歷年來台旅客人數與外匯收入

年度	總計	外匯收入 （千美元）	年度	總計	外匯收入 （千美元）
73	1,516,138	1,066,000	94	3,378,118	4,977,000
74	1,451,659	963,000	95	3,519,827	5,136,000
75	1,610,385	1,333,000	96	3,716,063	5,214,000
76	1,760,918	1,619,000	97	3,845,187	5,936,000
77	1,935,134	2,289,000	98	4,395,004	6,816,000
78	2,004,126	2,698,000	99	5,567,277	8,719,000
79	1,934,084	1,740,000	100	6,087,484	11,065,000
80	1,854,506	2,018,000	101	7,311,470	11,769,000

資料來源：交通部觀光局（2013）。觀光局歷年統計資料查詢系統，http://recreation.
tbroc.gov.tw/asp1/statistics/year/INIT.ASP，檢索日期：2013年10月25日。

三、來台旅客居住國與目的

　　亞洲地區是我國來台旅客主要的市場，由**圖8-3**可以清楚看出約有八成的遊客是來自亞洲地區，有12.2%的旅客來自美洲地區，歐洲地區

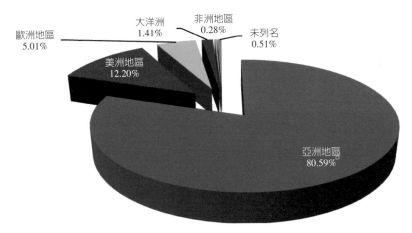

圖8-3　民國81～101年來台旅客居住地區人數平均比例

來台的旅客占5%，非洲和大洋洲的旅客則是非常的稀少。經由上述可知亞洲地區為我國來台旅客大戶，歐洲及大洋洲地區則是我國未來可積極拓展的市場。

從民國81～101年間，來台旅客多以業務、觀光為主，分別占24.35%及45.49%，近年來台旅客中以觀光成長最為快速，民國101年來台旅客中超過六成三的目的是觀光，來台旅客目的比例第三為探親（9.92%）（**圖8-4**）。

在來台觀光旅客方面，亞洲地區旅客是我國入境觀光市場的主要客源，其中以日本和香港兩個地區的遊客為最多。民國70年來台觀光的人數是86萬（**表8-9**），其中有72萬人次是來自亞洲地區，市場比例為83.7%；101年來台觀光客提升為467.7萬人次，亞洲地區來台觀光的人數是443.2萬，市場比例為94.7%。

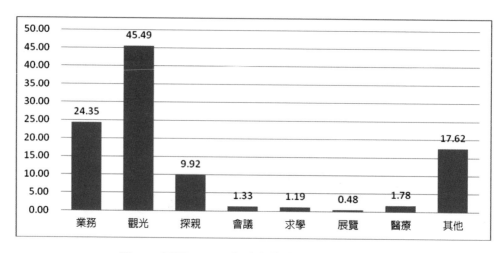

圖8-4　民國81～101年來台旅客目的平均百分比

表8-9 歷年來台觀光旅客人次

年度	亞洲			美洲		中南美洲	歐洲	大洋洲	非洲	未列名	總計
	香港	日本	亞洲合計	美國	美洲合計						
70	9,591	532,359	720,072	66,568	76,120	6,269	32,836	8,265	9,893	6,618	860,073
71	8,960	525,536	717,111	65,427	73,116	5,151	30,484	9,061	8,634	7,370	850,927
72	135,638	528,505	836,809	78,065	86,680	4,145	22,059	9,525	9,213	5,899	974,330
73	137,663	558,681	840,011	74,704	82,863	3,157	18,506	8,268	6,098	7,502	966,408
74	119,948	537,495	782,770	73,423	81,334	3,128	15,885	7,591	2,821	6,495	900,024
75	122,075	585,143	824,447	68,878	76,906	3,287	17,337	6,745	2,709	17,767	949,198
76	111,600	640,996	869,305	67,701	74,994	3,508	18,461	5,604	2,972	23,391	998,235
77	97,217	706,422	953,417	53,978	60,556	3,124	16,818	4,711	3,148	17,528	1,059,302
78	114,976	734,997	998,573	47,972	53,700	2,949	15,545	4,565	2,828	22,270	1,100,430
79	122,991	687,228	943,319	43,250	48,396	2,528	15,907	4,464	2,379	20,872	1,037,866
80	40,365	594,281	751,308	41,598	46,852	2,135	14,260	4,227	2,033	5,626	826,441
81	35,423	576,808	729,479	45,231	50,702	2,372	15,175	4,556	1,565	5,604	809,453
82	51,214	483,481	620,666	45,354	51,000	2,265	14,569	4,653	1,501	6,613	700,907
83	85,721	574,323	773,205	48,969	55,212	2,262	15,820	4,922	1,543	7,951	857,915
84	82,367	626,152	844,011	51,422	58,703	2,304	19,452	6,692	1,283	8,006	940,451
85	87,890	605,673	812,984	45,568	53,252	1,955	21,186	5,775	1,053	8,284	904,489
86	87,034	575,613	753,588	45,519	53,646	1,840	18,972	5,878	655	8,429	843,008
87	113,093	497,928	665,214	48,678	57,998	1,939	21,546	5,766	577	8,986	762,026
88	148,211	481,544	685,293	49,407	59,232	1,486	21,659	5,674	563	9,031	782,938
89	177,983	527,074	763,477	58,838	69,914	1,581	18,235	6,399	902	10,421	870,929
90	220,711	590,786	879,845	60,232	73,848	1,190	18,409	6,758	893	9,821	990,874
91	237,402	587,170	922,784	62,464	77,834	-	18,960	7,711	893	453	1,028,635
92	187,270	323,375	618,078	43,819	55,006	-	14,590	6,370	745	488	695,277
93	259,887	460,231	902,797	73,229	91,167	-	24,299	12,500	793	157	1,031,713
94	276,153	677,937	1,242,751	77,133	96,780	-	25,724	14,475	763	1,144	1,381,637
95	274,222	721,351	1,358,781	86,239	107,000	-	29,496	14,076	727	127	1,5102,07
96	321,405	737,638	1,475,396	92,724	117,172	-	35,738	19,483	657	61	1,648,507
97	426,890	674,506	1,574,236	97,854	127,495	-	48,098	24,535	809	56	1,775,229
98	538,474	662,644	2,078,123	103,557	136,224	-	56,237	269,70	699	81	2,298,334
99	560,082	701,561	3,014,703	111,093	146,687		53,687	30,083	781	64	3,246,005
100	553,757	902,733	3,410,477	101,673	136,442		54,539	31,326	976	96	3,633,856
101	612,826	1,037,067	4,432,417	106,843	145,520		61,545	36,830	952	66	4,677,330

資料來源：整理自歷年「觀光年報」，交通部觀光局。

 第五節　國人出國市場概況

　　近年來國民所得增加，國人出國次數頻繁，民國101年有10,239,760人次出國。以出國目的地來看，國人偏好大陸地區（包含中國大陸及香港）為主要出國目的地，可能原因是大陸地區與我國地緣接近，具有相同語言與文化背景類似等特點，較易吸引國人前往從事觀光、探親或商務等活動。茲就交通部觀光局101年「國人旅遊狀況調查報告」說明國人出國的消費行為。

一、旅客消費特徵

1. 民國101年出國旅次中，男性占比55%，女性45%。在年齡方面，以30～59歲居多，約占比65%，60歲以上是13.2%。在婚姻方面，已婚者62%，未婚者35%。

2. 國人從事國外旅遊以觀光為主要目的：民眾出國旅遊以「觀光旅遊」為目的者最多（61%），其次為「商務」（23%）。

3. 國人在國外旅遊皆以近程旅遊居多：民國101年國人出國旅次中到訪亞洲地區約有88%，並以到訪「大陸」最多（40%），其次為「日本」（19%）。

4. 北部地區民眾為國外旅遊主要客源：以民眾居住地區分析，出國旅遊則以居住於北部地區者（55%）最多，南部地區（23%）、中部地區（19%）次之，顯見北部地區民眾為國外旅遊之主要客源。

5. 國外旅遊以個別旅遊方式出遊居多：國人從事出國旅遊以個別旅遊方式為主（65%）；而出國旅遊委託旅行社代辦者占85.4%。

表8-10 民國99～101年國人出國旅遊重要指標統計表

項目	99年	100年	101年
國人從事出國旅遊的比率	20.1%	19.1%	20.6%
國人出國總人次 （含未滿12歲國民）	9,415,074人次	9,583,873人次	10,239,760人次
平均每人出國次數 （含未滿12歲國民）	0.41次	0.41次	0.44次
平均停留夜數	9.29夜	9.33夜	9.06夜
每人每次平均消費支出	新台幣46,434元 （美金1,470元）	新台幣48,436元 （美金1,643元）	新台幣48,740元 （美金1,646元）
出國旅遊消費總支出	新台幣4,371億元 （美金138.36億元）	新台幣4,642億元 （美金157.48億元）	新台幣4,991億元 （美金168.54億元）

資料來源：中華民國101年國人旅遊狀況調查報告，交通部觀光局，民國102年8月。

6.民國101年國人從事出國旅遊的比率是20.6%（**表8-10**），較民國100年增加1.5%。

二、出國人數變化

民國68年政府首度開放國人出國觀光後，隨著國內經濟快速發展，國民所得不斷提高，國人的消費意願與能力提升，對於出國旅遊不再視為奢侈品，加上政府政策的積極配合如中國大陸、東歐、北歐及俄羅斯等地區的經貿往來陸續開放；70年計575,537人次出國，而政府於76年開放大陸探親政策，使得經商投資、觀光旅遊或探親等急劇增加，導致國人對出國旅遊渡假之風氣漸盛，在民國76年出國人數突破百萬人，成長高達30.2%（**表8-11**）。87年受到東南亞金融風暴的影響，國內經濟景氣成長趨緩，致使國人出國旅遊出現衰退，較86年初國人數負成長4%。88年第三季國內雖發生921大地震，但在我國經濟持續穩定成長，國人出國旅遊仍創新高，計有6,558,663人次，較87年增加64萬多人次，增幅10.9%。而89年在全球及國內經濟景氣持續成長

表8-11　民國70～101年國人出國人數

年度	人數	外匯支出 （千美元）	年度	人數	外匯支出 （千美元）
70	575,537	-	86	6,161,932	5,670,000
71	640,669	-	87	5,912,383	5,050,000
72	674,578	-	88	6,558,663	5,635,000
73	750,404	-	89	7,328,784	6,376,000
74	846,789	-	90	7,152,877	6,346,000
75	812,928	-	91	7,319,466	6,956,000
76	1,058,410	-	92	5,923,072	6,480,000
77	1,601,992	-	93	7,780,652	8,170,000
78	2,107,813	-	94	8,208,125	8,682,000
79	2,942,316	-	95	8,671,375	8,746,000
80	3,366,076	-	96	8,963,712	9,070,000
81	4,214,734	-	97	8,465,172	8,451,000
82	4,654,436	-	98	8,142,946	7,800,000
83	4,744,434	7,885,000	99	9,415,074	9,358,000
84	5,188,658	7,149,000	100	9,583,873	10,112,000
85	5,713,535	6,493,000	101	10,239,760	10,630,000

資料來源：整理自歷年「觀光年報」，交通部觀光局。

下，較88年增加77萬多人次，年成長率11.7%。90年實施全面週休二日，國人休閒時間增多，出國機會提高，101年國人數達1,023.9萬人次，創歷年新高。受到週休二日影響，可預見的未來國外旅遊將是三、四天左右的旅遊及定點休閒，自由行將大行其道，旅遊規劃也將多元化，而價位更合理化，經濟型旅遊才能符合龐大的上班族之需求。

第三篇

戶外遊憩業

Chapter 9

遊樂園

- 遊樂園的定義與分類
- 遊樂園發展史
- 國內遊樂園發展歷程
- 遊樂園遊客人次
- 遊樂園發展難題

　　隨著科技的進步與經濟的繁榮發展，人類的休閒遊憩型態出現很大的轉變，電視和遊樂園就是兩個最明顯的例子。美國遊樂園產業的發展是在1884年，當時，雲霄飛車首建於紐約的Coney Island，往後四十年，設置有雲霄飛車、騎乘設施以及嘉年華會表演型態的樂園在全國各地如雨後春筍般的發展起來（杜淑芬譯，1998）。

　　1920年代，美國遊樂園高達1,500家，1930年代的經濟大恐慌（The Great Depression）、汽車工業的蓬勃發展、電影事業的快速成長、遊樂園的設施缺乏變化與老舊以及服務品質不佳，導致傳統遊樂園逐漸的衰退沒落，取而代之的就是主題遊樂園（theme park）。

第一節　遊樂園的定義與分類

一、遊樂園的定義

　　娛樂（amusement）和公園（park）這兩個字合在一起使用的時候，指的是「一個提供娛樂的地方」。更適切地說，一個遊樂園（amusement park）使用許多不同的設備來娛樂遊客，但其幾乎總是只包含雲霄飛車及其他騎乘設施（張紋菱，2006）。

　　Havitz認為「遊樂園」就是私人或民間組織擁有、經營之遊樂園，並開放給一般民眾或特定對象使用，藉此營利者（許文聖，1992）。

　　陳靜芳、徐木蘭（1994）在〈台灣地區民營遊樂園營運績效衡量構面之探討〉一文中提到，依照台灣目前現行的法令明文規定，可供休閒、觀光與旅遊使用之地區或設施，目前包括了森林遊樂園（區）、風景區或風景特定區、海水浴場、都市公園綠地、國家公園、高爾夫球場、歷史文化古蹟、產業觀光區、其他戶外遊憩區，以及其他像是博物館、動物園、民族村、文教設施與民族節慶等類型，而其中的其他戶外

遊樂園是使用不同設備來娛樂遊客的營利機構
（圖爲九州的豪斯登堡）

遊憩區，指的是公民營團體或私人在都市計畫內風景區或其他遊憩用地，投資設置的戶外休閒遊憩設施，即是一般所謂的遊樂園（區）。

中華民國行業標準分類（2011）將遊樂園定義爲：從事經營各種機械式、水上等遊樂設施及表演秀、主題展覽等綜合活動之遊樂園。

二、遊樂園的分類

遊樂園的分類方式相當多，以下僅就經營主體、主題性、資源類型與觀光局遊樂園調查分類方式說明之。

(一)依經營主體分（李素馨，1998）

1.公營遊樂區：是指政府爲因應社會經濟之成長與國民生活作息

之改變，或爲保存特有資源類型而興建，以提供國民假日休閒
之場所者。如國家公園、各級風景區等等，其係基於公眾福利
而設立的。

2.民營遊樂區：係由私人企業或個人所經營，以提供大眾娛樂服
務之場所，例如六福村、亞哥花園、九族文化村等。

(二)依主題性分（何中華，1985）

1.機械娛樂類。
2.景觀花園類。
3.動物園類。
4.歷史文化類。
5.遊戲景觀類。
6.森林遊樂類。

(三)依資源類型分（東海大學環境規劃暨景觀研究中心，1990）

◆自然資源

1.水資源利用：包括海岸、湖泊、水庫、溪流等。
2.森林、山岳：指利用天然之山岳地形及森林資源的遊憩設施。
3.動物、植物展示：集合各動物、植物，透過各種展示方式，以
吸引遊客參觀。
4.其他特殊景觀：利用特殊的景觀資源，方便遊客進行參觀活動
的休閒設施。

◆人文資源

1.歷史、古蹟、民俗文化：利用當地特有的歷史古蹟或是模仿某
種社會之生活方式以吸引遊客。
2.宗教觀光：提供遊客一個信仰的地方，並設有其他像是花園或
是遊樂場等設施。

主題樂園多以人為造景等機械設備的方式來吸引遊客（圖為佛羅里達環球影城）

◆**人造景觀**

1.主題公園：以人為造景的方式塑造其特色。

2.產業觀光：像是果園或是牧場。

◆**遊憩設施**

1.機械性遊憩設施：依設置所在不同分為陸域性、水域性和空域性設施。

2.非機械性遊憩設施：像是滑草、住宿、露營。

(四)依觀光局觀光遊樂服務業之經營主題的調查分類

　　觀光局於民國87年進行的「觀光遊樂服務業調查」中，將遊樂園分成自然賞景型、綜合遊樂園型、濱海遊憩型、文化育樂型、動物展示型和鄉野活動型等六種類型遊樂園（**表9-1**）。

表9-1　遊樂業經營主題分類

分類基礎	類型	定義
經營主題	自然賞景型	指園區主要為自然景緻之觀賞，其設施配合觀賞、遊憩或體驗該場所之自然風景者。
	綜合遊樂園型	指遊樂型態之綜合體，以機械活動設施為主，配合各種陸域、水域活動者。
	海濱遊憩型	指園區主要為海水浴場或應用海水所從事的動靜態活動者。
	文化育樂型	指園區主要為民族表演、民俗活動、文物古蹟展示活動或具教育娛樂性質之動靜態設施者。
	動物展示型	指園區主要內容為動物之靜態展示或動態表演者。
	鄉野活動型	主要以農果園、農作採擷和野外活動等靜動態活動者。

資料來源：交通部觀光局（1998）。《八十六年觀光遊樂服務業──遊樂場（區）業調查報告》。台北：交通部觀光局。

第二節　遊樂園發展史

遊樂園的發展歷史，謝其淼（1995）在《主題遊樂園》一書中有相當詳細的介紹。本節就該書有關遊樂園發展的歷程簡述如下：

遊樂園的歷史最早可以回溯到紀元前4世紀古代的羅馬開始，上流社會已在靠近海邊或幽靜的山裡建造鄉村別墅，以避開羅馬的炎夏熱浪，其後逐漸在山莊裡增設劇院、花園和占地廣闊的浴池設施。從紀元2世紀以後，歐洲皇室的夏日宮殿，一直就是貴族們季節性的渡假中心，在提供田園式休閒享受的同時，仍不失現代社會所強調的便利性。法國早期的凡爾賽宮就是這類鄉村大宅院的極緻，占地遼闊有紀念性的建築和非常考究的大花園。

從15世紀開始生產日豐，城市之間的貿易逐漸頻繁，各城鎮為了商品交易而開始結成市集，這些市集往往聚集了大量人潮，人潮之所在就會招來表演和娛樂，剛開始時只有遊戲、音樂和舞蹈，其後才有

雜耍等藝人的表演。

到了16世紀，商業市場裡又加添了類似旋轉木馬的裝置及其他遊樂設施。很多短期的市集由於添加了大量的娛樂色彩，而招來了更多鄰近鄉村的人潮，形成遊樂場的雛型，這類遊樂場通常設在市集的進出口附近，提供乘騎和其他遊樂設備，配合天候開放營業。

17世紀，法國人常在夏天的午後及夜晚，盛行閒逛遊憩公園，沿著森林、花圃及行道樹下的步道散步，或玩些運動、娛樂，如網球、飛標等，路邊設有飲食攤供應清涼飲料，晚間設有照明，在明亮的燈光下，即使人看人也是一種樂趣，因為當時一般家庭裡的照明還是相當的微弱。

一、中西歐

最有名的是1661年開設的倫敦「新春遊樂園」（The New Spring Garden，又名Walks Hall），這家Walks Hall是私設庭園，有別於其他公共花園，有背景音樂、表演和展覽活動，並附設酒廊及住宿設備，遊客中從歐洲各國慕名來訪的高官貴人不計其數，頓時成為國際知名的場所，由於門票高昂，當地一般民眾反而無福分享，除了入場券之外，室內娛樂及特別活動，尤其是餐飲的消費都極昂貴，反成為營業的主要收入。由於經營成功，在歐洲各地風行仿建的遊樂園也多沿用其名，因此「Walks Hall」幾乎成了歐洲初期遊樂園的代名詞（**圖9-1**）。

1873年在奧地利舉行的維也納萬國博覽會上，出現成排的遊樂機械設施，如木製摩天輪、德國的旋轉木馬、大型滑梯及「俄羅斯冰山」（兩人共乘於小木箱中，從高台上滑下，為世上最早的雲霄飛車）等正式亮相，讓全世界前來參觀的訪客初嚐刺激及尖叫的滋味，使前此以靜態的扶疏花木和音樂、演藝表演的萬國博覽會、休閒公園的傳統型態為之一變，朝新型的大遊樂機械並以刺激、興奮為訴求，成為熱鬧、活潑的場所，這種近代遊樂園的概念從此快速地擴散到其

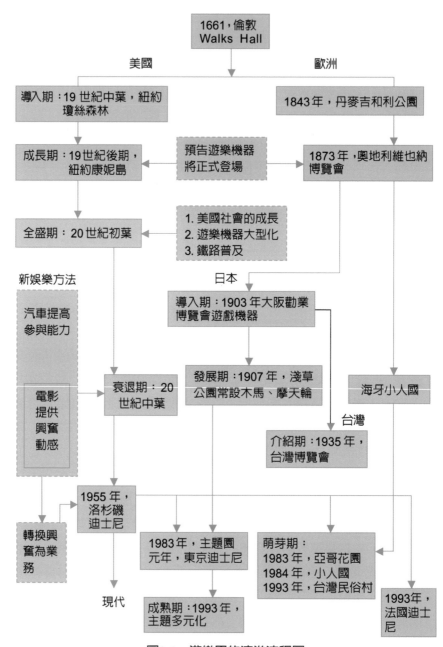

圖9-1　遊樂園的演進流程圖

資料來源：謝其淼（1995）。《主題遊樂園》。台北：詹氏書局。

他國家。

二、北歐

丹麥的哥本哈根在1843年，將位於市中心的Tivoli吉和利宮庭花園改建成平民花園，除了維持森林、花壇及音樂館等遊樂園的典型外，有幾項特色：

1. 這座占地8萬平方公尺的花園原為皇室所有，當時的國王答應為平民開放。
2. 採取股份有限公司組織營運，直到現在部分哥本哈根市民仍持有這座花園的股份。
3. 原有850棵大樹一棵未砍，雖然也設有遊樂機械，但環境仍然幽靜、綠意盎然。園內經常有世界級的音樂家、市立交響樂團的音樂會，及小丑、喜劇的演出，提供市民各種充實的服務軟體，是一所深受市民喜愛的都市公園。

三、迪士尼樂園的誕生

當華特·迪士尼成功地建立了他的卡通電影王國之後，發現了一般遊樂園缺少一項他認為很重要的「家庭娛樂」的特質，為了達成個人夢想，他在1955年於洛杉磯開創了「迪士尼樂園」。

華特·迪士尼1955年把他在米老鼠、白雪公主等卡通電影中的魅力、幻想、色彩、刺激、娛樂和當時正急速衰退中的遊樂園，重新結合成一個形象鮮明而又充滿活力的主題遊樂園，將其卡通王國賦予全新的視野，重新界定了遊樂園的範疇，並加上乘騎設施、舞台表演、遊戲、賣店和餐飲等，組合營造出乾淨、友善、安全及對古老美好時光的懷念氣氛，把他在卡通電影中所運用的藝術設計和想像力的細節重新發揮在遊樂園裡面，而且都極為成功，所提供的娛樂節目也都充

華特‧迪士尼成功地將米奇與米妮結合成一個鮮明的形象，為世人塑
造一個現代版的「世外桃源」

滿歡樂和健康，老少咸宜極適闔家觀賞，因此廣受歡迎。那些兼具繽
紛色彩、優美音樂和可愛造型的設施，如「幻想世界」和「明日世
界」等，為世人塑造了一個現代版的「世外桃源」，而且也把過去觀
眾看完電影走出電影院後，立即散發掉的興奮及感動，在迪士尼樂園
的非現實世界的環境中則能繼續儲存在胸中迴蕩發酵，形成內心的幸
福及滿足感，最後轉換為對飲食及紀念品的另一波消費行動。

　　主題遊樂園的具體概念從此誕生，這種經營理念立即影響了全球
遊樂園事業的經營者，至今仍為許多遊樂園及主題遊樂園事業開發者
所努力追求的典範，即使在休閒產業極為發達的美國也頗受激勵，未
幾，「佛州海洋世界」、加州「海洋世界」及「環球影城」等相繼出
現，現在全美有相當規模的主題遊樂園已超過40家以上（**表9-2**），尤
其是1971年開幕的佛州「迪士尼世界」的基地廣達11,000公頃，結合
兩個主題，年遊客超過3,000萬人次，「迪士尼世界」為美國之最，繼
續掌握全世界主題遊樂園主導權（謝其淼，1995）。

表9-2　全球主要的主題樂園

單位：百萬

名稱	開幕年度	每年遊客人數粗估（2005）	名稱	開幕年度	每年遊客人數粗估（2005）
北美			歐洲		
佛州迪士尼世界[1]	1971	43.0	巴黎迪士尼樂園	1992	10.2
加州迪士尼樂園[2]	1955	20.4	丹麥Tivoli樂園	1843	3.3
佛州環球影城[3]	1990	10.4	荷蘭De Efteling樂園	1951	3.7
加州環球影城之旅	1964	4.6	西班牙Port Aventura樂園	1995	3.0
佛州海洋世界	1973	5.6	英國Alton Towers主題樂園	1924	2.5
佛州布希公園	1959	4.3	德國Europa公園	1975	3.5
加州海洋世界	1963	4.1	瑞典Lisberg公園	1923	2.7
加州Knotts草莓樂園	1940	3.5	法國Asterix主題樂園	1989	1.3
紐澤西州六旗樂園大冒險	1973	3.0	英國Thorpe公園	1979	1.3
俄亥俄州國王島	1972	3.3	荷蘭Duinrell樂園	1935	1.2
俄亥俄州Cedar Point樂園	1870	3.1	瑞典Gronalund樂園	1883	1.1
六旗樂園／魔幻山	1971	2.8	其他		
伊利諾州大美國六旗樂園	1976	2.9	東京迪士尼樂園[4]	1983	25.4
加拿大多倫多奇幻樂園	1981	3.7	大阪環球影城	2001	8.8
德州六旗樂園	1961	2.3	南韓樂天世界	1989	8.5
喬治亞州六旗樂園	1967	2.1	註1：包括奇異王國、迪士尼－MGM影城、EPCOT和動物影城。		
賓州Hershey Park樂園	1907	2.7			
維吉尼亞州布希公園	1975	2.6	註2：包括迪士尼樂園和迪士尼加州冒險王國。		
維吉尼亞州Kings Dominion樂園	1975	2.2	註3：包括環球影城和冒險王國。註4：包括東京迪士尼和迪士尼海洋公園。		

資料來源：陳智凱、鄧旭茹譯（2008），Harold L. Vogel著。《娛樂經濟》（*Entertainment Industry Economics*），頁368。台北：五南。

第三節　國內遊樂園發展歷程

　　台灣的遊樂園發展，根據謝其淼（1995）《主題遊樂園》一書中記載，約從日據時代（約民國24年）就具有大致的雛型產生。在那

時台灣機械式的遊樂設施首次出現，地點設在台北市，而在會場一帶闢有「小供之國」（即兒童園地），其中設有「飛行塔」、「離心吊椅」及「小火車」等等的機械式遊樂設施，這是遊樂園在台灣最早的型態。台灣遊樂園的發展歷程可分成導入期、萌芽期、主題遊樂期和轉型期等四個時期。

一、導入期（民國35～70年）

這個時期的台灣社會主要是以農業生產為主，國人所得偏低，對於休閒娛樂的要求不高。民國35年台北市政府接管圓山動物園與兒童園遊地。47年台北市政府將兒童園遊地出租給民間經營，57年台北市政府將兒童園遊地收回，並與動物園合併，成為動物園附設的兒童遊樂場。

民國60年陳釗炳先生聘請日本岡本娛樂株式會社、竹商企業公司規劃大同水上樂園，是為國內第一家民營遊樂園的誕生，此時遊樂園內之設施完全以遊樂機械為主（何中華，1985）。大同水上樂園的開幕帶動台灣各地遊樂園的興建熱潮，並帶動各大百貨公司利用樓頂空間，引入機械遊樂設施。根據交通觀光局資料，民國60～70年所成立的民營遊樂園有15家之多。

二、萌芽期（民國71～80年）

由於機械遊樂設施相似度高，更新速度緩慢，造成60年代遊樂園的經營逐漸出現隱憂。70年代交通部與經濟部研議開發大型育樂區計畫，結合聲光科技與觀光遊樂需求，顯示政府開始對遊樂公園與主題公園之重視（楊正寬，2007：11）。民國72、73年，亞哥花園和小人國相繼設立，強調景觀設施規劃，突破以往的機械遊樂設施為導向的經營型態，改變國人對以往遊樂園的印象。74年亞哥花園入園人數高

達150.5萬人次。76年九族文化村成立，立下大型遊樂園分期分區發展之模式。78、79年八仙水上樂園和劍湖山世界成立，重新開創機械遊樂園的局面。遊樂園較以往單一機械遊樂而言，呈現多元的主題規劃。這個時期新成立的遊樂園高達78家。

三、主題遊樂期（民國81～92年）

這個時期的遊樂園已逐漸進入主題化、多元化與大型化的發展。民國82年「台灣民俗村」成立，園區內容設定為歷史、古蹟、民俗、文化、教育、遊樂、休閒等七大主題，園內保存許多傳統民俗技藝、遷移的老建築、百年的老樹，但也擁有最新科技的遊樂設施。

民國85年六福開發股份有限公司以三十億元鉅資，由原六福村野生動物園及新購土地共計93公頃，重新結合規劃適合全家休閒遊旅之「新六福村開發計畫」；其中美國大西部村於82年下半年推出，84年再推出南太平洋村，85年創造了民營遊樂園入園人數的新紀錄，高達230萬人次。

民國88年921地震重創中部地區觀光產業，遊樂園的發展也深受影響。89年月眉育樂世界（改名麗寶樂園）開幕，此遊樂園同時被列入行政院核定之「六年國家建設計畫」、「十二項經濟建設計畫」及推動二十二項BOT（Bulid-Operate-Transfer）案示範計畫之一，最終目標在建立成為台灣第一個主題娛樂式定點渡假中心。91年遠雄海洋公園加入營運，92年遊客人數達125萬人次。

四、轉型期（民國93年迄今）

隨著國內經濟成長趨緩、人口結構改變以及新興旅遊景點的興起，對於觀光遊樂業的經營逐漸產生影響。面對外在環境的變化，遊樂園遊客人數成長動能漸失，業者紛紛新增園區設施、舉辦主題活動

以及強化「家庭娛樂」，擴大市場邊界，以追求觀光遊樂業市場的成長。此時期主題活動成為集客的重要利器，如九族文化村的櫻花祭、海賊王；小人國的砲彈超人、哆啦A夢樂園和OPEN魔法樂園；西湖渡假村的安徒生童話故事；麗寶樂園的火龍傳說川燈狂歡節；劍湖山跨年煙火、小威的海盜村。

　　民國97年7月包含山水樂園、仙人掌世界、熱帶植物園區、表演廣場、商店、各式餐廳及餐飲服務之大路觀主題樂園興建完成，是年10月對外營業。99年12月高雄義大世界開幕，是全國唯一擁有休閒、渡假、養生、教育、藝術、文化、購物與地產等八大主題內容的遊樂園，也是國內唯一結合五星級飯店、購物廣場、主題樂園等，多元機能的國際級渡假天堂。

 ## 第四節　遊樂園遊客人次

　　台灣地區早期民營遊樂園（區）之營運及經營管理，是由觀光局於民國80年核發風景遊樂區標章及89年核發「梅花馬車」標章標識，懸掛於各遊樂區入口明顯處，讓民眾能明確識別各地的標章民營遊樂區。觀光局為加強輔導各民營遊樂區，並將其特色在國際上推廣行銷宣傳，90年11月14日修訂「發展觀光條例」，並於91年12月30日頒訂「觀光遊樂業管理規則」，正式將民營遊樂園（區）納入「觀光遊樂業」之行業別管理，藉由法制面的輔導，讓該行業循制度蓬勃發展。

一、遊樂園遊客人次

　　民國101年領有觀光遊樂業執照且營業中之業者總計23家，屬重大投資案之觀光遊樂業者計22家，非屬重大投資案之觀光遊樂業者1家，僱用員工約4,407人。新增遊樂設施，計有六福村主題遊樂園「水

樂園」、小叮噹科學主題樂園「室內滑雪場」、西湖渡假村「巨蛋表演館」及麗寶樂園「福容大飯店」，總投資金額計達35億元（觀光業務年報，2012）。北部地區有8家遊樂園，中部地區9家，南部地區有5家，東部地區只有遠雄海洋公園，是全台遊樂園最少的地區（表9-3）。101年經交通部觀光局評定特優等的遊樂園有：六福村主題遊樂園、劍湖山世界、麗寶樂園、九族文化村、遠雄海洋公園、小人國主題樂園、杉林溪森林生態渡假園區、西湖渡假村、小叮噹科學主題樂園、尖山埤江南渡假村、頑皮世界及泰雅渡假村等12家。

　　民國70年以前國內民營遊樂園區並不多，遊客人數不到百萬人次。70年以後北部地區六福村野生動物園、小人國，中部地區龍谷天然遊樂園、杉林溪遊樂園、亞哥花園和九族文化村等陸續加入遊樂園的市場，遊樂園遊客人數突破200萬，76年時遊樂園遊客人數是263萬人次，此時期的遊樂園大都以靜態景觀、展覽為主題訴求。80年代由劍湖山世界以機械騎乘設施帶領國內遊樂園進入主題遊樂的新紀元，民國80年遊樂園遊客人數是207.1萬人次，81年遊客人數倍增為482.3萬人次。87年遊客人數是884.1萬；88年921地震，中區遊樂園遭到重創，遊客人數減為676.2萬人次；92年遊樂園遊客人次創造1,087.7萬人次的高峰；101年遊樂園遊客人數減少為907.6萬人次。

表9-3　民國101年台灣觀光遊樂業分布情形

區域	遊樂園名稱
北部 （8）	八仙海岸、野柳海洋世界、雲仙樂園、小人國主題樂園、神去村、六福村主題遊樂園、小叮噹科學主題樂區、萬瑞森林樂園
中部 （9）	西湖渡假村、火炎山遊樂區、香格里拉樂園、麗寶樂園、東勢林場、九族文化村、泰雅渡假村、杉林溪森林生態渡假園區、劍湖山世界
南部 （5）	頑皮世界、尖山埤江南渡假村、八大森林樂園、大路觀主題樂園、小墾丁渡假村
東部 （1）	遠雄海洋公園

資料來源：本書整理。

　　就各地區民營遊樂園遊客人數觀察，國內民營遊樂園區主要分布於北部和中部地區。民國71年北部地區遊客人數只有37.6萬人次（**表9-4**），占全部遊客人次比例是71.91%；101年北部地區遊樂園區人次是275.8萬人次，占全部遊客人次之30.39%。中部地區民國71年遊客人次是14.6萬人次，占全部遊客人次比例是28.09%，93年遊客人次增為630.1萬人，是中部地區遊客人次歷年來的高峰，占全部遊客人次比例為59.73%；101年遊客人次減為493.0萬人次，占全部遊客人次的比例是54.32%。南部地區遊樂園較北部和中部少，83年南部地區遊客人次有17.6萬人次，占全部遊客人次之2.88%，101年南部地區遊客人次增為89.8萬人次，占全部遊客人次的比例為9.90%。東部地區的遊樂園區只有遠雄海洋公園，93年遊客人數只有90.7萬人，101年遊客人次減為48.8萬人次，占全部遊客人次之5.38%。

　　從季節指數觀察各地區民營遊樂園的淡、旺季，由**表9-5**可以清楚看出北部地區遊樂園區2月、7月和8月是旺季，3月、5月、6月和9月是旅遊人數較少的月份。中部地區民營遊樂園區2月、4月、7月和8月是旺季，6月和9月是旅遊人數較少的月份。南部地區民營遊樂園的旺季是在1月、2月、4月、10月和11月，旅遊人數較少的月份也是6月和9月。東部地區民營遊樂園區的旺季是2月、7月和8月，3月、11月和12月是旅遊人數較少的月份。整體來說，國內民營遊樂園的旺季是2月、4月、7月和8月，3月、6月和9月則是旅遊人數較少的月份。

二、國內主要遊樂園概況

(一)劍湖山世界

　　劍湖山世界位於雲林縣古坑鄉，成立於民國75年8月，是為複合式遊樂產業，園區係以天然風景區及機械遊樂設施、高科技視聽設備（耐斯影城）為主；輔之以休閒景觀花園與劍湖景觀，並再結合文化

表9-4　歷年各地區民營遊樂園人次　　　　　　　單位：人次、%

年度	北部	中部	南部	東部	總計
71	376,051	146,928	-	-	522,979
72	699,188	218,616	-	-	917,804
73	972,829	227,403	-	-	1,200,232
74	1,300,636	409,775	-	-	1,710,411
75	1,309,715	612,140	-	-	1,921,855
76	1,214,365	1,416,059	-	-	2,630,424
77	1,249,410	1,137,100	-	-	2,386,510
78	1,376,060	1,167,161	-	-	2,543,221
79	1,223,747	945,010	-	-	2,168,757
80	1,124,894	946,985	-	-	2,071,879
81	1,490,424	3,333,189	-	-	4,823,613
82	1,682,892	3,182,991	-	-	4,865,883
83	2,598,604	3,341,136	176,438	-	6,116,178
84	3,870,422	4,162,454	185,506	-	8,218,382
85	4,133,795	3,721,384	150,228	-	8,005,407
86	4,170,735	4,081,747	127,193	-	8,379,675
87	3,821,735	4,924,022	96,053	-	8,841,810
88	3,496,466	3,078,787	187,494	-	6,762,747
89	3,964,990	3,250,263	185,829	-	7,401,082
90	3,627,723	3,265,590	755,832	-	7,649,145
91	3,369,907	4,559,476	481,668	-	8,411,051
92	2,747,652	6,158,210	715,189	1,256,567	10,877,618
93	2,446,909	6,301,459	893,969	907,353	10,549,690
94	2,952,824	5,433,051	914,954	819,191	10,120,020
95	2,858,094	5,193,260	836,841	743,810	9,632,005
96	2,528,308	4,312,500	765,744	674,953	8,281,505
97	2,479,084	4,106,870	688,922	622,352	7,897,228
98	3,106,734	3,993,502	833,264	515,754	8,449,254
99	3,056,814	5,507,937	947,927	529,580	10,042,258
100	2,840,948	5,176,441	953,178	497,233	9,467,800
101	2,758,478	4,930,385	898,833	488,346	9,076,042

註：遊客人數係以**表9-3**中23家遊樂園資料計算求得。

資料來源：整理自歷年「觀光年報」，交通部觀光局。

表9-5 各地區遊樂園遊客人次季節指數

月份＼分區	北部	中部	南部	東部	全部遊樂園
1月	66.7	86.9	127.4	78.5	82.1
2月	109.2	149.7	192.2	138.4	137.6
3月	69.5	84.9	88.3	55.7	78.3
4月	96.9	112.3	109.0	76.5	105.3
5月	77.0	90.4	82.7	75.3	85.1
6月	71.6	74.8	62.0	89.1	73.7
7月	173.2	118.7	89.9	206.4	138.7
8月	192.6	130.3	86.1	183.0	154.5
9月	71.4	77.6	69.3	76.5	74.1
10月	93.3	94.0	105.6	89.5	93.5
11月	96.8	90.6	104.5	68.0	91.9
12月	81.7	89.8	82.8	63.1	85.1

註：北部、中部、南部和全部遊樂園資料計算期間85年1月～101年12月，東部93年1
月～101年12月。

資料來源：作者整理。

設施群（博物館、和園），可謂匯集休閒、遊樂、文化、科技於一體
之優質遊樂區。劍湖山世界占地60多公頃，首開國內民營遊樂園大型
化之先驅。

　　根據交通部觀光局資料顯示，劍湖山民國81年的遊園人數為107.4
萬人（**表9-6**），隨後每年人數逐漸上升，民國87年的入園人數228.1
萬人為歷年遊園人數的高峰，88年受921地震的影響，遊園人數驟減
為139.3萬人，89年後遊客逐漸回園，92年遊園人數是205.5萬人，101
年遊客人數減為115.4萬人。在季節指數方面，劍湖山的遊園旺季為2
月、8月、10～12月，遊客人數約占全年人數之四成八；3～5月則是劍
湖山世界的旅遊人數較少的月份（**表9-7**）。

表9-6 民國80～101年主要民營遊樂區遊客人次 　　　單位：人次

年度	劍湖山世界	小人國	六福村	八仙樂園	九族文化村
80	-	584,231	540,663	-	604,089
81	1,074,719	567,623	485,319	-	757,902
82	1,002,468	609,291	498,435	-	771,796
83	1,023,247	875,270	580,709	557,897	813,923
84	1,340,389	911,270	1,784,131	637,870	1,078,762
85	1,379,703	822,642	2,306,769	576,722	829,088
86	1,657,024	950,716	2,039,198	511,200	796,152
87	2,281,264	730,000	2,001,096	418,475	950,635
88	1,393,080	746,141	1,542,238	497,041	602,554
89	1,930,189	803,197	1,900,963	430,501	729,662
90	1,671,898	566,455	1,779,004	484,156	545,770
91	1,775,017	557,248	1,638,667	415,070	558,009
92	2,055,149	445,793	1,203,931	449,947	948,243
93	1,960,227	522,523	1,038,716	306,583	789,554
94	1,441,298	852,855	1,118,100	383,282	907,574
95	1,407,364	809,989	1,069,279	317,751	919,767
96	1,253,291	718,351	940,577	282,554	717,640
97	1,237,413	727,689	947,217	319,793	804,609
98	1,133,176	983,042	1,225,235	369,590	768,610
99	1,272,558	933,352	1,136,533	403,966	2,017,316
100	1,284,988	750,092	1,193,885	351,745	1,559,764
101	1,154,586	706,467	1,189,250	335,694	1,343,060

（續）表9-6 民國80～101年主要民營遊樂區遊客人次 　　　單位：人次

年度	遠雄海洋公園	麗寶樂園	西湖渡假村	小叮噹	香格里拉
80	-	-			
81	-	-	349,544	348,912	309,468
82	-	-	305,010	406,751	348,403
83	-	-	325,530	376,519	378,047
84	-	-	340,892	325,908	465,990
85	-	-	355,764	261,536	387,765
86	-	-	479,111	261,261	380,531
87	-	-	443,477	201,708	314,424
88	-	-	315,673	176,496	187,274

（續）表9-6　民國80～101年主要民營遊樂區遊客人次　　　　單位：人次

年度	遠雄海洋公園	麗寶樂園	西湖渡假村	小叮噹	香格里拉
89	-	-	178,408	219,130	188,502
90	-	343,461	155,795	171,270	182,088
91	-	902,370	683,385	174,378	197,825
92	1,256,567	1,207,168	1,043,699	133,776	255,245
93	907,353	1,459,627	740,759	130,754	362,343
94	819,191	1,480,412	389,295	145,629	282,522
95	743,810	1,063,573	470,048	131,350	259,013
96	674,953	910,080	418,877	122,965	189,520
97	622,352	782,544	318,327	135,028	225,949
98	515,754	705,268	265,190	163,181	269,722
99	529,580	827,337	256,696	166,146	275,395
100	497,233	804,785	265,366	175,860	298,517
101	488,346	734,073	358,247	233,319	359,269

資料來源：「觀光年報」，交通部觀光局。

表9-7　台灣地區主要遊樂園遊客人次季節指數

月份	小人國	六福村	小叮噹	西湖渡假村	香格里拉樂園	麗寶樂園	八仙樂園	九族文化村	劍湖山世界	遠雄海洋公園
1	63.5	75.8	60.4	79.9	56.1	40.4	25.8	87.9	86.4	78.5
2	153.5	117.4	85.4	150.9	80.1	93.4	38.0	284.6	130.1	138.4
3	57.4	69.6	86.2	59.6	90.0	37.6	18.7	116.0	77.2	55.7
4	78.9	106.1	115.9	160.2	231.3	44.5	15.7	87.1	79.7	76.5
5	59.0	82.8	82.3	270.6	126.7	68.6	24.2	59.6	73.4	75.3
6	48.8	81.1	39.4	65.5	85.6	84.1	83.2	53.0	81.2	89.1
7	205.6	137.8	152.2	84.0	83.1	291.8	420.1	94.6	99.8	206.4
8	249.3	160.9	174.8	65.1	75.1	289.6	426.9	123.5	124.7	183.0
9	62.3	77.0	69.3	57.3	96.8	98.6	83.8	65.1	100.1	76.5
10	79.9	103.1	116.9	72.3	95.6	66.0	26.9	77.4	117.5	89.5
11	78.8	102.7	138.0	72.4	89.5	47.7	12.4	74.9	110.1	68.0
12	62.9	85.7	79.1	62.0	89.9	37.6	24.4	76.2	119.8	63.1

註：資料期間民國93年1月～101年12月。

資料來源：作者整理。

(二)小人國主題樂園

小人國主題樂園位於桃園縣龍潭鄉，成立於民國73年7月份，以人文主題公園為整體概念以實景的1/25小呈現世界各地著名建築、景觀。82年將遊樂設施主題化，推出具豪邁色彩、華麗神秘以及歡樂溫馨的室內遊樂園，實現「晴天雨天都是遊戲天」的夢想。97年整合推出「轟浪水樂園」，提供遊客清涼的戲水天堂。

小人國主題樂園於民國80年的遊園人數為58.4萬人，86年遊園人次增加為95.0萬人，爾後人數逐漸減少，92年時遊園人數只有44.5萬人。95年遊客人數增為80.9萬人，98年提升為98.3萬人次，為歷年的高峰，101年遊客減為70.6萬人次。在季節指數中，2月、7月和8月是為小人國遊園旺季，遊客人數約占全年人數三成四；1月、3月、5月、6月和9月是小人國遊客較少的月份。

(三)六福村主題遊樂園

六福村主題遊樂園位於新竹縣，成立於民國68年6月，以動植物展示及人文主題公園為整體概念，78年六福村為了響應政府民間擴展休閒旅遊事業政策，重新整體規劃，興建主題遊樂園，在美國知名迪士尼樂園同一設計團隊規劃設計，以不同人情風情為設計目標，六福村主題村分成：美國大西部、南太平洋、阿拉伯皇宮、非洲部落（**表9-8**），廣受各界喜愛。

根據交通部觀光局資料顯示，六福村主題遊樂園民國80年的遊園人數為54.0萬人，84年推出南太平洋村，遊園人數向上倍增為178.4萬人，85年遊園人數達至230.6萬人，為歷年遊園人次最高的年度，也刷新民營遊樂區有史以來遊客量最高的新紀錄。爾後六福村主題遊樂園遊園人數逐年下滑，96年遊園人數減為94.0萬人，98年遊客人數增加為122.5萬人，101年遊客減少為118.9萬人次。在遊園的淡旺季方面，2月、4月、7月和8月是六福村的旅遊旺季，遊客人數約占全年人數四成三；3月和9月是旅遊人數較少的月份。

表9-8 六福村主題遊樂園大事紀

年度	紀要
68	六福村野生動物公園成立
78	六福村野生動物公園轉型規劃為六福村主題遊樂園
83	美國大西部主題村興建完成──著名設施急流泛舟同步開放
84	南太平洋主題村興建完成──著名設施大海盜、火山歷險同步開放
87	挑戰17樓層高、瞬間體驗地心引力威力大怒神正式登場
88	阿拉伯皇宮主題村興建完成──著名設施風火輪同步開放
89	斥資12億,打造歷時4分鐘驚險旅程之蘇丹王大冒險
90	引進亞洲第一U型滑軌懸吊式螺旋雲霄飛車──笑傲飛鷹
91	規劃完成東南亞最大靈長類動物教育園區──猴園
93	引進全世界僅300隻、全台唯一的白老虎──瑪希薩
94	野生動物王國重新規劃,正式更名非洲部落 耗資3億打造英式復古蒸汽火車,讓遊客更近距離觀賞草食區動物 體驗三度空間旋轉及離心力──大海嘯,襲捲登場
96	耗資千萬打造適合大小朋友搭乘──搖滾蒸汽船,搖擺登場
97	六樓高巨幅擺盪、360度騰空旋轉、3G重力急速外拋──3G老油井,震撼登場
98	六福村30週年歡慶活動
99	關西六福莊生態渡假旅館開幕
100	Elite Deli烘焙坊正式進駐六福村主題遊樂園
101	重金3.9億打造全台唯一希臘主題戲水樂園──六福水樂園

資料來源:http://www.leofoo.com.tw/village/parkguide_history.php,民國102年11月24日。

(四)八仙樂園

八仙樂園位於新北市八里區,成立於民國73年8月,經數年籌劃,八仙樂園始於民國75年動土,經三年大興土木後八仙樂園初見雛型。水上樂園區及蟠龍廣場也於民國78年7月7日開幕營運。園區內以水資源及機械遊樂設施為整體經營概念。根據交通部觀光局資料顯示,八仙樂園83年遊園人數為55.8萬人,84年遊園人數增加為63.7萬人,創歷年來遊園人數最多的一年。84年之後遊園人數逐年減少,101年八仙樂園遊園人數是33.5萬人。

就季節指數而言，7、8月是八仙樂園遊園的旺季，遊客人數約占全年人數七成，這與八仙樂園主要是以水資源遊樂設施為主有關。

(五)九族文化村

九族文化村於民國75年建於南投縣魚池鄉，屬於人文主題、景觀花園及機械遊樂設施三項性質結合的主題園，早期園區以台灣的原住民生活習俗及文化為主體，模擬建造台灣的九族部落，並有原住民的表演節目。園區為因應潮流，也陸續引進了大型機械式遊樂設施，來滿足喜好刺激的遊客。88年921大地震對於九族文化村營運產生不小衝擊。為了找回顧客，吸引人潮，從90年起每年2月舉辦盛大的「櫻花祭」活動，帶動國內賞櫻風氣，也奠定了日月潭在台灣春天賞櫻花的地位。98年12月28日耗資10億的日月潭纜車正式對外營運，成為台灣新興亮眼的景點。

根據交通部觀光局資料顯示，除了民國84年一度突破百萬人次為107.8萬人，每年遊客量維持在50萬至90萬左右。在民國88年受到921地震的影響，遊客遊園的人數由87年的95萬人驟減為60.2萬人。89年遊客人數稍微回流，98年遊客是76.8萬人次。99年因日月潭纜車加入營運行列，遊客人數大幅增加為201.7萬人次，101年遊客減為134.3萬人次。

在季節指數方面，2月、3月和8月是九族文化村的旅遊旺季，遊客人數約占全年人數四成二；5月、6月和9月是園區旅遊較少的月份。

(六)遠雄海洋公園

占地約50公頃的「遠雄海洋公園」是台灣第一座海洋生態主題遊樂園，依山面海景色怡人，是台灣唯一集合主題樂園、自然景觀樂園、五星級休閒飯店為一體的綜合休閒樂園。遠雄海洋公園成立於91年12月，位於花蓮縣壽豐鄉，距離花蓮市區約10公里，園內設有八大主題：海洋村、海洋劇場、布萊登海岸、海盜灣、嘉年華歡樂街、探險島、水晶城堡、海底王國等；海洋劇場有海豚、海獅、鯊魚館等各

項精彩表演，亦可試試全世界第一座背衝駝峰衝程設計的水上飛艇海盜大驚航，來趟冒險驚奇之旅。民國92年遊客人數高達125.6萬人，101年遊客人數減爲48.8萬人。

每年2月、7月和8月是遠雄海洋公園的旅遊旺季，遊客人數約占全年人數四成三；3月、11月和12月是遊客人數較少的月份。

(七)麗寶樂園

麗寶樂園原稱月眉育樂世界，是台灣第一個民間興建營運後轉移模式的休閒產業開發案。民國78年台糖公司與觀光局於共同完成「大型育樂區開發可行性研究報告」，以期發展成一個複合式之遊憩區，建立成爲台灣第一個主題娛樂式定點渡假中心，在多項政府配合措施及搭配最佳之經營團隊下，提供台灣民眾一個前所未有的休閒產品。麗寶樂園目前有89年7月1日開園的「馬拉灣」水上樂園和91年5月25日正式開園的「探索樂園」主題式遊樂園。101年7月4日福容大飯店月眉開幕。麗寶樂園未來有三大國際級建設，包括西區運動園區的Go Kart卡丁車賽車場、麗寶購物廣場，以及亞洲第四大、台灣最大的摩天輪等，總投資金額超過50億元。

麗寶樂園馬拉灣水上樂園是一充滿南洋情調風味的園區，擁有可造出2.4米高浪的大型露天人工造浪池的大海嘯。探索樂園則是充滿童話色彩的陸上園區有奇特華麗的夢幻造景與設施，提供遊客新奇的遊憩體驗。

民國90年月眉育樂世界遊客人數只有34.3萬人，92年突破百萬，94年時遊客人數是148.0萬人，是歷年的遊客人數高峰，101年遊客減少爲73.4萬人。麗寶樂園遊客主要是集中於7月和8月兩個月份，遊客人數約占全年人數四成九。

(八)西湖渡假村

西湖渡假村是一結合歐洲景觀花園、森林步道、知性展覽和遊樂設施的綜合型休閒假渡村。位於苗栗縣三義鄉西湖村，成立於民國

78年。由中部建築業先進陳英聲先生創辦，在園區旁有一座天然湖泊「德興池」，德興池原名「拐子湖」，此處青蛙聚集棲息，夏日蛙鳴不絕於耳，因青蛙的客語發音為「拐子」而得名。「德興池」面積大約10公頃，四周群山環繞，風景十分秀麗，景觀媲美大陸杭州西湖，故當地居民又稱之為「西湖」，園區因此取名西湖渡假村。

西湖渡假村於92年獲得「聖恩全生涯事業」投資，因應未來台灣人口結構及生活型態改變，看好台灣養生休閒市場潛力，增設了休閒養生事業，成立了全台第一座「智慧型養生會館」，同時擘劃以婚宴廣場為主題的「幸福產業」，計畫將西湖渡假村打造成為一座健康養生、幸福歡樂的休閒園區，帶領西湖渡假村朝更多面向的未來邁進。

民國81年西湖渡假村遊客人數是34.9萬人，92年遊客人數突破百萬，101年遊客人數減少為35.8萬人。2月、4月和5月是西湖渡假村的旅遊旺季，遊客人數約占全年人數四成五；3月和9月是西湖渡假村旅遊人數較少的月份。

西湖渡假村於民國78年創立，是一強調歐式花園景觀及親子遊樂設施的遊樂園

(九)小叮噹科學主題樂園

小叮噹科學主題樂園位於新竹縣的新豐鄉，於民國79年1月營運。園區內設有洛神海、金銀島、伊索寓言、格林童話、八千里路雲和月、黑森林、水的慶典和歡樂科學館等八大部分，讓遊客有豐富與多元的體驗。園區內設施配合光學、力學、太陽能、風力、視覺、聲波、光電效應等自然物理的科學原理設置而成，是一充滿智慧、寓教於樂的園區，非常適合親子旅遊。

民國82年遊客人數40.6萬人次，是歷年的遊客人數最多的一年，101年遊客人數是23.3萬人次。4月、7月、8月、10月和11月是小叮噹的旅遊旺季，遊客人數約占全年人數五成九；1月、6月和9月是遊客人數較少的月份。

(十)香格里拉樂園

香格里拉樂園位於苗栗縣造橋鄉，是一結合水上樂園、客家文化村和遊樂設施的綜合遊樂園，園區面積50餘公頃。香格里拉樂園中的客家文化村極具特色，展示客家文物及結合鄉土教學的「客家莊」，充分展現濃郁的客家風俗。客家莊內有農具館、刺繡館與生活館陳列室，讓遊客可以瞭解客家文化。民國84年遊客人數46.5萬人，是歷年遊客最多的一年，101年遊客人數減為35.9萬人。4月和5月是香格里拉樂園的旅遊旺季，遊客人數約占全年人數三成六；1月和8月則是旅遊人數較少的月份。

第五節　遊樂園發展難題

隨著台灣青少年人口數的遞減、公營觀光區的成長、經濟成長的趨緩以及相關產業崛起的威脅等因素，以致現今觀光遊樂業面臨了發

展的難題（陳宗玄，2006）：

一、青少年人口減少

　　隨著總生育率的逐年降低，台灣目前已出現「少子化」的現象。遊樂園的主要客層之一是青少年，社會「少子化」的現象使得青少年人口數逐漸減少，未來將會導致遊樂園遊客人數的減少。根據青輔會《青少年政策白皮書》中定義：青少年是指12～24歲之人口，民國70年青少年人口數占全國總人數比例為27.95%（**圖9-2**），90年青少年人口數比例下降為21.08%，民國110年時減為14.53%，而到民國130年時青少年人口數占全國總人口數的比例只有12.84%。

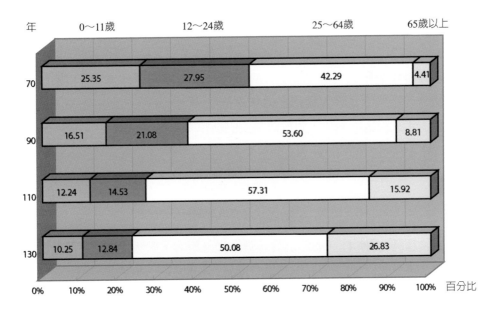

註：民國110年和130年資料係來自「中華民國台灣地區民國91年至140年人口推
　　計」，行政院經建會。

圖9-2　台灣人口結構比例分布

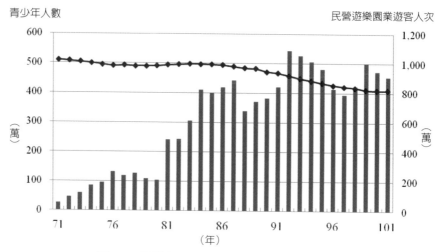

青少年人數　　　　　　　　　　　　　　　　　　　　　　　民營遊樂園業遊客人次

（萬）　　　　　　　　　　　　　　　　　　　　　　　　　　（萬）

（年）

圖9-3　民營遊樂園業遊客人次與青少年人數

　　觀察民國70～101年遊樂園遊客人數與青少年人口數的關係（**圖 9-3**）發現，80～83年是遊樂園遊客人數呈現大幅成長的時期，此階段正好是青少年人口數呈現上升的年代，84年後國內青少年人口數逐年減少，遊樂園遊客人數則在92年之後呈現逐年減少。展望未來，隨著青少年人口數的減少，對於遊樂園的衝擊將會更為明顯。

二、公營觀光區的成長

　　民國87年之前，公營觀光區與民營遊樂園遊客人數呈現等距的向上成長趨勢（**圖9-4**），88年之後公營觀光區遊客人數大幅成長，民營觀光遊樂業受921地震影響呈現衰退的現象，兩者遊客人數的差距逐年拉大，101年時公營觀光區與觀光遊樂業遊客人數之差距已達8,400.9萬人。

　　在經濟學上有「排擠效果」一詞，意指政府投資增加導致利息上揚，民間投資因而減少。公營觀光區與民營觀光遊樂業在民國87年之後似乎逐漸出現排擠效果現象，亦即公營觀光區的開發與新建，吸引大量旅遊人潮的湧入，民營遊樂園向上發展與生存空間則遭受到擠壓。

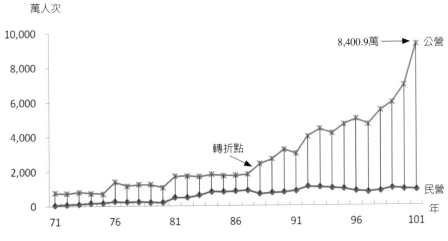

萬人次

8,400.9萬 → 公營

轉折點

民營

年

71　　76　　81　　86　　91　　96　　101

圖9-4　民國71～101年公營觀光區和民營遊樂園遊客人次

三、經濟成長趨緩

　　台灣的經濟發展向為國人引以為傲的成就。根據行政院主計處資料顯示，民國60年代，國內經濟成長率平均每年是9.8%，70年代平均經濟成長率是8.0%，80年代經濟成長率平均每年降為6.4%，90年國內受到全球經濟不景氣的影響，經濟成長率出現少見的負成長，93年經濟成長率略為提升到6.2%，是近年經濟成長表現最佳的一年，98年受金融海嘯的衝擊，經濟成長率-1.9%。

　　經濟表現出現趨緩直接感受到影響就是人民的荷包。民國88年平均每人平均國民生產毛額（GNP）是13,712美元，101年平均每人GNP是21,040美元，十三年來每人平均GNP平均成長率3.52%。由圖9-5可以看出經濟成長趨緩對於遊樂園發展的影響，民國71～87年每人平均GNP成長3.69倍，遊樂園遊客人數成長17.65倍；民國88～101年每人平均GNP成長54.45%，遊樂園遊客人數增幅32.20%。

　　所得高低與商品和服務消費的結構是有所關聯的。當一國國民所

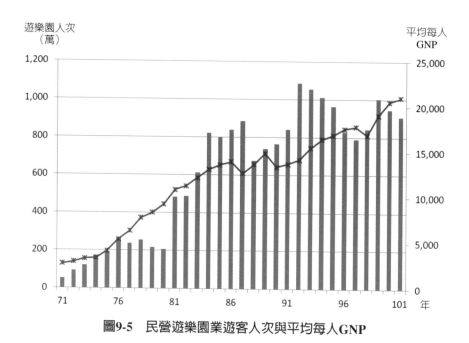

圖9-5　民營遊樂園業遊客人次與平均每人GNP

得較低時期，人民的消費大都屬於追求溫飽的基本民生商品，對於奢華的休閒旅遊服務並不會過於注重與追求；隨著所得的提升，工作條件的改變，基本民生商品不再占據大量的消費支出，人民已有多餘的閒錢用於休閒旅遊的花費，提升生活品質。因此，經濟持續成長，國民所得大幅提升，是遊樂園成長主要動力來源。展望未來，台灣經濟高成長的年代似已不復在，所得增加逐漸趨緩，遊樂園發展的前景顯得艱難。

四、相關產業的崛起與威脅

　　休閒農業、購物中心與觀光工廠是近年來熱門的休閒事業，三者都具有免門票費用（或低門票費）以及適合家庭消費的特性。購物中心屬高資本投入的事業，匯聚餐飲、運動（俱樂部、保齡球）、文

化（書局、電影院）、電子遊藝場（電玩、網路遊戲）、購物與室
內遊樂場等多元休閒遊憩設施。休閒農業是一較為簡樸的休閒場所，
簡易的設施規劃與農場中現有的文化與生產資源，經由農場主巧思的
創意整合，是多數現有休閒農場的最大遊憩資源。觀光工廠始於經濟
部民國92年所推動的觀光工廠計畫，目的在於協助國內具有獨特、產
業歷史文化，且有意願轉型升級的工廠，經由整體再發展的設計規劃
之後，展現新意與魅力，提升工廠的經濟效益，以及滿足多元化觀光
旅遊的市場需求。目前國內有超過百家的觀光工廠，年參觀人數超過
1,200萬人次。

　　表9-9為籌建中之遊樂園一覽表。

表9-9　籌建中遊樂園

縣市別	案件名稱	申請總面積 （公頃）	投資金額 （億元）
宜蘭縣	綠舞莊園日式主題遊樂園	5.7535	26.5800
南投縣	埔里赤崁頂遊樂區	27.623	9.2361
台南縣	統一夢世界園區	152.1632	136.7300
花蓮縣	怡園渡假村	12.7183	5.6900
花蓮縣	光隆遊樂區	9.9492	10.3548
台東縣	寶盛水族生態遊樂區	7.2929	7.7781
台東縣	布雅馬極限遊樂園區	10.8614	15.2600

資料來源：交通部觀光局（2013）。觀光局行政資訊系統，觀光相關產業，http://
admin.taiwan.net.tw/public/public.aspx?no=247，檢索日期：2013年11月23
日。

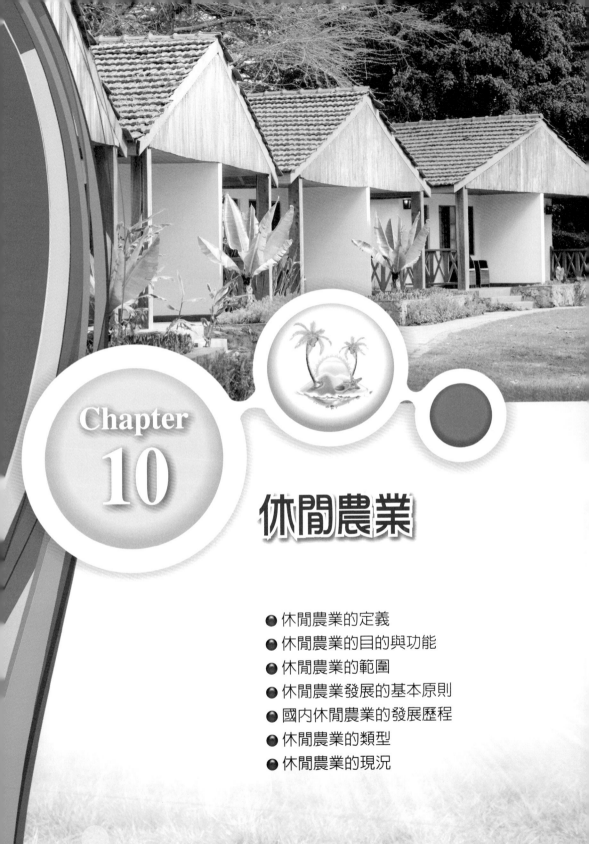

Chapter 10

休閒農業

- 休閒農業的定義
- 休閒農業的目的與功能
- 休閒農業的範圍
- 休閒農業發展的基本原則
- 國內休閒農業的發展歷程
- 休閒農業的類型
- 休閒農業的現況

　　「休閒農業」主要是結合農業與觀光之特性而形成。台灣位處於亞熱帶與環太平洋地震帶上，擁有豐富的植被景觀以及寶貴的天然溫泉資源，再加上我國饒富特色的農林漁牧及原住民文化，提供農業型休閒與渡假型休閒旅遊良好的發展條件（熊昌仁，2002）。世界各國的休閒農業，以鄰近國家日本、歐洲的英國、奧地利與德國、大洋洲的紐西蘭和澳洲最為著稱。這些國家的休閒農場每年吸引大量的遊客前往渡假，遊客倘佯於綠色的田野之中，享受大自然及悠閒的農村風光，體驗農村生活樂趣，這樣的遊憩體驗活動，活化農業與農村資源，造就休閒農業永續經營的利基。

　　台灣的經濟成長帶動都市人口快速的增加，但都市環境品質卻日漸惡化，提供都市民眾從事戶外休閒活動的空間不足，使得生活在都市裡的居民對於戶外休閒需求日益殷切。近年來各風景區、旅遊據點以不同型態紛紛設立，顯示國人參與休閒遊憩活動的風氣正展開。在經濟成長的同時，農業產業的改型成為解決農業產業問題的重要方向（賴美蓉、王偉哲，1999）。台灣休閒農業經多年的努力，除了成為國人國內旅遊的重要選擇地點外，國外市場的開拓已逐漸看到成績。根據台灣休閒農業發展協會統計，從民國93～101年，四年間國外旅客從1,300人增加到21.3萬多人，市場規模成長163.5倍，新加坡、馬來西亞、泰國和香港等東南亞地區是主要的客源。

第一節　休閒農業的定義

　　「休閒農業」源於民國78年「發展休閒農業研討會」後，產官學各界自此才建立共識確立之名稱，並將其定義為：「休閒農業係指利用農產品、農業經營活動、農業自然資源環境及農村人文資源，增進國民遊憩、健康，合乎利用保育及增加農民所得改善農村之農業經營」（陳昭郎，2005）。

　　「農業發展條例」所定義的休閒農業是指：利用田園景觀、自然生態及環境資源，結合農林漁牧生產、農業經營活動、農村文化及農家生活，提供國民休閒，增進國民對農業及農村之體驗為目的之農業經營。

　　段兆麟（2006）認為「農業發展條例」對於休閒農業的定義十分周延，充分詮釋休閒農業的一些特質：

1. 休閒農業的資源主要來自田園景觀、自然生態及環境資源，所以休閒農業屬於自然生態的休閒旅遊事業。
2. 休閒農業的體驗活動是結合農林漁牧生產、農業經營活動、農村文化及農家生產種種，所以休閒農業包括生產、經營、文化、生活等動態的活動。
3. 休閒農業提供國民休閒，增進國民對農業及農村之體驗為目的。這是休閒農業對社會最大的貢獻，讓遊客在休閒的同時能參與農業及農村的體驗。

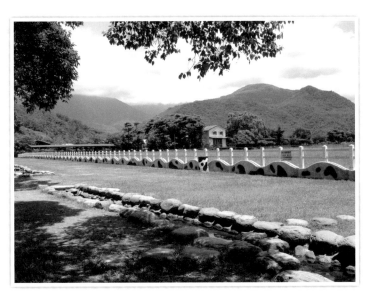

休閒農業的體驗活動是結合農林漁牧生產，是一種新興的農企業
（圖為花蓮瑞穗牧場）

4.休閒農業是一種農業經營方式。由於休閒農業提供遊客有關農場生產前、生產中、生產後的體驗活動。包含種植飼養、加工、銷售的流程，故為一、二、三級產業的加總，而為六級產業。所以休閒農業是一種新興的農企業。

第二節　休閒農業的目的與功能

從提供國人糧食、原料的初級產業，導向提供田園景觀、農林漁牧生產、農家生活、農村文化資源，涵蓋生產性、教育性、服務性的三級產業，以整合、強化農業資源維護，擴展農業功能，提供休閒空間，並提高農民所得，繁榮農村社會發展。何銘樞（1996）指出其主要目的在於：

1.提供需要休閒人口、回歸農村、體驗田園之樂的場所。
2.活用農村自然景觀、田園生態與鄉村文化資源。
3.改善農業生產結構，將農業導向為提供觀光休閒遊憩的三級產業。
4.增加農村就業機會提高農家所得。
5.促進農村社會發展。

休閒農業運用了農村的所有資源包括自然景觀、風俗習慣、農業經濟活動。是一種結合農業與服務業的農企業，其發展是多目標功能的健康政策。一般而言，休閒農業具有下列七種重要功能（陳昭郎，2005）：

一、經濟功能

休閒農業是新近發展的農企業，就經濟性目標而言，主要有改善

農業生產結構，繁榮農村經濟，增加農村就業機會，提高農民所得等功能。

發展休閒農業可增加農村許多就業機會，改善農民所得條件，許多服務性工作，可由各種基層農業推廣組織、農村婦女或老弱婦孺參與，也可留住部分青年參與經營，達到農村青年留村、留農的目標。

二、教育功能

知識就是力量，知識是解決問題的能力。休閒農業經營類型如休閒農場、漁場、牧場、林場或觀光、教育農園等都是具有自然開闊的場所，豐富的生態景觀環境，許多生活、民俗及產業文化資源，以及農業生產過程與農業經營活動等等，都是戶外教學活生生的教學空間與資源。

三、社會功能

休閒農業在社會性功能方面，主要有四項：

1. 促進城鄉交流。
2. 增進農村社會發展。
3. 提升農村居民生活品質。
4. 縮短城鄉差距。

四、環保功能

休閒農業是善用自然景觀資源、生態環境資源、農業生產資源及農村文化資源以吸引休閒遊憩人口。任何一個休閒農場（農漁園區）為吸引遊客前來休閒遊憩，必須主動改善環境衛生，提升環境品質，維護自然景觀生態，並藉由教育解說服務使遊客瞭解環境保護與生態

保育的重要性，主動做好資源保護工作，所以休閒農業在環保功能上
扮演重要角色。

五、遊憩功能

休閒農場所規劃的體驗活動大都能滿足遊客的需求，達成休閒遊
憩的功能。

六、醫療功能

休閒農場所具有的自然景觀環境，其新鮮的空氣、寧靜的空間、
生生不息的動植物、遍地綠色的草木，以及隨處的鳥語花香，此種境
地具有最適合調劑身心以及養生保健的場所。所以，休閒農場具有顯
著的醫療功能。

七、文化功能

文化是人類生活的方式，由學習累積的經驗。台灣農村文化非
常具有特色與豐富內容，無論物質文化或精神文化，都在傳承與創新
上表現了相當獨特和格調。台灣農村中有很多精緻豐富的民俗文化活
動，如寺廟迎神賽會、豐年祭、宋江陣、車鼓陣、放天燈等等。也
有產業文化，如茶葉文化、水稻文化、竹藝文化等等。農村中亦存在
不少生活文化，如遺址、古井、老街等等。同時尚有不少童玩技藝活
動，如玩陀螺、竹蜻蜓、灌蟋蟀、跳房子等等。

這些農村民俗文化、生活文化或產業文化活動，如能與休閒農業
相結合，在休閒農業的經營上，規劃導入這些豐富的文化資源，不但
有利於休閒農業的發展，而且將使農村文化生根，繼續傳承下去，並
可更加發揚光大。

第三節　休閒農業的範圍

　　農業生產原歸屬於一級產業，然而農業產品可經由精緻的加工過程以增加其附加價值將其提升至二級產業，而休閒農業之發展則可將農業提升至提供遊憩之服務業；休閒農業包含了一、二、三級產業之層次，農業之範圍也隨之擴大。因此，休閒農業的範圍可包括以下八項（行政院農委會，1996）：

1. 農園體驗：包括果園、花園、菜園（圃）、筍園、茶園等經營範圍，並提供民眾進入參觀、採食、購買及實際參與生產、加工作業等活動。
2. 森林旅遊：將砍伐林木出售的經營方式轉變為休閒遊憩活動的經營。如規劃森林浴、森林旅遊、自然生態教室、森林保育、

飛牛牧場為一提供露營、住宿、美食、會議場所的休閒渡假農場

賞鳥等活動。

3. 漁業風情：利用水域資源發展水上遊憩、漁業體驗、漁業教育
或漁業文化等活動。如溪邊垂釣、岸釣、船釣、牽罟、潛水、
漁村生活體驗、海洋及溪流生態教室等。

4. 鄉野畜牧：以圈養或放牧方式飼養乳牛（牛）、迷你馬、肉
牛、山羊、綿羊、迷你豬及火雞、鵝等家畜（禽），且規劃放
牧、擠牛（羊）奶、剪羊毛、捉小豬、抓土雞、坐牛車、騎馬
等活動。

5. 教育農園：以農業生產為主兼具教育消費大眾功能的休閒農業
經營。如溫室栽培、水耕栽培、陽光農園、藥膳農園、市民農
園、親子農園、自然教室等。

6. 農莊民宿：以農村傳統農莊建築或在不破壞地貌、景觀原則
下，於農村地區規劃具有農村特色的建築物供遊客休憩、住
宿，並且供應具鄉土特色的餐飲。如一般農莊聚落、自然休養
村、民俗村、老人村等。

7. 鄉土民俗：利用農村特有的文化或風俗作為休閒農業活動的內
容。如農村民俗文物館、農村生活、民俗古蹟、地方人文歷
史、豐年祭、捕魚祭、迎神賽會、童玩活動等。

8. 生態保育：以自然生態保育為訴求而發展的休閒農業型態。如
有機農園、堆肥製作、野生動植物保育講座、螢火蟲之旅、蝴
蝶復育等。

第四節　休閒農業發展的基本原則

　　休閒農業是以農業資源為主體的新型經營方式，結合農業和休閒
旅遊的服務業。休閒農業的發展肩負國內農業發展、提高農民收入與
促進農村發展的重要使命。陳昭郎（2005）認為休閒農業的發展應把

握下列幾個基本原則：

一、以農業經營為主

　　休閒農業雖具有三級產業的服務性質，但仍是利用農業經營活動、農村生活、田園景觀及農村文化資源規劃而成的民眾體驗與休閒遊憩之新興事業。基本上並沒有離開農業產銷活動之範疇。農業資源的妥善應用，是休閒農場經營的基本生存條件，所以休閒農業仍以農業為主體。

二、以自然環境生態保育為重

　　休閒農業之發展應充分利用當地景觀與生態資源，但不應與環境生態保育相衝突，也不應破壞自然資源。

三、以農民利益為依歸

　　休閒農業之經營應考慮遊客的需求，符合消費者取向，但其最終目的乃應以農民利益為依歸，提高農民收益為宗旨。休閒農場經營者可藉著農特產品的直銷，以及從服務之提供，獲得合理之報酬而增加所得。

四、以滿足消費者需求為導向

　　休閒農業為服務性的產業，亦為提供大家休閒遊憩的一種商品，消費者對商品需求的滿足，是市場導向經濟的最佳銷售策略，休閒農業的經營應以滿足消費者為導向。

第五節　國內休閒農業的發展歷程

　　國內休閒農業的發展歷程，陳昭郎（2005）在其《休閒農業概論》一書中，將它分成：自然發展時期（1980年以前）、觀光農園時期（1980～1990年）、休閒農業時期（1990～1994年）、休閒農業區、場時期（1995～2000年）和休閒農業園區時期（2001年起）五個時期。段兆麟（2006）在《休閒農業──體驗的觀點》一書中，依據產業生命週期的觀點，將休閒農業發展歷程分成：萌芽期（1980年以前）、成長前期（1980～1989年）、成長中期（1989～2000年）、成長後期（2000～2003年）與發展期（2004年迄今）五個時期。

　　茲參考陳昭郎與段兆麟兩位教授的劃分方式，將休閒農業發展歷程分成四個時期，茲將各時期發展分述如下：

一、自然發展時期（1980年以前）

　　台灣的休閒農業的發展，可溯至民國六〇年代在田尾、大湖等地即有以個別農戶為單位，開放遊客在農園購買或品嚐農產品，由於大湖「採草莓」活動在當時造成風潮，經營成果斐然，因而乃群起效法（陳麗玉，1993）。這個時期由於農業產值的萎縮，導致結合農業資源與觀光之新型態的農業經營方式出現，奠定日後台灣休閒農業發展的基石。自然發展時期第一家觀光農園成立於民國54年（陳昭郎、段兆麟，2004）。

二、觀光農園時期（1980～1989年）

　　民國68年台北市政府與台北市農會召開「台北市農業經營與發展

研討會」，會中商研在不利農業經營之都市環境下農業該何去何從，認爲觀光與農業配合應是可行之道，後乃大力倡導，並於民國69年創辦「木柵觀光茶園」，此乃行政單位及農民團體參與休閒農業之始（陳麗玉，1993）。

鑑於台北市觀光果園之發展經驗，台灣省便自民國71底開始執行「發展觀光農業示範計畫」。彰化縣農會之東勢林場森林遊樂區之開發，以及台南縣農會走馬瀨農場之結合觀光休閒活動，都算是開休閒農業之先河。東勢農場從民國68年起確立了森林多角化經營方針，68～72年間以建設農村青年活動中心爲主，73年正式開放遊客旅遊並加強公共公用設施，74～75年間引進森林浴活動以及休閒活動的遊樂施設。76年委託規劃並依規劃逐步開發更多休閒項目與據點，同時採行森林遊樂解說服務，頗具休閒林場之氣勢（陳昭郎，2005）。

走馬瀨農場則自民國72年起引進新興的畜牧作物開發爲現代農場經營型態，74年完成規劃先行以現代化農牧經營爲主，觀光爲輔原則開發，在開發過程中慕名而來的遊客迅速增加，影響農牧經營，迫使農場調整以觀光爲主，農牧爲輔之經營策略，並於77年正式開始開放提供國民體驗農業之農場（陳昭郎，2005）。

三、休閒農業倡導時期（1989～2000年）

休閒農業倡導時期是台灣休閒農業發展重要的時期，這個時期確定了休閒農業的名稱，讓休閒農業的發展與定位有了明確的方向；「休閒農業區設置管理辦法」的制定，使得休閒農業的發展有法規可以依循；此外，「休閒農業輔導辦法」中區別了休閒農業區與休閒農場的概念，提供休閒農業更大的發展空間（**表10-1**）。

民國78年4月28～29日，農委會委託台灣大學農業推廣學系舉辦「發展休閒農業研討會」，會中確定「休閒農業」名稱。

表10-1 休閒農業發展紀事

年度	發展紀事
1980	台北市政府在木柵推行觀光茶園
1982	台灣省執行「發展觀光農業示範計畫」
1984	彰化縣農會「東勢林場」正式營運
1988	台南縣農會「走馬瀨農場」正式營運
	宜蘭縣香格里拉休閒農場開始營運
1989	農委會委託台灣大學農業推廣系舉辦「發展休閒農業研討會」，確定休閒農業之名稱
1992	農委會訂定「休閒農業區設置管理辦法」，規定面積50公頃以上為設置休閒農業區的條件
1994	桃園縣龜山鄉成立台灣第一個市民農園
1996	農委會將前法修訂為「休閒農業輔導辦法」，區別「休閒農業區」與「休閒農業」的概念及不同的輔導方式
	編定《休閒農業工作手冊》
1999	農委會修定「休閒農業輔導辦法」，規定休閒農場土地得予變更，並對已經營之休閒農場列入專案輔導
2000	「農業發展條例」增列關於休閒農業的基本規定
	農委會制定「休閒農業輔導管理辦法」，放寬申請休閒農場的面積規定
2001	行政院經建會公布「國內旅遊發展方案」，揭櫫推動文化旅遊、生態旅遊、健康旅遊的發展策略
	農委會推行「一鄉一休閒農漁園區」計畫
2002	交通部觀光局公布「民宿管理辦法」
	農委會開始推行「休閒農漁園區」計畫
2004	農委會修定「休閒農業輔導管理辦法」及其他相關法規
	全國服務業發展會議上，「觀光運動休閒服務業部門」建議規劃與推動具國際觀光水準之休閒農業區計畫

資料來源：段兆麟（2006）。《休閒農業——體驗的觀點》，頁23-24。台北：偉華。

民國81年農委會訂定「休閒農業區設置管理辦法」，辦法中規定設置休閒農業區面積須超過50公頃以上。「休閒農業區設置管理辦法」公布實施之後，休閒農業的推廣並不順遂，其主要的原因在於休閒農業區設置面積要求須在50公頃以上，這對於小農國家的我們，實在不易做

到；另外，休閒農業設施的多種營建行為廣受限制，難以突破。

　　民國85年12月農委會將「休閒農業區設置管理辦法」修訂為「休閒農業輔導辦法」，辦法中首次區別休閒農業區與休閒農場，並予以不同的輔導方式。

　　根據台灣休閒農業學會執行的「休閒農業場家全面性調查計畫」資料顯示，民國78年有182家休閒農場，89年時休閒農場的家數增加為737家。

四、休閒農業發展時期（2000年迄今）

　　民國89年農委會修訂「農業發展條例」，增列休閒農業的基本規定，使得休閒農業的發展有了法源的基礎。同年農委會修正「休閒農業輔導辦法」為「休閒農業輔導管理辦法」，管理辦法中放寬申請休閒農場的面積到0.5公頃以上，大幅降低休閒農場設置的規模標準，符合我國農業生產特性，對於休閒農業的推展工作，注入一股強心劑。民國90年行政院經建會公布「國內旅遊發展方案」，積極發展國內旅遊市場，提供休閒農業發展的新契機。91年觀光局公布「民宿管理辦法」，讓休閒農場經營民宿取得法源基礎，休閒農場的經營更加多元，農民的收入得以提升。休閒農業發展時期是休閒農場家數成長最為快速時期（**圖10-1**）。

第六節　休閒農業的類型

　　台灣的休閒農業依其性質，段兆麟（2006）將其分成四種類型：(1)休閒農場；(2)觀光農園；(3)教育農園；(4)市民農園（**圖10-2**）。

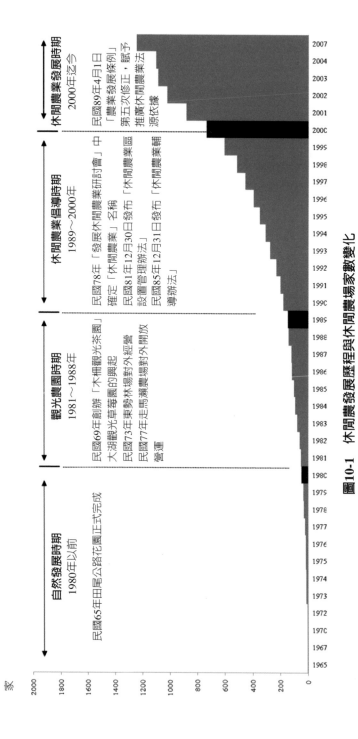

圖10-1 休閒農業發展歷程與休閒農場家數變化

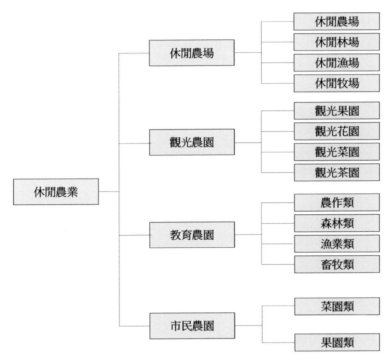

圖**10-2 休閒農業的類型**

資料來源：段兆麟（2006）。《休閒農業——體驗的觀點》，頁151。台北：偉華。

一、休閒農場

　　休閒農場係指經主管機關輔導設置經營休閒農業之場地。依農場產品屬性，休閒農場可細分成：休閒農場、休閒林場、休閒漁場與休閒牧場。依據「休閒農業輔導管理辦法」第九條規定，休閒農場內之土地得分為農業經營體驗分區及遊客休憩分區。兩者申請條件與土地使用內容均不相同（**表10-2**）。休閒農場之申請設置面積最小不得低於0.5公頃。

　　台灣的休閒農場設置採許可制，農場依規定辦理籌設與登記之申請。目前根據台灣休閒農業發展協會休閒農業旅遊網資料顯示，目前

已有311家成功取得許可登記（**表10-3**）。由表中可以發現，宜蘭縣、苗栗縣、台中市、南投縣、彰化縣與屏東縣是取得許可登記家數較多的縣市。

表10-2　休閒農場經營型態、申請條件與土地使用內容

經營型態	申請條件	土地使用內容
農業經營體驗分區	土地應完整，並不得分散，其土地面積不得小於0.5公頃。	作為農業經營與體驗、自然景觀、生態維護、生態教育之用。
遊客休憩分區	1.位於非山坡地土地面積1公頃以上者。 2.位於山坡地之都市土地在1公頃以上或非都市土地面積達10公頃以者。	作為住宿、餐飲、自產農產品加工（釀造）廠、農產品與農村文物展示（售）及教育解說中心等相關休閒農業設施之用。

資料來源：「休閒農業輔導管理辦法」，民國95年4月。

表10-3　完成許可登記之休閒農場

縣市	農場名稱
基隆 （6）	大菁休閒農場、文良休閒農場、添財休閒農場、葉山藥園休閒農場、金明昌休閒農場、綠谷休閒農場
台北 （20）	日月滿休閒農場、福田園教育休閒農場、二崎生態休閒農場、鄉村休閒教育農場、清香休閒農場、白石森活休閒農場、椿萱休閒農場、杏花林休閒農場、老泉養生休閒農場、樟湖自然休閒農場、柏泰園休閒農場、梅居休閒農場、萬順休閒農場、葵扇湖休閒農場、平林休閒農場、準園休閒農場、北新休閒農場、大屯溪古道休閒農場、番婆林休閒農場、阿里磅生態農場
桃園 （12）	福田休閒農場、晨捷休閒農場、江陵日觀休閒農場、九斗休閒農場、林家古厝休閒農場、捷美休閒農場、蓮荷園休閒農場、好時節休閒農場、小木屋休閒農場、戀戀空港灣休閒農場、泉園休閒農場、108賴家休閒農場
新竹 （9）	金色天地休閒農場、南園清心園林農場、淞濤田園休閒農場、雪霸休閒農場、老大份休閒農場、比來特區生態休閒農場、嶺海山林休閒農場、綠世界生態農場、明昇生態休閒農場
苗栗 （62）	永旺休閒農場、三好休閒農場、太湧休閒農場、傑安美桔園休閒農場、神農科技休閒農場、內灣休閒農場、富裕休閒農場、金生休閒農場、客家鄉下人休閒農場、三灣星光休閒農場、苗5線休閒

（續）表10-3　完成許可登記之休閒農場閒農場

縣市	農場名稱
苗栗 (62)	農場、古月螢休閒農場、永和山古厝休閒農場、全勝休閒農場、侑橘休閒農場、九份寮休閒農場、天地外休閒農場、三灣四季休閒農場、金椿休閒農場、雲霧嶺茶柚休閒農場、碧絡角休閒農場、杉林松境休閒農場、東江休閒農場、貓頭鷹生態教育園區休閒農場、想夢蘭休閒農場、飛牛牧場、興民休閒農場、青松休閒農場、吉平休閒農場、石中臼休閒農場、阿八窩休閒農場、火炭谷休閒農場、隆昌阿泉紅棗休閒農場、阿必崎休閒農場、沐雲山莊休閒農場、菩提園休閒農場、嵐湖休閒農場、阿連休閒農場、悠然休閒農場、石門客棧休閒農場、好農村休閒農場、菊園休閒農場、山水居休閒農場、雲也居一休閒農場、新美休閒農場、老官道休閒農場、十份崠休閒農場、癩蛤蟆休閒農場、山板樵休閒農場、春田窯休閒農場、福康休閒農場、渤海紅棗休閒農場、長青谷休閒農場、507高地美健休閒農場、花露休閒農場、樹舍休閒農場、金葉山莊休閒農場、湖光山舍休閒農場、大湖雅境休閒農場、無為休閒農場、石圍墻休閒農場、大象自然生活休閒農場
台中 (23)	銘珠園休閒農場、九十度森林休閒農場、高巢森活休閒農場、久大生態教育休閒農場、全一休閒農場、松竹園休閒農場、文山休閒農場、鶴嶺休閒農場、湧旺羊媽媽休閒農場、羅望子生態教育休閒農場、荳芽菜休閒農場、台中縣農會休閒農場、谷野休閒農場、嘉盛休閒農場、森林休閒農場、沐心泉休閒農場、閒畫家藏休閒農場、玫瑰森林休閒農場、新社蓮園休閒農場、大肚山達賴休閒農場、長壽村岩浴休閒農場、中華民國農會休閒綜合農牧場、大安休閒農場
彰化 (23)	日月山景休閒農場、金夜星晨休閒農場、古早雞休閒農場、雙福休閒農場、三春老樹休閒農場、楊桃園休閒農場、大山休閒農場、愛蓮莊休閒農場、舜田村香藥草教育休閒農場、魔菇部落休閒農場、台大休閒農場、奈米休閒農場、劍門生態花果園休閒農場、雅育休閒農場、稻香休閒農場、菁苳休閒農場、菁芳園休閒農場、彰化休閒農場、東螺溪休閒農場、米倉休閒農場、美柏休閒農場、台灣漢寶園休閒農場、大丘園休閒農場
南投 (38)	南投休閒農場、快樂谷休閒農場、愛鄉休閒農場、本草奇花園休閒農場、南投好精彩休閒農場、欣隆休閒農場、七口灶休閒農場、仁上休閒農場、養鹿天地休閒農場、水秀休閒農場、侑霖休閒農場、地球村休閒農場、佳憬休閒農場、富元山莊休閒農場、日正元休閒農場、百勝村休閒農場、錦盈休閒農場、沉香谷休閒農場、水長流生態休閒農場、紫薇休閒農場、福緣休閒農場、驛站休閒農場、台一生態休閒農場、森山休閒農場、新故鄉自然生態休閒農場、箱根休閒農場、森十八休閒農場、坑內休閒農場、小

（續）表10-3　完成許可登記之休閒農場閒農場

縣市	農場名稱
南投 （38）	番薯觀光休閒農場、太順休閒農場、水里生態教育農園、朵荷莊生態教育休閒農場、大雁休閒農場、超翔休閒農場、曾高彬休閒農場、竹屋部落休閒農場、天野青草藥園休閒農場、明泰茶園休閒農場、武岫休閒農場、古香林休閒農場
雲林 （9）	澄霖休閒農場、雲科生態休閒農場、仁愛休閒農場、達莉農莊休閒農場、鹽讚休閒農場、大湖山莊休閒農場、三好米休閒農場、巴登大莊園休閒農場、三普休閒農場
嘉義 （9）	蘭潭休閒農場、竹耕生態教育休閒農場、龍雲休閒農場、獨角仙休閒農場、一粒一絲瓜休閒農場、八寶寮休閒農場、仙菇教育休閒農場、阿里山觀光休閒農場、松田崗休閒農場
台南 （10）	大坑休閒農場、台南鴨莊休閒農場、吉園休閒農場、驛棧香草園休閒農場、春園休閒農場、溪南春休閒渡假漁村、仙湖休閒農場、南元花園休閒農場、走馬瀨休閒農場、關子嶺開心休閒農場
高雄 （18）	布拉格休閒農場、淨園市民休閒農場、老爸休閒農場、菱角園休閒農場、天馬行空生活農場、天空之城休閒農場、快樂天堂休閒農場、昇泰有機休閒農場、雲之谷生態休閒農場、張媽媽休閒農場、農友種苗休閒農場、華一休閒農場、凡心花緣休閒農場、蕃薯寮休閒農場、小份尾幸福田休閒農場、大崗山生態休閒農場、河堤休閒農場、角宿休閒農場
屏東 （29）	薰之園休閒農場、大茉莉休閒農場、鴻旗有機休閒農場、大津休閒農場、大鉈家觀光休閒農場、柚園生態休閒農場、學橋教育休閒農場、不一樣鱷魚生態休閒農場、大武山休閒農場、穎達生態休閒農場、親水休閒農場、鵝園休閒農場、白鶴咖啡休閒農場、乾坤有機生態休閒農場、可茵山可可庄園休閒農場、怡然居螢火蟲生態休閒農場、龍子泉休閒農場、福灣養生休閒農場、枋山休閒農場、鯨魚園休閒農場、士文自然休閒農場、大漢山休閒農場、士嫻休閒農場、獅頭山休閒農場、優生美地休閒農場、根源自然生態休閒農場、阿信巧克力休閒農場、桐德休閒農場、沐涵軒休閒農場
宜蘭 （45）	千里光藥園休閒農場、禾風竹露休閒農場、金車生物頭城造林園區、頭城休閒農場、藏酒休閒農場、北關休閒農場、中崙漁業休閒農場、夢土上休閒農場、礁溪休閒農業有限公司、大塭休閒農場、掌上明珠休閒農場、噶瑪蘭休閒農場、旺山休閒農場、官老爺休閒農場、勝洋休閒農場、花泉休閒農場、枕山庄休閒農場、庄腳所在休閒農場、優勝美地休閒農場、夢想家休閒農場、山水休閒農場、蘭城花事休閒農場、秀水谷休閒農場、天牛休閒農場、雙連埤休閒農場、大安藥園休閒農場、凡梨花休閒農場、正統休閒農場、祥居雅舍休閒農場、眠腦教育休閒農場、牛鬥古舍

（續）表10-3　完成許可登記之休閒農場閒農場

縣市	農場名稱
宜蘭 （45）	古鄉音樂休閒農場、天山休閒農場、櫻花溫泉休閒農場、香草星空休閒農場、宜蘭厝休閒農場、香格里拉休閒農場、三泰有機農場、東風有機休閒農場、廣興休閒農場、三富休閒農場、童話村有機休閒農場、梅花湖休閒農場、水岸森林休閒農場、南澳休閒農場、育樺園休閒農場
花蓮 （2）	君達香草休閒農場、新光兆豐休閒農場
台東 （5）	卑南休閒農場、布農部落休閒農場、東遊季休閒農場、池上蠶桑休閒農場、竹湖山居自然生態休閒農場

資料來源：台灣休閒農業發展協會（2013）。休閒農業旅遊網，http://www.taiwanfarm.com.tw/，檢索日期：2013年11月。

二、觀光農園

　　觀光農園係指提供遊客採摘、休閒遊憩、生態體驗的農園，是休閒農業發展最早的型態（段兆麟，2006）。觀光農園主要包括觀光果園、觀光花園、觀光菜園與觀光茶園。

　　觀光農園的發展最早可追溯到苗栗大湖的「採草莓」。國71年底政府為有效利用農地，並使農業除一般性之經濟生產外，尚可配合國民旅遊之發展，開闢作為觀光資源，促使農業朝向多元化層次發展，特頒「發展觀光農業示範」計畫，由台灣省政府農林廳主辦，縣政府及鄉鎮市公所或農會負責推動，推行迄今，成果甚為豐碩，廣受農民與遊客喜愛，每年輔導地點及面積、種類、規模均不斷成長（李蕙瑩，1999），目前國內觀光農園主要是以觀光果園為最多。

三、教育農園

　　教育農園係指以農業生產為主兼具教育消費大眾功能的休閒農業經營。如溫室栽培、水耕栽培、陽光農園、藥膳農園、市民農園、

親子農園、自然教室等（行政院農委會，1996）。教育農園分成農作類、森林類、漁業類和畜牧類等四種類型的教育農園。

四、市民農園

市民農園係指利用都市或都市近郊之農地，規劃成不同面積的小坵塊，出租給有耕種意願之市民，種植蔬菜、水果、花卉或保健植物，讓承租者體驗田園生活之樂趣。市民農園主要分成菜園類與果園類兩種。

市民農園起源自德國的Klien Garten，乃是19世紀下半葉德人Schreber及其女婿Hauschild醫生創始的。台灣市民農園最早開始於民國79年，台北市農會規劃設置的北投第一市民農園，開創了台灣都市農業經營的新型態與理念，其後的四年內只在台北、台中大都會區輔導設置，直到83年農委會成立「發展都市農業先驅計畫」，開始在各縣市以示範性的輔導設置生活體驗型的市民農園，受到承租市民熱烈回應與肯定，而奠定其後積極推動輔導之信心與蓬勃發展之基礎（邱發祥，2003）。

民國96年市民農園有55家（**表10-4**）。面積以未滿0.5公頃的場家數最多，有36場家，占有市民農園場家的65.45%；坵塊數以未滿10塊的場家數較高，有25場家（占45.45%）；承租人數則是以未滿20人的34場家（占61.82%）為較高。

第七節　休閒農業的現況

休閒農業的發展肇始政府為改善農業生產結構，提高農民所得，以農業經營為主體，著重自然環境生態保育，提供國人旅遊體驗的新型態農業經營模式。台灣休閒農業發展至今已四十餘年，近年台灣休

表10-4　民國96年市民農園面積、坵塊數與承租人數

市民農園		場家數	百分比
農園面積	未滿0.5公頃	36	65.45
	0.5公頃～未滿2公頃	10	18.18
	2公頃以上	9	16.36
	總和	55	100
農園坵塊數	未滿10塊	25	45.45
	10塊～未滿20塊	3	5.45
	20塊～未滿50塊	8	14.55
	50塊～未滿100塊	7	12.73
	100塊以上	12	21.82
	總和	55	100
承租人數	未滿20人	34	61.81
	20人～未滿50人	7	12.73
	50人～未滿100人	7	12.73
	100人以上	7	12.73
	總和	55	100

資料來源：民國96年「休閒農業場家全面性調查計畫」，行政院農委會。

閒農業已逐漸成為國人與國際觀光客旅遊喜好的景點。以下茲就台灣休閒農業學會於民國93年和96年所進行的「休閒農業場家全面性調查計畫」資料，說明台灣休閒農業的發展概況。

一、休閒農業場家數

　　民國96年台灣休閒農業的產業規模是1,244場，較93年增加142家。休閒農業發展多集中於北區（**圖10-3**），這可能與北部人口眾多，工商業發達，平日人民生活步調緊湊，假日時對於抒解壓力、消除疲勞的休閒生活有較高的需求有關。以縣市單位觀察，96年南投縣136座休閒農場居最多，宜蘭縣134座居次（**表10-5**），二縣場數共占五分之一。其次為桃園縣、台北市、台中縣、苗栗縣，以上六市縣農場總數達全台休閒農業場數之半。

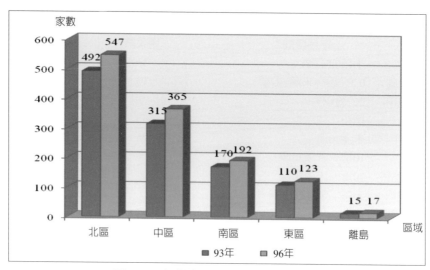

圖10-3　台灣休閒農業場家數區域分布

表10-5　休閒農業場家數及比例

區域別	縣市	93年		96年		場數變化
		場數	%	場數	%	
北區	宜蘭縣	128	11.62	134	10.77	6
	基隆市	10	0.91	11	0.88	1
	台北縣	65	5.9	82	6.59	17
	台北市	91	8.26	84	6.75	-7
	桃園縣	94	8.53	104	8.36	10
	新竹縣	34	3.09	46	3.7	12
	苗栗縣	70	6.35	86	6.91	16
	小計	492	44.65	547	43.97	55
中區	台中市	24	2.18	23	1.85	-1
	台中縣	74	6.72	90	7.23	16
	南投縣	100	9.07	136	10.93	36
	彰化縣	62	5.63	58	4.66	-4
	雲林縣	55	4.99	58	4.66	3
	小計	315	28.58	365	29.34	50
南區	嘉義縣	37	3.36	43	3.46	6
	台南縣	56	5.08	57	4.58	1

（續）表10-5 休閒農業場家數及比例

區域別	縣市	93年		96年		場數變化
		場數	%	場數	%	
	高雄市	6	0.54	13	1.05	7
	高雄縣	38	3.45	41	3.3	3
	屏東縣	33	2.99	38	3.05	5
	小計	170	15.43	192	15.43	22
東區	花蓮縣	50	4.54	60	4.82	10
	台東縣	60	5.44	63	5.06	3
	小計	110	9.98	123	9.89	13
離島	金門縣	6	0.54	8	0.64	2
	澎湖縣	9	0.82	9	0.72	0
	小計	15	1.36	17	1.37	2
總和		1,102	100	1,244	100	142

資料來源：民國93年、96年「休閒農業場家全面性調查計畫」，行政院農委會。

　　台灣第一個休閒農場成立於民國54年，民國63年設立的休閒農場只有12家（**圖10-4**），83年休閒農場設立的家數有136家。88年新成立

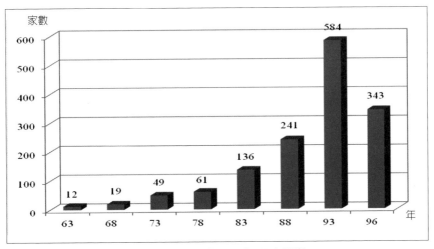

圖10-4 休閒農場歷年設立場數

資料來源：民國96年「休閒農業場家全面性調查計畫」，行政院農委會。

的休閒農場有241家，89年「休閒農業輔導管理辦法」中放寬申請休閒
農場面積的規定，民國93年新設立的場家數激增為584場，占全部休閒
農場之53.0%。民國96年新成立的農場家數有343家。

二、休閒農業投入資源分析

民國96年台灣地區投入休閒農業的總土地面積是6,110.7公頃，
較93年6,589.7公頃減少了479公頃；每場平均4.91公頃。96年有281場
的休閒農場面積在0.5公頃以下（**表10-6**），未達休閒農場籌設門檻
面積，有9場達100公頃以上。大部分休閒農場面積集中在0.5～3公頃
（51.29%）和3～10公頃（18.17%）的規模。

台灣地區休閒農業總投資金額，民國96年是146.2億元，較93年
128.3億元投資額增加17.9億元。96年平均每場投資1,175.7萬元，93年
每場平均投資金額是1,164萬元。休閒農業投資金額以100～500萬的場
家為最多，500～1,000萬次之（**表10-7**）。

表10-6　休閒農業場家土地面積 　　　　　　　　　　單位：公頃、%

土地面積	93年		96年		場數變化
	場數	%	場數	%	
未滿0.5公頃	149	13.52	281	22.59	132
0.5公頃～未滿3公頃	589	53.45	638	51.29	49
3公頃～未滿10公頃	249	22.6	226	18.17	-23
10公頃以上～未滿20公頃	56	5.08	51	4.1	-5
20公頃以上～未滿30公頃	19	1.72	15	1.21	-4
30公頃以上～未滿40公頃	9	0.82	7	0.56	-2
40公頃以上～未滿50公頃	9	0.82	5	0.4	-4
50公頃以上～未滿100公頃	13	1.18	12	0.96	-1
100公頃以上	9	0.82	9	0.72	0
總和	1,102	100	1,244	100	142

資料來源：民國96年「休閒農業場家全面性調查計畫」，行政院農委會。

表10-7　休閒農業場家估計投資額

估計資本額	93年		96年		場數變化
	場數	百分比	場數	百分比	
未滿100萬元	153	13.88	131	10.53	-22
100萬～未滿500萬元	423	38.38	418	33.6	-5
500萬～未滿1,000萬元	218	19.78	343	27.57	125
1,000萬～未滿2,000萬元	152	13.79	193	15.51	41
2,000萬～未滿4,000萬元	100	9.07	100	8.04	0
4,000萬～未滿6,000萬元	13	1.18	15	1.21	2
6,000萬～未滿8,000萬元	11	1	11	0.88	0
8,000萬～未滿10,000萬元	6	0.54	6	0.48	0
10,000萬元以上	26	2.36	27	2.17	1
總計	1,102	100	1,244	100	142

註：不包括土地價值。
資料來源：民國96年「休閒農業場家全面性調查計畫」，行政院農委會。

民國96年休閒農業創造了7,232個常年性工作機會，及12,026個臨時性工作機會，合計提供19,258個工作機會，較93年18,098個工作機會（6,711常年性、11,387臨時性），增加1,160個工作人數。

三、休閒農業設施

(一)住宿設施

有近七成的休閒農場未提供住宿設施的服務（**表10-8**）。民國96年有397場（31.9%）的休閒農場有住宿設施，較93年的334場增加63場。房間數以1～5間者為最多（183場），6～10間居次（94場），11～20間的休閒農場也有58場。房間數51間以上的休閒農場有24家之多，其房間數規模不亞於一般的商務旅館。住宿設施最多受容量以1～25人與26～50人為最多（**表10-9**）。

表10-8 休閒農業場家住宿設施房間數

住宿房間數	93年調查		96年調查		場數變化
	場數	百分比	場數	百分比	
無	768	69.69	847	68.09	79
1～5間	136	40.71	183	46.09	47
6～10間	83	24.85	94	23.68	11
11～20間	54	16.17	58	14.61	4
21～50間	37	11.08	38	9.57	1
51間以上	24	7.19	24	6.05	0
總和	1,102	100	1,244	100	142

資料來源：民國96年「休閒農業場家全面性調查計畫」，行政院農委會。

表10-9 休閒農業場家住宿設施最多受容量

住宿最多受容量	93年		96年		場數變化
	場數	%	場數	%	
無	768	69.69	847	68.09	79
1～25人	110	32.93	147	37.02	37
26～50人	115	34.43	131	33	16
51～100人	58	17.37	67	16.88	9
101～200人	29	8.68	31	7.81	2
201人以上	22	6.59	21	5.29	-1
總和	1,102	100	1,244	100	142

資料來源：民國96年「休閒農業場家全面性調查計畫」，行政院農委會。

(二)餐飲設施

有一半以上的休閒農場有餐飲設施（**表10-10**），顯示餐飲對於休閒農場而言，是一重要的核心資源。民國96年有室內餐廳者572場，面積較多者為30坪以上未滿60坪者，201場，占35.14%。120坪以上的場家有84場，合占14.7%。

有室外餐飲設施者441場，面積較多者為30坪以上未滿120坪者，226場，占51.2%。餐廳人數容納量以51～100人及101～200人的規模較多。

表10-10　休閒農業場家室內與室外餐飲設施面積

餐飲設施分析		93年調查		96年調查		場數變化
		場數	百分比	場數	百分比	
餐飲設施	有提供餐飲設施	631	57.26	727	58.44	96
	沒有提供餐飲設施	471	42.74	517	41.56	46
	小計	1,102	100	1,244	100	142
室內用餐面積	未滿30坪	131	24.3	141	24.65	10
	30坪～未滿60坪	193	35.81	201	35.14	8
	60坪～未滿120坪	139	25.79	146	25.52	7
	120坪～未滿180坪	29	5.38	35	6.12	6
	180坪以上	47	8.72	49	8.57	2
	小計	539	100	572	100	33
戶外用餐面積	未滿30坪	85	20.33	89	20.18	4
	30坪～未滿60坪	107	25.6	114	25.85	7
	60坪～未滿120坪	111	26.56	112	25.4	1
	120坪～未滿180坪	22	5.26	24	5.44	2
	180坪以上	93	22.25	102	23.13	9
	小計	418	100	441	100	23
最大乘載量	50人以內	136	22.19	145	22.45	9
	51～100人	183	29.85	188	29.09	5
	101～200人	160	26.1	170	26.32	10
	201人以上	134	21.86	143	22.14	9
	小計	613	100	646	100	33

資料來源：民國96年「休閒農業場家全面性調查計畫」，行政院農委會。

四、休閒農業體驗及營運

　　休閒農業是以生產、生活和生態三生一體的方式進行，體驗則是休閒農業最重要的服務與產品。台灣的休閒農場有一半以上的農場提供教育解說服務、教學體驗活動、風味餐飲品嚐、鄉村旅遊與生態體驗（**表10-11**），顯示這五項體驗活動是目前台灣休閒農場中最普遍、常見的經營項目。

表10-11　台灣休閒農業主要的體驗活動或營運項目與農場數目

單位：場、%

	體驗活動營業項目	93年調查		96年調查		場數變化
		農場數目	百分比	農場數目	百分比	
1	教育解說服務	953	86.50%	985	79.18%	32
2	教學體驗活動	703	63.80%	727	58.44%	24
3	風味餐飲品嚐	650	59.00%	708	56.91%	58
4	鄉村旅遊	620	56.30%	684	54.98%	64
5	生態體驗	568	51.50%	670	53.86%	102
6	果園採摘	532	48.30%	579	46.54%	47
7	農作體驗	484	43.90%	530	42.60%	46
8	農莊民宿	349	31.70%	421	33.84%	72
9	蔬菜採收	328	29.80%	357	28.70%	29
10	農業展覽	256	23.20%	271	21.78%	15
11	民俗技藝體驗	200	18.10%	217	17.44%	17
12	林場體驗	167	15.20%	204	16.40%	37
13	牧場體驗	165	15.00%	180	14.47%	15
14	漁場體驗	123	11.20%	128	10.28%	5
15	農村酒莊	101	9.20%	114	9.16%	13
16	市民農園	55	5.00%	55	4.42%	0

資料來源：民國93年、96年「休閒農業場家全面性調查計畫」，行政院農委會。

五、遊客人數

民國96年台灣休閒農場旺季每月人數以100～499人為最多（304家）（**表10-12**），2,000～4,999人（274家）居次，較民國93年增加93家。淡季時每月遊客以100～499人為最多（502家），較民國93年增加117家（**表10-13**）。

表10-12　休閒農業場家旺季每月遊客人數　　　　　　　　單位：場、%

旺季遊客人數	93年調查		96年調查		場家變化
	場家數	百分比	場家數	百分比	
99人次以下	121	10.98	112	9.00	-9
100～499人次	304	27.59	304	24.44	0
500～999人次	188	17.06	181	14.55	-7
1,000～1,999人次	176	15.97	222	17.85	46
2,000～4,999人次	181	16.42	274	22.03	93
5,000人次以上	132	11.98	151	12.14	19
總和	1,102	100	1,244	100	142

資料來源：民國96年「休閒農業場家全面性調查計畫」，行政院農委會。

表10-13　休閒農業場家淡季每月遊客人數　　　　　　　　單位：場、%

淡季遊客人數	93年調查		96年調查		場家變化
	場家數	百分比	場家數	百分比	
99人次以下	410	37.21	394	31.67	-16
100～499人次	385	34.94	502	40.35	117
500～999人次	109	9.89	144	11.58	35
1,000～1,999人次	88	7.99	93	7.48	5
2,000～4,999人次	65	5.90	63	5.06	-2
5,000人次以上	45	4.08	48	3.86	3
總和	1,102	100	1,244	100	142

資料來源：民國96年「休閒農業場家全面性調查計畫」，行政院農委會。

六、營運收入

　　民國96年台灣休閒農業場家有219家（17.6%）收取入園費，全年門票收入約8.8億元。餐飲收入，764場（61.41%）有此項收入，全年餐飲營業收入16.8億元。在場銷售收入，702場（56.43%）有此項收入，全年在場營業收入約12億元。其他收入，有284場有此項收入，全年營收4.5億元。

　　台灣休閒農業場家全年營收以100～300萬為最多，民國93年315家
（28.4%），96年增加為353家（28.6%）。96年有近三分之二的農場營
收在300萬元以下；有6家農場營收超過一億元（**表10-14**）。

表10-14　休閒農業場家合計收入總額

全年收入分析	93年調查			96年調查			場數變化
	場數	百分比	累計百分比	場數	百分比	累計百分比	
未營運	38	3.4	3.4	14	1.1	1.1	-24
未滿10萬元	32	2.9	6.4	32	2.6	3.7	0
未滿50萬元	246	22.3	28.7	238	19.1	22.8	-8
未滿100萬元	190	17.2	45.9	183	14.7	37.5	-7
未滿300萬元	315	28.6	74.5	353	28.4	65.9	38
未滿500萬元	116	10.5	85.0	214	17.2	83.1	98
未滿1,000萬元	87	7.9	92.9	126	10.1	93.2	39
未滿5,000萬元	61	5.5	98.5	65	5.2	98.5	4
未滿1億元	12	1.1	99.5	13	1.0	99.5	1
1億元以上	5	0.5	100.0	6	0.5	100.0	1
總和	1,102	100		1,244	100		142

資料來源：民國96年「休閒農業場家全面性調查計畫」，行政院農委會。

Chapter 11

休閒運動業

- 休閒運動的定義與功能
- 休閒運動產業的分類
- 休閒運動設施的分配狀況
- 台灣民眾從事休閒運動的概況
- 休閒運動產業現況

　　休閒若是被定義為相對自由、活動與內在滿足感，則對多數運動參與者而言，運動當然是休閒（Kelly, 1996）。休閒運動是指休閒活動中的動態活動，而且這些動態活動是以增進體能及娛樂為其目的（張廖麗珠，2001）。隨著所得的提升、休閒時間的增加與健康意識的抬頭，民眾對於休閒運動的需求益顯重視。

　　行政院經建會於民國93年底提出「觀光及運動休閒服務業發展綱領與行動方案」，打造台灣為全民運動王國，並為國人建構優質運動休閒環境為未來發展願景。以運動人口於96年倍增為目標，積極改善運動休閒服務業投資環境，鼓勵業界規劃軟體性國際及國內各項活動，提供便捷完善服務產品，期能每年增加50萬運動人口，逐步達到人人喜愛運動水準，並形成龐大關聯服務產業網絡（行政院經建會，2004）。99年體委會為營造優質運動環境、推廣全民運動以促進國民健康體能，提出「改善國民運動環境與打造運動島計畫」，積極推展全民運動，增強國民參與運動意識。

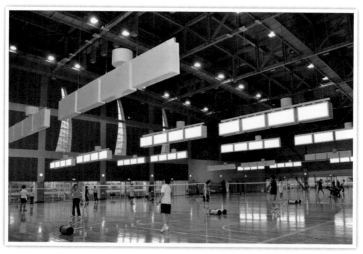

民眾對於休閒運動的需求愈來愈重視（圖為大安運動中心）

第一節　休閒運動的定義與功能

　　休閒運動與運動休閒是目前國內普遍使用的兩個名詞，張廖麗珠
（2001）於〈「運動休閒」與「休閒運動」概念歧異詮釋〉一文中，
對於兩者的差異性有清楚的論述。惟目前國內相關研究與資料文獻並
未清楚區分兩者之差異，雖然用詞不一樣，但有可能所言所指是相同
的事。因此，本書並未嚴格區分兩者之差異，將它視為相同之意，書
中將會有兩個名詞交互出現之現象。

一、休閒運動的定義

　　沈易利（1998）將休閒運動定義為休閒時間內以動態性身體活動為
方式，所選擇具有健身性、遊戲性、娛樂性、消遣性、創造性、放鬆性

休閒運動以動態性身體活動為方式，但不包括觀賞運動比賽
（圖為台東森林公園活水湖，揚智文化提供）

等，以達身心健康與抒解壓力目的之運動（不包括觀賞運動比賽）。

　　黃金柱（1999）認爲，休閒運動是在自由休閒時間內，爲獲得本身樂趣，經由選擇參與的體能性運動或娛樂性運動，可區分爲球類運動、戶外運動、民俗性運動、舞蹈、健身運動、技擊運動、水中暨水上運動、空中運動暨其他休閒性運動等。

二、休閒運動的功能

　　黃金柱（1999）綜合專家學者的看法，認爲休閒運動具備以下的功能：

1. 促進健康體適能：積極推動休閒運動，應可有效促進體適能。
2. 抒解各種壓力：現代社會生活，充滿著工作壓力、婚姻生活壓力、激烈競爭壓力等多重壓力。休閒運動可抒解壓力，促使身心健康，故成爲人類健康生活的最重要活動之一。
3. 滿足高層次心理需求：在分工精細的工商社會中，工作已不易滿足高層次心理需求；透過休閒運動的自由參與、自主活動，人們可獲得人際歸屬、愛與自尊暨自我實現的滿足。
4. 提升工作服務效能：推展職工休閒運動，一方面可強化職工體能，減少因病請假的機會，並可提振工作精神與士氣。其次，可促進工作場域裡的人際和諧協調，化解衝突對立，使人更喜愛工作場域，提升工作效率等功能。
5. 提高生活品質：沒有健康，一切生活品質都免談，故應積極推動休閒運動，俾確保健康，以提高生活品質。
6. 其他：休閒運動可作爲競技比賽的項目，成爲謀生的職業；其次，休閒運動可有心理、學習、社會、治療等功能，有助於身心的復健。

 第二節　休閒運動產業的分類

　　林房儹等（2004）對於「運動休閒產業」的定義爲：「運動休閒產業係指可提供消費者參與或觀賞運動的機會及可提升運動技術的產品，或爲可促進運動推展的支援性服務和可同時促進身心健康的身體性休閒活動之市場」。依此定義，將運動休閒產業分爲五類（**表11-1**）：

1.服務性運動休閒商品：是由運動組織或民間企業所提供的運動機會，例如運動俱樂部提供會員從事某種特定運動。
2.觀賞性運動休閒商品：係指以提供大眾娛樂、觀賞爲主之運動，或以運動競賽爲業之職業運動如高爾夫球、職業保齡球等行業。
3.實體性運動休閒商品：係以運動用品製造及販售業爲大宗。
4.支援性運動休閒商品：本身並未有運動休閒活動的產出，但支援性運動休閒商品可促進運動休閒活動的產值，如運動贊助及代言。
5.大型運動賽會活動。

　　林建元等（2004）依工商及服務業普查所涵蓋之服務業中符合運動休閒服務性質者挑選出來，再綜合「觀光及運動休閒服務業發展綱領及行動方案」所包含之行業類型，將運動休閒服務業分成八種行業類別（**表11-2**）：

1.運動用品／器材批發及零售業：可定義爲「凡從事運動用品、器材等躉售與零售之行業均屬之」。相關事業可參考表中說明。
2.運動及娛樂用品租賃業：可定義爲「凡從事運動及娛樂用品租賃而收取租金之行業均屬之」。

表11-1　運動休閒產業之分類

主要分類	子項目		
服務性運動休閒商品	1.運動健身俱樂部	2.運動休閒技術指導	3.有會員制度的運動休閒組織
	4.私人營業運動休閒（例如3-3籃球賽）	5.公營運動休閒	6.業餘運動組織（例如路跑協會）
	7.運動育樂營	8.運動觀光	
觀賞性運動休閒商品	職業運動比賽		
	1.門票收入	2.飲食收入	3.商品販售
	4.停車費	5.球團營運費	6.賽事營運費
	業餘運動比賽		
	1.門票收入	2.飲食收入	3.商品販售收入
	4.停車費收入	5.賽事營運費	
實體性運動休閒商品	1.運動服飾（批發與零售）	2.運動鞋（批發與零售）	3.運動器材（批發與零售）
	4.運動休閒設施	5.運動休閒場館	6.運動出版品（報紙、雜誌、期刊、書籍）
	7.運動電玩（例如藝電EA之產品）	8.授權商品	
支援性運動休閒商品	1.媒體（轉播權利金）	2.廣告（電視、廣播、網路、平面媒體、球場看板、大型廣告看版）	3.贊助（sponsorship） (1)賽會贊助（event） (2)單一運動團隊贊助 (3)個人運動員贊助 (4)聯盟贊助 (5)聯合贊助
	4.代言（endorsement） (1)個人代言 (2)團隊代言 (3)聯盟／組織代言	5.運動休閒管理／行銷顧問服務	6.經紀仲介費
	7.運動建築顧問費	8.財務、法律與保險費	9.運動傷害防護醫療
大型運動賽會活動	大型運動賽會		
	1.管理諮商費	2.轉播權利金	3.票房收入
	4.廣告贊助	5.政府補助款	

資料來源：整理自林房儹等（2004）。《我國運動休閒產業發展策略之研究》。行政院體育委員會。

表11-2 運動休閒服務業的分類

主要分類	事業範圍
運動用品／器材批發及零售業	從事體育用品、登山用品、露營用品、釣具、運動器材、自行車等批發及零售之行業
運動及娛樂用品租賃業	體育器材出租、健身用品出租、登山用具出租、腳踏車出租、露營用品出租、遊艇出租、馬匹出租和海灘椅出租等
運動休閒管理顧問業	運動經紀服務業
運動休閒教育服務業	凡公私立大學、獨立學院及專科學校均屬之
運動傳播媒體業	ESPN、緯來、年代、東森和衛視等體育頻道；另外則是體育專業報紙民生報等；專業運動資訊網站則如好動網，MVP168等
運動表演業	舞蹈演出、歌舞劇演出、冰上節目演出、馬戲團、雜技表演、芭蕾舞演出以及水上節目演出等七項
職業運動業	職業棒球運動和職業高爾夫
運動場館業	體育館、健身中心、籃球場、棒球場、壘球場、網球場、手球場、羽球場、排球場、足球場、田徑場、撞球場、壁球場、合球場、桌球館、技擊館、拳擊館、柔道館、跆拳道館、空手道館、合氣道館、舉重館、保齡球館、溜冰場、滑雪場、滑草場、滑冰館、射擊場、馬術場、高爾夫練習場、棒球打擊場、游泳池、海水浴場、沙灘排球場、攀岩場、漆彈運動場等

資料來源：整理自林建元、楊忠和、周慧瑜（2004）。《我國運動休閒服務業人才供需調查及培訓策略研究》。行政院體育委員會。

3. 運動休閒管理顧問業：係指「從事對個人、公司行號或機關團體提供包括公共關係、人事管理、銷售管理、財務管理、研究發展、生產管理、組織管理、行銷管理等方面之諮詢及有關問題研討之行業。」而與運動休閒相關之顧問業務，就業界現況而言主要分為兩類：其一便是以健身中心或運動休閒俱樂部為主要服務對象，但此種顧問業務大多數是由一般企業管理顧問公司承接，且業務比重相對較小，因此並未於「管理顧問業」中再細分出來；其二則是以運動經紀服務為主，服務對象為運動員、運動組織、贊助者以及大眾傳播媒體，業務內容則包括了運

動員經紀（個人或團隊）、運動組織顧問、運動賽事經營等。

4. 運動休閒教育服務業：係指「凡公私立各級學校，各種社會教育機構如圖書館、博物館以及其他教育訓練事業等均屬之」。

5. 運動傳播媒體業：包括社會服務業中的出版業與廣播電視業。與運動休閒相關之傳播媒體業，主要是將國內或國外運動相關訊息提供給社會大眾，以補充、更新閱聽人的認知狀態，滿足求知欲望，創造效用。這些運動訊息可以透過電子媒體（包括電視與廣播）、平面媒體（包括報紙、雜誌）以及電腦網路來傳播。運動資訊大眾傳播業基本的價值則包括：活動採訪、錄影、編輯、轉播、印刷、上線等（高俊雄，1997）。

6. 運動表演業：係屬於藝文類之技藝表演業中之一部分，技藝表演業之範圍定義為「凡從事各種戲劇、歌舞、話劇、音樂演奏、民俗、雜技等表演及其組織經營之行業均屬之」。

7. 職業運動業：凡從事以提供大眾娛樂、觀賞為主之職業運動，如職業棒球、職業籃球，或從事以運動競賽為業之職業運動，如高爾夫球、職業保齡球等行業均屬之。

8. 運動場館業：係指從事競技及休閒體育場館（包括各種練習場）經營之行業。

 第三節　休閒運動設施的分配狀況

　　台灣地區的運動場館主要可分為八種，分別為：縣（市）立體育場館、鄉（鎮市區）運動場館、社區運動場館、學校運動場館、公營事業機構所屬場館、民營事業機構所屬非營利場館、民營事業機構所屬營利場館以及私人場所等。在這些運動場館中，主要是以學校運動場館（25,461座）為最多（**表11-3**），所占比例最多（42%）（**圖11-1**）。其次為私人場所（10,456座），民營事業機構所屬營利場館

（8,516座）居第三。縣（市）立體育場館和鄉（鎮市區）運動場館數只有823座和1,789座，是運動場館較少的兩個地方。由運動場館的分布情形觀察，政府提供的休閒運動場館，仍是集中於學校，而民眾多半只能利用民營運動場館或社區運動場館，作為休閒運動的場所。

表11-3　民國88年台灣地區運動場館性質分布

性質	數量
縣（市）立體育場館	823
鄉（鎮市區）運動場館	1,789
社區運動場館	6,335
學校運動場館	25,461
公營事業機構所屬場館	3,556
民營事業機構所屬非營利場館	3,939
民營事業機構所屬營利場館	8,516
私人場所	10,465

資料來源：鄭志富等（1999）。《我國運動場地設施的現況及發展策略》。行政院體育委員會。

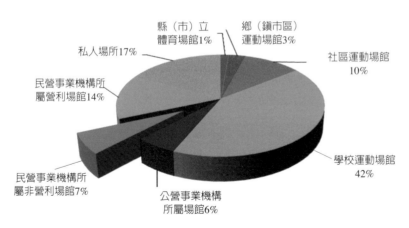

圖11-1　各類運動場館分配比例

　　根據行政院體育委員會的調查資料顯示，民國88年台灣地區運動設施，以簡易籃球場4,055座最多（鄭志富等，1999）。其他運動種類設施依次是桌球館（3,966座）、田徑場（3,524座）、標準籃球場（3,181座）、撞球場（3,131座）等等。拳擊館、馬術場和射擊場（館）均未超過30座，是運動場館較少的設施（**表11-4**）。

表11-4　各種休閒運動種類設施數

運動種類	數量	運動種類	數量
簡易籃球場	4,055	舉重館	169
桌球館	3,966	標準棒（壘）球場	124
田徑場	3,524	自由車場	87
標準籃球場	3,181	高爾夫球場	99
羽球館	1,864	劍道館	64
游泳池	1,814	射箭場（館）	36
網球場	1,400	拳擊館	29
排球場	1,404	馬術場	25
體操館	747	射擊場（館）	24
簡易棒（壘）球場	586	柔道館	175
足球場	498	縣市立體育館	823
跆拳道館	385	鄉鎮市立運動場館	1,789
手球場	324	撞球場	3,131

資料來源：鄭志富等（1999）。《我國運動場地設施的現況及發展策略》。行政院體育委員會。

第四節　台灣民眾從事休閒運動的概況

　　為推展全民運動，強化運動意識，行政院體育委員會推動「打造運動島計畫」，鼓勵全民動起來，以「樂在運動，活得健康」之理念，積極推展全民運動，提高國民參與運動率及提升國民的健康意識。在硬體設施方面，在全國各都會區興設「國民運動中心」，並在

全國各地進行改善國民運動設施；而在軟體方面，戮力營造優質全民運動環境，並提供多元化、生活化、專屬化的運動指導與服務，透過在全國各地建設各項基礎的運動設施，並引進相關的體育專業人員及建構運動地圖網，希望將台灣打造成一個「運動之島」（行政院體育委員會，2012）。

　　根據體委會運動城市調查資料，民國94年之後，我國運動參與人口逐年上升，規律運動人口由15.5%，增加為30.4%（101年），此顯示體委會推動全民運動已見相當成效（**表11-5**）。

一、民眾休閒運動項目與頻率

　　民眾最常從事的運動類型是「戶外活動」，如散步、走路、爬山、騎腳踏車、健走、釣魚等，民國96年從事戶外活動民眾比例是73.5%，101年提升為78.7%（**表11-6**）。民眾最常從事運動類型第二名是「球類運動」，96年參與的民眾比例是31.3%，101年參與比例下降

表11-5　我國歷年運動人口比例變化　　　　　　　　　單位：%

年度	不運動	有運動		
		不規律運動	規律運動	合計
92	20.0	67.2	12.8	80.0
93	17.0	69.9	13.1	83.0
94	26.8	57.7	15.5	73.2
95	23.1	58.1	18.8	76.9
96	22.4	57.3	20.2	77.5
97	19.7	56.1	24.2	80.3
98	19.5	56.1	24.4	80.5
99	19.4	54.5	26.1	80.6
100	19.2	53.0	27.8	80.8
101	18.0	51.6	30.4	82.0

資料來源：行政院體育委員會（2012）。《中華民國101年運動城市調查》。

表11-6　民衆最常從事的運動類型　　　　　　　　　　　　單位：%

年度	戶外活動	球類運動	伸展運動與舞蹈	水上運動	養身運動與武藝	使用健身器材	室內運動	戶外休閒運動	不知道
96	73.5	31.3	14.2	9.6	4.9	2.7	3.6	0.5	0.4
97	79.0	30.2	12.1	9.3	5.3	3.2	2.9	0.5	0.4
98	75.3	29.9	8.2	8.1	4.7	2.2	2.5	1.6	0.2
99	80.0	29.7	11.0	11.2	4.4	2.4	4.3	1.6	0.2
100	81.2	28.1	12.5	10.3	3.5	3.0	2.6	1.5	0.1
101	78.7	26.6	10.3	10.4	3.7	2.9	2.7	1.3	0.2

資料來源：歷年「運動城市調查」，行政院體育委員會。

爲26.6%。「水上運動」96年參與民衆比例是9.6%，101年稍增爲10.4%，排名第三。「伸展運動與舞蹈」及「養身運動與武藝」分別排名第四和第五，96年民衆參與比例分爲14.2%、2.7%，101年參與比例是10.3%、3.7%。民衆參與較少的運動類型是「戶外休閒運動」，如種菜種花、溜冰、滑板、直排輪、放風箏、公園／社區運動器材等，96年民衆參與比例0.5%，101年增爲1.3%。

　　在民衆最常從事的運動項目方面，「散步」、「慢跑」和「籃球」是前三名，民衆參與比例依序是43.0%、23.1%、17.0%（**表11-7**）。「騎腳踏車」和「爬山」都曾是民衆非常喜歡從事的運動項目之一，101年參與比例卻呈現大幅滑落。騎腳踏車民衆參與比例97年曾高達23.5%，101年減少爲16.5%；98年民衆爬山的參與比例是21.9%，101年減爲13.8%。民衆最常從事的運動項目前十名還包含「游泳」（10.3%）、「羽球」（6.7%）、「健走」（5.0%）、「伸展操」（3.3%）和「瑜伽」（2.7%）。

　　在運動頻率方面，以民衆每週運動2次、3次和沒有運動最多（**圖11-2**），101年有18.8%的民衆每週運動3次，18%的民衆沒有運動參與，16.9%的民衆每週運動2次。民衆每週運動7次及以上者有15.4%，每週不到1次只有2.8%。

表11-7　民眾最常從事的運動項目　　　　　　　　　　　　　單位：%

年度	散步	慢跑	籃球	騎腳踏車	爬山	游泳	羽球	健走	伸展操	瑜伽	桌球
96	32.9	24.4	20.0	11.5	19.1	9.5	8.5	7.3	9.4	3.3	2.6
97	31.1	25.5	19.5	23.5	17.5	9.2	8.1	8.6	7.6	2.9	2.6
98	31.7	18.4	18.9	21.1	21.9	8.1	7.0	7.8	3.8	2.4	2.6
99	41.7	20.0	18.8	20.0	21.3	11.1	8.1	6.1	5.9	2.9	2.4
100	44.6	22.2	17.1	18.4	20.1	10.2	7.8	5.0	5.7	2.9	2.4
101	43.0	23.1	17.0	16.5	13.8	10.3	6.7	5.0	3.3	2.7	2.0

資料來源：歷年「運動城市調查」，行政院體育委員會。

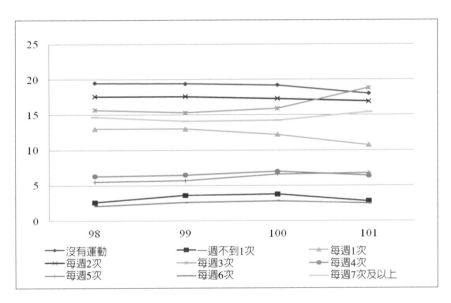

圖11-2　民眾每週平均運動次數

二、民眾最常使用的休閒運動設施

　　運動設施種類的多寡，可以反映民眾休閒運動的行為。行政院體育委員會於民國91年針對台灣地區民眾運動休閒設施需求進行

調查研究，調查資料顯示民眾最常使用的運動休閒設施是簡易籃球場（11.4%），田徑場最常使用的民眾比例8.8%居第二，健行步道（7.4%）是民眾最常使用運動休閒設施之第三位（**表11-8**）。近年流行的自行車專用道有3%的民眾最常使用，而體適能健身中心最常使用的民眾只有0.6%。

表11-8　民眾最常使用的休閒運動設施

排序	運動設施	百分比	排序	運動設施	百分比	排序	運動設施	百分比
1	簡易籃球場	11.4	19	排球場	1.5	36	河川湖泊遊憩區	0.3
2	田徑場	8.8	20	健身活動場地	1.3	37	露營區	0.3
3	健行步道	7.4	21	棒球場	1.3	38	高爾夫練習場	0.3
4	室外游泳池	7.3	22	舞蹈教室	1.2	38	跆拳道館	0.1
5	羽球場	6.3	22	社區運動休閒設施	1.2	41	足球場	0.2
7	標準籃球場	5.1	24	網球場	0.9	41	滑輪溜冰場	0.2
8	山林遊憩區	4.6	25	兒童遊戲場	0.7	41	海洋遊憩區	0.2
9	運動公園	3.9	26	休閒農場	0.6	41	民俗體育場地	0.2
10	學校運動休閒設施	3.9	26	柔道館	0.1	45	（慢速）壘球場	0.2
11	室內游泳池	3.7	26	老年人運動休閒設施	0.6	45	商業運動休閒設施	0.2
12	社區（鄰里）公園	3	26	其他	0.6	47	槌（木）球場	0.1
13	自行車專用道	3	29	體適能（健身）中心	0.6	47	賽車場	0.1
14	市區公園	2.7	30	高爾夫球場	0.5	47	縣市級運動場館	0.1
15	桌球場	1.8	31	海水浴場	0.4	50	手球場	0.1
16	保齡球館	1.7	32	戶外體能遊戲區	0.4	50	技擊館	0.3
17	綜合體育館	1.6	34	重量訓練室	0.4	50	空手道館	0.1
18	撞球場	1.6	34	直輪場	0.4	50	空中遊憩區	0.1

資料來源：牟鍾福等（2002）。《台灣地區民眾運動休閒設施需求研究》。行政院體育委員會。

三、民眾對休閒運動設施的需求

民眾對於運動公園（3.96）、學校運動休閒設施（3.92）、自行車專用道（3.91）、室外游泳池（3.88）、健行步道（3.86）、社區公園（3.85）、戶外體能遊戲區（3.83）、兒童遊戲場（3.81）、市區公園（3.81）、標準籃球場（3.80）和老年人運動休閒設施（3.78）等十項運動休閒設施需求的程度為較高（**表11-9**）。由前十項休閒運動的需求表現，似乎可以感受到民眾對社區休閒運動設施的建構有較高的期待。

表11-9　民眾對運動休閒設施需求情形

排序	運動設施	平均分數	排序	運動設施	平均分數	排序	運動設施	平均分數
1	運動公園	3.964	19	露營區	3.595	37	保齡球館	3.158
2	學校運動休閒設施	3.926	20	簡易籃球場	3.578	38	跆拳道館	3.136
4	自行車專用道	3.914	21	直排輪場	3.566	39	空手道館	3.117
4	室外游泳池	3.883	22	桌球場	3.56	40	柔道館	3.11
5	健行步道	3.866	23	滑輪溜冰場	3.52	41	攀岩場	3.099
6	社區（鄰里）公園	3.855	24	海水浴場	3.464	42	射擊場	3.07
6	戶外體能遊戲區	3.834	25	舞蹈教室	3.444	43	射箭場	3.069
7	兒童遊戲場	3.811	26	田徑場	3.432	44	空中遊憩區	3.056
8	市區公園	3.81	27	棒球場	3.43	45	足球場	3.051
9	標準籃球場	3.808	28	網球場	3.419	45	漆彈場	3.02
10	老年人運動休閒設施	3.785	28	健身活動場地	3.407	46	冰刀溜冰場	3.004
11	綜合體育館	3.782	29	職工運動休閒設施	3.399	47	技擊館	2.986
12	慢跑專用區	3.727	30	排球場	3.382	48	撞球場	2.968
13	羽球場	3.694	31	河川湖泊遊憩區	3.311	49	馬術場	2.953
14	身心障礙者運動休閒設施	3.691	32	民俗體育場地	3.293	50	賽車場	2.91
15	休閒農場	3.662	33	海洋遊憩區	3.243	51	高爾夫練習場	2.896
16	山林遊憩區	3.641	34	體操館	3.213	52	槌（木）球場	2.861
17	體適能（健身）中心	3.635	35	（慢速）壘球場	3.17	53	手球場	2.789
18	室內游泳池	3.63	35	重量訓練室	3.17	54	高爾夫球場	2.717

資料來源：牟鍾福等（2002）。《台灣地區民眾運動休閒設施需求研究》。行政院體育委員會。

民眾需求程度最低的後五項設分別為：高爾夫練習場（2.89）、槌（木）球場（2.86）、手球場（2.78）與高爾夫球場（2.71）。

四、民眾未參與休閒運動之原因

民眾未參與運動之主要原因是沒有時間（52.1％）、工作太累（24.6％）和懶得運動（18.5％）（**表11-10**）。運動場所交通不方便和沒有運動同伴對於未參與運動的影響甚微。整體而言，「沒有時間」是影響民眾未參與運動的主要原因。

五、民眾參與休閒運動之場所

「學校運動場館」與「公園」是民眾從事運動的主要場所（**表11-11**）。民國97年有27.7％和22.4％民眾是在學校運動場館與公園從事運動，101年學校運動場館從事運動民眾比例減為26.5％，公園比例增加為23.5％，兩者合計50％。「戶外空地」與「人行道／道路」也是民眾從事運動主要的場所，各自約有10％的民眾在這兩個地方從事運動。

表11-10　民眾未參與運動之原因

年度	97	98	99	100	101
沒有時間	49.7	59.7	55	54	52.1
工作太累	18.3	11	22.9	18.9	24.6
懶得運動	19	15.9	17.7	19.6	18.5
健康狀況不能運動	9.9	9.8	10.6	10.3	9.4
沒有興趣	7.8	10.8	9.6	7.3	6.6
工作即可替代運動	5	4.9	6.8	5.1	4.9
天氣不佳	0	0.5	0.9	0.8	4.1
運動場所交通不方便	1.3	0.7	0.7	0.8	0.9
沒有運動同伴	1.2	0.9	1.6	1.4	0.9

資料來源：歷年「運動城市調查」，行政院體育委員會。

表11-11 民眾從事運動之場所

年度	97	98	99	100	101
學校運動場館	27.7	27.7	27.8	27.3	26.5
公園	22.4	22.8	24.1	24.0	23.5
戶外空地	6.2	10.1	10.3	11.7	10.8
人行道／道路	12.6	8.0	8.3	7.6	10.4
風景區	11.8	12.3	11.3	10.9	7.0
公立運動場館	4.9	5.6	5.3	5.7	6.2
私人營利場館	4.5	4.8	4.3	4.3	5.4
家裡	5.9	4.1	4.7	5.0	5.3
社區／大樓運動場館	2.8	3.3	2.8	3.4	2.6
非營利組織所屬場館	0.6	0.4	0.3	0.4	0.5

資料來源：歷年「運動城市調查」，行政院體育委員會。

公立與私人營利運動場館約有5%的民眾在此從事運動，也有近5%的民眾選擇在家裡從事運動。

六、從事休閒運動的花費

根據體委會城市運動調查資料顯示，平常有運動的民眾中，有八成以上的民眾表示最常從事的運動是不需要繳費（**圖11-3**）。民國98年有85.3%的民眾最常從事的運動不需繳費，101年減少為81.9%；相反地，需要繳費的民眾從98年的14.7%，增加至101年的18.1%。

就從事運動的民眾觀察，民國101年有40.2%民眾運動沒有任何的花費，較97年減少了7.1%（**表11-12**）。民眾從事運動每年平均支出在3,000元以下者，97年有19.1%，101年增加為24.4%。每年運動平均支出超過3,000元以上民眾，97年有22.1%，101年增加為27.7%。

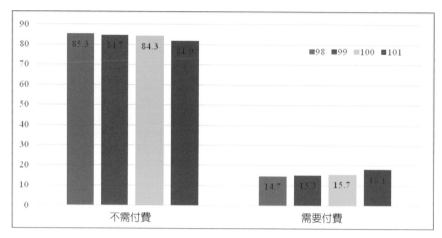

圖11-3 民眾最常從事的運動是否需繳費

表11-12 民眾每年平均運動消費支出金額

年度	不用花費	3,000元以下	3,000元以上	不知道／拒答
97	47.3	19.1	22.1	11.5
98	37.3	24.3	26.6	11.8
99	40.1	24.8	25.7	9.4
100	39.3	28.8	26.5	5.4
101	40.2	24.4	27.7	7.8

資料來源：歷年「運動城市調查」，行政院體育委員會。

七、民眾最常觀賞的運動比賽項目與管道

「棒球」和「籃球」是國人最主要觀賞的運動比賽項目。民國98年有48.6%民眾觀賞棒球比賽，101年觀賞民眾比例下降為38.7%；同時期民眾觀賞籃球的比例由26.8%增加為38.3%（**表11-13**）。「高爾夫球」比賽觀賞的民眾有些許的增加，98年是1.8%，100年增為5.4%，101年減少為3.8%。至於「游泳」、「桌球」和「排球」的民眾觀賞比例都在2%以下。

表11-13　民眾最常觀賞運動比賽項目

年度	98	99	100	101
棒球	48.6	45.7	43.8	38.7
籃球	26.8	26.9	24.8	38.3
網球	4.7	7.7	7.7	6.2
足球 / 美式足球	3	8.8	5	4.1
高爾夫球	1.8	2.8	5.4	3.8
羽球	1.6	2.4	2.5	2.3
撞球	3.4	3.2	2.9	1.9
游泳	1.4	1.5	1.3	1.9
桌球	1.4	1.3	1.5	1.8
排球	1.2	1.5	1.5	1.5

資料來源：歷年「運動城市調查」，行政院體育委員會。

　　「電視」是民眾觀賞運動節目主要的管道。民國97年有67.5%的民眾經由電視觀賞運動比賽，101年減少為57.5%（**表11-14**）。現場觀賞運動比賽民眾，97年有18.5%，101年減少為8.9%。有14.4%的民眾是經由網路收看運動比賽，而利用MOD收看運動比賽的民眾比例是8.6%。未曾觀賞運動比賽的民眾，97年有31.5%，101年增加至40.4%。

表11-14　民眾觀賞運動比賽的管道

年度	97	98	99	100	101
都沒收看	31.5	37.7	40.5	42.2	40.4
電視	67.5	60.8	57.5	56.2	57.5
現場觀賞	18.5	14.0	15.4	16.3	8.9
網路	17.4	13.0	16.0	17.1	14.4
MOD	-	-	6.3	7.1	8.6
廣播	10.6	5.9	6.8	6.6	3.4
不知道 / 拒答	0.2	0.2	1.2	0.6	0.1

資料來源：歷年「運動城市調查」，行政院體育委員會。

 第五節　休閒運動產業現況

依林建元等人（2004）將運動休閒服務業分成：運動用品／器材批發及零售業、運動及娛樂用品租賃業、運動休閒管理顧問業、運動休閒教育服務業、運動傳播媒體業、運動表演業、職業運動業與運動場館業等八種業別，以下分別簡述其經營概況。

一、職業運動業

職業運動的項目主要分成個人與團體，個人的職業運動以網球和高爾夫為主，團體職業運動則以棒球和籃球最為常見。職業運動的本質為提供高水準的運動技術表演，而追求經濟利益的商業行為也就不可避免，一般而言，職業運動聯盟與球隊本身營運的收入可以分為四大領域：門票收入、電視轉播權利金、球場相關收入如包廂、販賣部及贊助與授權商品（黃煜、蔡明政，2005）。

棒球與籃球原是我國較為風行之職業團體運動，但現存職業聯盟以職業棒球較為興盛，職業籃球因內部經營問題及與轉播媒體契約之糾紛，於1999年3月14日起停賽，因此目前並無職業籃球聯盟。除上述兩項團體運動外，其他如保齡球、撞球、高爾夫球等，也有職業比賽和職業球員，但因性質上屬個人競技運動，目前尚未有職業聯盟成立（周嫦娥，2005）。

民國85年職業運動的企業家數有14家（**表11-15**），員工人數581人，員工年平均薪資是619,947元，企業平均利潤率只有1.24%。95年企業家數減為7家，員工人數減少，平均每人年薪資增加約五成，企業利潤率減少為0.95%。

表11-15　休閒運動產業之經營概況

事業別	年度	年底企業單位數（家）	年底員工人數（人）	全年生產總額（仟元）	全年薪資（仟元）	平均員工年薪資（元）	利潤率
職業運動業	85	14	581	968,359	360,189	619,947	1.24
	90	6	437	833,716	396,294	906,851	9.76
	95	7	550	941,199	495,594	901,080	0.95
運動場館業	85	1,525	18,757	17,376,165	5,778,260	308,059	5.9
	90	1,954	12,291	16,910,731	4,688,972	381,496	4.11
	95	1,374	12,132	16,278,941	5,824,468	480,091	0.31
運動用品／器材批發及零售業	85	2,559	9,491	21,248,410	-	-	-
	90	5,645	22,053	85,972,379	8,187,508	371,265	6.15
	95	5,898	21,859	33,911,149	9,144,914	418,359	6.6
運動及娛樂用品租賃業	85	140	251	208,669	-	-	-
	90	284	383	301,859	138,291	361,073	13.45
	95	253	442	566,516	166,558	376,828	18.65

資料來源：民國85年、90年和95年工商業及服務業普查，行政院主計處。

二、運動場館業

運動場館業是指從事競技及休閒體育場館（包括各種練習場）經營的行業，如體育館、健身中心、籃球場、棒球場、壘球場、網球場、技擊館、拳擊館、柔道館、跆拳道館、空手道館、保齡球館、馬術場、高爾夫練習場、棒球打擊場、游泳池、海水浴場、沙灘排球場、攀岩場、漆彈運動場等。

民國85年國內有1,525家運動場館，員工人數有18,757人（表11-15），年生產總額是173.7億元，員工平均年薪資是308,059元。95年運動場館減少為1,374家，員工人數減為12,132人，年生產總額略減為162.7億元，員工年平均薪資增為480,091元。

三、運動用品／器材批發及零售業

運動用品／器材批發及零售業包括體育用品、登山用品、露營用品、釣具、運動器材、自行車等批發及零售之行業。民國85年運動用品／器材批發及零售業企業家數有2,559家，95年增加為5,898家。員工人數由9,491人增加為21,859人。95年時員工平均年薪資收入是418,359元。

四、運動及娛樂用品租賃業

運動及娛樂用品租賃業包括體育器材出租、健身用品出租、登山用具出租、腳踏車出租、露營用品出租、遊艇出租、馬匹出租和海灘椅出租等事業。隨著經濟的快速成長，國人所得提升，休閒時間與運動需求的增加，帶動運動及娛樂用品租賃業的成長，民國85年運動及用品租賃業家數有140家，員工人數251人，95年企業家數增加到253家，員工人數增為442人。

五、運動休閒管理顧問業

我國運動休閒管理顧問業主要以運動經紀服務為主，其發展可說是源起於職業運動。由於職業運動出現之後，運動開始走向商品化，運動行銷便成為開啟商機的重要關鍵。因此國內運動休閒管理顧問業首先出現的便是籌辦運動賽會的運動行銷公司或運動管理顧問公司。但運動經紀服務業所提供的服務主要不是直接針對一般社會大眾，而是運動員、運動組織、贊助者以及大眾傳播媒體（林建元等，2004）。

台灣早期運動經紀公司多為外商，如Sports International（SI）、

International Management Group（IMG）及Fame Top International
Management等（**表11-16**）。但隨著國內職業運動之發達，已有本土運
動經紀公司成立，如那魯灣公司、台灣高爾夫經紀公司等（周嫦娥，
2005）。

表11-16　國內主要運動經紀公司概況

公司名稱	成立時間	總公司所在地	服務項目	其他
Sports International（SI）	1990	香港	策略發展、企劃執行、客戶服務、公共關係、廣告規劃等	在台灣以行銷策劃運動賽會為主
那魯灣股份有限公司	1995	台灣	運動賽會的籌辦、企劃，代理舉辦運動相關活動與表演，代銷各式入場券，各式運動服裝、用品、運動遊戲器具買賣，餐廳經營，託播廣播電視節目等	與IMG合作運動經紀事宜
Fame Top	1996	香港	國際體育、國際媒體、企業形象規劃、國際經紀、高爾夫事業規劃、運動器材等事業	以大中華的高爾夫運動推展為主
International Management Group（IMG）	1960	英國	娛樂、藝文、運動場地規劃顧問、運動表演、活動舉辦、人員經紀、節目影帶製作銷售等	在台灣以藝文活動表演、安排國外運動明星來台
仁宇運動科技公司	1999	台灣	電腦設備安裝、運動場地設備工程、運動諮詢顧問	以專業且全方位之運動、休閒娛樂及科技服務的供應者自居
台灣高爾夫經紀公司	1997	台灣	各項高爾夫教學、培訓活動及海外遊學計畫以及中華高爾夫協會形象規劃及行銷規劃	推廣我國青少年高爾夫運動
遠東運動經紀公司	近年	台灣	規劃賽車賽事	推廣賽車運動

資料來源：周嫦娥（2005）。《94年度運動休閒服務業概況調查統計推估》。行政
院體育委員會。

六、運動休閒教育服務業

　　國內大專院校是目前運動休閒服務業中主要的事業，民國88年國內學校設有運動休閒相關系所有39個（**表11-17**），教師人數493人，92年系所增加為70個，教師人數增為744人，較88年人數成長五成，顯示運動休閒教育服務業正處蓬勃發展中。

七、運動傳播媒體業

　　運動競賽表演的訊息透過媒體的傳播，可以迅速而有效的傳遞給社會大眾。運動傳播媒體主要有電子與平面媒體兩種，國內知名的運動電子媒體有緯來、ESPN、東森、年代等體育電視頻道。

八、運動表演業

　　運動表演業目前市場需求較具規模者以舞蹈業、歌舞劇演出為主。文建會登記有關運動表演團體共計85個（**表11-18**），其中包括舞蹈類之眾多舞團，以及民俗技藝中之醒師團等，都列為運動表演業（林建元等，2004）。

表11-17　各學年度大專院校概況　　　　　　　　　　單位：人

學年度	設有相關系所之學校		運動休閒相關系所		相關系所之教師	
	學校數	年增率（%）	系所數	年增率（%）	人數	年增率（%）
88	17	-	39	-	493	-
89	22	29.41%	42	7.69%	533	8.11%
90	27	22.73%	48	14.29%	590	10.69%
91	37	37.04%	64	33.33%	673	14.07%
92	43	16.22%	70	9.38%	744	10.55%

資料來源：林建元等（2004）。《我國運動休閒服務業人才供需調查及培訓策略研究》。行政院體育委員會。

表11-18　國內舞蹈表演團體名冊

No.	團體名稱	No.	團體名稱	No.	團體名稱
1	三十舞蹈劇場	31	林向秀舞團	61	廖末喜舞蹈劇場
2	三意傳統藝術研創室	32	肢體音符舞團	62	精華舞集團
3	中華民國舞蹈學會	33	帝國十一芭蕾舞團	63	精靈幻舞舞團
4	中華藝術舞蹈團	34	紅瓦民族舞蹈團	64	舞工廠舞團
5	天使樂舞劇場	35	迪迪舞蹈劇場	65	舞鈴少年
6	太古踏舞團	36	風之舞形舞團	66	舞蹈空間舞蹈團
7	心悅舞蹈劇團	37	飛雲舞蹈劇場	67	潔兮杰舞團
8	文盈藝術舞蹈團	38	飛鈴表演藝術團	68	稻草人藝術舞蹈團
9	水影舞集	39	庭竹藝術舞蹈團	69	蕭靜文舞蹈團
10	世紀當代舞團	40	桃園舞蹈團	70	豫和舞耘
11	古名伸舞團	41	財團法人原舞者文化藝術基金會	71	藝姿舞蹈團
12	台北民族舞團	42	高雄市爵士芭蕾舞團	72	藝苓舞集
13	台北芭蕾舞團	43	高雄囝仔舞團	73	蘭陵古典芭蕾舞團
14	台北首督芭蕾舞團	44	高雄兒童踢踏舞團	74	蘭陽舞蹈團
15	台北越界舞團	45	高雄城市芭蕾舞團	75	九天民俗技藝團
16	台北踢踏舞團	46	高雄踢踏舞團	76	少林洪武醒獅團
17	台北爵士舞團	47	清翔舞蹈研究社	77	台北慶和館醒獅團
18	台南民族舞團	48	組合語言舞團	78	弘武醒獅劇團
19	台灣原住民原緣文化藝術團	49	雪璟青少年舞團	79	宋坤醒獅團
20	布拉&芳宜舞團	50	惠風舞蹈團	80	洪發國術龍獅團
21	白舞寺當代舞團	51	敦煌古典舞集	81	哪吒陣頭劇坊
22	亦姬舞蹈團	52	無垢舞蹈劇場	82	德勝館醒獅團
23	光環舞集舞蹈團	53	雅風舞集	83	鴻勝醒獅團
24	吉賽兒舞蹈團	54	雲門舞集文教基金會	84	廷威醒獅劇團
25	汎美舞蹈團	55	雲舞者舞蹈團	85	優人劇團
26	竹塹舞人舞蹈劇場	56	新世紀文化藝術團		
27	吳佩倩舞極舞蹈團	57	新古典舞團		
28	快樂兒童舞蹈團	58	新生代舞蹈團		
29	谷慕特舞蹈劇場	59	極至體能舞蹈團		
30	明日之星兒童舞團	60	頑筑舞集		

資料來源：林建元等（2004）。《我國運動休閒服務業人才供需調查及培訓策略研究》。行政院體育委員會。

NOTE

Chapter
12

俱樂部

- 俱樂部的定義與特性
- 俱樂部的起源與發展
- 俱樂部的分類
- 國內俱樂部的市場概況

　　1927年，一群積極的俱樂部經理人在美國芝加哥成立了美國俱樂部經理協會，確立俱樂部經理的專業地位，俱樂部開始發展成為一項健康事業，它不僅加強民眾對於健康、體適能的觀念，也促進民眾實際參與活動。自民國87年起，政府實施週休二日後，自由時間頓時增多，對休閒活動的參與及需求也相形提高。利用週休例假，從事省時、方便且只需短距移動的活動，已漸漸成為國人主要休閒的型態。因此，都會休閒空間的需求便隨之增加。結合社交、渡假、運動、健身、美容、冒險等，具有寬敞或私密空間，既能獲得放鬆休閒體驗，又能提升體適能的多元、複合式的休閒俱樂部便在迎合市場需求之下，如雨後春筍般出現。休閒俱樂部為大眾提供了運動、休閒的最佳場所，對於增進社會大眾健康有重要的貢獻。

第一節　俱樂部的定義與特性

一、俱樂部的定義

　　關於俱樂部在學術上的定義，相關文獻上並無定論；黃士鑑（1991）考量成本與利益方向將俱樂部定義為：「一群人為了利用規模經濟，或利用其為一決策單位的方便，或與自己喜歡的人們聚集在一起，或享受能任意排除他人使用財貨的利益，而提供一項或數種財貨所組成的團體。」或定義為：「集合相同消費行為和品味的封閉式社交團體。」

　　游明宏（1992）認為，俱樂部係指「有共同喜好，為追求社會認同感的人所組成的活動團體。」宋曉婷（2001）則定義運動休閒俱樂部為：「強調以健身及休閒功能來滿足消費者健身休閒娛樂等需求，並提供多元化服務，以招收會員作為主要收入來源。」周明智

（2002）則將俱樂部定義為：「一群有著共同嗜好興趣的人，為滿足其社交及遊憩需求，聚集在一特定地點，並且由專業管理人來提供所有的服務。」

二、俱樂部的特性

(一)服務方面

　　休閒俱樂部所提供的服務內容分為兩大部分，分別為一般人員服務與專業健身服務。一般人員服務為現場即時服務與現場清潔服務；專業健身服務為個人指導服務與團體課程教學。依其服務特性可分為：

1. 無形性：休閒俱樂部提供的服務是無形的，無論是一般人員服務、個別指導或團體健身課程。會員在尚未參與時並無法體會到服務品質，只能依照外在的特徵（人員、設備、價格、形象等）來判斷，以降低不確定性。
2. 無法儲存性：休閒俱樂部提供的專業指導服務與現場人員服務，都是無法儲存下來以備往後使用，故只能在當時感受到服務的品質，離開了時間點與地點便無法重來。
3. 多樣性：休閒俱樂部的專業服務種類多元，提供會員選擇。在個人指導服務方面，會員可依照自己的程度選擇游泳、球類等不同等級訓練；在團體課程方面，不同的時間與時段會有不同的課程設計，消費者可依照個人的喜好與需要，並在教練的建議下，設計屬於自己的課程。因此，不論是個人指導服務或團體課程均具有多樣性的特性。

(二)產業特性

就俱樂部產業整體而言,應包括旅館業的一般特性,除了某些特定的服務設施或機制外,幾乎旅館業的特質全部包括,尤其在和會員的互動、聯絡上要求得更具體,再加上俱樂部有明確的消費群,對於消費者的習性、喜好等更因會員制而能充分地掌握。

俱樂部產業之特性,大致與服務業特性相似(徐堅白,2000),茲整理如下:

1.資本密集性:俱樂部產業需廣大的場地與龐大資金購買健身器材等硬體設備,投資金額高。

2.人情味:俱樂部為會員制,使會員有歸屬感,與員工的互動性高。

3.流通性:由於經營成效佳、軟硬體服務完善、會員平均素質高、售後服務完整等因素,在市場上具流通性。

俱樂部因能提供較隱密的場所或服務,較不易受干擾,而為部分人士所喜愛(圖為世界健身俱樂部)

4.投資性：經營良好、歷史悠久的俱樂部，其會員證具有投資或
　保值之效益。

5.增值性：俱樂部在不同經營階段，會調整入會金額，就已參加
　會員者而言，調漲即等於增值。

6.飽和度：受限於俱樂部空間或設施條件，只能對有限的會員或
　其同行親友提供服務。

7.社會價值：通常具有一定程度的消費者對會員制俱樂部的商品
　較有參加意願，俱樂部又可提供社交、聯誼、運動、親子等多
　方面的機能，對社會整體貢獻有其價值。

8.封閉性：俱樂部強調封閉性，即所謂的member only，也就是只
　對會員提供服務。

9.隱密性：由於俱樂部不對外營業，因此對會員能提供隱密性較
　佳的場所或服務，會員較不易受干擾。

第二節　俱樂部的起源與發展

　　現代俱樂部源自17世紀英國的「咖啡館俱樂部」，當時僅只是一
個提供吃喝、談話及社交的場所，惟因顧客各自分類聚集，且需繳交
入會費及遵守其規定，故成為一個階級或職業的社交據點（楊人智，
1996）。

　　美國在1882年於麻州成立首家「鄉村俱樂部」（country club）；
後各地陸續成立具商業聯誼功能的「城市俱樂部」（city club）；至
1900年代，基督教青年會（YMCA）開始提供活動場地及運動設施，
開球類、游泳及重量等訓練活動的先河；1960年代高爾夫球俱樂部開
始興盛。

　　國內俱樂部約始於協防美軍所設的「美軍顧問團」時，當時經營
型態僅為提供聚會、跳舞、喝酒的場所，一般人無法加入；1977年後，

「太平洋聯誼社」（**表12-1**）、「環球金融家俱樂部」等以商業聯誼為主的城市俱樂部紛紛成立，主要強調餐飲服務，附設網球場、健身房、游泳池及三溫暖等，並採會員制（宋曉婷，2001）。至1980年國內觀光事業迅速發展，許多大型觀光飯店紛紛設置具會員制的健身房，設備豪華，會員入會金額偏高，如來來大飯店附屬之俱樂部便是國內健康俱樂部的先驅。其後，許多新興休閒遊樂業，紛紛成立休閒俱樂部，以滿足企業界人士、中高收入者的休閒需求，如1992年開幕的揚昇高爾夫球鄉村俱樂部、1994年成立的統一健康世界等。2000年開始陸續由美國投資成立的加州健身中心（California Fitness）、金牌健身俱樂部（Gold's Gym）及世界健身俱樂部（World Gym）等，以數量充足的健身器材、占地廣大的美式經營方式，帶動國人健身運動的新潮流。

表 12-1　國內俱樂部發展年代紀事表

時間	重要紀事
1953年以後	美軍顧問團在台成立俱樂部。
1956年	德人華裔諾達爾在台北成立潛水俱樂部。
1970年	國華高爾夫球俱樂部成立。
1977年	太平洋聯誼社成立。
	來來大飯店俱樂部成立。
1980年	美商克拉克健身俱樂部成立，是台灣第一家參考美國營運模式的俱樂部。
1981年	花旗俱樂部成立，是台灣第一個有渡假中心觀念的俱樂部。
	CCA（Club Corporation of American）在台灣成立銀行家俱樂部。
	佳姿韻律中心成立，開啓台灣女性專屬運動俱樂部的新局。
1983年	雅姿韻律世界成立，並於1993年更名為亞力山大健康休閒俱樂部。
	瑞豐健身中心成立。
	台北金融家俱樂部成立。
1984年	環亞健身中心成立。
1985年	台北健身院成立。
	小型賽車俱樂部引進。
1986年	皇家俱樂部成立。
	中興健身俱樂部成立，是第一家由百貨公司投資經營的代表，由當時台北市中興百貨公司出資支持而營運。

（續）表 12-1　國內俱樂部發展年代紀事表

時間	重要紀事
1987年	動力滑翔翼俱樂部成立。
1988年	合家歡俱樂部成立。並在7月與RIC簽約，會員可與世界50餘國的2,000餘個俱樂部交換免費渡假。
	林肯健康俱樂部成立。
1992年	揚昇高爾夫球鄉村俱樂部開幕。
1993年	亞力山大健康休閒俱樂部忠孝店成立，開啓了本土健身運動俱樂部連鎖經營的趨勢。
1994年	太平洋都會生活俱樂部成立。
	統一健康世界成立，馬武督為第一個鄉村俱樂部據點。
2000年	加州健康俱樂部成立、金牌健身俱樂部等外商品牌健康俱樂部成立，以多元化的行銷方式招募會員、活潑動感的課程規劃、多樣性課程供應、明星指導員等經營策略，都形成台灣健身運動俱樂部的新氣象。
2000年	台北市政府開始以符合國際潮流趨勢、市民生活型態及民眾運動休閒需求之室內運動休閒場館為規劃主軸，於十二個行政區設置運動中心，提供平價、多元設施而相當於健身俱樂部的優質運動休閒環境。至2010年共有中山、北投、中正與南港、萬華、士林、內湖、信義及松山等九座運動中心分別委託救國團、中華基督教青年會（YMCA）等單位經營管理。
2001年	世界健身俱樂部（World Gym）首次登入台灣，為第一個全台國際連鎖健身俱樂部。
2003年	與佳佳碧兒合資成立統一佳佳股份有限公司，專業經營城市俱樂部，目前已改名伊士邦健康俱樂部。2006年統一佳佳股份有限公司由統一買下，納入統一流通次集團（PCSC），成為統一超商轉投資的健康休閒產業。
2005年	佳姿氧身工程館因財務狀況惡化導致歇業。
2007年	台灣最大連鎖健身中心亞力山大企業集團無預警宣布停業，旗下包括台灣15家分館、亞爵、君SPA及中國北京、上海等分館，權益受影響總會員人數超出20萬人，嚴重損害健身俱樂部產業的形象，使產業的經營環境更加艱困。
2010年	World Gym健身俱樂部宣布接手台灣加州健身中心6家分館，成為台灣最大健身中心品牌。

資料來源：作者整理。

第三節 俱樂部的分類

俱樂部的經營範疇廣泛,種類多而複雜,本節針對不同類型的俱樂部分類方式整理如下:

一、以服務項目及功能分類

程紹同(1997)依俱樂部之服務項目及功能,將俱樂部劃分成以下的分類:

1. 低量功能型:單純以提供運動器材使用及指導、有氧運動教學等為主要的服務項目,針對特定對象提供有限的服務項目。
2. 多功能型:提供較多樣化的服務,除了較充足的健身器材外,有氧運動、韻律舞蹈的教學課程安排也更為豐富,並且提供「運動處方」及體適能檢測等專業服務項目;另外,視聽室、餐飲服務、三溫暖設備、淋浴設備等也是專為會員提供的服務項目。此類型的俱樂部包括伊士邦健康俱樂部、中興健身俱樂部等。
3. 全功能型:以大型休閒和專業運動俱樂部為代表,此類型俱樂部除了擁有多功能的運動休閒軟、硬體設施之外,另提供休閒娛樂(如住宿餐飲、視聽娛樂、藝文活動、生活講座等)及商業聯誼(如會議中心、宴會廳等)的全方位服務。如統一健康世界經營的統一渡假村。

二、以運動項目分類

1. 運動休閒中心:通常以提供運動休閒設施的服務為主,如球場、游泳池、健身房等。

台北市於十二個行政區逐一設置運動中心，健身設施不亞於俱樂部，提供民眾一個多元而優質的運動休閒環境（圖爲萬華運動中心）

2. 健身中心、體適能訓練中心：以提供室內運動器材、體適能有氧運動教學爲主要服務項目，以提升體能爲目的。

3. 運動休閒聯誼社：除了豐富的休閒運動設施之外，也提供聯誼餐飲的功能，以滿足會員社交聯誼的需求，如圓山聯誼會。

4. 經營單一運動項目俱樂部：如高爾夫球場、羽球訓練中心、馬術俱樂部、保齡球場、網球場、遊艇俱樂部、划船俱樂部等，以單一運動項目爲主要的服務內容。

5. 休閒渡假俱樂部：俱樂部擁有廣大面積、會館、球場和各式戶外活動場所，提供較多元化的休閒設施，主要服務對象以家庭爲主。

三、以經營的地點分類

俱樂部依其經營的所在位置，大致可分類爲：

1. 飯店俱樂部：附屬在五星級飯店中的休閒俱樂部，如圓山聯誼會、君悅大飯店的健身俱樂部、晶華酒店的健康俱樂部、台北喜來登大飯店的喜來登會館、遠東國際大飯店的遠企健身中心等。

2. 企業俱樂部：企業專為員工設立的休閒俱樂部設施，如鴻海電子的「健康生活館」、華碩電腦的五星級休閒運動中心「陶然館」等。

華碩總部活動中心游泳池

華碩總部員工活動中心球場

3.學校附設體適能中心：各大專院校開設與運動、休閒、觀光等
相關科系有關而成立之休閒俱樂部與休閒會館，一方面可對外
營運，增加收入，另一方面可提供學生進行校內實習的機會，
如國立體育學院的體適能中心、世新大學的世新會館、嘉南藥
理科技大學的水療SPA館等。

4.醫院附設健康中心：在醫院成立的健康俱樂部，以醫療保健為
訴求，如西園醫院附設健康管理中心；台大、榮總體適能健康
俱樂部等。

5.城市俱樂部：位於都會區，以提供消費者運動休閒、社交聚會
商務聯誼等功能的場所，占地有限，活動型態以室內活動為
主，如台北聯誼會等。

6.鄉村俱樂部：位於郊區，通常腹地廣大，以提供多樣化的休
閒渡假設施為主（如高爾夫球場、滑草場、騎馬場、渡假別
墅等）；活動型態包含室內與室外活動，以家庭為主要服務對

台中市水舞生活會館為一結合大型南洋風室內恆溫泳池、有氧瑜伽課
程、水療SPA、體適能健身及原湯溫泉設施的全方位健康俱樂部

365

象，如揚昇高爾夫鄉村俱樂部、台北鄉村俱樂部等。

7. 社區附設休閒中心：多位於高級住宅區中，以社區居民爲主要的服務對象，由社區委員會自行管理或委外由專業俱樂部管理公司經營，不以營利爲目的，提供與其他俱樂部相似的運動、休閒設施與相關服務。

四、以經營定位爲劃分

(一)專業體適能爲主的健身俱樂部

以專業的體適能提升個人體能爲訴求。提供的設施以健身房、有氧舞蹈教室爲基本設施，另附設有健康吧、販賣部、烤箱、蒸氣室、淋浴更衣室或桌球等設施，地點大都位在都會區內。例如：世界健身俱樂部、全眞健身中心等。

(二)商務聯誼爲主的健身俱樂部

這類型俱樂部標榜具有商務社交的身分表徵爲訴求，因此大都在商業區內爲主，或是附屬在高級五星級飯店內。除了以專業體適能爲主的設施外，並擁有的豪華餐廳及知名主廚以提供會員精緻美味佳餚。大部分也都附設游泳池以吸引更多商務人士，會員不僅可享受體面舒適的商務聯誼場所，同時也兼具運動休閒健身的功能。例如：台北君悅酒店綠洲健身中心、台北喜來登大飯店的喜來登會館、晶華飯店雅風健身中心、香格里拉台北遠東國際大飯店的遠東健身俱樂部、圓山大飯店的圓山聯誼會、高雄漢來飯店的漢來國際商務俱樂部、天母國際聯誼會等。

(三)健康休閒運動爲主的社區型健康俱樂部

此類俱樂部主要特性是爲了提升社區居民生活品質爲訴求。因

此在設施部分，游泳池、水療池、健身房、兒童活動設備為最基本設施，有些還附設KTV、餐飲、球場等休閒設施，以提供社區居民全家大小適合的運動休閒活動空間。例如：新店美河市社區俱樂部、湯泉櫻花社區俱樂部、汐止水蓮山莊生活館等。

(四)休閒功能為主的鄉村俱樂部

此類俱樂部的特色為場地較大，地點也較遠離都會區，設施非常多樣化，除了一般社區型俱樂部之設施外，有些還附設住宿、餐飲、娛樂及戶外的活動設施，如網球場、馬場、烤肉區等，以滿足遊客或會員週休二日的需求。因此，健身運動在這類型俱樂部中就不是主要重點，重點乃在標榜休閒娛樂功能。例如：統一健康世界的統一渡假村、小墾丁渡假村等。

(五)特定主題性之俱樂部

此類俱樂部以特定的主題為訴求，在主題下的設施占俱樂部大部分之面積，其他一般運動健身的設施在這類型俱樂部中僅為配角。例如：揚昇高爾夫球俱樂部、春天酒店的紅檜俱樂部、中科水世界等。

中科水世界

五、以會員制度分類

不同於其他休閒產業，俱樂部僅對會員提供服務，具有高度排他性。俱樂部發展至今，依其不同會員制度享有不同使用權利。

(一)會員制（membership）

俱樂部依可提供之服務來估計可招募會員的名額，而不對非會員提供服務。未提供住宿的俱樂部通常以平均每一會員約占地0.5～1坪來估算，或以承載量來估算會員總人數。有提供住宿服務的俱樂部，則以俱樂部可提供之客房總數量乘以30的基數，作為招募會員總人數參考。

(二)所有權制（ownership）

所有權制亦稱Equity Club，是一種產權持分的制度，俱樂部為會員所有，為非營利機構，以提供全體會員休閒活動設施及相關服務為宗旨。會員對於俱樂部的所有規定及運作，都享有投票的權利。新會員的加入有一定規範，有時必須經過其他會員同意，才能透過股權轉移的方式進行。

(三)分時渡假所有權制（time sharing）

1960年代，美國興起渡假熱潮，民眾購買分時渡假的所有權，使民眾可以用很低的價格，承購渡假村內每年固定時間的使用權利，也可以在全世界各國簽約的渡假村使用，不必負擔大筆金額去購買房地產。RCI（Resort Condominiums International）為一國際渡假聯盟，其組織成立於1974年，總部位於美國印地安那州的一家國際性公司，發展到了今日，在全球已有40多個國際辦事處，在墨西哥、英國以及新加坡都成立了區域處理中心，以處理全世界大量的住宿交換作業，全球會員達到200多萬人，有遍及世界各地2,400多座的四星級、五星級

的渡假旅館，座落在全世界各角落的渡假點已超過3,000個。

RCI分時分類法將淡、旺季區分為三大類，並以顏色來分類，其中紅色為需求最高的時段，也就是旺季，白色為需求中等，而藍色為淡季；在區分之前，RCI總部都會對當地的渡假狀況，作詳細的調查，以確認旺季的住宿權，其價值高於淡季住宿權。渡假屋的大小則分成四類，分別是旅館客房、小型公寓房間、單臥室套房及雙臥室套房。按照以上區分的結果，加上不同的組合，最便宜的便是淡季的旅館客房，而最貴的則是旺季雙臥室套房了，通常其價格會差到2倍以上。加入RCI會員之後，就可透過全球假期交換系統，開始享受五星級渡假旅遊，當然也可以再多申請一份來賓證，即可將渡假的權利轉給其他的朋友使用。因未來可能逐年產生通貨膨脹，因此加入RCI渡假俱樂部，在觀念上是將其看成是一種「儲蓄」，而不是一種「投資」，加入它便能享受以前「儲蓄」的結果，而不必在未來付出更高的價格加入會員。加入RCI會員只要購買一定金額的住宿權利，惟購買的費用須依淡旺季及渡假屋大小而區分成許多類，如此才可實施等值交換。

(四)使用權制（right to use）

使用權制即為渡假權制，將渡假俱樂部設施、住宿、活動、交通及其他的服務規劃包裝成為一套裝商品，依不同時間、住宿等級、服務內容等以不同價格出售，消費者在購買後可在特定期間內享有使用權。台灣目前有許多的休閒俱樂部皆採取此制度。

第四節　國內俱樂部的市場概況

俱樂部在國內已有長久的歷史，從1953年美軍顧問團在台灣成立俱樂部開始，迄今已有超過130家的健康俱樂部成立，會員人數約60萬人，占總人口比例2%不到（行政院體委會，2001），遠不及歐美、日

本各國。

　　近年來，健康意識提升，國人對休閒生活品質、型態、價值觀逐漸改變，俱樂部產業在未來仍有極大發展空間。陳金冰（1991）於探討俱樂部經營性質、種類、目標及行銷等研究中發現，俱樂部經營種類雖有別，但均重視產品策略及品質策略，促銷手法旨在建立口碑，惟業者多是同業相互模仿，並無經營特色；黃士鑑（1991）探討企業經理人參與休閒俱樂部之消費行為中發現，會員選擇休閒俱樂部較重視地點、形象、設備等因素；非會員則較重視俱樂部會員的素質、入會費價格及俱樂部地點；但另一方面，俱樂部的經營與一般休閒業的最大差異在於其明顯具排他性，且多僅提供會員使用。本節將針對飯店俱樂部、鄉村俱樂部、健康俱樂部、高爾夫俱樂部、社區型俱樂部等不同類型的俱樂部，分別闡述俱樂部的發展及其現況。

一、飯店俱樂部

　　所謂「飯店俱樂部」即五星級飯店內附設的俱樂部，專為講究生活品味的社會名流所提供的聚會場所，它是集商務中心、咖啡廳、渡假別墅、網球場、健身房、游泳池、三溫暖、西餐廳、夜總會、酒吧等於一體的綜合性商務俱樂部。

(一)飯店俱樂部的特性

1. 社會價值：通常到此消費的顧客具一定消費程度，對會員制俱樂部商品也較有參加意願，且俱樂部提供社交、運動、聯誼、親子等功能，對社會整體貢獻有其價值。
2. 特殊族群：對會員制俱樂部有較明確認知的消費者，經常可能同時會是數家俱樂部的會員。
3. 封閉性：即僅對其會員提供服務。
4. 隱密性：因不對外營業，故能提供會員較隱密及較佳的服務品質。

(二)國內飯店俱樂部的市場概況

1980年代國內觀光事業迅速發展，許多大型觀光飯店紛紛設置具會員制的健身房，設備豪華，如來來大飯店附屬之俱樂部便是國內健康俱樂部的先驅。圓山聯誼會、君悅飯店綠洲會員俱樂部、晶華酒店會員俱樂部也隨之成立。1990年代，有更多國際觀光旅館投入商務俱樂部市場，如遠企會員俱樂部、漢來會員俱樂部、六福皇宮會員俱樂部等。

國際觀光旅館設立俱樂部有兩個考量：一是建立顧客忠誠度；另外便是充分利用旅館內的俱樂部設施增加收益。例如每日下午時段是每一家旅館旅客遷出與入住的空檔，俱樂部的使用率普遍不高，若能善加規劃運用以吸引會員加入，增加的收入將頗為可觀。受到世界經濟不景氣的影響，許多五星級飯店業績呈現衰退狀況，除非飯店位置地處交通重要樞紐，擁有地點優勢，而仍能維持較高的平均住房率，但仍多以外國人士為主。

飯店俱樂部未來若想獲得一番新氣象，勢必還需仰賴台灣未來休閒市場的發展，五星級飯店必須積極整合自己飯店系統的資源，或是結合周邊景點，以區域型觀光飯店為經營主軸，並控制成本以及推出吸引消費者的行銷策略，才能達到最高的經營績效。

二、鄉村俱樂部

所謂「鄉村俱樂部」（country club）即是在各地風景區興建別緻旅館，結合餐飲與各種遊樂設施，一般規定僅會員才准許進入，並倡導以全家休閒和親子同樂為訴求的經營方式。

(一)鄉村俱樂部的特性

由於休閒渡假並非一般民生必需品，亦非人人都有此需求，尤其

休閒渡假極易受到經濟景氣變動的影響，使供需產生變化，因此就渡假俱樂部之特性提出以下說明：

1. 客源獨特性：鄉村俱樂部主要是為了滿足休閒渡假之需求，所以其市場來源主要以家庭旅遊、公司旅遊、教育訓練、會議假期等為主。
2. 遊憩地區性：為符合休閒渡假之需要，渡假俱樂部設置地點多屬城市近郊、鄉間或風景地區。
3. 設施多元性：鄉村渡假俱樂部為符合休閒渡假旅遊之需求，因此設施上以健身、娛樂、運動、景觀、住宿以及餐飲為主要規劃。
4. 依賴季節性：因鄉村渡假俱樂部營運時間受休假時間多寡及氣候條件影響，所以不同季節之業務量差距甚大。

(二)鄉村俱樂部的緣起與發展

原為「休閒旅館」的渡假俱樂部，起源於西元1世紀古羅馬希臘時代的溫泉浴場，直到20世紀中期開始興盛，由於休閒旅館與資本主義社會發展有密切關係，所以隨著所得增加與休閒時間增加，休閒旅館應運而生。

現今渡假俱樂部的觀念是在1960年代，由法國開始形成，而於1970年代傳到美國。國內的休閒旅館約起於民國75年由日商青木建設投資興建國內第一家休閒旅館——凱撒大飯店。其後休閒旅館即如雨後春筍般的到處林立，國內曾負盛名的休閒旅館有合家歡俱樂部、統一健康世界、鴻禧俱樂部、揚昇休閒俱樂部、大衛營俱樂部、小墾丁綠野渡假村、翡翠灣福華大飯店、花蓮美侖大飯店、天祥晶華大飯店、哲園名流會館、溪頭米堤大飯店、新翠谷、興農山莊、墾丁凱撒大飯店、墾丁福華大飯店、歐克山莊、悠活麗緻渡假村和知本老爺酒店等。

因渡假旅館的興起，隨著時代不同的休閒需求，產生了會員制渡假俱樂部（飯店或渡假村）與同時採行會員制與非會員制並行的渡假俱樂部（飯店或渡假村），國內以合家歡俱樂部最早成立。統一健康世界由於具備統一企業之知名度，其背景條件強勢、消費者信賴度強，所以會員數成長速度相當快。小墾丁綠野渡假村由於型態特殊，加入「國際休閒渡假交換聯盟」（RCI），其會員可與RCI住宿交換，又與國內部分休閒俱樂部及國內各知名休閒飯店結盟，會員在市場上快速累積。

三、健康俱樂部

所謂「健康俱樂部」是指以俱樂部經營型態及特色，強調具健身及休閒功能的服務業，多以招募會員方式為主要收入來源，並提供多元化服務來滿足消費者健身、休閒及娛樂等多項需求。

(一)健康俱樂部的緣起與發展

由於國民所得提升，台灣的生活水準和消費型態愈來愈像歐美地區，尤其以台北都會區最為明顯。而所有都會區存在的現象也存在於台北市，如高消費能力、追求時尚流行、生活壓力大。根據估計，光台北地區20～40歲有健身需求的人口數就約為15萬人，整體市場上開發的潛力仍舊極大，因此近年來吸引了不少國際知名的連鎖健身中心進駐。

回顧國內健康俱樂部產業的發展，早期民國75年中興健身俱樂部成立於中興百貨五樓，揭開了此一產業的序幕；繼之而起的雅姿韻律世界後轉型成亞力山大、亞爵等不同定位之俱樂部，以不同市場區隔及提供服務內容的多樣化，儼然成為俱樂部產業在台灣之代名詞，包括亞爵會館在台擁有20家以上的服務據點，會員人數眾多，並在2002年進軍中國大陸市場。

可惜的是，2007年，繼佳姿氧身工程館於2005年無預警歇業後，亞力山大集團也因為錯誤投資造成財務危機，使得一度被譽為「台灣健身俱樂部王國」的亞力山大健身俱樂部全面歇業，走入了歷史，台灣健康俱樂部產業至此呈現前所未有的低迷景氣。

美國的世界健身俱樂部創始於西元1976年，快速地在美國各地以及國際市場上擴展開來，2001年世界健身俱樂部在台灣開業後，成為第一個全台國際連鎖健身俱樂部，至今擁有37家分店，為目前台灣最具規模的大型健身俱樂部；全真健身會館True Fitness成立於2008年，以9家會館為次之。

(二)國內健康俱樂部的市場概況

◆開拓市場

在外商尚未進入之前，台灣的健身市場較為封閉保守：一種是建設公司為促銷房屋所設立的健身中心，設立硬體設施卻忽略經營管理問題；另一種是教練、老師自己開設的小規模健身中心，多在住宅區內；這兩種業者都非企業化經營，對於拓點也無計畫性發展。

在健身市場逐漸成熟及國外知名連鎖俱樂部進入國內市場後，健康俱樂部開始做了轉變，布點上以商業區為首選，整片落地窗讓商圈行人清楚看見裡面正在運動的人，也讓運動消費者有更廣闊視野。由住宅轉向商圈，由單點轉向全省連鎖，由百餘坪韻律中心轉型成千坪以上健康休閒俱樂部，營業據點由國內延伸至海外市場。

◆促銷手法

目前國內健身業者大多以折扣戰作為主要銷售手法，整體配套措施並未以長遠作規劃，而連鎖體制健全的業者，看出國內休閒連鎖市場有著極大的市場潛力，因此在價格上從早期規劃單純會員制銷售的「個人卡」，中期為落實全家人一起運動的「家庭卡」及將健康概念推廣至各大企業的「公司卡」，成功在市場上達成占有率，近期在促

銷上除了持續推出優惠型的套餐外，並推出月費式的收費方式，以彰顯企業永續經營的企圖心。除此之外，順應分眾市場趨勢，以一卡通用全台各地分部及積極與異業結盟，增加多元化銷售管道，更締造倍數成長的營業額。不斷自國外引進新團體課程，定期舉辦新課程相關活動及產品發表，也將是業者未來在商品上求新求變的重要工具。

◆消費族群

國內的健身俱樂部多是倡導體適能運動、生理評估及運動處方等營業項目，近年來在都會及社區發展得十分普遍，消費群也日益年輕化，相對的收取入會費的價格及服務年限也因此降低，以往2、3萬元入會費的情景，現已滑落至萬元、千元左右，這種情勢雖代表健康俱樂部已被消費大眾大幅認同及接受，但業界收取的低廉會費，是否足以維持永續營運則令人憂心；且此種收費方式造成大多數消費者，因衝動入會繼而快速退會，對於運動的好處尚未認識就已喊停，更別說品牌忠誠度了，這不僅是消費者及健身業者的損失，對於健身市場發展亦有不良影響。有鑑於此，國外許多業者都已改變這種競價方式，積極建立一定入會門檻及每月固定清潔費，這樣不但保障了客戶權益，亦帶動良好健身風氣。

早期此消費族群以女性偏多，隨著高齡化社會來臨，男性族群逐漸偏多並且年輕化，顯示健康概念由鎖定的消費族群25～45歲的社會菁英份子向上和向下擴展，再加上消費意識抬頭，個人化的服務是趨勢所致，整體而言仍有待開發。

◆商品群的變化

在商品上，可由兩方面做說明：一個是市場區隔的部分，如以上所述，本土業者大多是由專業人士所設立，早期所設立的健身中心也多為健美、健身人士所需而設；接著是都會區較高級的俱樂部，但是由於加入會員動輒數十萬元，非一般上班族可負擔。也有業者鎖定白領階級的族群，並多樣化的朝向婦女、親子族群和銀髮族進行廣告訴

求,成功的建立本土業者第一品牌的形象。近幾年,進入台灣的外商則是更平民化的向20～35歲的年輕人做訴求,並且得到了不錯的回應,因此將商品年輕化鎖定在17～25歲的青少年,亦將是下一波主流。

另一方面在產品型態的部分應採取多元化方向,除了提供專業健身器材、溫水游泳池、三溫暖等基本硬體設備外,多樣化的體適能課程、SPA療程、美容健康講座等軟體服務也成為訴求重點。

◆新增加的競爭者

目前國內的健康休閒產業尚未達到成熟階段,可以預見未來三年內依舊會有新的競爭者在市場上出現。新競爭者的出現對於消費者而言所帶來的絕對是正面的利多,因為消費者可以有更多的選擇,不管是在價格上或是產品上。對於本土業者而言也許不是個好消息,但是對於抱持著永續經營理念的本土業者,競爭者的出現更可以達成企業本質的相對提升,加快對市場的反應速度,在整個市場尚未成熟的狀況下,本土業者仍有機會開拓出更大的市場。

教育部體育署自99年度起推動「改善國民運動環境計畫」,規劃於人口稠密之都會區興建32座國民運動中心,提供民眾優質運動環境,以培養全民運動之風氣。計畫將逐年於全國各地規劃興建50座「國民運動中心」及進行「改善國民運動設施」計畫,至103年底已有新北市蘆洲、淡水、三重、土城、中和等5座國民運動中心落成啟用。由於國民運動中心提供專業場地與課程教學,收費相對於健身俱樂部平易近人,是近年增加的競爭者。

◆市場消長情況

由於市場還有成長的空間,可以預見短時間內市場將會持續擴大,由於此產業並非民生必需品,大多數人因此認為與國內景氣呈現相對正比,其實在經濟因素考量下,消費者在生活態度上,會變得更務實,更著重健康休閒品質,因此不論是在舊客戶的市場,或是新興市場,都將會有明顯的成長幅度尚待業者開發。而未來中、南部的都

會區，可能也會逐漸成為業者競爭的重點區域。

◆競爭態勢

在各知名業者有效鎖定市場區隔的狀況下，競爭態勢目前並不顯著，小型的本土業者將面臨倒閉或是接受合併的命運，是外來業者進入市場後的第一波影響，市場區隔形成後，各業者在拓點上將會再形成競爭，以瓜分商圈，但拓點將會對無集團背景及不瞭解台灣生活型態的外商帶來沉重的營運成本壓力，因此預計整個市場的競爭態勢會在近年內形成。

(三)健康俱樂部未來市場的經營展望

據估計目前國內參與健身休閒俱樂部的人口，僅占總人口數的2%，相較於先進國家的14%，可說未來成長空間仍相當大；且隨著國內週休二日實施後所帶動的休閒風潮，及國人對養生保健觀念的重

新北市土城國民運動中心於103年10月正式營運啟用；設有游泳池、SPA水療池、壁球室、飛輪教室、戶外攀岩場、韻律教室、綜合球場及冰宮等設施，為民眾提供更多運動休閒的選擇

土城國民運動中心的冰宮是新北市唯一符合國際標準的冰上曲
棍球場

視，許多純運動式的健身中心，逐漸朝向多元複合式的健身休閒俱樂
部發展，除了運動健身、親子互動之外，就連社交功能也不斷被開發
出來，帶動國內新的健康風潮與商機。

　　由於休閒產業被看好，國外業者也陸續投入台灣市場，未來的競
爭會日趨白熱化，小規模企業將會被淘汰，企業的規模會愈來愈大。
本土業者除了鞏固台灣的市場外，更應另朝華人的國際市場發展，而
大陸就成為踏出國際的第一步。因此企業的經營理念亦正逐漸改變，
過去以人性化管理為重的產業文化，已逐漸調整為以制度為重的管理
文化，經營者與專業經理人的權責比重將會逐漸轉變。

四、高爾夫俱樂部

　　高爾夫是一種用一支棍子或球桿擊出小球，以及將球擊入地面上
的一個洞中的遊戲。高爾夫的運動應當追溯至荷蘭人所命名為Golf的運
動。發展至1897年，編訂了一部統一的高爾夫球規章，至今全世界之高

爾夫球場便以此爲藍圖，而聖安卓更被公認爲全世界最古老的球場。

　　過去，大家將高爾夫定位爲「高而富」的貴族化特權運動，但現在已被認定爲健康化的休閒運動，未來可能更將成爲步入大眾化的全民運動。

(一)高爾夫俱樂部的特性

　　在外國早已將高爾夫的運動定位爲全民的健康休閒運動，且將GOLF譯爲：

G＝Green	碧草與樹林	
O＝Oxygen	空氣清新的地方	
L＝Light	陽光普照的地方	
F＝Fresh	清新年輕有活力的地方	

(二)國內高爾夫俱樂部的緣起與發展

　　在台灣，高爾夫的發展大致可分爲三個時期：

◆殖民地時期

　　在亞洲，日本是最早發展高爾夫運動的國家，1918年當台灣尚爲日人統治的時候，日本總督明石元二郎（第七任總督）在淡水建造了第一座高爾夫球場，即現今的「老淡水球場」。爲我國第一座合乎國際標準的18洞球場，並更名爲「台灣高爾夫俱樂部」，曾被國際高爾夫評鑑協會認定爲「世界五十名場」之一。

◆光復初期

　　光復後，淡水球場被重新修建，民國41年韓戰爆發，美軍顧問團進駐台北，爲提供美軍休閒娛樂，並增進外交關係，「老淡水球場」重新整建成爲18洞之標準球場，並由美方管理，也成爲台灣當時之最佳外交場所。

◆經濟成長期

民國70年代經濟快速成長，高爾夫運動也隨之快速被推動。行政院於民國70年9月3日通過公布「高爾夫球場管理規則」，正式確認高爾夫為體育運動項目，因此球場也如雨後春筍般的申請設立，直到78年8月爆發了林口第一球場開發弊案，高爾夫球場的開發申請方告一個段落。

(三)高爾夫俱樂部的市場展望

各縣市經核准籌設與開放使用之高爾夫球場數，至民國103年止共有65座，球場面積總計4,791.76公頃，尚有11座仍在籌設中。各縣市中擁有高爾夫球場數最多的是新北市與桃園縣，其次為新竹縣，由**表12-2**可見，有超過50%的高爾夫球場集中於北部地區人口較為密集之都會區。

五、社區型俱樂部

社區俱樂部以住戶或鄰近社區為主，設施與商務俱樂部、健身俱樂部、鄉村俱樂部可能有相似之處，但設備內容則依其社區之需求而有所不同，在台灣則往往是配合建商推出大型社區所發展出來的。

(一)社區型俱樂部的緣起與發展

在歐、美國外等地區來說，俱樂部已成為住戶生活的一部分，它是中、上家庭正常的生活方式，因需求量高所以有更多願意開發俱樂部的投資者；建商在開發社區時，請顧問公司作俱樂部的經營管理已成為必須，且因消費意識已較成熟，建商不會規劃華而不實或過大面積的俱樂部吸引消費者。

至於國內社區俱樂部是近幾年房地產不景氣及產品多樣化趨勢下才發展出來的新興產物，建商為刺激房市的買氣，在社區中附加健身

表12-2　台灣地區高爾夫球場分布

地區	球場	家數	地區	球場	家數
新北市	八里國際高爾夫球場	12	中部 （苗中彰投）	台中國際高爾夫球場	14
	大屯高爾夫球場			台中興農高爾夫球場	
	北海高爾夫球場			清泉崗高爾夫球場	
	台灣高爾夫球場			鴻禧太平高爾夫球場	
	幸福高爾夫球場			豐原高爾夫球場	
	東華高爾夫球場			霧峰高爾夫球場	
	林口高爾夫球場			南投（松柏嶺）高爾夫俱樂部	
	美麗華高爾夫球場			南投省府高爾夫球場	
	國華高爾夫球場			南峰高爾夫球場	
	新淡水高爾夫球場			埔里安和高爾夫球場	
	翡翠高爾夫球場			全國花園高爾夫球場	
	濱海高爾夫球場			皇家高爾夫球場	
桃園縣	台北高爾夫球場	12		台豐高爾夫球場	
	永漢高爾夫球場			彰化高爾夫球場	
	東方高爾夫球場		南部 （嘉南高屏）	棕梠湖高爾夫球場	15
	長庚高爾夫球場			嘉光高爾夫球場	
	桃園高爾夫球場			台南（新化）高爾夫俱樂部	
	統帥高爾夫球場			永安高爾夫球場	
	揚昇高爾夫球場			南一高爾夫鄉村球場	
	福爾摩莎第一高爾夫球場			南寶高爾夫球場	
	福爾摩莎楊梅高爾夫球場			嘉南高爾夫球場	
	龍潭高爾夫球場			大崗山高爾夫球場	
	鴻禧大溪高爾夫球場			大衛營高爾夫球場	
	藍鷹高爾夫球場			信誼高爾夫球場	
新竹縣	山溪地高爾夫球場	10		海軍左營高爾夫球場	
	立益高爾夫球場			高雄高爾夫球場	
	再興高爾夫球場			觀音山高爾夫球場	
	旭陽高爾夫球場			大統立高爾夫球場	
	老爺關西高爾夫球場			山湖觀高爾夫球場	
	東方日星高爾夫球場（舊啓寶）		東部	花蓮高爾夫球場	2
	長安高爾夫球場			礁溪高爾夫球場	
	新竹（新豐）高爾夫俱樂部				
	鴻福高爾夫球場				
	寶山高爾夫球場				

房、韻律教室、兒童遊戲室成為社區俱樂部最基本的設施，豪華一點的俱樂部，還設有三溫暖、游泳池、卡拉OK與餐廳。利用這個方式行銷的代表性建商，北部有宏國、富陽、福成建設；南部則以寶成建設為代表。

(二)俱樂部產權

社區俱樂部產權持有型態可區分為建商獨立持有及所有住戶共同持分兩種：

◆產權由建商獨立持有

以公共設施採建商獨立持有方式而言，一般可提升設施服務品質及增加住宅附加價值，減少住戶持分的公設比率，而休閒設施可由開發者委託專業者（如俱樂部）來經營，可擁有較多生活及休閒設施。除了以住戶為原始會員外，一般也會對外招收會員，因此休閒設施並非為住戶專享，對於社區的私密性和安全性可能會有影響。

◆產權由住戶共同持分

以公共設施採住戶共同持分的方式而言，因考量住戶所負擔的公設面積比例，故通常只附設一些簡單的休閒設施，而由住戶管理委員會自行管理，或由所委託的大樓管理公司一併管理，一般使用者不需額外付費或僅收取少額之場地維護費用。

(三)社區型俱樂部的市場概況

由於建商為刺激消費者的購買力，遂利用蓋俱樂部送住戶的方式，期望能激勵買氣，這對於社區型俱樂部來說，經營管理將是一大難題。管理委員會是由社區業餘人士組成，本來對於俱樂部經營就缺乏專業能力，一旦俱樂部規模太大、太豪華、設施過於複雜，管理委員會根本無法管理。

一個優質的社區俱樂部，需要根據住戶的經濟條件、年齡、教育

職業背景、家庭結構及附近生活機能規劃俱樂部；例如，漢陽建設的「大地宣言」，由於住戶以新竹科學園區的專業經理人爲主，這些專業經理人具有美式生活經驗，於是顧問公司就規劃一個美式俱樂部，強調飯店式服務、餐飲偏重美式口味，而且俱樂部的設施以動態居多，如游泳池、網球場與健身房；寶成建設在陽明山的「天籟」，由於這是住戶的第二個家，因此在規劃上以休閒爲主，降低健身房的比重；「高雄紐約俱樂部」由於住戶比較年輕，大約30～40歲，小孩年齡都很小，因此加大兒童遊戲室的面積，占整個俱樂部的五分之一。健身房、三溫暖、游泳池就在住家樓下的生活方式，已經成爲一種住宅型態，社區俱樂部會像美國一樣變成生活方式的一部分。挑選適合自己的社區俱樂部，有三個考量的重點：一是公共設施使用費用會不會太昂貴；其次是將來是否具有經營管理與設施維護的專業能力；再者是是否能負擔得起每個月的管理費。

NOTE

Chapter
13

購物中心

● 購物中心的定義與定位
● 購物中心的功能
● 購物中心的類型
● 台灣購物中心發展與現況
● 案例介紹──台茂購物中心

　　與歐洲人相比，美國人一年當中花在逛街購物上的時間要多出3～4倍。大型購物中心（megamalls）的出現正好迎合人們購物逛街的休閒需求，就如州際高速公路的興建完成，促使開車兜風成為1970年代全美排名第一的戶外遊憩活動。購物中心如今已成為青少年放學後聚集的場所、老年人做運動的地方，也是各種社區活動與展覽的地點，當然更是許多人閒晃與消磨時間的去處（葉怡矜等譯，2005）。

　　購物中心是現代商業經濟快速發展的產物，提供家庭購物、休閒與娛樂的場所。購物中心除了提供人們物質消費的選擇外，對於精神文化需求與休閒遊憩的功能也能滿足，是現代人生活與休閒不可或缺的地方。

第一節　購物中心的定義與定位

一、購物中心的定義

　　購物中心最早發跡於美國。購物中心之商業型態，是近數十年來人類商業活動發展中一重大變革，也是美、日等先進國家最蓬勃發展的行業之一，反觀經濟活動已朝向多元化發展的我國，對於大型購物中心的發展仍處於起步階段。

　　美國國際購物中心協會（International Council of Shopping Center, ICSC, 1960）對於購物中心的定義是：「購物中心是由開發商規劃、統一管理的商業設施，擁有廣大的停車場與大型核心店，能滿足消費者的比較購買。」

　　中華民國購物中心發展協會的定義：「購物中心」係以一具有單一開發性主體所規劃的商業型態，可同時提供購物、休閒、餐飲娛樂、文教及生活服務等功能的複合型商業空間，此空間須以高品質之

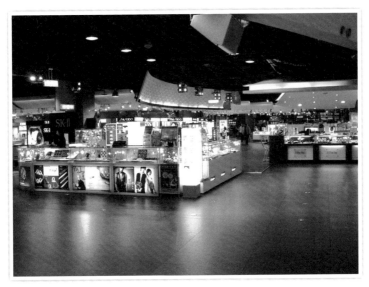

購物中心內之賣場應至少包含 15 家以上之獨立營業商家

購物環境，滿足消費者購物方便性、消費舒適性及娛樂的選擇性，並同時具備以下要領：

1. 總營業面積不得小於1,000坪。
2. 全部賣場內共包含15家以上獨立營業之商家。
3. 賣場營業面積最大之營業單位，其面積不大於賣場總面積80%以上。若其他零售商店之總營業面積已超過1,000坪，則不受此規定限制。
4. 全部營業單位應共同成立管理委員會，進行整體廣告行銷或管理維護的工作。

根據《卡本特之購物中心管理——原則與實務》（*Carpenter's Shopping Center Management-Principles & Practices*）一書所下的定義：「購物中心是由一組零售商及其相關的所有服務性、商業性設施所共同組合而成，其土地、建築及相關服務內容必須經過完整的規劃、

開發及一致的經營管理，附設等量的停車場，而所包含的商店業種
數量必須大致滿足所將提供服務的鄰近地區。」（經濟部商業司，
1996）。

　　根據上述對於購物中心完整的定義，再佐以其他現代購物中心
所應具有的功能，則一個購物中心應該具有下列的特點（經濟部商業
司，1996）：

1.有一塊完整的地基，而其開發利用除了必須考慮到提供當前及
　未來將運用到的足量商業及停車空間外，還應考量到自然環
　境、生態、水土保持等相關環保問題。

2.有一致而整體的建築設施規劃。建築設施強調其特色及景觀的
　一致性及主題性，同時並能提供足夠的商業服務空間給經過選
　擇並統一管理的整組零售店頭。

3.與所提供服務的商圈或住宅區之間，必須有完善的道路交通系
　統，使消費者可以迅速的到達或離開。

4.有足量的停車空間，同時停車場的出入位置與購物中心的出入
　口及店頭消費步道間的聯絡方便。

5.所提供之服務及商店業種呈多元性及多樣化，而且其選擇及
　設計完全是針對鄰近商圈或住宅區之需求。並且購物中心內
　的店家通常由一到數家主要承租戶（或稱主力商店）（anchor
　tenant）及許多一般的承租戶組合而成。

6.集中而統一的經營策略及店頭管理。例如目標客層設定、商品
　的編排及展示方式、商場的平面規劃及內部裝潢設計、行銷推
　廣策略、整體的形象推廣等相關議題，都由統一的管理單位來
　負責。

7.強調安全舒適且具有獨立個性「購物環境」的塑造。從外圍的
　建築景觀、綠地林園、指標設計，到內部消費動線的安排、燈
　光及色彩的設計、從業人員的服務態度等，都必須注重一致性

及協調性，使消費者同時獲得物質與精神需求的雙重滿足。

二、購物中心的定位

為了同時滿足消費者之基本需求與精神需求，同時亦考量未來人們的生活型態，楊忠藏（1992）認為購物中心的定位應是：

1.含購物中心、生活文化主流業種之綠地中心。
2.以家庭參與為周邊副都心設施之藍本。
3.主都會中心購物部分以中階社會層生活提升為藍本。
4.講求生活品味的提高，並以文化藝術為長遠目標。
5.集購物、住宿、遊樂、休閒、教育、文化、生活品味之商業中心。

 第二節　購物中心的功能

大型購物中心通常具有商業、文化、服務與娛樂等四項功能，並以休閒綠地、停車場、公共設施貫穿其間（**圖13-1**），此四項功能具有相輔相成的效果，使購物中心集購物、休閒、文化與觀光於一身，進而創造一個多元性的現代商業中心。

購物中心在商業、文化、娛樂與服務的功能如下（楊忠藏，1992）：

一、商業功能

(一)規劃理念

1.建立都會區副都市型之大型購物中心。

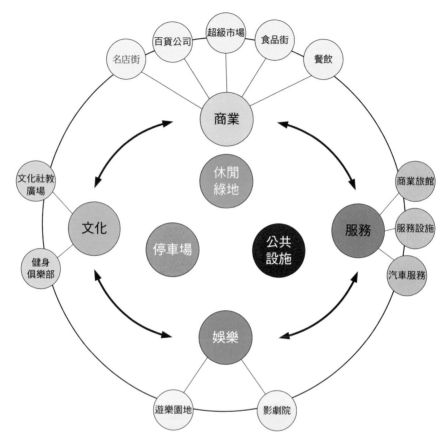

圖13-1 大型購物中心關聯功能設施概念

資料來源：楊忠藏（1992）。〈大型購物中心之研究〉。《台灣經濟金融月刊》，28(10)，46。

2.提供單站購足之機能。

3.滿足未來生活品質之需求，可做多功能之使用。

(二)常見業種內容

1.百貨公司：提供中、高水準之百貨商品。

2.超級市場、食品街：提供日常生活必需品。

3.名店街：集合國內外各式專門店。

4.餐飲中心：提供中外美食、名點、家鄉小吃、宴席與速食等。

5.大型量販店：提供物美價廉之商品。

二、文化功能

(一)規劃理念

1.提供文化社交場所，兼顧各種不同文化層面之活動需求。

2.提供健身體育場所，滿足運動需求。

(二)常見業種內容

1.文化社交廣場：視聽室、圖書館、博物館、沙龍與室外廣場等。

2.健身俱樂部：室內外各式球場、健身房、三溫暖、游泳池與冰宮等。

三、娛樂功能

(一)規劃理念

1.提供多種功能之娛樂設施，滿足多樣化之精神生活。

2.造就完善之室內外環境品質，調劑各種生活層面之需求。

(二)常見業種內容

1.遊樂園：科技、奇幻、冒險等遊樂空間。

2.影劇院：電影、小型劇場、地方民藝場等。

四、服務功態

(一)規劃理念

1. 提供遊客停留的服務空間及設施。
2. 提供遊客交通、資訊、金融之服務空間及設施。
3. 提供社會服務之空間及設施。

(二)常見業種內容

1. 停車場與汽車服務：停車場、加油站、保養場等。
2. 社會服務與遊客服務：托兒所、老人服務中心、社區活動中心、診所、郵局與銀行等。
3. 商業旅館：旅社、飯店等。

 ## 第三節　購物中心的類型

　　購物中心（shopping center）一詞最先於1950年的美國出現，而因應不同的經濟情況的轉變，復加上時代潮流的日益繁複，購物中心的分類也就更加多樣化。依國際購物中心的分類，大型購物中心共分為：鄰里型購物中心、社區型購物中心、區域型購物中心、超區域型購物中心、時裝精品購物中心、大型量販（業種）購物中心、主題／節慶型購物中心與工廠直銷購物中心，以下分述各類型購物中心特色（經濟部商業司，1996）：

一、鄰里型購物中心

鄰里型購物中心（neighborhood center），以提供最鄰近地區（不論是住宅區或商業區）最基本、每日必需的便利消費爲基本設計理念。它強調與住宅區或商業區的結合，而因爲其主要是提供基本的日常消費，因此鄰里型購物中心有一半以上是以「超級市場」爲主要商店，販售各類日常用品及服務，再佐以銷售藥品、蔬貨、零食糖果、衣物及個人服務的各類較小型商店。次要的主要商品爲小型的蔬貨藥品店，約有1/3的鄰里型購物中心是以此爲重心。

二、社區型購物中心

社區型購物中心（community center）的基本設計理念與鄰里型購物中心大致相同，但是卻比鄰里型購物中心提供範圍更廣泛的成衣及紡織類（soft goods）產品。最常見主要承租商店有超級市場、蔬貨店、連鎖藥品百貨店及中小型的折扣百貨店等，再附屬以例如衣物、家庭五金／家具、玩具、家電及運動用品等折價專賣店。以主要承租戶而言，近年來較大型的全國性連鎖店已逐漸取代了中小型百貨店，成爲大多數社區型購物中心的主要重心。

三、區域型購物中心

區域型購物中心（regional center）大都建築在交通樞紐地區，服務也以提供給大型商圈或住宅區爲主。所提供的商品種類既深且廣（所增加的商品種類大部分是衣物紡織類），而所提供的服務也多樣且深入。區域型購物中心對消費者最主要吸引力爲其主力商店：傳統的大型百貨公司、大型量販店或者是精品專賣店。

　　區域型購物中心的周邊土地運用也呈現多樣化，除了提供以購物中心爲目的的建築物之外，其土地建築規劃還包括提供辦公、住宿、娛樂、餐飲、電影等各類型活動；從而使得區域型購物中心的功能除了購物消費外，更擴大到休閒、社交、商業服務、娛樂等。

四、超區域型購物中心

　　超區域型購物中心（superregional center）大致上相類似於區域型購物中心，但卻有更多的主力商店（主要是大型的百貨公司，通常是三個以上），以及更深入且多樣的商品及業種，而所服務的商圈人口數也更爲龐大。商圈服務人口則至少有30萬以上。

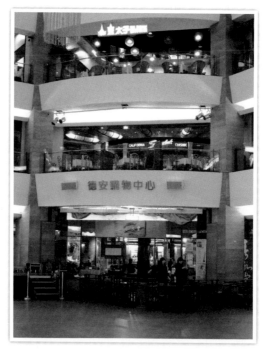

德安購物中心以「快樂的市中心」爲訴求，
成爲台中市東區的大型休閒購物中心

五、時裝精品購物中心

時裝精品購物中心（fashion/specialty center）的最大特色通常沒有主力商店。主要的商品為高品質及高單價的各類成衣精品、古董藝術品店或是手工藝品店。雖然一般並沒有主力商店，但有時也有以連鎖的餐廳或娛樂設施（例如電影院）以吸引人潮。這類型中心一般座落於觀光地點或高收入地區，而整個建築實體的設計也非常的繁複而多樣，強調裝潢的高貴及景觀設計的精緻。

六、大型量販（業種）購物中心

大型量販（業種）購物中心（power center）通常由好幾個互不相屬的主要承租戶組成，包括大型百貨公司、量販店，如Wal-Mart、K-Mart等；倉儲式量販俱樂部（warehouse club），如Sams和Price

時裝精品購物中心雖沒有主力商店，卻往往能吸引特殊的消費族群

Club，以及對某類型貨品提供低價且多樣選擇的「單一業種量販店」（category killer），幾乎所有的power center都採用開放式購物的建築。其商店的業種安排考慮的標準並不在商店規模的大小，而是以消費者的生活及購物爲取向，此種購物中心在不同層面與傳統的社區型或區域型購物中心競爭，也給傳統的購物中心嚴重的打擊。

七、主題／節慶型購物中心

典型的主題／節慶型購物中心（theme/festival center）會選擇一個主題，而這項主題則由其個別商家的建築設計，甚至商品的設計造型所共同表現出來。其主要訴求是針對地區外來的觀光客，有時會有餐廳及娛樂設施爲其主力商店。主題／節慶型購物中心通常位於郊外，而且多數是由一些老建築物甚或具有歷史價值的古建築物改建而成。

八、工廠直銷購物中心

工廠直銷購物中心（outlet center）主要是由生產製造商（manufacturer）組成，以低價銷售其本身的自有品牌的零碼商品及剩餘貨品。根據資料顯示，1987年全美大約有115個工廠直銷式的購物中心，但到1990年，這個數目已增加到280個，其增加的速度大約是每年30個。工廠直銷式的購物中心通常占地非常廣大，甚至超過區域型及超區域型的購物中心。

在70年代中期，工廠直銷式的購物中心是爲了處理瑕疵品或調整庫存而成立的。初期是以廉價的商品作爲號召，並且有許多賣場都是以無裝潢的倉庫型態出現。近年來爲了改變消費者認爲此類購物中心缺乏精緻和高尚物品的拙劣形象，有愈來愈多的工廠直銷式的購物中心也強調展示空間及裝潢的設計，以求達到更高雅的購物環境塑造。

 ## 第四節　台灣購物中心發展與現況

一、台灣購物中心發展

　　台灣購物中心的發展，最早可追溯至民國78年，台灣第一家「倉儲批發店」——萬客隆的開業。萬客隆提供大而且充足的停車空間，解決都會居民購物時車位難求窘境，店內提供多樣化的商品選擇，以及合理化的價格，以至於開業不久即吸引大量人潮前往消費購物。

　　根據歐、美、日等先進國家經濟發展的經驗，當一國國民每人平均所得達到10,000美元時，量販店就會開始盛行，當平均每人所得超過12,000美元時，以服務品質為導向的購物中心就會出現（表13-1）。萬客隆的經營成功，吸引知名的量販店，如家樂福、大批發百貨等，紛紛加入市場經營的行列，奠定了國內購物中心發展的雛形。

表13-1　國民所得與消費習性及業態發展之關聯　　　　　　　　　　單位：美元

每人國民所得	發展蓬勃之業態	消費特性	每人國民所得	
1,000	百貨公司	喜愛多種品項、高品質商品	64年	956
3,000	超級市場	重方便、快適、清潔、衛生	73年	3,046
6,000	便利商店	要求便利、時效、明亮賣場	77年	6,333
10,000	量販店	追求低價格商品、大量購買需求	81年	10,202
12,000	購物中心	多元化的購物便利、講究品味氣氛		
15,000	DIY（自己動手組合商品）Home Center（家用品中心）Non-Store Retailing（無店鋪販賣）	勞工昂貴、個人休閒時間增多、希望從工作中獲得樂趣、講求個性化、品味化		

資料來源：賴杉桂（1995）。〈我國商業發展現況與趨勢（上）〉。《商業現代化雙月刊》。台北：經濟部商業司。

　　民國83年，遠東集團在台北市敦化南路底的「遠企購物中心」（The Mall）正式向國人報到，也將國內大型購物中心的發展推向另一個階段（經濟部商業司，1996）。遠企購物中心是我國第一個成立的購物中心，當時國人平均每人國民所得是11,040美元。

　　隨著經濟的快速成長，國民所得大幅提升，消費型態也會隨之轉變。而休閒時間增長、生活型態改變，使人們對於休閒設施之需求，在質與量上均需明顯地提升，此亦正是結合購物、休閒、娛樂與文化多功能使用之大型購物中心最佳的發展契機（賴杉桂，1995）。然而因台灣複雜的土地分區管制規定，限制了國內大型量販店或購物中心大型開發案的土地取得，導致購物中心無法在國內蓬勃的發展。

　　政府為了改善國民整體生活品質與有效利用土地資源，於民國83年6月1日以「行政命令」之形式，由經濟部與內政部共同發布「工商綜合區設置方針暨工商綜合區開發設置管理辦法」，使得購物中心依法可以在工商綜合區內設立。希望藉由工商綜合區之設置與開發，配合國家整體之發展，協助業者突破工商用地取得不易之瓶頸，並滿足新產業活動對土地之需求，以促進商業、服務業等第三級產業之現代化。

　　根據行政院全國工商服務入口網，規劃設置工商綜合區資料顯示，截至民國101年11月，獲得經濟部推薦工商綜合區總共有54案件（**表13-2**），其中4案件為已開幕（**圖13-2**），2案件已完工，6案取得開發取得，3案件申請開發許可，16案件用地變更審議，21案件撤銷，2案件為其他。目前工商綜合區已開幕的購物中心有桃園台茂、大江國際與台南台糖量販嘉年華購物中心，其中桃園台茂購物中心是工商綜合區中，第一個興建營運的購物中心。台東鹿鳴溫泉酒店則是國內第一家在工商綜合區內興建的飯店。

表13-2　經濟部推薦工商綜合區之案件

階段	開發地點	案件名稱	推薦函核發日期	進度	土地面積（公頃）	開發分區／使用
已開幕（4案）	桃園中壢	大江國際	84.04.26	購物中心已開幕	5.0000	購物中心
	桃園蘆竹	台茂開發	84.04.26	購物中心已開幕	5.0000	購物中心
	台南仁德	台糖	84.05.23	購物中心已開幕	10.2086	購物中心、修理服務業、物流專業
	台東鹿野	鹿野鼎開發	86.07.09	旅館已開幕	11.3490	購物中心、工商服務及展覽
已完工（2案）	台北新莊	歌林	85.12.11	96.07取得建照執照 96.10動工 97.12預計完工	5.3380	購物中心
	桃園中壢	樹籽	84.07.22	第一期旅館已完工	15.8160	購物中心、工商服務及展覽
取得開發許可（6案）	北縣瑞芳	永聯建設	92.03.27	93.04取得雜項執照	49.2826	倉儲物流、修理服務、綜合工業
	桃園中壢	泰鑫建設	86.03.19	完成繳納捐獻金	10.3528	購物中心
	桃園楊梅	景山交通	91.08.19	申請建照及雜項執照	4.9385	倉儲物流
	苗栗三義	台灣農林	93.11.10	96.10.3區委會決議「依決議修正無誤後，核發許可函」，現於雜項執照申請作業中	26.0736	購物中心
	中縣沙鹿	台達發	84.04.26	96年取得雜項執照	10.0916	購物中心
	中市西屯	遠東綜合開發	84.07.20	90.09.13台中市政府核發開發許可，91.07.31提出雜項執照申請	5.1788	購物中心
申請開發許可（3案）	台北新店	統一工商	92.05.15	94.08.10主要計畫發布實施，94.08.18細部計畫發布實施	5.1860	購物中心
	桃園平鎮	掬水軒開發	88.04.18	97.06都委會通過	5.1619	購物中心
	台南麻豆	金保力建設	90.11.20	取得用地變更許可	1.5808	批發量販
用地變更審議（16案）	基隆安樂	魏慶乾	86.06.19	87.07.10通過環評	5.1200	購物中心、物流專業、修理服務業、工商服務及展覽
	基隆安樂	幸城建設	88.08.30	88.10.06通過環評	6.9306	購物中心

（續）表13-2　經濟部推薦工商綜合區之案件

階段	開發地點	案件名稱	推薦函核發日期	進度	土地面積（公頃）	開發分區／使用
用地變更審議（16案）	北縣林口	榮民工程	90.10.16	92.05.27都委會決議「台北縣政府會同林口鄉公所先行研議具體審查意見到部後，再由專案小組續予審查」	10.3831	購物中心
	北縣五股	遠東資源開發	86.09.18	89.07.20縣都委會通過，內政部都委會尚未送審	5.1217	購物中心
	北縣五股	新竹貨運	96.12.31委員會推	96.12.31經濟部審議同意推薦	1.5448	倉儲物流
	桃園大園	立興投資	94.11.09	開發計畫原則通過，但尚未取得開發許可	2.4612	倉儲物流
	桃園八德	桂冠實業	96.06.22委員會推	都計、環評審查階段	2.7382	倉儲物流
	桃園八德	廣豐	86.09.18	設計階段，都委會審議中	5.3693	購物中心
	宜蘭礁溪	遠東資源開發	92.07.02	97.01.17區委會決議「依決議修正無誤後，核發許可函」	10.1470	購物中心、工商服務及展覽
	中市西屯	超時航國際事業	88.05.07	用地變更審議中	16.8502	購物中心、工商服務及展覽
	嘉義中埔	年代國際	88.09.08	通過環評	20.0004	購物中心、工商服務及展覽
	台南新營	台灣紙業	84.05.30	用地變更審議中	10.0188	購物中心
	台南新市	佳和實業	86.11.28	通過環評	6.4217	購物中心
	高縣大寮	鳳山世界貿易	87.04.23	用地變更審議中	17.3728	購物中心
	高縣仁武	華榮電纜	96.02.01	都計、環評審查階段	13.2135	購物中心、工商服務及展覽
	屏東內埔	蔡東錡	84.07.20	86.01.24通過環評	7.5981	購物中心、工商服務及展覽
撤銷（21案）	基隆中山	泰民建設	86.06.24	內政部都委會審議中（回復原分區）	10.3883	購物中心
	北縣鶯歌	華隆	85.12.10	90.04.19縣都委會通過，廠商已暫緩開發	5.3335	購物中心
	桃園市	台通開發	86.07.09	回復原分區	5.5907	購物中心

（續）表13-2　經濟部推薦工商綜合區之案件

階段	開發地點	案件名稱	推薦函核發日期	進度	土地面積（公頃）	開發分區／使用
撤銷（21案）	桃園中壢	裕豐國際開發	89.06.07	950825撤銷09500132960	8.5156	購物中心
	桃園楊梅	嘉新畜產	88.04.16	960921撤銷推薦09600144550	12.5553	購物中心、工商服務及展覽
	桃園大溪	新光紡織	84.07.21	850803撤銷85213395	5.4952	購物中心
	新竹市	冠軍（股）	85.10.16	890710撤銷推薦89019938	10	購物中心
	苗栗市	古石榮	84.04.26	88年苗栗縣政府撤銷開發許可。900926內政部同意回復原分區	5.2643	購物中心、工商服務及展覽
	苗栗竹南	福第建設	84.04.28	900209撤開發許可9000012065	6.6281	購物中心、工商服務及展覽
	苗栗竹南	台糖	84.04.28	92129註銷開發許可0920010674	6.9495	購物中心、工商服務及展覽
	苗栗竹南	國華人壽保險	85.12.10	880116撤銷推薦	7.8677	購物中心、工商服務及展覽
	中縣沙鹿	王月華等三人	84.04.26	910221撤銷推薦09102035610	5.0019	購物中心
	嘉義市	帝門藝術	88.03.30	950810撤銷推薦09500600440	5.4247	購物中心、工商服務及展覽
	台南市	東陽實業	87.06.05	撤銷開發許可	5.7702	購物中心、工商服務及展覽
	台南仁德	東豐纖維企業及東和紡織印染	84.11.30	891116撤銷89032005	21.6947	購物中心、工商服務及展覽
	台南善化	怡華實業及三福化工	87.09.23	961211撤銷 09602162570	8.5147	購物中心、工商服務及展覽
	高縣路竹	東豐纖維	84.07.04	回復原使用分區	16.8531	購物中心、工商服務及展覽
	高縣前鎮	中國石油化學工業	84.07.04		8	購物中心
	高縣仁武	台糖	84.07.04	內政部都委會審議中（回復原分區）	10.3613	購物中心、工商服務及展覽、修理服務業

（續）表13-2　經濟部推薦工商綜合區之案件

階段	開發地點	案件名稱	推薦函核發日期	進度	土地面積（公頃）	開發分區／使用
撤銷（21案）	屏東恆春	陳邦惠	84.06.19	950615撤銷開發許可	11.4209	購物中心、工商服務及展覽
	屏東枋山	陳朝壽	84.06.20	940906內政部同意廢止開發許可	12.8341	工商服務及展覽
其他（2案）	北縣汐止	東雲	86.11.04	停止開發	5.0100	購物中心
	高縣湖內	新瑞都開發	84.06.13		11.7808	購物中心、工商服務及展覽、倉儲量販中心

資料來源：全國商工行政服務入口網（2013）。規劃設置工商綜合區，http://gcis.nat.gov.tw/main/subclassAction.do?method=getFile&pk=136。檢索日期：2013年11月15日。

圖13-2　已獲推薦工商綜合區案件與進度

二、台灣購物中心現況

　　經濟的蓬勃發展，國民所得和消費能力的大幅提升，是購物中心發展的重要條件。國內購物中心自民國83年遠企購物中心開幕營運後，直到88年才有第二家購物中心（環亞購物廣場）的出現，隨後購物中心在國內各地區快速的發展。截至民國96年底國內共有19家購物

中心（**表13-3**），其中有8家購物中心位於台北市，桃園縣有台茂購物中心與大江國際購物中心兩家，是國內於工商綜合區內首先興建的兩家購物中心。台中市、新竹市和高雄市也均有兩家購物中心，台北縣、台南縣和嘉義縣則各有一家購物中心。目前國內購物中心規模最大的是高雄統一夢時代，其樓地板面積總共有40萬平方公尺，約是台北京華城的兩倍之大。

表13-3　台灣購物中心開幕時間與樓地板面積

開幕年份	購物中心名稱	地點	樓地板面積 （平方公尺）
1994	遠企購物中心	台北市	20,500
1999	環亞購物廣場	台北市	66,650
1999	台茂購物中心	桃園縣	196,400
2000	紐約紐約	台北市	31,680
2001	大江國際購物中心	桃園縣	165,289
2001	德安購物中心	台中市	118,800
2001	微風廣場	台北市	75,900
2001	京華城	台北市	204,300
2002	高雄大遠百FE21' MegA	高雄市	102,839
2002	老虎城	台中市	48,972
2002	Zoo Mall	台北市	62,700
2002	新竹FE21' MegA	新竹市	71,265
2003	風城購物中心	新竹市	338,433
2003	台北101	台北市	76,033
2003	台糖嘉年華購物中心	台南縣	38,790
2004	美麗華百樂園	台北市	125,400
2005	環球購物中心	台北縣	135,300
2006	耐斯廣場	嘉義市	92,562
2007	統一夢時代	高雄市	400,000
2008	漢神巨蛋	高雄市	21,000坪*
2008	蘭城新月	宜蘭縣	37,000坪*
2009	Bellavita	台北市	8,998坪*
2009	京站時尚廣場	台北市	10,000坪*
2010	義大世界購物中心	高雄市	-

註*：資料為購物中心營業面積。
資料來源：作者整理。

在營運的績效表現，目前國內並無購物中心的單獨營業資料，因此只能從百貨公司的營業資料觀察購物中心營運表現。根據經濟部批發、零售及餐飲業動態調查資料，民國88年百貨公司整體的營業額是1,395.0億元（**表13-4**），占全部綜合商品營業額之25.16%，101年百貨公司營業額是2,799.8億元，占全部綜合商品營業額之27.23%，十三年來百貨公司營業額增加1404.8億元，營業額成長1.01倍，每年平均成長率5.58%。進一步觀察經濟成長與百貨業營業額的關係可以發現（**圖13-3**），百貨業營業銷售額成長率與經濟成長率有明顯的關係。

表13-4 綜合商品零售業營業額

單位：千元

年度	綜合商品	百貨公司	超級市場	連鎖式便利商店	零售式量販店	其他綜合商品零售
88	554,439,155	139,505,458	86,117,056	110,884,523	102,291,157	115,640,963
89	603,539,487	152,175,503	86,411,552	121,604,136	120,041,267	123,307,027
90	628,133,774	158,686,292	89,606,367	135,715,677	127,435,109	116,690,325
91	659,977,189	177,391,977	88,584,861	150,694,917	132,538,933	110,766,503
92	689,761,314	180,197,944	93,035,643	163,135,058	133,534,022	119,858,645
93	738,433,049	202,779,422	98,931,663	173,248,750	130,057,406	133,415,808
94	760,510,848	213,524,541	101,067,288	188,885,657	130,432,391	126,600,971
95	783,045,059	211,574,388	102,966,167	205,502,293	132,427,952	130,574,262
96	817,647,679	225,155,833	110,902,355	209,653,045	137,292,526	134,643,921
97	836,838,067	224,783,846	121,200,990	211,994,223	145,429,405	133,429,600
98	856,025,259	231,924,366	126,665,396	212,065,701	148,091,679	137,278,117
99	916,977,139	251,112,824	133,345,277	230,456,451	156,815,898	145,246,689
100	978,644,576	270,185,778	143,086,581	245,984,981	167,138,220	152,249,016
101	1,028,028,813	279,985,767	151,555,823	267,700,369	171,356,433	157,430,421

資料來源：經濟部統計處（2013）。經濟部統計處，調查資料庫商業營業額調查，http://dmz9.moea.gov.tw/gmweb/investigate/InvestigateEA.aspx。檢索日期：2013年11月16日。

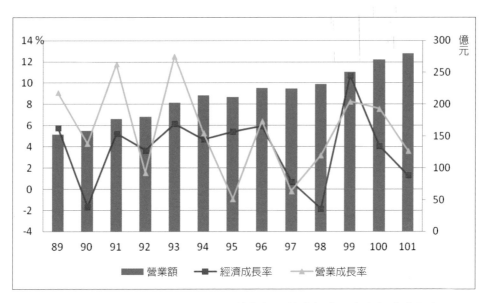

圖13-3 民國89～101年百貨公司營業額、營業額成長率與經濟成長率

南台灣高雄夢時代購物中心（Dream Mall）為亞洲具水準的大型國際購物中心

第五節　案例介紹——台茂購物中心

桃園理成（台茂）南崁工商綜合區於民國88年7月正式開幕，這個台灣第一座在工商綜合區開幕的購物中心，將對台灣的生活型態帶來革命性的改變，也把台灣的商業現代化帶入一個新紀元。

一、發展簡史

台茂南崁購物中心自民國88年7月4日開幕以來，受到各界之關注與指教，從硬體與軟體各方面來說，台茂南崁是一個相當成功的案例，其對台灣消費形態、休閒生活模式所帶來的衝擊與提示是不容忽視的。以休閒娛樂為主的購物中心，其基本條件是應具有獨特的建築風格、符合機能要求的硬體設備、特殊色彩及圓滿的招商成果、明確的經營理念及有組織、有系統的經營團隊。

台茂南崁購物中心建築設計的初始是由台茂公司先行擬定開發計畫，總招商計畫方針來勾勒出建築設計的方向，初期由美國Callison Architects執行購物中心基本架構規劃，擬定主要水平、垂直動線、結構及機電系統相關功能之原則，中期由美國設計公司EME與台茂公司共同研討並訂定本購物中心之主題，後期由美國DDG建築師事務所（Development Design Group）發展主題設計、細部設計、室內主題設計及基本建材之建議。華業建築師事務所則配合國外設計師，負責審核本地建築相關法規，提供施工圖說、規範及技術問題之諮詢。台茂公司設計部負責總合因應經營理念、招商條件及營運需求之改變，以及整合各相關顧問之工作界面。

在這整體規劃、設計、施工、內裝的過程中，經歷各層面及不同角度的挑戰，不論是由規劃面來觀之，配合營運招商之設計修正，配

合建築法規在設計方法之克服，承租戶施工規範之制定與執行，每一項目均伴隨著其深奧的專業智慧與從錯誤中學習成長的經驗累積（**表13-5**）。

二、Learning from Las Vegas

在台茂南崁家庭娛樂購物中心整體規劃發展過程中，經常被問及為什麼台茂南崁的建築設計理念是如此的「特別」，具有個性，甚至「卡通虛擬」。不論是承租廠商、開發同業、建築同業，對台茂南崁均懷著一份憧憬，或幻想，或誤解。

建築設計的過程是具邏輯性的。通常而言，設計者由觀察基地的景觀現況開始，融入以往的經驗，與歷史上的典範，企圖賦予每一個

表13-5　台茂購物中心的開發過程

時間	籌備進度
1995年4月	獲得經濟部土地變更許可
1996年2月	通過環境評估審查
1996年12月	完成土地使用分區變更
1997年1月	台茂開發股份有限公司成立資本額3,500萬元
1997年3月	台茂動土典禮
1997年6月	獲桃園縣政府核發建照及執照
1997年12月	與新加坡亮閣控股公司簽約
1998年7月	上樑典禮
1998年7月	招商進度達七成
1998年12月	招商說明會
1998年12月	招商進度達八成三
1999年4月	招商進度達九成五
1999年4月	舉行「快樂找頭路」聯合徵才活動
1999年6月	舉行試賣
1999年7月	台茂正式開幕營運

資料來源：《台茂歡樂報》第四期。

設計案獨特的風格、主題，並藉由建築的語彙來表達設計的意念。美國內華達州沙漠中的賭城Las Vegas，就是我們在開發工業用地成為商業用休閒、娛樂、購物中心時的原始借鏡。Las Vegas耀眼的標的物、誇張的招牌、人文主義的大膽嘗試，在建築上大放光彩。其建築設計本身不再局限於傳統學派，或任何主流的設計規範。台茂南崁的設計出發點亦是藉著塑造的環境而刺激人的潛在意念，引導人進入歡樂愉快的意境聯想：商業建築理應是一種象徵性的表率，它象徵著一種美滿充沛的環境，商業建築扮演的角色應如同沙漠中的綠洲，負擔起抒解壓力的社會責任，並圓滿生活的品質，滿足實際生活的幻想層面。

台茂所追求、所企圖塑造的建築精神是無法以一般建築語彙來表達或解釋，而卻能在Las Vegas的建築中獲得啟發與激勵，就如同每一個藝術家都有其各自風格的根源與發展起始。

三、夢幻城堡

隨著開發主題、經營招商策略之成熟，台茂南崁的建築設計亦日趨具體化。台茂想塑造的是一個嘉年華的熱鬧市街，有廣場、有鐘塔、有聚落、有露台、有城門、有市集、有象徵權力的中心、有亮麗不俗的商店，城堡的意象就在集思廣益的過程中，由虛擬的理想發展成具象的設計案。

台茂很主觀的選擇了中古世紀的英國式城堡為設計的主題，運用中古世紀充滿傳奇故事與奇幻魔術的背景歷史，發展出台茂南崁各主要區域的設計主體、設計元素與設計的風格。購物中心的主體建築在反映中古世紀城堡與城邦（township）的關係，主體建築的背景代表中古世紀時代自然與人為景觀：依山勢發展的城鎮。城塔、城門、城牆、鐘樓則為主體建築的前景，臨南向的商家店面是城鎮、聚落的代表，東南角城堡三塔是設計的重心與整體基地規劃的中心。景觀之鋪面地坪設計、材料、顏色的選擇，完全搭配中古時代的設計元素與色

調，南向的大親水池與中央廣場是抽象的護城河與Draw Bridge。

購物中心的室內空間是主題延伸發展的更上一層樓，中央鐘塔挑空區與城堡挑空區是市鎮的聚集點，基本設計之元素如拱門、石立柱造型、石柱欄杆串成室內空間的時代背景與空間層次，城鎮的繽紛色彩與嘉年華的歡樂，則必須由台茂的承租廠商參與而共同織出的理想。

四、關懷認同的建築

台茂南崁的開發精神是結合娛樂、休閒與購物為一體，在建築設計規劃的構思是創造地方上的地標。商業建築是滿足社會需求的目的地，其對社會的責任是造就社會的祈望。業者希望由台茂南崁強勢的主題設計來提醒大眾，尤其是建築同業們對現代建築有更敏銳細膩的體認。建築設計原本是表達意念的方法，建築是一種社會溝通的工具，藉著設計來詮釋其涵蓋的機能與代表的意象。商業建築的美仍然在於講究比例的平衡、色彩的協調、幾何的搭配與材料的選擇，但是建築不應僅僅拘泥於「精緻文化」。建築主題設計是一種徵象，是設計者對社會關懷認同的表徵，亦深信這是在為消費者創造一個休閒娛樂及購物空間的必然趨勢。

NOTE

第四篇

非營利休閒事業

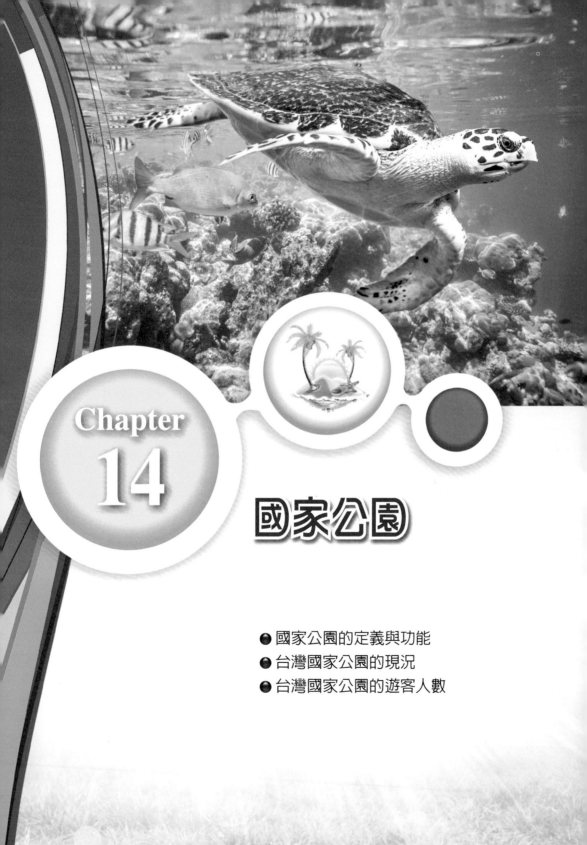

Chapter
14

國家公園

● 國家公園的定義與功能
● 台灣國家公園的現況
● 台灣國家公園的遊客人數

國家公園可視爲地球上較特殊且具代表性的自然界樣本區，經由各國政府刻意的保護與經營，以爲後世子孫享用的一種自然資源保護體系。換句話說，國家公園是讓人們永續享用而加以保護的自然環境，是全球自然保育最重要的方式之一（游登良，1994）。

第一節　國家公園的定義與功能

一、國家公園的定義

國際自然保育聯盟（IUCN）在1974年出版之《國家公園及同等保護區名冊》，所明定的國家公園選定標準，目前仍是國際間被公認最具代表性者（黃文卿，2002）：

1. 不小於1,000公頃面積之範圍內，具有優美景觀的特殊生態或特殊地形，具有國家代表性，且未經人類開採、聚居或開發建設之地區。
2. 爲長期保護自然、原野景觀、原生動植物、特殊生態體系而設置保護區之地區。
3. 由國家最高權宜機構採取步驟，限制開發工業區、商業區及聚居之地區，並禁止伐林、採礦、設電廠、農耕、放牧、狩獵等行爲之地區，同時有效執行對於生態、自然景觀維護之地區。
4. 在一定範圍內准許遊客在特別情況下進入，維護目前的自然狀態作爲現代及未來世代科學、教育、遊憩及啓智資產之地區。

我國「國家公園法」第六條規定，國家公園之選定基準如下：

一、具有特殊景觀，或重要生態系統、生物多樣性棲地，足以代

表國家自然遺產者。

二、具有重要之文化資產及史蹟，其自然及人文環境富有文化教育意義，足以培育國民情操，需由國家長期保存者。

三、具有天然育樂資源，風貌特異，足以陶冶國民情性，供遊憩觀賞者。

合於前項選定基準而其資源豐度或面積規模較小，得經主管機關選定為國家自然公園。

依前二項選定之國家公園及國家自然公園，主管機關應分別於其計畫保護利用管制原則各依其保育與遊憩屬性及型態，分類管理之。

國家公園在經營管理上可區分成五大使用分區，根據「國家公園法」第十二條規定，國家公園得按區域內現有土地利用型態及資源特性，劃分下列各區管理之：

1.一般管制區：係指國家公園區域內不屬於其他任何分區之土地

馬公的天后宮為一級古蹟，為台灣歷史最久遠的媽祖廟

與水面，包括既有小村落，並准許原土地利用型態之地區。

2. 遊憩區：係指適合各種野外育樂活動，並准許興建適當育樂設施及有限度資源利用行為之地區。

3. 史蹟保存區：係指為保存重要史前遺跡、史後文化遺址，及有價值之歷代古蹟而劃定之地區。

4. 特別景觀區：係指無法以人力再造之特殊天然景緻，而嚴格限制開發行為之地區。

5. 生態保護區：係指為供研究生態而應嚴格保護之天然生物社會及其生育環境之地區。

二、國家公園之功能

國家公園兼具保育和遊憩理念，是一國邁向文明開發，執行環境保育政策之指標。國家公園具有下列的功能（游登良，1994）：

(一)提供保護性環境

國家公園地區具有成熟的生態體系，且常存有終極生物群落（climax community），品類繁複，穩定性特高。對缺少生物機能之都市體系及以追求生產量為目的的農業生態體系產生中和功用，同時由國家最高權利機構直接有效地經營國家公園暨保護資源，對於國民的生活環境品質及國土保安均極具意義。

(二)保存遺傳物質

自然生態體系中，每一階段的每一生物均是經長時間的演替作用而遺存者，無論是動物或植物，在今日不能利用的，不一定就沒有明日的利用價值。若任由伐木、狩獵、濫墾等不當行為持續進行，將使生物大量滅絕，並間接的消滅了人類賴以維生的動物或植物，使生態體系趨於瓦解。因此國家公園具有保存自然資源及孕育豐富生物基因

庫（gene pool）之功能。

(三)提供國民遊憩及繁榮地方經濟

　　雄偉獨特的景觀及變幻無窮的大自然可陶冶人性，啟發靈感。在今日都市經濟快速發展及工商繁忙之餘，大都會居民對戶外遊憩的需求更為迫切。因此在國土計畫中除了地方性公園及都市綠地之配置外，實應安排適宜的大型公園及曠野地區，並審慎地考量各區的機能、時序及空間上的配合關係，如此方有助於國民遊憩問題的解決。國家公園的品質條件實在有益於國民戶外遊憩；同時因國家公園本質上並非大規模開發區內土地，較少提供膳、宿等各項旅遊服務，將可給予區外或周邊市鎮服務事業發展之機會，進而繁榮地方經濟。

國家公園具有保存自然資源及提供特殊地形地質、動植物等科學研究之功能（圖為阿里山神木）

(四)促進學術研究及環境教育

　　大自然本為宇宙知識百科全書的彙集。國家公園係為保存原始自然資源而設，其間之地形、地質、氣候、土壤、河流溪谷、山岳景觀，以及生活其間的動植物均未經人為干擾或改變，不僅可提供一般國民接觸自然及瞭解生態體系的最直接機會，更可作為特殊地形地質、動植物等科學研究之最佳戶外實驗室。

 第二節　台灣國家公園的現況

　　以下將藉由台灣國家公園的發展歷程與觀光遊憩發展概況，對台灣國家公園現況作一詳實的描述（**表14-1**）。

一、台灣國家公園發展歷程

　　台灣地區早在民國24年起之日據時代，即由當時之台灣總督府依據島嶼資源與景觀之條件，選定三處國家公園預定地，分別是「新高阿里山國立公園」、「次高太魯閣國立公園」、「大屯國立公園」。三處國立公園總面積約達46萬公頃，占全台灣島面積之13%，惟因太平洋戰爭爆發而僅止於調查研究。民國51年規劃完成「陽明山國家公園計畫」，為當時缺乏法令依據而未推動實施。民國61年，內政部成立「國家公園法擬訂小組」，結集熱心資源保育之學者專家及相關機構進行國家公園法之起草工作，並於同年6月13日由總統明令公布之。民國66年當時擔任行政院長之前總統蔣經國先生指示：「從事建設應顧及天然資源與生態之保護，從恆春到墾丁鵝鑾鼻這一區域可依國家公園法規劃為國家公園，以維護該區優良之自然景觀。」經內政部會商有關機關決定優先規劃墾丁地區為我國第一座國家公園。民國

68年，行政院通過「台灣地區綜合開發計畫」，指定玉山、墾丁、雪山、大霸尖山、太魯閣、蘇花公路、東部海岸公路、蘭嶼、南橫縱谷等地區為國家公園預定區域（徐國士等，1997）。

表14-1　台灣國家公園分布表

區域	國家公園名稱	主要保育資源	面積（公頃）		管理處成立日期
南區	墾丁國家公園	隆起珊瑚礁地形、海岸林、熱帶季林、史前遺址海洋生態	陸域	18,083.50	民國73年1月1日
			海域	15,206.09	
			全區	33,289.59	
中區	玉山國家公園	高山地形、高山生態、奇峰、林相變化、動物相豐富、古道遺跡	103,121		民國74年4月10日
北區	陽明山國家公園	火山地質、溫泉、瀑布、草原、闊葉林、蝴蝶、鳥類	11,338		民國74年9月16日
東區	太魯閣國家公園	大理石峽谷、斷崖、褶皺山脈、林相富變化、動物相豐富、古道遺址	92,000		民國75年11月28日
中區	雪霸國家公園	高山生態、地質地形、河谷溪流、稀有動植物、林相富變化	76,850		民國81年7月1日
離島	金門國家公園	戰役紀念地、歷史古蹟、傳統聚落、湖泊濕地、海岸地形、島嶼形動植物	3,528.74		民國84年10月18日
離島	東沙環礁國家公園	東沙環礁為完整之珊瑚礁、海洋生態獨具特色、生物多樣性高、為南海及台灣海洋資源之關鍵棲地	陸域	168.97	東沙環礁國家公園於96年1月17日正式公告設立海洋國家公園管理處於96年10月4日正式成立
			海域	353,493.98	
			全區	353,667.95	
南區	台江國家公園	自然濕地生態、台江地區重要文化、歷史、生態資源、黑水溝及古航道	陸域	4,905	民國98年10月15日
			海域	34,405	
			全區	39,310	
離島	澎湖南方四島國家公園	玄武岩地質，特有種植物、保育類野生動物、珍貴珊瑚礁生態與獨特梯田式菜宅人文地景等多樣化的資源	陸域	370.29	民國103年6月8日
			海域	35,473.33	
			全區	35,843.62	

資料來源：台灣國家公園（2015）。營建署全球資訊網站，http://np.cpami.gov.tw/index.php。
　　　　　檢索日期：2015年8月10日。

　　民國71年完成「墾丁國家公園計畫」，73年1月1日成立國家公園管理處，依據「國家公園法」及該計畫執行保育、研究與育樂目標。內政部繼墾丁之後，在民國74年4月10日成立「玉山國家公園管理處」、同年9月16日成立「陽明山國家公園管理處」，加入國家公園保育的行列。在進行玉山國家公園規劃之時，也因新中橫公路開發計畫案與保育之爭論，開啟我國環境影響評估之鑰，讓新中橫公路建設計畫成為國內第一個因生態影響而納入評估的案例。民國75年11月28日成立「太魯閣國家公園管理處」，使得國人正視集水區保育與水力發電孰優孰後發展的議題，以及台灣開發礦產的經濟效益。民國81年7月1日成立「雪霸國家公園管理處」、84年10月18日成立屬於福建省轄區的「金門國家公園管理處」，使得我國的國家公園系統，除了自然生態保育目標之外，亦有人文史蹟保存之實績（黃文卿，2002）。政府為保育東沙環礁獨特的生態系及地景，行政院業於95年12月19日核定「東沙環礁國家公園計畫」，並於96年1月17日正式公告，成為台灣第七座國家公園。98年10月5日，台江國家公園公告成立，成為台灣第八座國家公園。103年6月8日公告，並於10月18日揭牌，澎湖南方四島國家公園成為台灣第九座國家公園。

二、國家公園概況

(一)墾丁國家公園

　　墾丁國家公園位於台灣最南端的恆春半島，是我國第一座國家公園。其位置三面環海，東面太平洋，南瀕巴士海峽，西鄰台灣海峽，是同時涵蓋陸域與海域的國家公園，擁有多樣的地理景觀及豐富的生態資源。百萬年來地殼運動使陸地和海洋深入交融，造成本區奇特的地理景觀與多樣性，包括豐富的海洋生物、珊瑚礁地形、孤立山峰、湖泊、草原、沙丘、沙灘及石灰岩洞。每年還有大批候鳥自北方過

境，蔚爲奇觀。

　　墾丁國家公園屬於熱帶氣候性，孕育海岸林帶的植物群落爲當地獨特植物景觀。南仁山石板屋和鵝鑾鼻燈塔等人文景觀，亦是珍貴的人文資產。

(二)玉山國家公園

　　玉山國家公園位於台灣中央地帶，是島內面積最大的國家公園。區內高山崢嶸，超過三千公尺列名台灣百岳的山峰有三十座之多，不愧是台灣的屋脊。由於地形地勢的變化，具有寒、溫、暖、熱帶四大氣候類型，林帶豐富而變化，有熱帶雨林、暖溫帶雨林、暖溫帶山地針葉林、冷溫帶山地針葉林、亞高山針葉林等。豐富的植物與自然地形，提供生物良好的棲息環境，本區約有50種哺乳動物，其中包括台灣黑熊、長鬃山羊、水鹿和山羌等珍貴動物。鳥類約有150種，包括帝雉、藍腹鷴等台灣特有種。清代開闢的八通關古道和原住民布農族歌舞、編織是本區獨特之人文藝術。

(三)太魯閣國家公園

　　太魯閣國家公園位於台灣東部，座落於花蓮縣、台中縣與南投縣，是我國第四座國家公園。山清水秀的太魯閣，區內高山峽谷多，高落差地勢，豐富的植物資源，成爲野生動物重要的棲息地。瀑布是太魯閣國家公園重要的景觀，著名的有白楊瀑布、銀帶瀑布、綠水瀑布等。

(四)陽明山國家公園

　　陽明山國家公園位於台灣的北端，區內以特有的火山地形、地貌著稱，以大屯山火山群爲主。園區內大小油坑、馬槽、大磺嘴等地，可見強烈的噴氣孔活動，多處溫泉遠近馳名。園區的溪流主要依著山勢呈放射狀，瀑布、峽谷特別多，著名的瀑布有絹絲瀑布、大屯瀑

布、楓林瀑布等。本區受地理位置與季風的影響，植群帶有亞熱帶雨林、暖溫帶長綠闊葉林、山脊矮草原與水生植物群。代表性植物有台灣水韭、鐘萼木、台灣掌葉槭、八角蓮、台灣金線蓮、紅星杜鵑、四照花等等，都是特有或罕見種類。

陽明山國家公園緊鄰台北都會區，提供都會居民休閒遊憩的場所，是一都會型的國家公園。

(五)雪霸國家公園

雪霸國家公園位於本島的中北部，成立於民國81年。區內高山林立，景觀壯麗，以台灣第二高峰雪山和大霸尖山最為著名。雪霸國家公園有豐富的動植物與人文資源，稀有植物有台灣檫樹、雪山綠綠等，並有櫻花鉤吻鮭、台灣黑熊、帝雉、藍腹鷳、台灣山椒魚等珍貴野生動物。

(六)金門國家公園

金門國家公園是一以文化、戰役史蹟保護為主的國家公園。園區內主要為花崗片麻岩所構成，特殊植物生態、豐富的野生動物以及保存完整傳統聚落與戰地遺跡，是國內第一座以維護歷史文化遺產與戰役紀念為主，兼具自然資源保育之國家公園。

(七)東沙環礁國家公園

東沙環礁國家公園成立於民國96年1月，位於南海上方。區內擁有豐富的生態環境，包括東沙群島和環礁，陸域總面積174公頃，海域總面積達353,493公頃，是我國面積最大的國家公園。東沙島成馬蹄形，長年露出水面。環礁底部位於大陸斜坡水深約300～400公尺的東沙台階上，有潟湖、沙洲、礁台、淺灘、水道和島嶼等特殊地形。

(八)台江國家公園

台江國家公園成立於民國98年10月,位於台灣本島西南部,海埔地是台江國家公園區域海岸地理景觀與土地利用的一大特色。園區總面積合計39,310公頃;陸域部分包括台南市鹽水溪至曾文溪沿海公有地及台南縣的黑面琵鷺保護區、七股潟湖等範圍,面積4,905公頃,強調以孕育生物多樣性濕地、先民移墾歷史及漁鹽產業文化三大特色為計畫主軸;海域部分包括沿海等深線20公尺範圍,鹽水溪至東吉嶼南端等深線20公尺所形成之寬約5公里,長約54公里之海域,亦即以漢人先民渡台主要航道中東吉嶼至鹿耳門段為參考範圍,面積34,405公頃(台江國家公園,http://www.tjnp.gov.tw)。

第三節　台灣國家公園的遊客人數

由台灣各國家公園的遊客量分析來探討台灣地區國家公園的發展趨勢。分別對墾丁、玉山、太魯閣、陽明山、雪霸及金門六個國家公園遊客量之變動,作深入的分析。

一、墾丁國家公園

墾丁國家公園自民國73年成立以來,其遊客量一直呈現平穩的增加,87年隔週週休二日的施行,遊客人數達459.5萬人次(**表14-2**)。89年2月國立海洋生物博物館「台灣水域館」開館,90年屏東縣政府首次舉辦「黑鮪魚文化觀光季」,帶來大量的遊客湧向墾丁國家公園,91年遊客人數高達522.9萬人次。92年受到SARS事件影響遊客人數銳減為387.3萬人次,95年遊客人數回升到445.6萬人次,101年遊客人數668.2萬人次。

表14-2　國家公園歷年遊客量

年度	陽明山國家公園	墾丁國家公園	玉山國家公園	太魯閣國家公園	雪霸國家公園	金門國家公園	總計
86	3,620,473	4,207,488	1,899,196	1,173,539	288,222	992,585	12,181,503
87	3,963,825	4,595,062	1,605,573	1,497,501	308,843	564,268	12,535,072
88	3,767,838	3,438,606	1,286,488	1,701,975	292,284	524,243	11,011,434
89	4,406,374	3,519,762	503,380	1,203,987	174,066	781,590	10,589,159
90	4,562,546	5,121,072	1,109,816	3,069,603	196,930	1,242,235	15,302,202
91	2,342,584	5,229,167	1,335,454	2,809,416	472,099	1,480,406	13,669,126
92	2,461,885	3,873,876	1,534,104	3,332,017	839,989	1,007,926	13,049,797
93	2,602,274	4,384,631	1,254,867	2,397,070	651,926	1,189,159	12,479,927
94	2,709,672	4,122,752	1,349,281	3,856,593	482,185	1,083,073	13,603,556
95	3,259,859	4,456,308	1,387,161	6,265,973	514,552	1,048,211	16,932,064
96	3,291,910	3,778,924	1,349,311	4,777,997	582,824	1,036,021	14,816,987
97	2,820,030	3,822,258	1,707,968	5,424,766	574,306	1,084,504	15,433,832
98	2,948,807	4,548,419	1,428,731	6,501,610	842,869	970,708	17,241,144
99	2,757,454	6,180,830	719,239	3,639,714	877,929	1,208,750	15,383,916
100	2,705,401	5,940,586	973,821	3,673,961	927,218	1,729,707	15,950,694
101	2,960,231	6,682,667	1,002,090	4,830,916	1,032,341	1,958,842	18,467,087

資料來源：整理自「觀光年報」，交通部觀光局。

　　墾丁國家公園屬於熱帶性氣候，夏季相當漫長，受季風影響很大，每年10月到隔年3月東北季風在當地地形的效應下，形成著名的強勁「落山風」，對於旅遊的發展是一大限制。根據季節性指數可以觀察到，2月、7月、8月暑假期間和10月是墾丁國家公園的旅遊旺季（**表14-3**），四個月遊客人數約占全年遊客之四成。

墾丁國家公園位於屏東縣恆春鎮，為我國第一座公告成立的國家公園

表14-3 我國國家公園遊客人次季節指數

月份	陽明山 國家公園	墾丁 國家公園	玉山 國家公園	太魯閣 國家公園	雪霸 國家公園	金門 國家公園
1	76.2	77.5	132.8	96.4	93.5	67.0
2	209.7	105.9	150.5	134.0	132.4	74.1
3	355.9	70.5	117.2	93.4	91.2	84.1
4	91.3	96.6	123.8	107.5	93.9	105.9
5	51.5	92.1	90.9	95.5	76.8	119.2
6	49.0	90.6	75.0	93.7	86.4	110.0
7	77.0	135.5	99.0	131.0	153.6	143.6
8	77.5	128.0	74.1	113.5	128.7	114.5
9	59.0	97.9	59.6	75.3	68.1	93.8
10	54.7	115.9	80.1	76.1	88.0	114.2
11	49.4	100.6	93.0	92.2	93.6	98.2
12	48.7	88.9	103.9	91.4	93.8	75.4

註：資料計算期間，民國87年1月～101年12月。

二、玉山國家公園

玉山國家公園地幅廣闊（105,490公頃），為全國最大之國家公園。民國84年以前，遊客人數呈現穩定的成長。85年賀伯颱風重創全台，致玉山國家公園境內多處爆發土石流，嚴重影響遊客量，86年遊客人數為189.9萬人次。88年9月21日發生集集大地震，使得玉山國家公園受創嚴重，該年9月遊客量下滑至28,451人次，比起87年同月份，下降了65%。89年因受到震災後的影響，重建速度相當緩慢，再加上遊客的預期心理，導致遊客人數再度下探至503,380人次，幾乎與剛開園時的水準相當。近年來隨著災區重建工作的完成，遊客慢慢的又回到園區，97年遊客人數高達170.7萬人次，爾後遊客逐漸衰退，101年遊客人數100.2萬人次。

玉山國家公園地處台灣的中心與東埔溫泉，均是園區知名的景點。1月至4月以及12月是玉山國家公園的旅遊旺季，遊客人數約占全年人數之五成二；6月、8月至9月則是遊客較少的月份。

三、太魯閣國家公園

太魯閣國家公園是一座三面環山，一面緊鄰太平洋之山岳型國家公園。園區最著名的「中部橫貫公路」，開鑿過程艱辛，一斧一鑿的血汗開拓，成就風景優美的國家景觀道路。太魯閣國家公園也是來華旅客最喜歡遊覽的景點之一。民國86年太魯閣國家公園的遊客人數是117.3萬人次，89年首屆「太魯閣國際馬拉松」開跑，91年12月花蓮遠雄海洋公園營運，同年第一屆「太魯閣峽谷音樂季」舉辦，太魯閣國家公園的遊客人數逐漸增加，98年時遊客人數為650.1萬人次，是86年時遊客人數的5.5倍，101年遊客減少為483萬人次。

太魯閣國家公園知名的景點有長春祠、燕子口、九曲洞、錐麓斷

崖、慈母橋、天祥等，每年2月、4月、7月和8月是旅遊的旺季，遊客
人數約占全年人數之三成八；旅遊人潮較少的月份是9月和10月。

四、陽明山國家公園

陽明山國家公園屬於目的型的觀光景點，臨近台北市成為市民假
日休閒景點，前往的遊客多屬家庭團體型式。陽明山國家公園假日休
閒景點的形象塑造，提供國人休閒生活的選擇，且其較其他國家公園
而言有較佳的可及性。民國86年遊客人數為362萬人次，90年遊客人數
達456.2萬人次，是近年遊客人數最多的一年，101年遊客人數是296萬
人次。

2月和3月的「櫻花季」是陽明山國家公園旅遊的旺季，遊客人數
約占全年人數之40%以上，其他的月份均為旅遊的淡季。

五、雪霸國家公園

雪霸國家公園是台灣第三座山岳型國家公園，在成立之初，嚴格
規定入山證的申請程序，遊客人數並不多。區內以武陵、觀霧與雪見
三個遊客中心為門戶，提供園區各種遊憩資訊和解說服務，是遊客探
訪雪霸國家公園最佳的起點。民國86年遊客人數是28.8萬人次，92年
達83.9萬人次的高峰，101年時遊客人數增為103.2萬人次。

每年2月、7月和8月是雪霸國家公園的旅遊旺季，遊客人數約占全
年人數之三成四；5月和9月則是旅遊人數較少的月份。

六、金門國家公園

金門國家公園是我國第一座離島的國家公園，分為古寧頭區、太
武山區、古崗區、馬山區、復國墩區及烈嶼區等六區，於民國84年成

立。86年遊客人數是99.2萬人次，90年1月小三通的開辦，90年遊客人數增為124.2萬人次，101年遊客人數大幅提升為195.8萬人次。金門國家公園的旅遊旺季是4月至8月和10月；1月、2月和12月則是旅遊人數較少的月份。

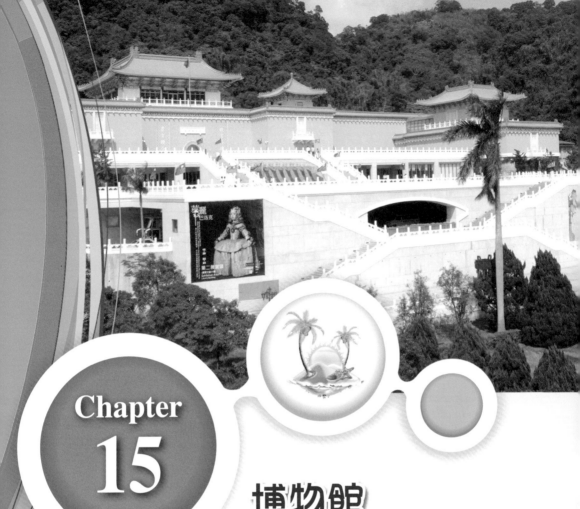

Chapter 15

博物館

- 博物館的定義與功能
- 博物館的分類
- 台灣博物館的演進
- 博物館的現況

　　博物館是20世紀重要的人文工程，也是一個國家、社會開發程度的指標。博物館除了作為研究機構、教育機構外，也提供人們瞭解一個國家或地區的自然、歷史、文化的發展與資源，更逐漸成為文化觀光的主要焦點。而從一個國家或地區博物館的演進與發展，便可解讀出該國或地區的社會進展與文化樣貌（黃光男，2007）。

　　21世紀被稱為是博物館的世紀，博物館的社會角色日趨多元，社會責任日益加重，這是有雙重的原因：從外而言，民眾的閒暇時間增加了，對知性和美感的休閒生活有更多的需求，希望博物館能提供的服務項目愈來愈多，對博物館的期望也一天天提高；從內而言，博物館專業社群的水準逐步提升，博物館界的自我期許也比以前明顯增加了很多（張譽騰，2003）。

第一節　博物館的定義與功能

一、博物館的定義

　　博物館有多種不盡相同的定義，目前最為全世界普遍接受的當為國際博物館協會（International Committee of Museums）列在其章程之第二條第一款之定義：「博物館，乃一非營利之永久性機構，在其服務的社會，為大眾開放，促進社會發展，並以研究、教育及娛樂之目的，致力於蒐集、保存、研究、傳播與展示人類及其環境的物質證據。」

　　就台灣來說，民國80年，由教育部委託學者專家組成的「博物館法草案研擬委員會」，提出「博物館法草案」。草案中對博物館的定義是：博物館係指從事文化與自然之原物、標本、模型、文件、資料之蒐集、保存、研究、展示，並對外開放，以提供民眾學術研究、教育或休閒為目的之固定、永久而非營利之教育文化機構（秦裕傑，

2003）。

二、博物館的功能

博物館早期的功能主要是保存文物，隨著社會的進步與民眾的需求增加，現代的博物館功能包含研究、教育、娛樂、蒐集、展示與保存等等。陳國寧（2003）在其《博物館學》一書中提出，博物館功能有社會任務、教育、休閒娛樂、研究、展示與典藏等六大功能，茲分述如下：

(一)社會任務功能

終身學習與終身教育是未來社會的趨勢，人們離開學校後並不代表學習與文化的停止，相對地，在日新月異的社會變遷下，大眾需要學習新知，提升智能，增進生活涵養，提升品味。博物館成為大眾終身學習與文化傳播重要的場所。

(二)教育功能

博物館的教育對象為社會大眾，是多元的文化教育，具備多元形式的教育設施，是普及教育的最佳場所。

(三)休閒娛樂功能

一般大眾的休閒生活多選擇有娛樂性質的趣味性活動，休閒中學習是博物館功能特性之一。博物館的教育功能是主要的目標，觀眾的休閒取向多數是娛樂，到博物館的觀眾一般想兼具兩方面的效果，一是休閒，二是觀賞中學習。因此博物館應用適當的娛樂方式引導觀眾來館參觀是有必要的。

(四)研究功能

研究工作是博物館的基本力量，是其他功能發展的基礎。舉凡藏品內容的研究、收藏政策的方向，藏品來源的調查、蒐集；博物館的建築與空間；展示主題的設計、內容、規劃、文案撰編；教育推廣活動的內容、實施計畫以及觀眾研究等都需研究分析。此外，行政管理制度及作業方法亦需與各部門配合研究。所以說博物館既是社會文化教育機構，也是一所研究單位。

(五)展示功能

博物館的展示功能，有別於一般的商業展示。其重點在於教育的目標，是否能透過良好的設計，引領觀眾進入情況，深度的認知展示主題與教育意義。

(六)典藏功能

博物館的典藏業務包括蒐集、登錄、保存與維護藏品。保存維護文物是博物館的基本功能。除了保管文物、支援展示、透過研究教育，使文物充分達到被運用的效果，乃是典藏的真正功能。

第二節　博物館的分類

博物館的分類有許多不同的觀點，有的是從博物館的收藏品類加以分類，也有的是從博物館的內容性質加以分類，還有的是從博物館的規模大小或者是主管單位加以分類（歐信宏，2001）。陳國寧（2003）依博物館性質內容將博物館分成美術類、歷史類和自然學科類：

透過美術等相關美術教育活動，可以提高大眾的美學素養（圖為國立
台灣美術館）

一、美術類博物館

　　美術類博物館之藏品應具有審美意義之價值，透過美展與相關之
美術教育活動，可以提高大眾之審美眼光與知識。

　　此類博物館之內容包括：繪畫、雕塑、攝影、裝飾藝術、應用與
工業美術。若以強調美感為特色之原始美術、民藝與古董亦可歸入美
術類博物館之作業方式實施。專題美術館可依時代、地區、畫派或以
藝術家為主題作為選擇。

二、歷史類博物館

　　歷史類博物館之收藏品與展覽品應具有紀年或史證之價值；透
過展品與教育活動，可以增進大眾對歷史觀點之認知能力。此類博物

433

台中植物園為一景緻優美且兼具休閒、娛樂及教育等多重功能的植物園

館的內容可包括：國家歷史、地方史、名人傳記、產業史、科技史、文化史等。專題性之歷史博物館通常以地區、時代、人物、風俗、宗教、政治、產業類別等區別來設立主題。

三、自然科學類博物館

自然科學類博物館之收藏品對展覽應具有科學教育之特性；透過自然標本、機器、模型、實體實驗引起大眾對科學的認知，將科學研究與進步的訊息表示出來，令大眾對科技進步有分享感，並促使民眾去保護自然生態環境，回歸自然。

此類博物館的內容包括：自然科學、理論科學、應用科學、科技、生理人類學與社會人類學等。

第三節　台灣博物館的演進

　　台灣博物館事業濫觴於日本殖民台灣時期（1895～1945），迄今已有近一百年的歷史（張譽騰，2007）。民國35年台灣省立博物館重新正式開館。43年立法院審議通過「社會教育法」，確定博物館的法律地位（陳國寧，2003）。44年成立國立歷史博物館，是台灣光復後所設立的第一座公共博物館，46年國立台灣藝術館成立，47年建立國立台灣科學教育館，此三館與中央圖書館並立於台北市南海路植物園內，又稱為「南海學園」。

　　民國50～60年代，此時期國內博物館成立的新家數並不多，主要是以公立博物館為主（**表15-1**）。民國67年政府推動十二項國家建設計畫，其中第十二項為「建立每一縣市文化中心，包括圖書館、博物館、音樂廳」。

　　民國70年代，一系列地方特色博物館與國家級博物館的成立，使得博物館事業逐漸在國內紮根與成長。博物館成立的家數明顯較以往增多，總計有71家博物館成立，其中有36家是公立，35家是私立博物館。民國72年台北市市立美術館開館營運，74年吳鳳公園落成開幕，75年國立自然科學博物館成立，77年台灣省立美術館（今國立台灣美術館）成立。

　　時序來到民國80年代，博物館開始進入快速成長的時期，以往以公立博物館為主的生態面臨改變，私立博物館大量的興建成立，博物館出現以往未有的熱潮。民國80年鴻禧美術館開幕，81年奇美博物館和楊英風美術館成立，83年順益台灣原住民博物館成立，樹火紀念紙博物館和朱銘美術館分別於84年與88年揭幕。根據中華民國博物館學會統計資料，這個時期成立的博物館計有211家，其中公立的有100家，私立的有111家。

表15-1　台灣博物館發展歷程

年代	重要發展事項摘要[1]	成立博物館家數[2]
30	1.台灣最早的博物館——省立博物館，於民國35年重新正式開館。 2.故宮博物院於民國38年隨政府遷台，為台灣博物館事業奠定基礎。	公立10家
40	1.教育部同時創設歷史博物館、台灣藝術教育館、台灣科學教育館，並恢復中央圖書館。 2.故宮博物院於民國46年舉辦遷台後第一次文物展。	公立4家
50	1.故宮博物院由台中遷至台北。 2.文化大學創辦台灣第一家學校附設博物館——華岡博物館。	公立10家 私立2家
60	1.台糖公司於民國69年創設「台灣糖業博物館」，為台灣第一座經濟作物博物館。 2.60年代台灣民俗文物館漸漸抬頭，各項民俗文物得以保存。 3.民國61年設立國父紀念館。 4.民國69年成立中正紀念堂。	公立10家 私立8家
70	1.民國70年代以後政府開始重視博物館的發展，民國67年政府於十二項建設中列入文化建設。 2.專門性的博物館興起發達。 3.戶外博物館的興起。 4.國立自然科學博物館引進博物館新的觀念「不用藏品作展示」，運用尖端科技配合展示。 5.民國76年台鳳企業首創文化事業與企業合作，爭取名畫家莫內作品來台展出，吸引六十餘萬觀眾參觀。	公立36家 私立35家
80	1.大規模的私人博物館開始發展，如鴻禧美術館、順益博物館等。 2.故宮博物院突破宮廷的收藏，廣汲現代、時代演進的物件。 3.國立自然科學博物館以自然活潑多樣的社會教育活動強勢吸引觀眾。	公立100家 私立111家
90[3]	1.文建會積極推動為期六年（91～96年）之「地方文化館計畫」。 2.民營化與地方化是此一時期博物館發展的特色。 3.民國99年10月蘭陽博物館正式開館。	民國99年博物館總家數647家

資料來源：1.彙整自胡木蘭（1998）、徐鳳儀（2003）；2.中華民國博物館學會（2007）；3.作者整理。

　　為延續社區總體營造成果，激發地方文化活力，文建會積極推動為期六年（91～96年）之「地方文化館計畫」，主要為輔導地方政府及民間團體以現有及閒置空間再利用的概念，藉由軟體之充實及美化改善，並透過專業團體、地方文史工作者或表演團體之投入，整合地方資源，籌設具創意、地方特色及永續經營能力之各類文化館（表演館或展示館），使其充分展現台灣豐富多元之文化特色，進而成為地方文化據點與旅遊資源，並為地方帶來就業機會與經濟效益（陳國寧，2006）。根據中華民國博物館學會（http://www.cam.org.com/big5/museumol.asp）資料顯示，民國103年國內博物館總計有475家。

第四節　博物館的現況

一、博物館分布概況

　　台灣早期的博物館主要功能是保存收藏品，隨著時代的變遷與博物館營運觀念的轉變，如今博物館的功能已由保存轉到教育，其教育的對象是社會大眾。從民國90年迄今，「民營化」或「市場化」成為台灣博物館界最熱門的議題（張譽騰，2007）。民國103年台灣的博物館總數已達475家（**表15-2**），主要集中於北部地區（209家），其中以台北市（91家）、新北市（49家）和高雄市（41家）為較多。

表15-2　民國103年台灣地區博物館區域分布情形

分布情形	家數	備註
北部地區	209	基隆市、宜蘭縣、台北縣市、桃園縣、新竹縣市
中部地區	108	苗栗縣、台中縣市、彰化縣、南投縣、雲林縣
南部地區	114	嘉義縣市、台南縣市、高雄縣市、屏東縣
東部地區	20	花蓮縣、台東縣
外島地區	24	金門、連江縣、澎湖
合計	475	

資料來源：中華民國博物館學會，http://www.cam.org.com/big5/museumol.asp。檢索日期：2015年8月19日。

二、博物館遊客人次概況

目前國內並沒有完整的博物館遊客人次調查資料，因此本書以交通部觀光局主要遊憩區遊憩景點蒐整相關博物館景點，藉以瞭解國內博物館旅遊概況。民國101年主要觀光遊憩區中有55座博物館（**表15-3**），其中北部地區有29座，占比52.7%；中部地區5座博物館，占比9.1%；南部地區13座，占比23.6%；東部和離島分別有2座、6座博物館。

以**表15-3**中55家博物館彙整的歷年博物館遊客人次變動情形，詳列於**表15-4**，由表中可觀察到民國70年博物館遊客人數只有170.9萬人次，75年台北市圓山動物園（今市立動物園）遷至文山區木柵，高雄西子灣動物園搬遷至壽山東南麓，改稱壽山動物園之後，76年博物館參觀人數大幅增加為927.2萬人次，81年遊客人數超過千萬，其中70.1%遊客在北部地區，18.8%遊客在中部地區，11.0%在南部地區。90年博物館遊客人數增加為2,428.6萬人次，其中北部地區市場份額是62.3%，中部地區是14.0%，南部地區因89年國立海洋生物博物館的成立，市場份額大幅提升至20.8%。99年博物館遊客人數3,606.7萬人次，隨著陸客來台觀光以及國內旅遊市場成長，國內博物館旅遊人數明顯提升，100年

遊客人數為4,463.4萬人次，101年博物館遊客人次大幅提升至5,742.1萬人次，其中北部地區遊客人次4,245.3萬人次，中部地區340.6萬人次，南部地區1,054.2萬人次，東部25.5萬，離島遊客人數76.2萬人。

表15-3　民國101年台灣各地區主要博物館分布情形

區域	博物館名稱
北部地區 （29）	陽明書屋、陽明海洋文化藝術館、國立故宮博物院、市立美術館、國立台灣科學教育館、國立歷史博物館、國立台灣藝術教育館、台北市立動物園、台北市立兒童育樂中心圓山園區、市立天文科學教育館、國父紀念館、台北二二八紀念館、台北探索館、台北當代藝術館、坪林茶業博物館、新北市立鶯歌陶瓷博物館、新北市立十三行博物館、新北市黃金博物園區、猴硐煤礦博物園區、朱銘美術館、航空科學館、國立傳統藝術中心、蘭陽博物館、北投溫泉博物館、台北故事館、林安泰古厝民俗文物館、順益台灣原住民博物館、林本源園邸（林家花園）、三峽鎮歷史文物館
中部地區 （5）	木雕博物館、國立自然科學博物館、水里蛇窯、鳳凰谷鳥園、台灣省特有生物研究保育中心
南部地區 （13）	台灣原住民文化園區、台灣鹽博物館、頑皮世界、嘉義市立博物館、壽山動物園、打狗英國領事館官邸、國立科學工藝博物館、高雄市立美術館、高雄市立歷史博物館、美濃客家文物館、陽明高雄海洋探索館、國立海洋生物博物館、駁二藝術特區
東部地區 （2）	花蓮縣石雕博物館、國立台灣史前文化博物館
離島 （6）	澎湖水族館、綠蠵龜觀光保育中心、古寧頭戰史館、民俗文化村、八二三砲戰紀念館、澎湖開拓館

資料來源：整理自民國101年「觀光年報」，交通部觀光局。

表15-4　台灣博物館各區域遊客人數與百分比　　　　　　　　單位：人次、%

年度	北區	%	中區	%	南區	%	東區	%	離島	%	總計
70	1,651,529	96.61	57,950	3.39	-	-	-	-	-	-	1,709,479
71	1,778,790	100.00	-	0.00	-	-	-	-	-	-	1,778,790
72	1,723,654	100.00	-	0.00	-	-	-	-	-	-	1,723,654
73	1,671,083	75.75	534,927	24.25	-	-	-	-	-	-	2,206,010
74	1,771,712	81.86	392,677	18.14	-	-	-	-	-	-	2,164,389
75	1,789,146	84.73	322,334	15.27	-	-	-	-	-	-	2,111,480
76	8,137,218	87.75	288,909	3.12	846,824	9.13	-	-	-	-	9,272,951
77	5,648,380	84.04	291,273	4.33	781,183	11.62	-	-	-	-	6,720,836
78	6,019,043	85.03	244,781	3.46	815,008	11.51	-	-	-	-	7,078,832
79	4,790,693	81.97	181,205	3.10	872,347	14.93	-	-	-	-	5,844,245
80	4,897,361	84.81	190,772	3.30	686,592	11.89	-	-	-	-	5,774,725
81	8,373,485	70.13	2,252,139	18.86	1,315,045	11.01	-	-	-	-	11,940,669
82	8,258,268	68.69	3,024,682	25.16	739,668	6.15	-	-	-	-	12,022,618
83	7,758,917	64.94	3,528,097	29.53	660,363	5.53	-	-	-	-	11,947,377
84	9,113,483	68.68	3,449,419	26.00	705,689	5.32	-	-	-	-	13,268,591
85	8,937,869	69.32	3,308,962	25.66	647,262	5.02	-	-	-	-	12,894,093
86	9,165,164	72.67	2,894,807	22.95	552,776	4.38	-	-	-	-	12,612,747
87	10,486,267	76.77	2,609,738	19.11	563,104	4.12	-	-	-	-	13,659,109
88	11,096,933	66.46	3,217,788	19.27	1,926,546	11.54	-	-	456,223	2.73	16,697,490
89	12,581,931	65.22	3,858,200	20.00	2,445,161	12.67	-	-	406,127	2.11	19,291,419
90	15,140,527	62.34	3,409,889	14.04	5,063,992	20.85	-	-	672,113	2.77	24,286,521
91	12,382,846	58.36	3,082,614	14.53	5,000,681	23.57	-	-	750,188	3.54	21,216,329
92	15,891,106	64.46	3,231,142	13.11	4,947,847	20.07	-	-	583,520	2.37	24,653,615
93	16,664,436	62.24	3,893,394	14.54	5,047,562	18.85	235,009	0.88	932,450	3.48	26,772,851
94	14,628,940	58.85	4,020,926	16.18	4,961,245	19.96	401,731	1.62	843,751	3.39	24,856,593
95	19,006,708	64.44	3,806,847	12.91	5,615,643	19.04	258,955	0.88	807,547	2.74	29,495,700
96	22,510,213	69.60	3,798,107	11.74	4,936,327	15.26	374,007	1.16	722,291	2.23	32,340,945
97	17,624,080	66.03	3,322,956	12.45	4,873,594	18.26	228,569	0.86	641,970	2.41	26,691,169
98	21,697,555	68.92	3,661,541	11.63	5,300,837	16.84	233,448	0.74	586,747	1.86	31,480,128
99	25,166,496	69.78	3,417,607	9.48	6,694,104	18.56	194,747	0.54	594,091	1.65	36,067,045
100	31,772,362	71.18	3,871,844	8.67	8,049,865	18.04	243,553	0.55	697,053	1.56	44,634,677
101	42,453,939	73.93	3,406,953	5.93	10,542,092	18.36	255,599	0.45	762,715	1.33	57,421,298

資料來源：整理自歷年「觀光年報」，交通部觀光局。

三、主要博物館概況

(一)國立故宮博物院

國立故宮博物院位於台北市外雙溪，民國54年10月25日興建完工，典藏世界一流的中華瑰寶，品類繁多，包括銅器、玉器、陶瓷、漆器、珍玩、書法、繪畫、古籍與文獻等等，典藏數量超過65萬件，年代跨越七千年。故宮博物院一直是深受來台旅客所喜愛的遊覽地點，民國80年故宮博物院遊客人數是199.6萬人次，84年遊客人數高達367.1萬人次，爾後遊客人數逐漸減少，92年SARA事件影響，遊客人數只有132.7萬人次，是近二十年來的低點，近年隨著陸客來台，遊客呈現逐年增加，101年遊客人數是436萬人次。

(二)國立自然科學博物館

國立自然科學博物館是行政院於民國69年公布的國家十二項建設文化建設計畫中三座科學博物館最先實現的一座。籌備處於民國70年成立，行政院聘國立中興大學理工學院院長漢寶德先生主持，確立本館建館目標有二：

1. 展示與教育活動：闡明自然科學之原理與現象，啟發社會大眾對科學之關懷與興趣，協助各級學校達成其教育目標，進而為自然科學的長期發展建立基礎。
2. 收藏與研究：蒐集全國代表性之自然物標本及其相關資料（包括人類學遺物），以供典藏、研究，並為展示及教育之用。

各項展示結合科學精妙與藝術之美，展示內容強調「人與自然」的觀念，分四期完成各項建設工程。民國82年7月全館開放後，由於規劃完善，內容充實，景緻優美且兼具休閒、娛樂及教育等多重

特色，頓時成為中部地區教學參觀、旅遊的重點，參觀人數與日俱增。台中市政府復撥交五十四號公園預定地面積4.96公頃，由國立自然科學博物館規劃建設為植物園，全區建有一座熱帶雨林溫室及蒐羅700多種台灣原生種植栽，並將台灣低海拔劃分八大生態區，於88年7月23日完成啟用（國立自然科學博物館，http://www.nmns.edu.tw/nmns/01intro/）。國立自然科學博物館參觀人數每年均有200萬人次以上的水準，89年遊客人數創下382.9萬人次的紀錄，101年時遊客人數是295.3萬人次。

(三)國立海洋生物博物館

民國80年，「國立海洋生物博物館」籌備處正式成立，篳路藍

屏東海生館為一國立海洋生物博物館，為社會大眾呈現最新科技的海洋生態虛擬實境及罕見的極地生物

縷的規劃建設工作於焉展開，歷經無數的努力與挫折，終於在民國89年2月25日完成「台灣水域館」開館，從此正式朝向國際海洋教育與研究的無限領域邁開腳步。在館務多功能性的思考下，除了教育、學術、保育層面的提升外，「國立海洋生物博物館」亦朝向社區性、娛樂性、國際性等全方位的領域拓展；同年7月，館中之水族館部門，在甄選後委由「海景世界企業股份有限公司」負責專業經營管理。此舉，不僅開創國立社教單位首宗委外經營的案例，更澈底落實專業分工的合作理念。

國立海洋生物博物館繼「台灣水域館」、「珊瑚王國館」開幕之後，結合水族館及全數位影像化的方式，介紹涵蓋全球水域、古海洋的「世界水域館」，透過先端科技的整合展示古代海洋、海藻森林、深海水域、極地水域等四大主題。使來訪的人們在虛擬和實體結合的情境營造中，達到寓教於樂的參觀體驗（國立海洋生物博物館，http://www.nmmba.gov.tw/Default.aspx?tabid=116）。民國90年海洋生物博物館參觀人數有248.8萬人次，此後遊客人數逐年減少，101年遊客人數為128.7萬人次（**表15-6**）。

(四)國立台灣科學教育館

國立台灣科學教育館成立於1956年，原本位在台北市南海路之南海學園，於2003年遷至台北市士林區士商路。科學館設立宗旨在於配合政府推動大眾科學教育及終身學習，突破以往科學教育之限制，期能將科學之學習方法與領域帶出實驗室，融入日常生活中，讓民眾在日常生活中即能發覺科學之樂趣，用以激發探討科學新知之學習力。

科學教育館是一座結合教育、展示、研究及實驗等四大任務之科學教育園地，館內規劃有生命科學、自然科學展示區、疾病防制主題展示區、物質科學、數學與地球科學展示區、空中腳踏車，以及地底世界和電腦益智教室等。此外，館內也定期展出最新的互動性科學展覽，讓觀眾體驗到世界各種具有創意以及寓教於樂的科學應用展示。

表15-6 民國80～101年主要博物館遊客人次

單位：人次

年度	國立故宮博物院	國立台灣科學教育館	新北市立鶯歌陶瓷博物館	國立傳統藝術中心	蘭陽博物館	新北市黃金博物館	國立自然科學博物館	國立科學工藝博物館	駁二藝術特區	國立海洋生物博物館
80	1,996,174	-	-	-	-	-	-	-	-	-
81	3,000,718	-	-	-	-	-	2,055,133	-	-	-
82	3,024,092	-	-	-	-	-	2,802,726	-	-	-
83	2,727,784	-	-	-	-	-	3,313,636	-	-	-
84	3,671,628	-	-	-	-	-	3,158,726	-	-	-
85	2,900,874	-	-	-	-	-	3,113,294	-	-	-
86	2,720,482	-	-	-	-	-	2,698,275	-	-	-
87	3,235,169	-	-	-	-	-	2,360,107	-	-	-
88	1,667,265	188,249	-	-	-	-	3,041,563	1,042,970	-	-
89	1,976,921	230,852	-	-	-	-	3,829,824	1,219,991	-	-
90	2,149,978	235,611	502,829	-	-	-	3,189,496	846,159	-	2,488,955
91	2,101,217	175,193	376,157	-	-	-	2,666,833	1,036,271	-	2,347,529
92	1,327,727	21,758	289,440	-	-	-	2,551,866	1,451,828	-	1,747,566
93	1,544,755	1,147,591	296,542	-	-	170,278	3,371,334	1,256,906	-	1,837,229
94	2,637,076	819,116	271,124	-	-	930,281	3,505,495	1,476,378	27,520	1,681,652
95	1,995,845	1,175,707	238,796	-	-	791,794	3,364,236	1,642,694	58,075	1,768,290
96	2,650,551	1,274,306	228,702	1,144,754	-	688,300	3,366,965	1,298,552	135,777	1,298,490
97	2,244,284	1,016,885	279,464	1,304,774	-	673,652	2,891,783	1,273,227	166,625	1,339,520
98	2,574,804	689,750	529,693	1,197,157	-	871,785	3,250,298	1,217,771	316,428	1,169,288
99	3,441,238	1,658,074	786,209	1,160,804	-	1,020,050	2,970,941	1,571,586	894,537	1,337,328
100	3,822,938	2,864,856	906,274	1,171,902	-	1,248,149	3,365,639	1,733,808	1,532,857	1,319,267
101	4,360,815	2,321,727	1,064,285	1,199,223	844,240	1,774,515	2,953,923	2,174,953	2,452,276	1,287,657

資料來源：整理自歷年「觀光年報」，交通部觀光局。

　　館內相當受歡迎的3D動感電影院和4D虛擬實境劇場更是新奇有趣。3D動感電影院是採用高科技的設計，搭配雙人式液壓動感座椅。在座椅上就能與螢幕的影像同步的移動，讓觀賞者化身影片主角乘坐運具深入險境，過程精彩刺激。4D虛擬實境劇場則是運用逼真的4D環境特效立體影像技術，和高階虛擬實境模擬技術相結合，配上聲光、水霧等環境特效系統，介紹宇宙與地球的形成，消失的生物恐龍以及海底世界和地底世界等影片，並藉由震動的座椅和立體眼鏡讓觀賞者彷彿身歷其境。教育館三、四樓之生命科學、自然科學展示間，可以看到人類演化過程及遺傳和基因之奧秘。五、六樓展示內容包括各種「力量和運動」之體驗裝置，以科學遊戲之方式體驗科學之奧妙。

　　民國88年台灣科學教育館遊客人數只有18.8萬人次，93年突破百萬，100年大幅成長為286.4萬人次，101年遊客人數減少為232.1萬人次。

(五)鶯歌陶瓷博物館

　　鶯歌陶瓷博物館位於新北市鶯歌區，於民國89年11月26日開館營運，是國內首座以陶瓷為主題的博物館。鶯歌陶瓷博物館成立宗旨在於「展現台灣陶瓷文化，激發社會大眾對陶瓷文化的興趣與關懷，提升鶯歌陶瓷產業及地方形象，推展現代陶藝創作，促進國際交流；更積極參與台灣陶瓷文化之調查、收藏、保存與維護工作，提供研究、典藏、展示及教育推廣」。鶯歌陶瓷博物館為地下兩層地上三層的展覽館，整體建築簡潔、自然，極具風格的建築物，已成為鶯歌地區的重要地標。

　　民國90年鶯歌陶瓷博物館遊客人數是50.2萬人次，爾後遊客人數逐漸減少，96年遊客人數只有22.8萬人次，是開館營運以來人數最少的一年，97年之後遊客人數逐漸增加，101年遊客人數破百萬為106.4萬人次。

(六)國立傳統藝術中心

國立傳統藝術中心位於宜蘭縣五結鄉冬山河畔，成立於民國91年1月。主要職掌除了負責統籌規劃全國傳統藝術之維護、調查、研究、保存、傳承與發展等業務外，為導入民間的活力、人力與物力，將屬於公共服務性質及不涉及公權力之設施委託民間專業經營，以拓展傳統藝能的影響層面，因此傳藝中心之組織定位係以「政府機構」為主，園區部分設施及推廣業務「委託民營」為輔，雙軌並行（國立傳統藝術中心，http://www.ncfta.gov.tw/ncfta_ce/c05/index.aspx）。

國立傳統藝術中心遊客人數一直維持在110萬至130萬之間，96年遊客人數是114.4萬人次，101年遊客人數為119.9萬人次。

(七)蘭陽博物館

蘭陽博物館位於宜蘭縣頭城鎮烏石港區，民國99年10月16日開館營運。蘭陽博物館成立宗旨是「典藏在地文化、研究在地文化、展示在地文化、推薦在地文化和傳承在地文化」。蘭陽博物館建築景觀饒富特色，建築量體是以北關海岸一帶常見的單面山為設計依據，單面山是指一翼陡峭，另一翼緩斜的山形，是本區域獨有的地理特質。博物館採單面山的幾何造型，屋頂與地面夾角20度，尖端牆面與地面成70度，由土地中成長茁壯，並和地景融合（蘭陽博物館，http://www.lym.gov.tw/ch/About/architecture.asp）。民國101年蘭陽博物館遊客人數84.4萬人次。

(八)國立科學工藝博物館

國立科學工藝博物館（簡稱科工館）是國內第一座應用科學博物館，位於高雄九如一路，成立於民國86年11月，以收藏及研究科技文物、展示與科技相關主題、推動科技教育暨提供民眾休閒與終身學習為其主要功能。科工館建築採高跨矩、高承載設計，以求百年使用為

原則，建築本體一次興建完成。建築本身即是展示品，顯現科技博物館的內涵，和台中的國立自然科學博物館、屏東的國立海洋生物博物館，並稱台灣的三大科學博物館。

科工館分南館和北館兩區，南館設置科普圖書館、大型演講廳、研討教室、蒐藏庫、樂活節能屋等場所；北館設置行政中心、常設展示廳、特展廳、大螢幕電影院、開放式典藏庫、文教服務區、禮品中心等觀眾服務設施。

科工館遊客人次在民國100年之前大都維持在100萬至170萬人次之間，民國88年遊客人次104.2萬人次，100年遊客人次是173.3萬人次，101年遊客人次增為217.4萬人次，較100年成長25.4%。

(九)駁二藝術特區

駁二藝術特區位於高雄市鹽埕區大勇路，原為高雄港二號接駁碼頭旁的廢棄舊倉庫，駁二指的就是第二號接駁碼頭。2001年一群熱心熱血的藝文界人士成立了駁二藝術發展協會，催生推動駁二藝術特區作為南部人文藝術發展的基地，將駁二規劃成一個獨特的藝術開放空間，提供藝術家及學生一個創作發表的環境，已成為高雄最有人氣的文化景點。駁二藝術特區不定期的舉辦各類藝文活動如高雄設計節、好漢玩字節、鋼雕藝術節、貨櫃藝術節等等，每一個充滿城市創意特質的展演，活力豐沛的在駁二不斷呈現嶄新的概念與樣貌，構築海港城市的魅力文化與生活美學；創意工坊裡，進駐了不同型態的藝術工作團隊，致力讓藝術創作融入生活中，為港都帶來濃厚的藝術氣息，駁二藝術特區所建立的不只是藝術創作與新世代創作實驗傳達藝術的精神，也開啟了高雄一股南方藝術的新潮流（高雄旅遊網，http://117.56.6.58/Article.aspx?=68891&l=1&stype=1057&sitem=4076）。

民國94年駁二藝術特區遊客人數只有2.7萬人次，96年遊客人數破10萬，98年駁二藝術特區遊客人數增加為31.6萬人次，100年大幅成長為153.2萬人次，101年遊客人數已達245.2萬人次，七年之中駁二藝術

特區遊客人數成長88.1倍，顯示駁二已成為高雄重要的旅遊景點。

(十)黃金博物館

　　黃金博物館位於新北市瑞芳區金瓜石金光路。黃金博物園區為國內第一座以生態博物館為理念的園區，旨在結合社區力量，將金瓜石地區珍貴的自然、礦業遺址、景觀特色、歷史記憶及人文資產做一完整的保存，並企圖賦予新的生命。園區的各項設施及館舍，將金瓜石的各項資源，以目錄的方式加以呈現，希望引導參觀者進入環境，親身體驗環境中的豐富的教育資源。93年11月4日正式開園，創園宗旨及主要經營方向為（黃金博物館，http://www.gep.ntpc.gov.tw/）：

　　1.保存與再現礦業歷史與人文特色。
　　2.成為環境教育的自然場域，推廣生態旅遊。
　　3.推展黃金藝術及金屬工藝，建立創意產業。
　　4.社區生態博物園區。

　　民國93年黃金博物館遊客人數17.0萬人次，94年增加為93.0萬人次，爾後遊客人數未見成長，99年遊客人數首次超過100萬人次，100年遊客人數增為124.8萬人次，101年遊客人數是177.4萬人次，較100年成長42.2%。

附表15-1 民國103年各縣市博物館分布概況

縣市	博物館名稱				
宜蘭縣 （32）	二結庄生活文化館	三剛鐵工廠文物館	宜蘭縣冬山鄉珍珠社區	北關螃蟹生態館	宜蘭設治紀念館
	北成庄荷花形象館	冬山風箏館	南安國中漁史文物室	白米木屐村	宜蘭縣自然史教育館
	宜蘭酒廠甲子蘭酒文物館	台灣戲劇館	慈林教育基金會—台灣民主運動館·慈林紀念館	孝威國小校園博物館	宜蘭縣無尾港生態社區願景館
	宜蘭碧霞宮武穆文史館	呂美麗精雕藝術館	福山植物園	宜蘭縣史館	河東堂獅子博物館
	珊瑚法界博物館	林美金棗文化館	樹木教育農場	蜂采館	畜產試驗所宜蘭分所養鴨成果展示館
	碧涵軒帝雉生態館	林務局羅東林業管理處南澳生態教育館	橘之鄉蜜餞形象館	廣興農場鴨母寮豬哥窟—生態殺手館	陳忠藏美術館
	蘭陽博物館	楊士芳紀念林園			
基隆市 （4）	陽明海洋文化藝術館	基隆故事館（原地方特色文物館）	基隆中元祭祀文物館	國立海洋科技博物館	
台北市 （91）	中央研究院植物研究所標本館	八畝園美術館	大師林文化藝術館	中央研究院嶺南美術館	士林官邸
	中央研究院歷史語言研究所歷史文物陳列館	千蝶谷昆蟲生態農場	中央研究院生物多樣性研究博物館	王秀杞雕塑園	台北市政府客家事務委員會客家文化會館
	中環美術館	中央研究院民族學研究所博物館	中國文化大學華岡博物館	台北二二八紀念館	台北佛光緣美術館
	北投文物館	台北市立成功高級中學昆蟲科學博物館	台北市立動物園教育中心	台北市政府消防局防災科學教育館	台北海洋館

（續）附表15-1　民國103年各縣市博物館分布概況

縣市	博物館名稱				
台北市 （91）	北投溫泉博物館	台北市立兒童育樂中心	台北故事館	林柳新紀念偶戲博物館	台北偶戲館
	台北市立天文科學教育館	林安泰古厝民俗文物館	台北探索館	林業試驗所林業陳列館	台北當代藝術館
	台北市立美術館	財團法人土地改革紀念館	台北愛樂暨梅哲音樂文化館	林語堂故居	台北懷舊博物館
	台北縣中和地區農會文物館	財團法人國家電影資料館	台灣電視博覽館	財團法人成陽藝術文化基金會	自來水博物館
	台灣國際視覺藝術中心	國立中正紀念堂	海關博物館	國立台北藝術大學關渡美術館	吳大猷紀念館（吳大猷學術基金會）
	兒童探索博物館	國立台灣大學人類學系人類學博物館	財團法人張榮發基金會－長榮海事博物館	國立台灣大學植物標本館	胡適紀念館
	師大畫廊	國立台灣科學教育館	國立台灣大學昆蟲標本館	袖珍博物館	唐英閣
	國父史蹟紀念館	國立政治大學民族博物館	國立台灣戲曲學院國劇文物館	陽明書屋	琉園水晶博物館
	國史館	國軍歷史文物館	國立國父紀念館	楊英風美術館	琉璃工房天母國際藝廊
	國立台灣大學動物博物館（動物標本館）	凱達格蘭文化館	張大千先生紀念館	萬芳美術館	國立台灣大學農業陳列館
	國立台灣博物館	陽明山國家公園	郭元益糕餅博物館（士林館）	瑩瑋藝術翡翠文化博物館	國立台灣工藝研究所台北展示中心
	國立故宮博物院	順益台灣原住民博物館	實踐大學服飾博物館	鄭南榕紀念館	郵政博物館

（續）附表15-1　民國103年各縣市博物館分布概況

縣市	博物館名稱				
台北市（91）	國立歷史博物館	蒙藏文化中心	鳳甲美術館	魏錦源樂器博物館	樹火紀念紙博物館
	黑松世界（黑松博物館）	震旦藝術博物館	鴻禧美術館	蘇荷兒童美術館	機器人博物館
	錢穆故居				
新北市（49）	九份金礦博物館	三峽鎮歷史文物館	三協成糕餅博物館	九份風箏博物館	牛軋糖博物館
	三寸金蓮文物館	台灣民窯生態教學園區	台北縣中和地區農會文物館	中華服飾文化中心	台灣民間文化館
	世界宗教博物館	台灣清華石壺藝術中心	台灣玩具博物館	台灣交趾陶藝術文物館	烏來泰雅民族博物館
	台北懷舊博物館	泰山鄉娃娃產業文化館	台灣煤礦博物館	李天祿布袋戲文物館	陳逢顯毫芒雕刻館
	台灣電力公司核二廠北部展示館	財團法人朱銘文教基金會—朱銘美術館	李梅樹紀念館	李梅樹教授紀念文物館	黃龜理紀念館
	忠藝館	淡江大學文錙藝術中心	坪林茶業博物館	信不信由你搜奇博物館	新北市立黃金博物館
	林本源園邸	勞工安全衛生展示館	美雅士浮雕美術館	國立中央圖書館台灣分館	新北市客家文化園區
	許新旺陶瓷紀念博物館	菁桐礦業生活館	淡江大學海事博物館	國立台灣藝術大學藝術博物館	道生中國兵器博物館
	新北市立十三行博物館	新北市立淡水古蹟博物館	華梵文物館	新北市立烏來國民中小學民族教育資源中心	輔仁大學校史館
	輔仁大學中國天主教文物館	新北市立鶯歌陶瓷博物館	釉之華—活的陶瓷教育館	蘆洲市紫禁城博物館	
桃園市（14）	中壢黑松文物館	洋洋大觀民俗文物典藏館	桃園海洋生物教育館	中國古建築藝術館	台塑企業文物館

（續）附表15-1　民國103年各縣市博物館分布概況

縣市	博物館名稱				
桃園市（14）	可口可樂®世界	美華國小陀螺展示館	桃園國際機場 航空科學館	世界警察博物館	桃園縣自然史教育館
	龍華科技大學藝文中心	桃園縣中國家具博物館	崑崙藥用植物園	長流美術館（桃園館）	
新竹縣市（19）	艾笛空間藝術中心	國立交通大學藝文中心	中華大學藝文中心	北埔地方文化館	新竹市立動物園
	李澤藩美術館	蛋之藝博物館	幻多奇另類博物館	國立清華大學藝術中心	新竹市眷村博物館
	新竹市消防博物館	新竹市文化局影像博物館	台灣高鐵探索館	新竹市立玻璃工藝博物館	德寶博物館
	瑞龍博物館	新竹縣政府文化局美術館	新竹市風城願景館	德興歷史博物館	
苗栗縣（24）	三義木雕博物館	台灣人文窯場展演館—華陶窯	育達商業技術學院廣亞藝術中心	吳濁流藝文館	千岱博物館
	心雕居·陳炯輝紀念館	台灣藝術博物館	苑裡鎮藺草文化館	香格里拉客家庄	台灣少林寺宗教文物博物館
	台灣油礦陳列館	台灣鐵路管理局苗栗鐵道文物展示館	草莓文化館	淡水魚博物館	荒木藝苑
	通霄西濱海洋生態教育園區	台灣蠶業文化館	蓬萊國小賽夏文物館	雪霸國家公園	造橋木炭文物館
	鬍鬚梅花園博物館	苗栗縣賽夏族民俗文物館	臉譜文化生活館	灣麗磚瓦文物館	
台中市（35）	人類音樂館	古農莊文物館	台中市民俗文物館	七分窯	大甲稻米產業文化館
	文英館（台灣傳統版印特藏室）	台中市立港區藝術中心	弘光科技大學藝術中心	大甲鎮瀾宮媽祖文物陳列館	台灣菇類文化館

（續）附表15-1　民國103年各縣市博物館分布概況

縣市	博物館名稱				
台中市 （35）	石岡客家文物館	明道中學現代文學館	行政院農委會農業試驗所昆蟲標本所	台中市立大墩文化中心—兒童館	台灣煙酒（股）公司台中酒廠—酒文物館
	岸裡文物藝術館	東勢林場螢火蟲復育區	林業展示館	台中市立葫蘆墩文化中心編織工藝館	立夫中醫藥展示館
	林獻堂先生文物館	國立自然科學博物館	國立台灣美術館	台中市長公館	梧棲鎮農會產業文化大樓
	清水區韭黃產業文化館	賴高山藝術紀念館	清水鎮農村文物館	立法院議政博物館	新社區農會枇杷產業文化館
	萬和宮文物館	靜宜大學藝術中心	環山泰雅民俗文物館	青雲鑄劍藝術文化館	豐原漆藝館
彰化縣 （14）	秀傳醫學博物館	白蘭氏健康博物館	董坐石硯藝術館	二水螺溪石藝館	台灣玻璃館
	鹿港天后宮媽祖文物館	和美鎮立圖書館民俗文物館	彰化區漁會漁業文化館	鹿港民俗文物館	台灣鐵路管理局彰化站鐵道文物展示室
	彰化縣文物陳列室、縣史館	彰化縣地政文物展示館	彰化基督教醫院院史文物館	彰化縣文化局南北管音樂戲曲館	
南投縣 （30）	牛耳藝術公園 - 林淵美術館	水里蛇窯陶藝文化園區	小半天竹藝文化館	尚古陶瓷博物館	九族文化村
	台灣省政資料館	國史館台灣文獻館	日月潭孔雀園	林淵樸素藝術紀念館	玉山國家公園
	竹藝文化園區	國立台灣工藝研究所陳列館	木生昆蟲博物館	南投縣縣史館（南投縣文化園區）	南投陶展示館（南投縣文化園區）
	南投縣自然史教育館	鹿谷鄉地方文化館	竹藝博物館	國立鳳凰谷鳥園	埔里酒文化館
	家會香食品股份有限公司—台灣麻糬主題館	集集鐵路文物博覽館	特有生物研究保育中心保育教育館	添興窯陶藝村（集集蛇窯）	泰雅文物館

（續）附表15-1　民國103年各縣市博物館分布概況

縣市	博物館名稱				
南投縣 （30）	梅子博物館	龍南天然漆文物館	錦吉昆蟲館	源野號動物標本陳列教育館	鹿谷鄉農會茶葉文化館
雲林縣 （5）	雲林布袋戲館	雲林故事館	台灣寺廟藝術館	劍湖山博物館	雲林縣四湖鄉農漁村生活文化館
嘉義縣市 （16）	民俗童玩館	梅山農村文化館	國家廣播文物館	中華民俗村－民俗文物館	嘉義市文化局交趾陶館
	財團法人新港奉天宮歷史文物展	祥太文化館	嘉 義 市二二八紀念公園紀念館	台灣菸酒股份有限公司嘉義酒廠酒類文物館	嘉義縣梅嶺美術館
	嘉義市史蹟資料館	嘉義縣自然史教育館	蘭后山莊鄒族文物館	嘉義市立博物館	鄭成功文物紀念館
	嘉義市石頭資料館				
台南 （39）	台南市自然史教育館	台南市菜寮化石館	水萍塭紀念公園 客 家文化會館	台南市立中山兒童科學教育中心	下營區產業文化展示館
	台灣鹽博物館	台南市鹽田生態文化村	玉井鄉芒果產業文化資訊館	台南縣歷史文物館	大地化石礦石博物館
	安平鄉土館（海山館）	台灣糖業博物館	貝汝藝術館	白河蓮花產業文化資訊館	台南市東區德高國民小學 原 住 民族教育資源中心
	東隆文化中心	左鎮拔馬平埔文物館	烏樹林休閒博物館	奇美博物館	台南家具產業博物館
	長榮中學基督長老教會歷史資料館	南鯤鯓代天府鯤瀛文化藝術館	國立成功大學歷史文物館	抹香鯨陳列館（台江鯨豚館）	星光地球科學陳列館
	國立台灣文學館	國立台南藝術大學博物館	國立台灣歷史博物館	采風文物館	氣象博物館

（續）附表15-1　民國103年各縣市博物館分布概況

縣市	博物館名稱				
台南 （39）	嘉南文化藝術館	國立成功大學博物館	麻豆區立文化館	國立成功大學地球科學系地質標本陳列室	頑皮世界野生動物園兩棲爬蟲博物館
	鹽水鎮文物陳列室	善化慶安宮文化館	鄭成功文物館	鳳凰文物中心	
高雄市 （41）	王家美術館	台灣糖業博物館	小林平埔族館	甲仙化石館	布農文化展示中心（梅山遊憩區）
	打狗英國領事館	台灣醫療史料文物中心	佛光山寶藏館	李氏愛馬藝術創作坊坊	正修科技大學藝術中心
	佛光緣美術館總部	皮影戲館	高雄市自然史教育館	高雄市立美術館	後勁文物館
	美濃客家文物館	佛光緣文物展覽館（已改為佛光緣美術館總部）	高雄市表演藝術資訊館（音樂資訊館）	高雄市美濃國中客家文物民俗館	高雄市立英明國民中學民俗文物館
	高雄市天文教育館	高雄市立兒童創意美術館	高雄市後備司令部青溪文物館	高雄市路竹地方文化館	高雄市壽山動物園
	高雄市客家文物館	高雄市立歷史博物館	高雄市電影圖書館	國立科學工藝博物館	高雄市興糖國小糖業主題館
	高雄市勞工博物館	高雄市私立而異幼稚園附設博物館	高雄縣中芸國小天文館	旗津海洋生物館（已查無相關資訊）	高醫校史暨南台灣醫療史料館
	郭常喜兵器藝術文物館	葫蘆雕刻藝術館	旗津海岸公園貝殼展示館	澄清湖海洋奇珍園	鍾理和紀念館
	橋仔頭蛋蛋五分園				
屏東縣 （18）	台灣原住民文化園區	北排灣族文物藝術館	屏東縣客家文物館	劉活山地石板屋民俗文物館	農業機具陳列館

（續）附表15-1　民國103年各縣市博物館分布概況

縣市	博物館名稱				
屏東縣 （18）	台灣排灣族雕刻館	屏東佛光緣美術館	恆春半島原住民手工藝館	魯凱族文物館	撒卡勒文物陳列館
	國立海洋生物博物館	屏東縣自然史教育館	砂島貝殼砂展示館	墾丁國家公園	墾丁國家公園自然資源展示館
	墾丁國家公園瓊麻工業歷史展示館	洋蔥產業文化館	鄉土藝術館		
台東 （10）	台東縣原住民文物陳列室	台東縣阿美族鄉土教育中心	台東縣自然史教育館	紅葉少棒紀念館	忠勇國小文物室
	東河鄉釋迦產業文化館	國立台灣史前文化博物館卑南文化公園	國立台灣史前文化博物館	國立台東海洋生物展覽館	關山警察史蹟文物館
花蓮縣 （10）	光隆礦石科技博物館	太魯閣國家公園	花蓮縣文化局美術館	松園別館	太巴塱阿美族文物展示室
	蔡平陽木雕藝術館	美侖山生態展示館	花蓮縣吉安鄉阿美文物館	花蓮縣水產培育所	園碩石翰林聰惠石雕園
金門縣 （8）	古寧頭戰史館	金門縣水族教育展示館	八二三戰史館	金門陶瓷博物館	金門國家公園太武山區
	金門歷史民俗博物館	俞大維先生紀念館	莒光樓		
馬祖 （2）	馬祖民俗文物館	馬祖民俗文物館			
澎湖縣 （14）	澎湖生活博物館	二呆藝術館	水產試驗所澎湖海洋生物研究中心附設水族館	朱盛文物紀念館	小門地質館
	澎湖海洋資源館	吉貝文物館	澎湖縣科學館	澎湖莊家莊民俗館	澎湖希望天地
	澎湖望安綠蠵龜觀光保育中心	雅輪文石陳列館	澎湖縣鄉土教學資源中心	澎湖開拓館	

資料來源：中華民國博物館學會。http://www.cam.org.tw/big5/museum01.asp。檢索日期：104年8月19日。

參考書目

一、中文部分

內政部（2001）。《中華民國九十年台閩地區國民生活狀況調查報告》。
台北：內政部。

內政部（2005）。《中華民國九十二年台閩地區國民生活狀況調查報告》。台北：內政部。

內政部（2006）。《中華民國九十三年國民生活狀況調查報告》。台北：內政部。

尹駿、章澤儀譯（2007）。Stephen J. Page與Joanne Connell著。《現代觀光：綜合論述與分析》。台北：鼎茂。

王昭正譯（2001）。John R. Kelly著。《休閒導論》。台北：品度。

交通部觀光局（1998）。《八十六年觀光遊樂服務業——遊樂場（區）業調查報告》。台北：交通部觀光局。

交通部觀光局（2000）。《中華民國八十八年國人國內旅遊狀況調查報告》。台北：交通部觀光局。

交通部觀光局（2004）。《中華民國92年國人旅遊狀況調查報告》。台北：交通部觀光局。

交通部觀光局（2005）。《中華民國93年國人旅遊狀況調查報告》。台北：交通部觀光局。

交通部觀光局（2006）。《中華民國94年國人旅遊狀況調查報告》。台北：交通部觀光局。

交通部觀光局（2006）。《中華民國94年觀光年報》。台北：交通部觀光局。

交通部觀光局（2007）。《中華民國95年國人旅遊狀況調查報告》。台北：交通部觀光局。

交通部觀光局（2007）。《中華民國95年觀光年報》。台北：交通部觀光局。

交通部觀光局（2008）。《中華民國96年國人旅遊狀況調查報告》。台北：交通部觀光局。

交通部觀光局（2009）。《中華民國97年國人旅遊狀況調查》。台北：交通部觀光局。

交通部觀光局（2009）。《中華民國97年觀光統計年報》。台北：交通部觀光局。

交通部觀光局（2010）。《中華民國98年國人旅遊狀況調查報告》。台北：交通部觀光局。

交通部觀光局（2010）。《中華民國98年觀光統計年報》。台北：交通部觀光局。

交通部觀光局（2010）。《中華民國98年觀光業務年報》。台北：交通部觀光局。

交通部觀光局（2011）。《中華民國99年國人旅遊狀況調查報告》。台北：交通部觀光局。

交通部觀光局（2011）。《中華民國99年觀光統計年報》。台北：交通部觀光局。

交通部觀光局（2011）。《台灣區觀光旅館營運統計月報》。台北：交通部觀光局。

交通部觀光局（2012）。《中華民國100年國人旅遊狀況調查報告》。台北：交通部觀光局。

交通部觀光局（2013）。《中華民國101年國人旅遊狀況調查報告》。台北：交通部觀光局。

牟鍾福、吳政崎（2002）。《台灣地區民眾運動休閒設施需求研究》。台北：行政院體育委員會。

行政院文建會（2006）。《2004文化統計》。台北：行政院文化建設委員會。

行政院主計處（2000）。《社會發展趨勢調查報告——休閒生活與時間運用》。台北：行政院主計處。

行政院主計處（2006）。《九十四年家庭收支調查報告》。台北：行政院主計處。

行政院主計處（2007）。《薪資與生產力統計年報》。台北：行政院主計

處。

行政院主計處（2011）。「中華民國行業標準分類」（第九次修訂）。台北：行政院主計處。

行政院經建會（2002）。「中華民國台灣地區民國91年至140年人口估計」。台北：行政院經建會。

行政院農委會（1996）。《休閒農業工作手冊》。台北：國立台灣大學農業推廣學研究所。

行政院體委會（2001）。《90年體育統計》。台北：行政院體育委員會。

何中華（1985）。《台灣地區遊樂園規劃之研究》。台南：國立成功大學建築研究所碩士論文。

何中華、黃燕釗（1991）。《台灣地區的遊樂園》。台北：詹氏書局。

何銘樞（1996）。〈目前休閒農業推廣情形及今後做法〉。《農友月刊》，頁35-39。

余聲海（1987）。《我國觀光旅館業行銷策略之研究》。桃園市：中原大學企業管理研究所碩士論文。

吳勉勤（2006）。《旅館管理理論與實務》。台北：華立。

吳英偉、陳慧玲譯（1996）。Patricia A. Stokowski著。《休閒社會學》。台北：五南。

宋曉婷（2001）。《台北市健康俱樂部會員轉換行為之研究》。台中：朝陽科技大學休閒事業管理研究所碩士論文。

李素馨（1998）。〈小而美──遊樂區的未來展望〉。《造園季刊》，28，33-42。

李晶審譯（2000）。《休閒遊憩事業概論》。台北：桂魯。

李蕙瑩（1999）。〈休閒農業可行性之研究〉。《鄉村規劃與休閒農業》，頁1-29。台北：學知出版。

杜淑芬譯（1998）。John C. Crossley與Lynn M. Jamieson著。《休閒遊憩事業的企業化經營》。台北：品度。

沈易利（1998）。《台灣省民營休閒運動與需求之研究》。台中：霧峰。

周文賢（1991）。〈觀光、旅遊與遊憩等相關名詞之界定〉。《民國80年觀光事業發展學術研討會論文集》，頁1-9。台北：交通部觀光局。

周明智（2002）。《俱樂部管理》。台北：華泰文化。

周嫦娥（2005）。《94年度運動休閒服務業概況調查統計推估》。台北：
　　行政院體育委員會。

東海大學環境規劃暨景觀研究中心（1990）。《民營遊樂事業問題之探
　　討》。台中：台灣省交通處旅遊事業管理局。

林房儹、林文郎、莊木貴、黃煜、張振崗、呂佳霙、王慶堂（2004）。
　　《我國運動休閒產業發展策略之研究》。台北：行政院體育委員會。

林建元、楊忠和、周慧瑜（2004）。《我國運動休閒服務業人才供需調查
　　及培訓策略研究》。台北：行政院體育委員會。

林秋芸、凌德麟（1998）。〈社區鄰里公園老年人休閒活動設施之調
　　查〉。《休閒理論與遊憩行為》，頁15-32。台北：中華民國造園學
　　會、台灣大學園藝系。

林梓聯（2001）。〈台灣的民宿〉。《農業經營管理會訊》，第27期。

林群盛（1996）。《連鎖經營產業之營運性關鍵成功因素暨競爭優勢分析
　　——台灣連鎖餐飲業之實證》。台北：國立台灣大學商學研究所碩士
　　論文。

林燈燦（1992）。《我國旅行業經營發展之研究》。台北：中國文化大學
　　觀光事業研究所碩士論文。

邱發祥（2003）。〈桃園區休閒農業發展之回顧與展望〉。《休閒農業推
　　動與發展研討會論文集》，頁42-56。桃園：行政院農委會桃園區農業
　　改良場。

青少年政策白皮書編纂小組（2011）。《青少年政策白皮書》。台北：行
　　政院青年輔導委員會。

侯錦雄、李素馨（1994）。《民營遊樂區管理制度之研究》。台中：東海
　　大學景觀學研究所。

姜貞吟（2002）。〈青草滿園客為鄰——法國休閒農場發展策略之啟
　　示〉。《台灣經濟研究月刊》，25(4)，59-66。台北：財團法人台灣經
　　濟研究院。

段兆麟（2006）。《休閒農業——體驗的觀點》。台北：偉華。

胡木蘭（1998）。〈台灣博物館事業的發展（上）〉。《美育》，第100
　　期，頁43-51。台北：國立台灣藝術教育館。

胡木蘭（1998）。〈台灣博物館事業的發展（下）〉，《美育》，第101

期，頁51-56。台北：國立台灣藝術教育館。

凌德麟（1998）。〈三十年來美國華僑休閒方式演變之探討〉。《休閒理論與遊憩行為》，頁1-14。台北：中華民國造園學會、台灣大學園藝系。

唐明月（1990）。《我國觀光旅館業管理制度之研究》。台北：交通大學管理科學研究所。

唐學斌（1992）。《觀光學導論》。台北：中國文化大學觀光事業研究所。

容繼業（1996）。《旅行業理論與實務》。台北：揚智文化。

徐國士、黃文卿、游登良（1997）。《國家公園概論》。台北：國立編譯館。

徐堅白（2002）。《俱樂部的經營管理》。台北：揚智文化。

徐鳳儀（2003）。《國立海洋科技博物館興建之潛在益本比》。基隆：國立台灣海洋大學應用經濟研究所。

涂淑芳譯（1996）。Grene Bammel與Lei L. Burrus-Bammel著。《休閒與人類行為》。台北：桂冠。

秦裕傑（2003）。〈博物館法難產〉。《博物館學季刊》，17(4)，85-95。

財政部統計處（2010）。《中華民國財政統計月報》。台北：財政部。

馬惠娣（2001）。〈21世紀與休閒經濟、休閒產業、休閒文化〉。《自然辯證法研究》，17(1)，48-52。

高俊雄（1997）。〈運動商品化之探討──台灣經驗〉。《國民體育季刊》，27(4)，79-83。

高秋英（1994）。《餐飲管理理論與實務》（第一版）。台北：揚智文化。

高秋英、林玥秀（2004）。《餐飲管理理論與實務》（第四版）。台北：揚智文化。

張君玫、黃鵬仁譯（1995）。Robert Bocock著。《消費》。台北：巨流。

張紋菱（2006）。《主題樂園遊客旅遊動機、觀光意象與忠誠度關係之研究──以月眉探索樂園為例》。台中：朝陽科技大學休閒事業管理系碩士論文。

張廖麗珠（2001）。〈「運動休閒」與「休閒運動」概念歧異詮釋〉。

《中華體育季刊》，15(1)，18-36。

張錫聰（1993）。〈觀光旅館業之發展與管理制度〉。《交通建設集》，42(9)，20-24。

張譽騰（2003）。《博物館大勢觀察》。台北：五觀藝術。

張譽騰（2007）。〈台灣的文化政策與博物館發展〉。《研習論壇月刊》，73，28-31。

許文聖（1992）。〈民營遊樂區之經營管理〉。《全國觀光旅遊行政會議報告論文集》，頁111-159。台北：交通部觀光局。

陳文河（1987）。《我國旅行業行銷策略之研究》。新竹：中原大學企業管理研究所碩士論文。

陳宗玄（2005）。〈我國國民旅遊市場概況與發展分析〉。《台灣經濟金融月刊》，41(3)，104-118頁。台北：台灣銀行。

陳宗玄（2006）。〈觀光遊樂業市場概況與趨勢發展分析〉。《台灣經濟金融月刊》，42(8)，54-68。台北：台灣銀行。

陳宗玄（2007）。〈台灣民宿業經營概況與發展分析〉，《台灣經濟金融月刊》，43(10)，91-103。台北：台灣銀行。

陳宗玄（2007）。〈從國際觀光角度思考我國發展觀光的契機〉。《台灣經濟金融月刊》，43(4)，51-65。台北：台灣銀行。

陳金冰（1991）。《休閒俱樂部行銷策略之研究》。台北：國立政治大學企業管理研究所碩士論文。

陳信甫、陳永賓（2001）。《台灣國民旅遊概論》。台北：五南。

陳思倫、歐聖榮、林連聰（1997）。《休閒遊憩概論》。新北市：國立空中大學。

陳昭郎（2005）。《休閒農業概論》。台北：全華。

陳昭郎、段兆麟（2004）。《休閒農業場家全面性調查計劃》。台北：行政院農委會。

陳國寧（2003）。《博物館學》。台北：國立空中大學。

陳國寧（2006）。《地方文化館實施與檢討研究計畫》。台北：行政院文建會。

陳靜芳、徐木蘭（1994）。〈台灣地區民營遊樂園營運績效衡量構面之探討〉。《中華林學季刊》，27(2)，55-68。

陳麗玉（1993）。《台灣居民對休閒農場偏好之研究》。台中：國立中興大學農業經濟研究所碩士論文。

游明宏（1992）。《商務俱樂部市場區隔之研究》。台南：國立成功大學企業管理研究所碩士論文。

游登良（1994）。《國家公園——全人類的自然襲產》。花蓮：太魯閣國家公園管理處。

程紹同（1997）。〈國內運動休閒與體適能企業之概況介紹及經營策略分析〉。《桃縣文教復刊號》，5，29-36。

鈕先鉞（2002）。《旅館營運管理與實務》。台北：揚智文化。

黃士鑑（1991）。《企業經理人休閒俱樂部消費行為之研究》。台北：國立政治大學企業管理研究所碩士論文。

黃文卿（2002）。〈台灣地區國家公園的遊客服務政策〉。《旅遊管理研究》，2(1)，63-78。

黃光男（2007）。《博物館企業》。台北市：藝術家出版社。

黃金柱（1999）。《我國青少年休閒運動現況、需求暨發展對策之研究》。台北：行政院體育委員會。

黃煜、蔡明政（2005）。〈職業運動事業組織營運管理人力需求與培育〉。《國民體育季刊》，34(2)，44-51。

楊人智（1996）。〈會員制休閒運動俱樂部之探討〉。《學校體育》，6(3)，4-10。

楊上輝（1996）。《旅館經營管理實務》。台北：揚智文化。

楊正寬（2007）。《觀光行政與法規》。台北：揚智文化。

楊忠藏（1992）。〈大型購物中心之研究〉。《台灣經濟金融月刊》，28(10)，42-58。

經濟部商業司（1996）。《大型購物中心——開發經營管理實務手冊》。台北：經濟部商業司。

經濟部統計處（2006）。《餐飲業動態調查分析》。台北：經濟部統計處。

葉怡矜、吳崇旗、王偉琴、顏伽如、林禹良譯（2005）。Geoffrey Godbey著。《休閒遊憩概論：探索生命中的休閒》。台北：品度。

葉美秀（1998）。《農業資源在休閒活動規劃上之研究》。台北：國立台

灣大學農業推廣研究所博士論文。

詹益政（2001）。《旅館經營實務》。台北：揚智文化。

熊昌仁（2002）。〈山青水秀客自來──台灣之農業型與度假型休閒旅遊業〉。《台灣經濟研究月刊》，25(4)，85-94。

劉泳倫（2003）。《基層消防人員休閒參與、工作壓力與工作滿意度之相關研究》。雲林：國立雲林科技大學休閒運動研究所碩士論文。

歐信宏（2001）。《我國公立博物館組織編制與非正式人力運用之研究》。台中：東海大學公共事務系碩士論文。

歐聖榮、姜惠娟（1997）。〈休閒農業民宿旅客特性與需求之研究〉。《興大園藝》，22(2)；135-147。

蔡春燕（2003）。《台灣消費社會形成──家戶所得與消費關聯性的階層及城鄉分析》。嘉義：國立中正大學社會福利系碩士論文。

鄭志富、錢紀明、田文政、劉碧華、張川鈴、盧心雨（1999）。《我國運動場地設施的現況及發展策略》。台北：行政院體育委員會。

鄭健雄、吳乾正（2004）。《渡假民宿管理》。台北：全華科技圖書（股）公司。

盧雲亭（1993）。《現代旅遊地理學》。台北：地景公司。

賴杉桂（1995）。〈我國商業發展現況與趨勢〉。《商業現代化雙月刊》，9，5-9。

賴美蓉、王偉哲（1999）。〈遊客對休閒農業之認知與體驗之研究──以苗栗飛牛牧場為例〉。《戶外遊憩研究》，12(1)，19-40。

薛明敏（1993）。《觀光概論》。台北：明敏餐旅管理顧問公司。

薛明敏（2002）。《餐廳服務》。台北：明敏餐旅管理顧問公司。

謝其淼（1995）。《主題遊樂園》。台北：詹氏書局。

謝政諭（1990）。《休閒活動的理論與實務──民生主義的台灣經驗》。台北：幼獅文化。

謝智謀、王怡婷譯（2001）。John Swarbrooke與Susan Horner著。《觀光消費行為理論與實務》。台北：桂魯。

韓傑（1996）。《旅行業管理實務》。高雄：前程出版社。

羅惠斌（1990）。《旅館規劃與設計》。台北：揚智文化。

二、外文部分

Burdge, R. J. (1969). Lever of occupational prestige and leisure activity. *Journal of Leisure Research, 1,* 262-274.

Godbey G. (1999). *Leisure in Your Life: An Exploration* (5th ed.). State College, PA: Venture Publishing, Inc.

Kelly, J. H. (1996). *Leisure* (3rd ed.). Boston: Allyn and Bacon.

Kelly, John R., & Warnick, Rodney B. (1999). *Recreation Trends and Markets: The 21st Century*. Sagamore Publishing .

Kraus, R. (1998). *Recreation and Leisure in Modern Society* (5th ed.). Jones and Bartlett, Sudbury, Massachusetts.

Rodgers, B. (1977). *Rationalizing Sports Policies, Sport in Its Social Context: International Comparisons*. Strasbourg: Council of Europe Committee on Sport.

Sinclair, M. T., & Stabler, M. (1997). *The Economics of Tourism*. London: Routledge.

Smith, S. L. J. (1995). *Tourism Analysis: A Handbook*. England: Longman.

Torkildsen, G. (2005). *Leisure and Recreation Management* (5th ed.). London: Routledge.

Tribe, J. (1999). *The Economics of Leisure and Tourism* (2nd ed.). Oxford: Butterworth-Heinemann.

WTO (2001). *Tourism 2020 Vision Volume 7: Global Forecasts and Profiles of Market Segments*. Spain: World Tourism Organization.

WTO (2002). *Yearbook of Tourism Statistics*. Spain: World Tourism Organization.

WTO (2009). *Yearbook of Tourism Statistics: Data 2003-2007*. Spain: World Tourism Organization.

三、網站部分

中華民國統計資訊網。〈2006年社會指標統計年報〉，http://www.stat.gov. tw/lp.asp?ctNode=3478&CtUnit=1033&BaseDSD=7

中華民國博物館學會。台灣博物館數量概況，http://www.cam.org.tw/big5/

resource6_08.htm

內政部營建署,台灣國家公園,http://np.cpami.gov.tw/index.php

六福村主題遊樂園園區簡介,http://www.leofoo.com.tw/village/parkguide_
history.php

交通部觀光局,行政資訊系統,http://admin.taiwan.net.tw/

行政院主計處,行業標準分類,http://www.dgbas.gov.tw/lp.asp?CtNode=5479
&CtUnit=566&BaseDSD=7&mp=1

行政院農委會,農業易遊網,http://agriezgo.com.tw/ezgoae/cht/index.php